休閒活動規劃

Leisure Activity Planning

楊明賢 / 著

作者序

　　2020年是全球最安靜的一年，疫情讓全世界的人幾乎都停止了向外移動。重要的運動賽事因而延期，職業球賽的觀眾席上不再聽到喧譁的加油聲，取而代之是人像看板；原先每年舉辦的節慶活動在防疫為重的前提下規模縮小了……。休閒產業的活動或多或少都發生了延遲或停滯現象，衝擊最大的莫過於旅遊以及航空郵輪業者，大家都在期待何時世界能再恢復熱鬧繽紛的時刻。

　　每個人在日常生活中需要不斷的進行抉擇與活動。休閒活動更充斥在生活中的每個時刻，從孩童時期的遊戲，稍長時的運動、遊憩、競技，甚至不同型態的學習、研習與服務……等，都在休閒活動涵蓋的範圍。更遑論社會上隨時都有大大小小不同的活動在進行，演唱會、觀光旅遊、節慶展演、商品促銷……等；在校園中也都有不同的社團推動各項主題的活動等。

　　從事教職已逾二十三年，深深以為技職教育體系的同學尤應以其專業能力養成為主，未來在職場上無論是任何產業均能運用上；因此在規劃觀光休閒旅遊領域的課程即以活動企劃與解說導覽作為能力養成的目標。近年來除在課堂上教授活動企劃外，亦參與許多公民營機關各項委辦案件的評選與擔任專案委員，包括：觀光旅宿、文化活動、體育競賽、人力培訓、校外教學、策展場佈、環境教育……等；同時也實際配合各項活動專案的執行。深深感受到活動要圓滿成功，需要所有參與團體共同的努力才能完成。無論是主辦單位、活動規劃執行廠商、贊助商、協力廠商……等，在每個環節都需要緊緊相扣，並預作許多與安全或緊急因應有關的規劃。因此參考了國內外許多先進所著的相關著作，並以近年參與案例為主，編著《休閒活動規劃》一書。

　　本書主要分成二大篇，第一篇是以休閒活動的相關學術理論為主，包括：簡述休閒活動的系統概念與分類、不同休閒活動類型的規劃、活

動方案規劃目標策略、活動規劃的要素與程序以及活動企劃書的撰寫。第二篇則以活動實際執行時涉及的層面深入說明,包括:時間時程、場地空間、交通運輸、活動內容、餐飲服務以及財務經費等。

本書得以付梓要特別感謝中華民國康輔協會創會理事長張志成老師以及邱建智老師,願意將國內最優秀的康輔培訓教材提供參考;另外也感謝在提供照片上包括巨大旅行社蘇浩明協理、鄭守翔主任和吳郁芯主任,以及景文旅遊系的校友商奕珉和宋朝誠,豐富精采的照片使本書增色不少。也感謝這段時間許多共同參與以及走動活動的夥伴們,包括:景文的師生、各中央以及地方政府單位的好友、NGO的夥伴、旅遊業界以及活動辦理公司等團體。更要感謝揚智出版社范湘渝編輯,願意耐心等待協助終於將本書付梓。

最後,願將此書送給我在天上的父親,您人生的告別式是我最難忘的一場活動,讓我體悟到人生短暫,所有的事情與活動必須及時去做,離開時才能無所遺憾。

楊明賢 謹識

2021.04.15序於天母

目錄

Part 1
活動規劃概論篇

1
休閒活動基本概念

本章綱要
1.休閒活動基本概念
2.休閒活動需求理論

本章重點
1.介紹休閒的定義
2.介紹休閒活動的基本概念
3.瞭解休閒活動與休閒資源間的相互關係
4.介紹休閒活動的五大分類
5.瞭解休閒的內在需求動機

課後練習與討論

在20世紀末休閒活動已為人們所普遍認同，也對人們的工作與日常休閒具有相當明顯的影響力，很多人展望也企盼21世紀成為休閒產業的時代。不管是已開發國家或是開發中國家的主政者，大都會將休閒活動列為其施政的一項方針，臺灣自然也不例外，所以有所謂的觀光年、生態旅遊年、觀光倍增……等施政計畫的推動。例如：觀光局2018年的觀光政策即宣導：「推動『Tourism 2020-臺灣永續觀光發展方案』，以『創新永續，打造在地幸福產業』、『多元開拓，創造觀光附加價值』、『安全安心，落實旅遊社會責任』為目標，持續透過『開拓多元市場、活絡國民旅遊、輔導產業轉型、發展智慧觀光及推廣體驗觀光』等五大策略，落實二十一項執行計畫，積極打造臺灣觀光品牌，形塑臺灣成為『友善、智慧、體驗』之亞洲重要旅遊目的地。」（觀光局行政資訊系統，2018）可惜的是，21世紀初不僅遭逢到許多的天災人禍，例如：全球恐怖攻擊威脅（從美國著名的911事件到ISIS戲劇性地急速擴張……等）、日本地震連連、美國與歐洲的暴風雪與水災、南亞九級大地震所引起傷亡達數十萬人的大海嘯（tsunami）……等，2019年的新冠肺炎更是重創了全球的觀光產業，只是在經濟活動繁榮與人們物質生活充裕的背景下，休閒與工作觀念的轉變達到質的提昇，人們已不再像以往凡事將工作與事業擺在第一位，反而是將休閒與工作放在同等水平線來看待，因而休閒活動已成為現今各個國家、各個族群與人們普遍認同與鼓勵參與的共識。

第一節　休閒活動基本概念

古時候的休閒活動被認為是社會頂層的專利，例如：1899年Veblen所著的《休閒階級理論》（*Theory of the Leisure Class*）便嚴厲地提出批評，認為休閒乃資產階級的象徵，在資本主義社會中，「休閒」成為一種世俗所用以炫耀身分地位的象徵，只有有閒階級才能擁有「休閒」。在現代則不分階層、年齡、財富狀況、教育與職業，不論是個人或集體均可自由參與各項的休閒活動，有的人甚至會將休閒活動列入自己的年度計畫裡，只

要安排好休閒時間，就能自由的規劃好休閒活動。也就是說，現代人們已可以自由的選擇參與休閒活動，休閒活動已成為廣被接受與重視的生活要素，尤其是在講究快、速、短、小、實、簡的數位時代中。根據馬惠娣（2001）的研究認為，新技術和其它一些趨勢可以讓人們把生命中50%的時間用於休閒，更認為專門提供休閒的產業將會主導勞務市場，有可能在國民生產總值中占有高達一半的份額。

　　休閒產業促進了經濟的發展，不僅能優化產業結構也能對經濟的發展起著調節作用，所謂的「休閒產業」是指以人們的休閒需求為標的，以旅遊業、娛樂業、服務業、健身產業和文化傳播產業為主體而形成的產業系統。（馬振傑、蔡建明，2008）休閒產業的良善發展可以有助休閒活動的開展，幫助人們完善身心靈休憩與再成長。因為對於現代人來說，休閒已為休閒活動的代名詞，本書將以此為基準點來探討休閒活動的設計與規劃，舉凡遊憩、運動、節慶、展演活動……等的探討，都可在本書見到概略性的陳述。

　　人們對於休閒概念的瞭解不但可以從報章雜誌、書籍、演講專題、電子媒體與社群網絡……等探知，更可在大街小巷、鐵路公路、捷運、戲院賣場、購物中心、各大旅遊景點、名勝地區與各式各樣的POP或各大旅遊展中接觸到許多的休閒活動資訊。休閒不但能夠幫助參與者達到身心的充分休息與再出發，也能讓參與者產生或得到休閒體驗；亦即休閒乃是參與休閒者藉由參與休閒活動的過程而能夠獲取體驗休閒之價值與效益。學者Safvenbom及Samdahl（1998: 223）就指出：「休閒可當作是知覺，也是互動關係的特殊模式，所以休閒是一種對環境所下的特殊定義。」Kelly（1990: 136）更指出：「休閒活動的關注焦點乃在於體驗，而不是外在的結果。」所以人們在進行或參與某項休閒活動時，休閒活動本身只是休閒組織或活動規劃者提供給人們有參與休閒的機會，至於參與者能不能夠認同該項休閒機會，能不能獲得符合其期望與需求之體驗價值與效益，則是要看參與者如何去體驗或參與其選定的休閒活動，也就是其參與休閒活動時的情感、活力、認知、需求動機等的狀態。（見**表1-1**）

表1-1　休閒體驗向度簡表

休閒體驗向度的項目	體驗價值與效益評估
情感	高興的或難過的、歡樂的或易怒的、與人互動融洽或孤獨的、得意的或羞愧的。
活力	有精神的或昏昏欲睡的、強健的或虛弱的、具積極主動性或消極被動、興奮的或無趣的。
認知有效性	很專心或是不專心的、專心或不易專心、有知覺的或無法知覺的、心智清晰的或心智渾沌的。
需求動機	想做別的活動或想參與此活動、可掌控的或不好掌控的、可以投入的或無法投入的、得到身心舒緩的或緊張的。
滿足感	得到滿足的或不滿足的。
創造力（創造性參與）	腦筋活躍的或腦筋遲鈍的、具創造力的或不具創造力的。

　　休閒的核心是時間，人們經由時間的分配使用將日常的時間分配於工作、休閒與其他（如：通勤、睡眠……等）。在休閒的時間中，人們可選擇從事室內休閒活動，如：閱讀、聽音樂、看電視、遊戲……等，亦可到戶外從事休閒活動，如釣魚、沖浪、觀賞娛樂活動、運動、參與競技……等，也可以選擇去更遠的地方從事旅遊、觀光之活動。對於上述這些休閒活動我們均可視之為一個系統甚至是產業，而活動的參與者也就是顧客，且顧客為休閒活動的個體，為了方便參與者與休閒活動提供者能夠進一步對於休閒活動設計規劃與休閒體驗之重要概念有所瞭解，本書將休閒（活動）的主要概念分別陳述如下：

一、休閒的定義

　　休閒（leisure）這個字源自於拉丁文licere，字義是「被允許的」（to be permitted）或「成為自由的」（to be free），而licere又引伸出法文字loisir，意思是「自由時間」（free time），又與英文字的license 和liberty相類似，其意思是免於公共的義務，這些字的關聯性不外是指休閒不具強迫性和具有自由選擇性（Kraus, 1990）。

　　綜上可知，「休閒」是滿足生存及維持生活之外可以自由運用的時間，並用來從事自己喜愛的活動；也就是說，休閒具有自由時間、自由選擇等特性。此外，休閒的意義和型態會隨著文化和社會背景有所不同，它還具有可歸納的標準，以下列舉各個學者基於不同面向對於休閒的定義所做的探討：

1. Brightbill（1960）提出，休閒和時間、工作、遊戲與遊憩相關，而休閒乃是一種在自由時間狀態之下，可以充分而自由地被用來休息或做其他想要做的事情。

2. Nash（1960）則由被動的、情緒的、主動的與創造性參與等層次來探討休閒活動的參與（可參見**表1-1**）。

3. Dumazedier（1974）認為，休閒是一種行為模式，與工作有關，也受個人宗教與社會政治活動所影響，並可以時間作為定義來界定休閒的面向。

4. Murphy（1974）提出休閒的六種型式來探討休閒的類型：

 (1)古典觀（classical）的休閒：視休閒為一種自由的心理狀態。

 (2)自由時間（discretionary time）的休閒：認為休閒是完成工作以及其他維持生存活動之外的時間。

 (3)社交功能的休閒：認為休閒是為了達到某種目的，且與參與者的職業、社會聲望、教育程度等因素有密切的關係。。

 (4)活動形式的休閒。

 (5)反功利主義的休閒：認為休閒本身即是目的。

 (6)整體觀的休閒：認為休閒是不可分割的，並存在於生活中的各個層面。

5. Godbey（1989）認為，休閒是生活在免於文化和物質環境之外在迫力的一種相對自由的狀態，且個體能夠在內心之愛的驅動下，以自己所喜愛、且直覺上感到值得的方式行動，並能提供信仰的基礎（葉怡矜等譯，2005）。

6.Edginton等人（1992）認為，個人參與休閒活動是發自於內在動機
及自由的選擇，並進而提高生活滿意度，可以從自由時間（free-
time）、活動（activity）、心靈狀態（state of mind）、社會階級的
象徵（symbol of social class）、行動（leisure as action）、反功利
（anti-utilitarianism）與整體觀（holistic）……等面向來對休閒進行
探討。

7.Stokowski（1994）提出休閒具有三種基本定義（見**表1-2**）：

(1)休閒是一種態度：休閒是一種態度或感覺的觀念，並無法涵蓋
公共責任的區分，而僅只是一種主觀和內在經歷、自由、滿足
和情緒上的感覺。

表1-2 休閒的定義彙整

休閒的定義	觀念彙整
休閒是態度	1.人類心靈的寶藏是人休閒的成果……休閒本身即包含了所有生活樂趣（Huizinga, 1938）。 2.休閒為「一種心理和精神上的狀態……就像是沉思默想，它是一種較高層次的狀態」（Piper, 1952）。 3.休閒可以被定義為「一種意念、一種存在的狀態（state of being）、及做為一個人的條件，且這些是很少人想要而更少人能達到的」（DeGrazia, 1962）。 4.休閒是一種主觀情緒上和心理的產物（Kerr, 1962; Neulinger, 1981）。 5.休閒是一種「生活化的經歷」，而不只是一種心靈狀態（Harper, 1981）。 6.休閒是生活的重心，一種「愛遊玩的態度……快活地參與世界」（Wilson, 1981）。
休閒是活動	1.休閒活動被視為一種維持社會秩序的工具，因為它可以移轉人們對社會不平等的注意，並「建立享樂或遠離痛苦的自由」（van Ghent & Brown, 1968）。 2.Dumazdier（1967）、Kaplan（1975）將休閒定義為「活動」。 3.休閒是「為了自己而選擇的活動」（Kelly, 1996）。
休閒是時間	休閒是時間的定義，意指除了必須的工作、家庭和維持個人生計的時間外所剩下的非義務性或可自由支配的時間（Brightbill, 1960; Clawson & Knetsch, 1966; Brockman & Merriam, 1973; Kraus, 1984）。

資料來源：吳英偉、陳慧玲譯（2006）。

(2)休閒即活動：休閒活動是可以自由選擇的，且是客觀的，亦即休閒活動是可以被計算、量化且做比較的。

(3)休閒是時間：認為休閒時間是可自由分配的，支配的程度則視個人的選擇而定，且時間是可量化而客觀的；也就是說時間是可以測量出來，並可以與生活中所限定的時間相區分。

8.Edginton等人（1995: 7）提出，休閒是一種多面向的概念，指當某人在沒有束縛或壓力的情形下，對參與休閒會有比較正面的效益，參與者會藉由內在需求動機的鼓舞獲取自由的知覺，而最重要的乃是人們透過休閒可以提升幸福感、快樂與生活品質。

9.Kelly（1996: 19）認為，休閒是一種活動，包括遊戲、運動、文化活動及一些有工作表徵卻不是一項工作的活動。

10.吳松齡則是由時間、活動、心靈狀態、行為決策與需求動機來對休閒的定義加以說明（2003: 6-7）：

(1)以時間來定義：休閒乃是指人們在生涯發展活動之中除去生活與生存的時間之外所剩餘的時間裡，可以自由自在選擇符合自己所需求與期望的活動，而且不會受到職場或事業經營管理活動之任務壓力所影響。

(2)以活動來定義：休閒可以自由自在選擇符合自己的期望與需求的活動，更重要的是該活動不會受到工作上、職場上或事業組織、生活所需壓力的束縛，而可以盡情放鬆自己，愉快地參與活動。

(3)以心靈狀態來定義：休閒乃是在沒有壓力、沒有急切狀態、心情放鬆坦然、拋棄工作上與生活上的束縛等狀態之下參與活動，目的與效益在於回復活力、提高自我成長潛能、昇華自我生涯發展與取得幸福的機會。

(4)以行為決策來定義：休閒強調自由的時間、自由的精神狀態、自由的行動、自由的態度與心靈、自由的休閒選擇、自由休閒的目的、效益與目標的抉擇。

(5)以需求動機來定義：休閒的積極目的在於實現參與者的幸福感、自我價值與心靈昇華之動機。

　　由上述可知，學者在不同時間、不同領域提出的觀點說明了休閒是個多學科領域，例如：心理學家探討休閒與個人行為，更從人們參與「遊戲」的心理來探討個人行為；社會學家探討休閒與社會的關係；生物學家則研究休閒對人體生理的影響；哲學家則探討休閒的價值與休閒體驗對參與者的心靈產生何種變化與影響；希臘哲人亞里斯多得（Aristotle）將休閒分為三個等級（見圖1-1）：娛樂、遊憩及沉思（李晶審譯，2000）。總結來說，休閒所涵蓋的範圍非常廣，許多學者對於休閒的定義有不同的看法，唯對於休閒的界定不外乎是從時間、活動、經驗和行動、自我實現等五個向度來闡述休閒的意義。

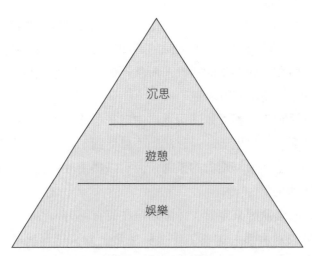

圖1-1　休閒的層次

資料來源：李晶審譯（2000，頁5）。

二、休閒活動的五大分類

　　休閒一詞已深入人們的日常生活之中，且隨處可見，例如：休閒飲料、休閒食品、休閒服飾、休閒鞋……等，政府更是大力倡導人們於工作之餘積極參與休閒活動，培植休閒產業，例如：休閒農場、休閒渡假村、休閒餐廳、休閒運動、休閒文化……等，鼓勵人們在釋放工作壓力的同時，達到身心靈的抒發與再成長。以下介紹各項休閒活動的五大分類：

(一)遊戲

　　遊戲這個名詞，存在已有好幾百年的歷史，甚至在許多研究中，都無法賦予「遊戲」這個名詞一個清楚的定義，因此尚未發展出一套普遍為休閒學者或社會行為學者所接受的定義。遊戲是自由的、內在動機的、好玩的，是人類具有正向價值的一種社會行為之活動。一般而言，遊戲活動乃是參與該項活動的人們均會對其活動的形式與模式具有高度的共識與認同，否則這個活動將會是非自發性與非自願性的活動。盧梭更把遊戲視為人類原始高貴情操的源頭與表現，所以遊戲本身是愉悅、互動、探索的，甚至是消除無聊或壓力的，讓參與者能夠從遊戲活動之參與人員、事物、想法、創意與活動等互動方式，發展出符合參與者的全新的、意想不到的、愉悅的、天真的感覺與價值。傳統的遊戲理論認為，人們基於下面四種因素參與遊戲活動：（郭靜晃，2015）

1. 能量過剩論：將遊戲視為一種能量的調節，例如：個體在工作之餘仍有過多的精力可資運用時，就產生了參與遊戲活動的心理。
2. 休養、鬆弛論：回復在工作中所消耗的精力能量。相對於能量過剩論，Lazarus認為，單調工作做太久之後，人們需要用參與遊戲的休閒活動來調劑。
3. 重演論：把參與遊戲視為人類的本能，認為遊戲活動參與的目的就是讓不應出現在現代生活的原始本能得以充分展現。
4. 本能—演練論：把參與遊戲視為人類的本能，認為遊戲活動的參與

是由人們本能需求所衍生出來的。

以下是學者們對遊戲所下的定義：

1.Hunnicutt（1990: 10）對遊戲的定義為：「遊戲可能是我們用來理解其他事物及開創一種真理的方式。」

2.Rossman與Schlatter（2000）則將遊戲視為一種具有非自發性、自我表達性的天真特質，同時絕對不是一種嚴肅的休閒活動。所以遊戲能夠促使參與者自由自在地互動交流與發展出各地區、國家、族群間不同需求的不同遊戲活動。

3.Edginton等人對遊戲的定義（顏妙桂譯，2002：8-9）：Edginton等人整理自*Recreation and Leisure in Modern Society*（Kraus, 1990）一書，將遊戲定義為：

(1)遊戲是一種行為模式，而非為達成目的之手段。

(2)遊戲常為參與者帶來精神的愉悅且提供自我成長的機會。

(3)遊戲可以是沒有目的、沒有組織性、偶然發生的活動，也可以是有組織性或複雜性的一種遊戲活動。

(4)遊戲活動的參與者廣泛，可以是兒童，也可以是成人參與的活動，或兒童與成人共同參與的活動。

(5)遊戲根源於內在的驅力，好多的遊戲活動尚且是文化層次的一種學習活動。

(6)遊戲是自發性的、愉悅的、輕鬆自然的活動，但有些遊戲活動有可能存在有冒險性與限制性的特質。

(7)遊戲活動事實上隨著國家、族群、地域之文化差異而有其不同的活動意涵，所以遊戲係存在於文化之中。

(8)遊戲活動與法律規定、宗教禮俗、福利制度、藝術人文、商業活動等社會行為具有相當重要的關聯性。

4.著名的遊戲學者Garvey認為，遊戲是歡樂的、自由意志選擇的、不具強制性的、內在動機取向的。（郭靜晃，2015）

　　根據上述，正是因為遊戲的特殊性、自發性與自由自在的本質，休閒活動的遊戲概念也有其為參與者設計的不同體驗，其所需要的活動企劃自然也會有所不同，而遊戲活動不受禮俗、傳統與教條規範的特性，也讓遊戲活動的設計在休閒活動中較具有困難性與挑戰性，而如何使參與者在互動交流中擴大亦是在進行遊戲活動設計規劃時所應思考的一種方向。

(二)遊憩

　　有些人常會將休閒（leisure）與遊憩（recreation）混淆在一起，遊憩一詞源自於拉丁文recreation，字義是refreshes（恢復）或restores（復原）之意，是指在職責之後，讓自己恢復精力重新再來。也就是說，遊憩意味著人們利用閒暇時間補充、儲存精力，恢復精力，以便再投入工作職場之中。Kraus（1998）為遊憩下了最佳的定義：「人們參與遊憩活動，悠閒的渡過一段時光，是屬自願性的選擇，讓個人在繁忙工作之後，恢復體力，重返工作崗位。」

　　遊憩是一種較為特殊的休閒活動，許多人將遊憩當作一種休閒活動的形式。以下是各學者對遊憩所做的不同定義：

1. Neumeyer等（1958: 261）認為遊憩活動應包括：「休閒時間中所追求的各項活動，不論個別型或團體型的參與，於自由自在的、愉悅的、具有立即效益的狀態下參與，而非為了獲取事後的激勵獎賞，或是在有急迫性壓力下而必須參與的活動。」

2. De Grazia（1962: 233）認為：「遊憩在本質上與工作具有關聯性，且具有社會意義性，因為參與者在遊憩之後能夠回復體力、消除疲勞、振作精神與重新出發，完成更多的工作，所以遊憩是有助於工作的一種活動。」

3. Edginton等人整理自Kraus（1971: 261）有關的遊憩定義如下：

 (1)遊憩不同於純粹的閒散或完全休息，而是被認為是一種包括身體的、心理的、社會的、情緒的參與特性在內的活動。

 (2)遊憩涵蓋範圍相當廣泛，例如：運動、遊戲、手工藝、藝術創

作、音樂、戲劇、旅遊、嗜好與社會活動……等，參與者在一生當中也許只參與過一次，也許參與過好多次，更也許是持續性的參與某特定的活動。

(3)參與遊憩活動者是自願與自由自在地參與，絕不是非自願的參與遊憩活動，更不是被脅迫參與。

(4)參與遊憩活動源於內在休閒需求動機的促進，而不是受到激勵獎賞或有特定的外在目的之促進。

(5)因為參與遊憩活動乃在強調參與時的心理狀態與參與的態度，所以參與遊憩活動的動機會要比參與活動本身來得重要。

(6)參與遊憩活動者對於參與之活動的高度投入，將會創造出該活動的價值與效益。

(7)遊憩活動的價值與效益乃是多元性的，涵蓋心智模式、體適能與社會交流互動上的成長，以及參與者個人的愉悅、幸福、快樂，但是不可否認的是遊憩活動也可能是危險的、缺乏價值的、對人格發展有害的，所以在規劃設計時，應注意排除此等負向的因素。

4.Jensen（1977: 8）指出：「遊憩活動必須要能夠對所參與遊憩活動者具有吸引力。」

5.Hutchinson（1984）將遊憩定義為：「一種有價值而且是能夠為人們所接受的休閒體驗，遊憩活動能夠讓參與者立即獲得其內在的滿足。」

(三)運動與競技

適當的運動是改善現代城市人的生活，達到健康的生活方式的主要途徑。「適當的運動」是指以健康作為目標，配合現代體育科學理論的「體適能」活動，同時注意運動安全，減少因不適當運動所帶來的傷害，作為優化、改善現代城市人的生活，達至健康的生活方式。（教育部體適能網站）人們藉由正確的均衡營養、運動、飲食管理，以及足夠的睡

眠和休息，除了足以勝任日常工作外，還有餘力享受休閒，而休閒運動的推廣則是需要結合參與運動活動者的體能、耐力、敏捷力、毅力、決心、意志力與愛好度才能夠順利推廣。蔡長啟（1991）將休閒運動界定為「於休閒時所從事之非工作性活動，而對於身心有益且具有再創造等正面效益之活動」；陳麗華（1991）則認為，「休閒運動是在自由時間內選擇，為獲得本身樂趣而參與的運動，範圍包括體能性運動及娛樂性運動。」

　　基本上，運動與競技均具有參與者體能耗損、參與活動的規則及參與的技巧等概念的特性，所以社會上一般多是將運動與競技合併為競技運動，然而兩者在概念上仍有其基本的差異性，主要的差異在於競賽性的概念。運動是可以有競賽性的，也可以是非競賽性的；競技則界定在競賽性的活動之中，一旦運動融入了競賽之目的時，那麼此項運動就應該被稱之為競技運動（Donnelly et al., 1986; Donnelly & Young, 1988）。

　　在運動方面，運動表現在參與者身體訓練的完成與獲得良好的技能，活動企劃者在規劃設計運動之時，應該要能夠深入瞭解運動的主要特

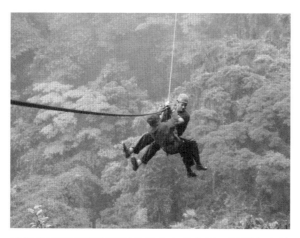

適當的運動可以改善現代城市人的生活，達到身心健康，而運動與競技基本上都具有體能耗損、參與技巧良莠、活動規則不同等特性上的差異。（圖為溜索體驗活動）

性，讓參與者利用特殊設計的設備與設施，在各類型運動中限定形式與活動大小的範圍、區域，或在特定場地內進行有關的運動，幫助參與者獲得實際效益與挑戰自我。運動與競技的主要特性有（吳松齡，2003）：

1. 體能的耗損性：不論是運動或競技，參與者在參與活動時均會消耗體力，所以除了參與者須具有毅力、耐心、決心外，活動設計需能讓參與者對此等活動產生熱愛也是不可或缺的，如此也才能夠使參與者感受到參與活動的價值與利益。
2. 活動的體驗性：運動參與者在參與過程中除了耗損體能之特性外，就是在參與活動的過程裡要能夠獲得參與活動的體驗，而運動體驗的範圍涵蓋參與活動的心靈感覺、體能訓練的完成與運動技能的提

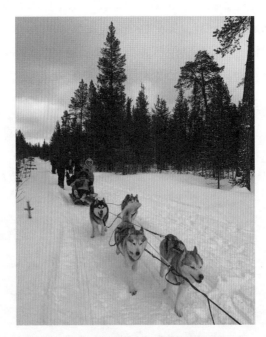

休閒運動的推廣需要結合參與運動者的耐力、敏捷力、毅力、決心、意志力與愛好度之外，運動的技巧與體能耗損性的評估也是必須要的，例如：雪橇活動。

升等方面。活動的體驗性通常是運動被列為休閒活動之依據。

3. 活動的規則性：運動參與人員除了應遵守各項運動規則之外，尚應遵守所屬的聯盟、國家或族群的規範，尤其是在競技項目裡更應加以遵守。Leonard（1998: 13）針對活動的規則性更指出：「競技運動的本質就是要在各類競技運動之有規範與有條理的規則下，經由社會過程加以制度化、正式化與統一化的規則，針對競技運動做適宜的規範。」

4. 活動的技巧性：各項的運動均有其特定的技巧，例如：滑水要求體力與具游泳技能；乒乓球須運用到手與眼睛之協調；跑步需要體力與耐力；舉重需要力量及手部運用；籃球棒球則需要體力、智慧與團隊精神；賽車則除了人員的體能與駕車技巧之外，尚需要考量到車輛的性能……等，這些技巧均是在參與運動之過程需要努力強化訓練與培養完成的重要目標。

5. 持續的參與性：運動與遊戲最大的不同，在於參與遊戲一段時間之後若累了或不想繼續下去時，遊戲自然就停止活動了，然而運動活動卻是須持續下去，甚至到達完全的筋疲力盡方告停止（Danford & Shirley, 1970: 188）。

從前面的討論中我們可以得知，競技與運動的特性基本上是相同的，只是競技乃定位在競爭性的運動之中，而運動若融入了競賽或競爭的目的時，就是所謂的競技運動；另外，運動或競技也可以從參與者參與該項活動的動機或該項活動本身的特性加以界定，例如：（吳松齡，2003）

1. 參與者若將其參與運動的動機放在其工作或職業的範疇之中，則該項運動應為競技活動。

2. 若參與者將運動當作是一種玩遊戲的活動來進行參與時，則此運動就有可能成為一種遊戲。

3. 若參與者將運動當作一種自由體驗的活動，則此運動就變成休閒遊憩活動了。

在競技運動中，大都具有如下特性：持續性競賽、積分計算與排名、預定分數的表現、指定參加場數的完成及競技運動的組織化等特質，競賽的規則對於參賽者採取的戰術戰略與技巧具有相當的影響力，雖然同類型的競賽規則大致是相同的，只是在每場次的競賽規則與賽程安排上左右參賽者的成績，所以一般在作競技運動之活動設計與規劃時，活動的規劃者自然應該參與有關比賽規則的討論。當然，競技運動的競賽規則並非一成不變，只要是能夠依照所屬的競技運動聯盟的組織章程所規範的變更競賽規則程序進行變更修改作業，就能夠將其競賽規則予以變更。所以活動規劃者必須深入瞭解競技活動之宗旨與焦點議題。

(四)藝術

藝術乃包含創造性的專門領域之休閒活動。21世紀的藝術發展正逐漸取代運動成為時下社會主要的休閒活動（Naisbitt & Aburdene, 1990: 62）。就廣義的藝術來說，藝術包含：

1.表演藝術類：音樂、舞蹈、戲劇、戲曲、文學、詩詞、寫作、兒童節目、唱遊……等。
2.視覺藝術類：繪畫、雕刻、建築、石雕、影雕、版畫、石版畫、木刻畫、刺繡、編織、紙雕、手染及手工藝……等。
3.科技藝術類：電視、電影、廣告、攝影、廣播、錄音、網路……等。

休閒活動企劃者在設計規劃藝術活動時，應該對於各項藝術活動在休閒活動中的獨特性有深入瞭解，以設計與規劃出符合各項藝術休閒活動參與者的需求。例如：

1.音樂活動：在設計規劃音樂為休閒活動時，應該瞭解到音樂在休閒活動中所扮演的角色與其他情境之中的角色有何差異，使觀賞者能夠藉由音樂活動過程的參與，獲取愉悅的情緒及展現出其美好的內涵與素養。
2.舞蹈活動：舞蹈是一種充滿活力與創造力的體能活動，Tillman

（1973: 168-169）認為，「舞蹈可以促使參與者發展鑑賞美學、認識與瞭解文化、放鬆及解脫生活與工作壓力、發展出節奏感與協調性，及獲取新經驗的機會。」舞蹈同時是一種有意識或無意識的非口語溝通，參與者藉由舞蹈休閒活動所獲取的價值相當多。

3. 戲劇與戲曲等表演活動：戲劇與戲曲種類繁多，諸如臺灣的歌仔戲與布袋戲、中國大陸的平劇、歐美的舞台劇、皮影戲、木偶劇，及一般的歌舞劇、童話故事劇、即興演出劇、舞台劇、默劇、偽裝劇……等均是。由於戲劇與戲曲的範圍廣泛，參與表演者與觀眾的職業與年齡層亦相當廣泛，所以休閒活動規劃者在設計規劃此兩類別的活動時，就應考量到其活動價值的廣泛性與個性化，以及其活動所提供參與者之想像的擬情機會與視野之拓展，同時可藉由此等活動傳播文化、生活、思維，掌握人際公眾關係的互動交流與自我表達之特性，方能吸引不分年齡、職業、職種與族群的人們積極參與或觀賞。

4. 美術工藝：美術與工藝不易予以明確劃分開來。美術一般指的是創作者以其自身的情感或理念；工藝則是利用材料予以創造出具有實用價值的物品，所以工藝是可以被操作及使用的。美術與工藝活動呈現在休閒活動之中，乃是人們希望藉由美術與工藝的創意、創新、獨特、藝術、文化與品味等特性得到其需求與期望的滿足。所以休閒組織在提供美術工藝之休閒活動時，就應該設計與規劃出給予參與者得以學習其技術、能力與創作之管道，以及促進提供參與者創作、示範、展演與銷售其作品之機會，同時提供購買作品與學習之機會。

5. 資訊科技藝術：如攝影廣播、電視與電腦藝術……等，這類的藝術活動為科技藝術之範疇，同樣也含跨到表演藝術的範疇，是由個人或群體合作運用某項科技工具或儀器來進行的活動，近期更發展成虛擬實境、AR與VR科技等。虛擬實境是利用電腦類比產生一個三維空間的虛擬世界，提供使用者關於視覺等感官的類比，讓使用者

感覺彷彿身歷其境，可以即時、沒有限制地觀察三維空間內的事物，例如：

(1)照相、幻燈片、錄影帶、VCD／DVD……等攝影技術。

(2)電腦動畫設計、卡通、遊戲軟體等以個人的知識與技能，運用電腦程式設計軟體，經由與電腦有關之設備，提供創作者自由創作，進行規劃設計此等藝術，以供參與者身歷其境，欣賞、理解與表達其理念與企圖、想像力等。

(3)廣播與電視則是利用口語、非口語與視覺溝通路徑，將創作者的創作／創意展現在戲劇、作品、劇本、音樂、舞蹈、綜藝節目與主題節目之上。

(4)電影廣告活動：電影與廣告活動基本上屬於表演藝術的範疇，經由大銀幕、小銀幕、VCD／DVD、MTV與YouTube……等網路媒介，提供給參與者投入其活動。廣告、電影與休閒遊憩互動結合，能夠提供給參與者心智、身體與思維和創作者互動交流及心境、情境結合，進而使其享受到廣告電影的價值。

6.文化教育活動：文化教育活動與休閒活動是可以並行的，在21世紀人們缺乏心靈慰藉、生活貧乏單調、工作與生活信念紊亂的情況之下，更需要休閒活動規劃設計者將之融合，相互為用。此類活動基本上是表演藝術的範疇，可涵蓋寫作、傳播、閱讀、國際研究、研討等方面活動：

(1)寫作涵蓋戲劇、詩歌、故事、小說、網路文學、鄉土文學……等方面的獨創性，藉由公開演說、論辯、廣播、電視、網路傳達、小組團體討論、書面書本、雜誌、有聲書與電子書等形式，與創作者產生認同、反對、共鳴、激辯的情境之活動。

(2)傳播則是將上述寫作文學之作品或題材經由書報雜誌、有線傳播、無線傳播與網路傳播途徑予以散布，使創作者與參與者產生情境融合、互動交流，進而溝通分享創意的一種活動。

(3)閱讀則是經由研習會、研討會、發表會、讀書會與經驗分享會之

途徑，產生創作者與參與者的互動、溝通與交流等分享活動。

(4)研討則是將創作之作品或題材經由各參與者深入探討，並發表研討心得與辯論意見，一般大都是設定某種議題供參與者研討，或邀請創作者和參與者一起討論的活動。

(5)國際研究則是將國際經典名著、典範模型、理論模型、文學創作及宗教文化、禮儀規範與經文教義等進行研究討論，以瞭解國際性語言、文化、宗教、經濟、政治、社會、藝術、歷史與哲學的活動。

(五)服務

服務休閒是21世紀最有意義的休閒遊憩方式。一種是21世紀興起的志工服務（volunteer services）活動；另一種服務休閒活動，是社交遊憩（social recreation）活動：

1.社交遊憩：參與社交遊憩活動的最主要目的，乃在於培養其本身的社交、公共關係或公眾關係之能力。這類的社交活動種類很多，例如：社團聚會、運動、會議、工作討論、營隊活動、俱樂部活動、舞會、野外郊遊露營或餐飲、宗教或家庭聚會、婚喪活動與喜慶宴會、展演活動、文化宗教祭典……等，活動規劃者在規劃設計社交遊憩的服務活動時，應注意社交遊憩參與者的興奮程度，這種曲線（見**圖1-2**）會顯示出社交遊憩活動開始與結束時參與度的變化。Ford（1992）就指出，社交遊憩活動應該遵循社交活動（social action）的曲線變化，例如：參與者在剛參加社交遊憩活動時，從剛開始投入的低程度興奮度，跟隨著活動的參與進行，在活動進行中途會產生出較高程度的刺激度與興奮度，而在接近活動結束時，興奮程度會下降，說明了社交活動曲線乃是參與者參與活動的指標。因此休閒組織在規劃社交遊憩活動時，就應該瞭解活動的熱烈與興奮度乃是循序漸進的，而且在活動結束時更應該調查參與者的

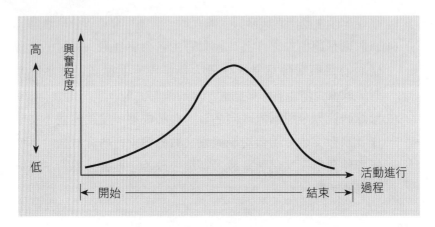

圖1-2　社交遊憩參與的興奮程度曲線變化

資料來源：吳松齡（2006）。

滿意度與建議事項，作為下次社交遊憩活動規劃、進行與評核時的
參考。

2.志工服務：21世紀興起的志工服務活動，是參與者利用其一部分的
時間去為他人服務或做某些事情，且是在不支領酬勞的情況下推展
與完成多項的服務，同時履行其服務的責任。休閒組織的志工服務
活動的進行是在休閒組織基於對志工的需求與認知、組織運用與管
理、帶領服務活動及達成服務目的之範疇下，所規劃設計的休閒
遊憩活動。諸如天災人禍災區（例如：921地震災區、南亞海嘯災
區、伊拉克戰爭復建區……等）的居民關懷與兒童扶育服務、安寧
病房病人照護、淨山生態維護、喜憨兒教育服務、青少年服務學
習……等，均是志工服務休閒活動的形式。這類休閒活動的推動必
須充分展現出志工服務的價值，例如：

(1)志工可藉以發掘出其潛在技能與知識。

(2)志工可藉由服務活動使其自信心與貢獻的快樂滿足感展現出來。

(3)志工可藉此獲得更多的技能、知識與經驗的交流與學習機會。

(4)休閒組織藉由志工的參與，擴大其所服務社區、社團與社會之

志工藉由服務活動的參與可以使其自信心的建立、貢獻的快樂與自我成就感得到充分的滿足。（圖為新北市環境志工競賽活動）

　　公眾關係。

(5)休閒組織透過志工的熱忱與貢獻，擴增其規劃設計之志工服務的知名度與活動貢獻度，吸引更多志工的參與，擴展組織服務的深度與廣度。

第二節　休閒活動需求理論

　　在瞭解休閒活動的基本概念之後，本節將介紹休閒的需求理論。有需求才有供給，活動企劃者能否成功設計出好的活動企劃案實植基於其對「人們對休閒的需求」的瞭解。休閒活動是開發中及已開發國家的人們必要之生活調劑品，因為其可以舒解生活上、工作上的壓力，並且釋放不安定的情緒，而「內在休閒動機」則是驅動休閒活動的重要因素。前文已經提出了許多關於人們參與休閒活動的益處，如內在報酬、自我覺醒……等，這些都是促進人們參與休閒活動的內在行為動機，且都已經得到了

證實，休閒活動對於人們的益處實具有深長的意義（Iwasaki and Mannell, 1999）。Weissinger與 Bandalos（1995）認為，內在動機就像一種具有個別差異的變數，其定義趨向於尋求休閒行為的內在報酬。而這個內在需求動機頗符合Abraham Maslow（1943）的「人類的五大需求層次理論」（見**圖1-3**），在Maslow理論之中的社交休閒需求，便包括了愛、情感與歸屬感的需求，以及尊重與自我實現的需求，是對於知識的瞭解、文化與心靈的涵養、身心的休憩與再出發、自我調整……等的需求，這些就像是在需求自我實現，而這個內在動機正好可以從休閒活動之中去獲得。也就是說，休閒活動即是人類五大需求的最高層次。（楊原芳，2006）

　　休閒活動在休閒組織與參與者之中各有其不同的需求與期望，休閒組織必須確保其所規劃與設計的休閒活動，能夠符合參與者之需求與期望。因此，如何能夠鑑別出參與者的休閒活動需求，設計與規劃出能夠觸發參與者之休閒動機，爭取顧客的參與成為休閒組織活動規劃者的重點。吳松齡（2006）認為，參與者有可能受到其年齡、性別、嗜好、個

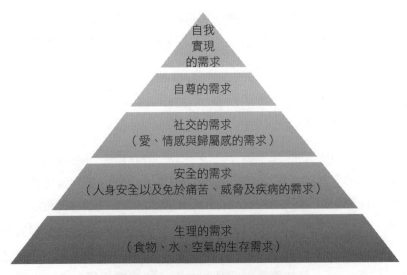

圖1-3　人類的五大需求層次理論

資料來源：郭靜晃（2017）。

性、職業、經濟水準、學識經歷、休閒經驗、休閒利益、休閒價值觀、哲
學信念……等因素的影響，自主選擇參與休閒活動。（見**表1-3**）

表1-3　休閒活動與人類的五大需求層次理論

需求層次	休閒概念	休閒參與者的活動主張	休閒組織或活動規劃者的規劃方向
生理需求	工作休閒	生涯願景與生涯目標之塑造。	藉由工作追求，所得穩定或提高，工作即休閒。
	休息度假	生理與心理活力之回復。	藉由睡眠或休息回復活力之休閒活動。
	購物休閒	生理需要與心理需求之滿足。	藉由血拼滿足生理需要與心理需求之活動。
	餐飲休閒	生理飢渴與口腹之慾之滿足。	藉由參與餐飲之滿足，回復活力之休閒活動。
	遊憩治療	幫助個人回復體力、保持活力健康之活動。	藉由休閒體驗使活動參與者之精神再生與體力回復，以保持活力之休閒活動。
安全需求	休息度假	不同於閒散的或完全的休息，而是有目的的參與休閒活動。	藉由參與休閒活動，維持身體與心靈的健康並修復情緒，免於受傷害。
	休閒資源	休閒相關法規之遵行與配合。	休閒組織或活動規劃者應規劃符合相關法規之休閒活動，如：勞基法、安全衛生法……等。
		應有快速之回應機制。	休閒服務需求與要求之回應系統化。
		休閒組織之人力資源管理應健全。	休閒組織內員工可享有自我成長之活動。
		休閒組織之溝通管道應暢通。	休閒組織內平行、向上或向下之溝通管道應暢通。
	能量養生	參與有機養生之休閒活動，進行體能調整之休閒行為。	規劃健康活力、成長、美姿、美體與養生之休閒活動。
社交與社會需求	宗教信仰	活動目標在取得心靈合一，並能寄託、放鬆俗世壓力。	藉由宗教信仰活動達到身心合一、紓解壓力、回復活力與自信。
	親情享受	活動目的在達成親密和諧、心情放鬆、釋放壓力。	藉由親情的享受與交流，達到回復工作活力與強化親情、體驗甜蜜幸福的感受。

（續）表1-3　休閒活動與人類的五大需求層次理論

需求層次	休閒概念	休閒參與者的活動主張	休閒組織或活動規劃者的規劃方向
社交與社會需求	遊戲休閒	將休閒活動視為是人類遊戲與排寂解憂的一種方式。	藉由遊戲活動類型之規劃，使參與者能充分享受愉悅、情感與友誼之交流互動。
	觀光遊憩	藉由觀賞文化風光，體驗或領悟新事物或新景觀之活動。	藉由旅遊走透透以達到歸屬感與休閒體驗價值。
	教育學習	建立群體或DIY的參與學習模式，達到人際交流的社交目的。	藉由學習型活動的參與，達到學習與人際交流價值之體現。
	文化藝術	建立社會文藝活動之參與學習模式。	藉由藝文活動之參與，達成情感、歸屬感與群己關係之價值體現。
自尊需求	教育學習	參與具休閒專業證照與體驗服務之活動。	培育專家與積極參與社會活動以達成自主、成就感、身分地位與受人重視。
	文化藝術	發展休閒產業文化藝術的行為模式。	培育活動參與者的休閒主張與體現休閒組織文化。
	遊戲休閒	以遊戲行為的活動模式，提供自我表現機會。	藉由遊戲行為達成自我表現與受人肯定之活動。
	工作休閒	達成生涯願景與生涯目標之行為模式。	藉由工作達成工作即休閒的活動模式，確保成就感之達成，與滿足為人所尊重之需求。
	休閒資源	休閒產業應具有文化薰陶之功能。	藉由休閒活動之發展達到休閒組織文化形象之提升。
自我實現需求	遊戲休閒	建立遊戲休閒取得國際賽友誼賽獎賞。	經由遊戲休閒活動之參與，幫助休閒者實現其個人生涯目標與願景。
	工作休閒	建立工作即休閒的目標，以取得個人內心渴望之達成，與參與挑戰自我潛能之活動。	經由活動之參與，達成個人自我成長、發展潛能與自我挑戰之活動目標。
	觀光旅遊	發展並建立國際化與多國觀光旅遊行為模式。	藉由國際化的觀光旅遊活動，培育國際性全球化人才。
	教育學習	發展休閒參與者與休閒組織內部員工共同參與之休閒規劃。	藉由參與休閒規劃，培育休閒人才與產業發達之目標。

資料來源：修改自吳松齡（2006）。

一、「內在休閒動機」的探討

　　「內在休閒動機」是驅動休閒活動的重要因素，人們因為有內在休閒動機的驅動，所以從事休閒活動。楊原芳（2006）認為，休閒活動的參與者基本上可分為隨興型（casual）與認真型（serious）兩種。例如：Kelly（1990）認為，休閒是一種隨興型活動：(1)休閒是一般的遊戲，是孩童較喜好的方式或是一種「天真單純」輕快的方式，而行為上卻是成年人；(2)這種遊戲的表現有豐富性，本質上具有積極的態度；(3)這種遊戲是自己內在世界的意義，是一種短暫性的創造，通常是類似少許「真實世界」陰影的影射。而Stebbins（1997）則認為認真型的參與者具有三種特質：「一種是業餘的愛好（amateur）；一種是自身的嗜好（hobbyist）；另一種則是類似一種志工（career volunteer）的活動。」

　　現代人因為不缺乏物質、金錢而有了「內在休閒動機」，希望藉由休閒活動的參與，調整忙碌生活上的工作壓力，幫助釋放情緒與生理上的壓力……等。活動規劃者在企劃休閒活動時必須考量到參與者對於活動的內在需求，以高爾夫休閒活動企劃為例，在瞭解參與高爾夫休閒活動動機之前，必須先瞭解高爾夫球友之個人背景，如職業、薪資及社會交際需求等；其次，則需更進一步的瞭解高爾夫球友的參與程度、體驗的程度（林煒迪，2001），其中也包括了預期的服務品質、預期的休閒活動目的等，例如：價值的獲得或是心靈層次的提升，因為內在休閒動機其最終目的是能夠得到最好的休閒感受。

　　另以志工服務活動為例，志工服務並不侷限於工作之中，而是在參與者生命過程中角色的差異或轉換，參與者企盼在生命的不同階段中有不同的發展，或是希望藉由不斷的投入努力，得到再成長的感受。活動規劃者在企劃志工服務活動時，應將「肯定自我效能」、「服務即是目的」、「專注力」等因素考量在內，因為志工參與的服務機構愈多，在肯定自我效能、服務即是目的與專注力等因素的活動體驗程度會愈深，也就愈能夠得到最好的休閒感受。（林淑芬，2002）

二、休閒活動的參與及影響因素

(一)休閒參與理論

　　除了內在休閒動機是驅動人們參與休閒活動的因素外，學者們尚對休閒參與理論做了進一步的探討，林晏州（1984）認為，「休閒參與是一種具目標導引、有所為而為的行為，目的在滿足休閒參與者的個人心理、生理與社會需求的活動，參與者會依據個人的需求，自由的選擇所想要從事的休閒活動，並尋求能獲致個人的休閒需求之最高滿意度。」以下列舉幾種著名的休閒參與理論來說明「休閒活動與人類心理、生理與社會需求間的關係」：

1.補償理論（compensatory theory）：此理論有人認為最早是由恩格斯（Friedrich Engels）與馬克斯（Marx）所提出，他們二人所提出的「休閒行為補償理論」認為，人們參與休閒是為了補償工作上的缺失。工作是生活中的重心，而休閒是為了滿足工作無聊之餘的放鬆與娛樂，或於繁重的工作之餘加以放鬆、休息與重聚能量再出發。也就是說，人們會利用空閒時間參與休閒活動來平衡工作上的苦悶，企盼於辛苦工作之後得到充分的補償之心理。

2.延續理論（spillover theory）：這個理論認為，個人會將工作環境中的生活經驗延伸到休閒活動的經驗裡，因此在休閒活動上會有雷同的表現。例如：覺得工作有意義且認真工作的人，會有計畫的安排好自己的休閒時光，也較敢追求刺激的休閒活動；而覺得工作無趣的人，則會習慣性地將無趣的工作模式帶入休閒之中。（Parker, 1971）Dubin（1956）更指出，文化的壓力有可能使得某些身分背景的人，會去選擇從事某些延續他們身分背景或型態的特殊休閒活動。

3.熟悉理論（familiarity theory）：熟悉理論將休閒行為與人們的慣性相連結，指休閒參與者會因習慣或安於某些慣例而從事某種休閒活動。高俊雄（2002）指出，熟悉理論主張一個人過去舒適、自在、

可靠、熟悉的休閒經驗，會引導他以類似的方式去安排休閒的參
與，最常見的就是有些人會每年安排回到同一個地方度假，為的就
是去尋找那種熟悉、可靠與舒服的感覺。

4.同伴理論（personal community theory）：這個理論也稱為個人社區
理論，指受他人引導，且為個體所喜好、具有相同興趣及熱忱的人
們，會從事相似的休閒活動。這些休閒參與者可能有同樣的背景、
同樣的宗教信仰或正在歷經同樣的生命階段，因他人的引導成為同
伴而一起參與相同的休閒活動。這個理論認為，人們會和自己有相
同興趣與熱忱的人共同參與休閒活動，例如：同樣參與某項競技運
動的人，他們有可能來自不同的背景，但都具有對該項運動的興趣
與熱情。

5.休閒三部曲理論（the theory of relaxation, entertainment, self-
development）：此理論由法國社會學家Dumazedier（1974）所提
出，認為休閒活動是個人隨興的事情，綜合了放鬆、娛樂、自我發
展理論；這類活動常是社交性活動，且需要個人的創造力。Susan
（1981）也指出休閒是依個人意志從事鬆弛身心、消遣與增廣見聞
的活動。

(二)影響休閒活動參與的因素

有關休閒活動參與影響因素，許多學者都曾提出過不同的看法與歸
因。休閒活動的選擇與參與必然受到某些因素的影響支配，這些不同背
景變項，例如：性別、年齡、婚姻與子女狀況、參與者的健康狀況、教育
程度、收入……等，在休閒參與的情形上有著明顯的差異。這些因素又
受到休閒遊憩動機、社會接觸和活動的社會階層含意所左右。Torkildsen
（2005）便將影響人們休閒活動參與的因素分成下列三大類：

1.個人因素：指個體特定的屬性，包括：個人的年齡、生命週期階
段、婚姻狀況、休閒觀念、文化養成、教養……等。

2.社會與環境因素：指與個人有關的社會與環境因素，如：職業、收入、朋友與同儕團體、空閒的時間……等。

3.機會與環境因素：可用資源、可及性與位置、交通、計畫方案與政府政策……等。

三、休閒活動的價值、功能與效益

(一)休閒活動的意義、價值與功能

　　由休閒參與者的角度來看休閒活動的價值與功能，最直接的議題應該就是「人們從休閒活動中能夠找到什麼？又能夠得到什麼樣的利益與價值？」利益指的是參與者在生理、心理、工作、事業或其他方面所得到的效益，有可能是可以量化的經濟效益也有可能是不可量化的非經濟效益；價值則是指滿足休閒活動參與者的特定需求、期望、嗜好、文化或風俗之目標及休閒主張。休閒是在自由的情況（freedom）下，人們為追求其個人休閒需求與期望所進行或參與的某項休閒活動之體驗與實現，故其意義與功能正如*Merriam-Webster's Desk Dictionary*為休閒所下的定義：「工作與責任之餘的自由時間，在不費心力之狀況從事自己想要進行的事，以鬆弛身心。」Edginton等人（1995）也為休閒的意義與功能提出如下說明：「休閒是影響生活品質的一項重要因素，休閒經驗的滿足可以提升人們的幸福感與自我價值。」現今全世界不論是高度工業化或工業化、開發中的國家或地區之人們，已經跳脫以往的認知框架，逐漸將休閒活動視為當前與未來人們生活、工作、退休、學習與人際關係行為所應追求的一項活動，同時更有人將21世紀視為是休閒產業經濟的時代。

　　吳松齡（2003）則對於休閒活動的價值與功能提出了如下的陳述：

1.回復工作潛能與活力，促進個人發展：人們藉由參與休閒活動可以維持身心的正常功能，能於休閒活動裡獲得自我成長，回復自信、潛能與活力，創造個人願景與生涯目標的實現。

2. 促進個人的身體健康與體能發展：經由參與休閒活動，可以維持身體之正常功能，藉由體能的調適、平衡生理機能與增進身體的健康，增強個人的自信心，提升工作效率。

3. 擴大社會活動之參與範圍、增進社會人際關係：經由休閒活動之參與過程，可以擴大休閒者之社交圈與社會互動機會，和認識的同好與同道、同性與異性、名人與各行各業人群……等，建立新的人際網絡，增進家庭和諧、社會群體關係與人際交往技巧。

4. 促進家庭親情交融：經由休閒活動（例如：親子旅遊、夫妻旅遊……等）可以增進家族間情誼，享受親情歡娛之幸福。

5. 減少生理與心理之壓力與束縛：經由休閒活動，可減輕甚至排除來自工作、學業、生活及人際關係上的壓力與束縛，消除生理上的體力負荷和心理上的苦悶、壓抑與過勞的現象。

6. 提高心靈與智慧之昇華利益：經由宗教信仰、文化藝術與教育學習等休閒活動，擴大心靈層次之提升與智慧之昇華。

7. 提高自我實現機會與成就感：休閒活動（例如：學習新技術、DIY學習、運動、藝術、文化、人群關係……等）可以使參與者在工作、學業與生活上，發揮潛能，接受挑戰，實現個人願景與生涯目標。

8. 創造冒險與創新機會：透過休閒活動（例如：競賽、遊戲、工作、旅遊、學習……等）可以擴展參與者之冒險與創新意願與機會，進而提升創新能力。

9. 探索學習能力之體驗：經由觀光旅遊、遊憩治療、遊戲、教育學習與文化藝術等休閒活動，使參與者能探索新知識、新技術、新能力，展現成就感與自我意識。

10. 增進新奇與刺激之機會：體驗新的休閒活動，激發參與休閒者之好奇心與嘗試，擴展休閒生活的新體驗。

11. 享受自由自在無拘無束的感覺：休閒本質即自由自在之休閒，使參與者拋棄束縛與壓力，享受自由的感覺，進而激發潛能，回復活力。

12.增進社會福利：經由宗教信仰、文化藝術、教育學習、購物消費、觀光旅遊、餐飲消費⋯⋯等休閒活動，擴張社會經濟活動，增進社會福利經費來源。

13.營造「真善美」意境之實現：藝術之美、宗教之善、文化之真、自然之美、社會之善、人性之真。

(二)休閒活動的效益

　　活動規劃者在對於參與者的需求與期望有所鑑別與瞭解之後，應設計可以讓參與者享受到休閒的價值、感受與利益的活動。有時參與者參與某項休閒活動時，並不是看上活動中的設施、場地、服務、活動或商品，而是被整體性的套裝、氛圍與具質感的品質，以及完善的以顧客需求與期望為出發點的整體性休閒活動設計與規劃所吸引，這是活動規劃者設計活動時必須予以考量進去的層面。21世紀的休閒組織與其經營管理團隊，應該要體認到時代的多元性、多變化性、快速服務性、感覺感動性與好還要再好的可計量性效益，建立起休閒組織願景與經營目標，唯有以提高顧客滿意度作為訴求，休閒組織方能確保其顧客在參與或體驗其所提供的休閒活動之後能得到充分的滿足感。

　　休閒組織提供的休閒活動必須站在顧客的角度來進行活動方案設計，充分掌握休閒效益。顧客是多元化分布於社會各層面，活動規劃者必須要將此多元化特性反應在其所規劃設計與提供的休閒活動的所有層面上，以滿足每一客層的顧客需求。若是休閒組織能夠將其活動設計規劃的策略，予以較有前瞻性的眼光與願景來進行其事業、商品與服務活動的設計，則將會令人興起參與的欲望與熱忱，也就能為其組織帶來更大、更多的經營效益，**表1-4**為社區休閒遊憩公園企劃案的效益探討。

表1-4　社區休閒遊憩公園的效益（個案）探討

項目	社區型休閒遊憩公園使用效益之簡要說明
休閒者的個人效益	1.享受戶外或自然資源的感覺，感受純淨的心靈洗禮；並體驗自由活動的愉悅與自由自在的感覺。 2.遠離都會的塵囂，脫離都會區住宅的狹窄、鬱悶氣氛。 3.另外尋求竸思與構思創意啟發的空間。 4.進行體適能或健康休閒運動。 5.暫時避開家庭的低氣壓；或享受家庭集體到社區公園活動的溫馨氣氛。 6.進行社區、鄰里的人際與公眾關係，參與社交休閒活動。 7.撫平心靈的創傷或情緒上的回復穩定。 8.參與休閒活動，疏散筋骨紓解壓力。 9.暫時擺脫工作上或學習上的壓力，徹底休息一下。 10.打發時間以消除空虛的情境因素。
社區環境的效益	1.藉由社區休閒遊憩公園的設計與管理，創造社區的休閒風氣，提供社區居民自然環境與新鮮空氣。 2.為社區帶來綠地及自然環境的保護。 3.為社區的高樓大廈或平房格局中，注入一片沒有人工建築物的公園，紓解社區的空間壓迫感，與為居民提供新的休閒活動場所。 4.可提供居民遠離人車嘈雜的市區，建構寧靜的環境。 5.提供居民休閒、運動與遊憩的自然環境與空間。 6.可開發為自然生態野生植物與昆蟲鳥類的棲息地。 7.可提供野生動物的活動場所，為人們提供一新的旅遊景點。
社會行為的效益	1.可提供社區居民或鄰近社區的人們休閒活動處所，並可進行競賽、合作、文化學習、人際關係社交活動、公益活動……等休閒遊憩活動。 2.凝聚社區居民的向心力、認同感與共同維護意識。 3.提供社區老人活動處所，發揮老吾老以及人之老之精神，例如：棋藝、歌唱、文學、交友、健康……等。 4.提供社區兒童活動處所，發揮幼吾幼以及人之幼之精神，例如：嬉戲、遊憩、學習、互動、安全、歡樂……等。 5.建構社區團體意識形成的處所。 6.幫助家庭與世代互動與感情之培養。 7.發揮團體參與及助人、自助的價值……等。

（續）表1-4　社區休閒遊憩公園的效益（個案）探討

項目	社區型休閒遊憩公園使用效益之簡要說明
經濟活動的效益	1.促進社區遊憩公園的活性化，為社區居民建構更多的休閒遊憩空間與場所。 2.社區遊憩公園免門票（即使收門票也屬清潔費性質），可吸引社區居民的踴躍參與。 3.由於成為社區居民的休閒遊憩場所，相對地可引來商機，活絡社區經濟。 4.因促進社區發展，可帶動社區資產的升值。 5.提供社區居民發展社區經濟活動，提供充盈居民財產的機會。
休閒活動的效益	1.提供社區居民參與休閒活動的機會，例如：嬉戲、散步、藝術、文化、學習、運動、休息、聚會、聚餐、聯誼、歌唱……等。 2.促進社區居民的互動交流、拉近居民的感情與消除都會城市的冷漠隔閡，促進社區的利益與命運共同體之形成。 3.成為社區創新生活之創意構想的產生與發展場所。

資料來源：整理自吳松齡（2006）。

【課後練習與討論】

1.休閒的定義有哪些？請試著舉出三種你所知的定義。

2.運動與競技有何不同？請試著舉出三種競技運動。

3.請陳述你所瞭解的內在需求動機，並請試著舉出三種休閒參與理論。

4.請從人類的五大需求理論列舉你所知道的休閒需求。

5.假設你要設計一個高爾夫休閒活動，請根據表1-4說明你所設計的休閒活動具有哪些休閒效益。

休閒活動分類

Chapter 2

本章綱要
1. 休閒活動分類
2. 休閒活動企劃概念
3. 休閒服務組織及活動規劃者

本章重點
1. 探討休閒活動的分類，並介紹休閒活動的類型有哪些
2. 介紹休閒活動方案的組成元素
3. 說明訂定活動規則的重要性
4. 說明休閒活動規劃與休閒體驗的關連
5. 介紹公共服務系統的休閒組織以及非營利組織所具有的特徵
6. 說明一位專業的活動規劃者所應具備的基本特質
7. 瞭解休閒活動規劃者所應扮演的角色
8. 瞭解如何利用5W2H（七何分析法）發現問題並解決問題

課後練習與討論

第一節　休閒活動分類

　　由於時代的變遷，人們的生活有明顯的變化，最顯著的是因生活品質的提升所帶動的質與量的變化，對休閒的需求也隨著有所要求。休閒活動也因主觀條件，如：年齡、性別、能力、興趣、需要與生活型態；以及客觀條件如社會環境、人文差異的不同而有不同的類型。休閒是多種活動的複合情境，活動的內容可說是非常的廣泛，學者們往往因所採取的休閒定義與研究取向的不同，對休閒活動的分類所提出的觀點也是各異其趣，各有各的看法。最常見的分類方式有三種：一為研究者的主觀分類法，其次為因素分析法（Factor Analysis），另外為多元尺度評定法（Multi-Dimension Scaling, 簡稱MDS）。茲分述如下：

1. 「主觀分類法」是依個人的主觀判斷，對休閒活動進行分類及命名，分類時因可依研究者所需的活動類型來加以分類，只要符合其研究主旨即可，故分類上較不客觀。
2. 「因素分析法」是利用統計的方法對活動進行分析，例如：活動參與的行為模式、程度、頻率及次數……等，從其中找出具有顯著代表性者，再從該活動中找出代表項目加以命名，由於較具客觀性，使用者也較多。
3. 「多元尺度評定法」則是將休閒活動兩兩配對，再從多組相對的活動中找出最相似或最不相似者加以評定，由於所得之分類結果較為簡單，且可由受試者說明其參與的感受及活動的相似性，所以可以很清楚的瞭解每一種類型休閒活動的特性，也可以從中瞭解各類型休閒活動之間的關係。

以下介紹學者們所提出的不同的休閒活動分類。

一、學者們對休閒活動分類的探討

　　休閒活動被視為是一種休閒型態，Orthner（1976）從活動的型態出發將休閒活動分為：(1)個人的：釣魚、慢跑……等；(2)平行的：在團體中所進行的個人活動看電視、電影……等；(3)共同的：露營、球類運動……等。Kelly（1996）則將休閒活動依家庭生命週期的觀點加以分類為：(1)絕對的休閒活動（unconditional leisure）；(2)調和式的休閒活動（coordinated leisure）；(3)補充式的休閒活動（complementary leisure）。

　　國內的學者，謝政諭（1990）依活動的項目、內容、場所、負責機構、時間、對象、性質……等加分類如下：

1.依活動項目、內容分類：美國學者Nixon與Cozens二人將休閒活動類型分為文化活動、社交活動、體育活動、藝術活動等四種。
2.依活動實施場所分類：家庭、社區、學校、醫院、工廠、宗教場所、山野、水域、商業場所……等的休閒活動。
3.依活動負責機構分類：私人免費、公共提供及商業性的休閒活動。
4.依活動時間分類：晨間、中午、夜間。
5.依活動對象分類：兒童、青少年、老年人、正常人、殘障者、婦女……等。

　　吳松齡（2006）則是依休閒組織所規劃與設計的活動特性、情況、型態加以整理分類各學者的看法如**表2-1**。

二、休閒活動的種類

　　休閒活動的種類很多，舉凡強健體魄、增廣見聞、陶冶性情、人際互動等社交活動都可以被列入範圍。不管是哪一種，只要不會造成個人體力、精神或金錢上的負擔，都可以參與，其種類不外如下：

表2-1　依特性、情況、型態等加以分類的休閒活動型態

代表性學者	休閒活動的型態
Russell, R. V. (1982)	運動與遊戲、嗜好、音樂、戶外遊憩、心靈與文學、社會遊憩、藝術、手工藝、舞蹈、戲劇……等。
Farrell P. & Lundegren, H. M. (1983)	藝術、手工藝、舞蹈、戲劇、環保活動、音樂、運動與遊戲、社交遊憩。
Sessoms, H. D. (1984)	音樂、舞蹈、戲劇文學活動、運動與遊戲、自然旅遊、社交遊憩、藝術、手工藝。
Mackay, K. J. & Crompton, J. L. (1988)	服務行為的特質、活動方案關係的類型、以顧客導向、活動需求的承載量與品質性、活動方案的屬性、活動的受益等六種型態來說明休閒活動。
Rossman, J. R. (1989)	運動、個人活動、健康活動、嗜好、藝術、戲劇、音樂、社遊憩。
Chase, C. M. & Chase, J. E. (1996)	冒險挑戰、社區／社會的環境、手工藝、健康體適能、嗜好、終身學習（如：美術、閱讀、寫作……等）、戶外生活／戶外技能／露營、運動與遊戲。
Edginton, C. R., Hanson, C. J., Edginton S. R., & Hudson, S. D. (1998)	藝術（表演藝術、視覺藝術、科技藝術）、文學活動、自我成長／教育性活動、運動／遊戲／競技、水上運動、戶外遊憩、健康活動、嗜好、社交遊憩、志工服務、旅行／觀光……等。
Rossman, J. R. & Schlatter, B. E. (2000)	休閒、遊憩、競賽、運動、遊戲。

資料來源：吳松齡（2006）。

1.觀光旅遊類：這是最常見也最受人歡迎的種類。例如國內外旅遊，不論是自由行、團隊旅行或是三五好友結伴同行；或是由學校、公司團體、社團等舉辦的郊遊、旅行、露營、遠足等活動都是。觀光旅遊類不但能親近大自然，欣賞各地風光美景、體會不同人文風情之外，還可以鬆弛緊張忙碌的生活，增廣見聞，體驗不同的旅遊文化。

2.運動體能類：各種球類、游泳、健身操、騎馬、登山、太極拳、潛水、滑翔翼……等。運動體能類活動可以鍛鍊體魄、增強體力，有益身心健康，並可藉以調劑身心、激勵樂觀進取的鬥志。

3.思考創作類：思考類活動可以培養判斷力、啟發智能及思考能力，例如：益智活動圍棋、象棋、跳棋、拼圖……等；所謂的創作類活

動是指利用手腦創造事物的活動，這類活動可以滿足參與者對創作的心理需求，培養審美、藝術的涵養與創作的能力，例如：插花、繪畫、書法、攝影、手工藝、樂器彈奏、寫作、歌唱……等。

4.社會服務類：可幫助參與者增廣見聞，發揮愛心，增加社交能力，更能幫助參與者體驗「助人為快樂之本」、「人生以服務為目的」的價值需求。例如：參加社團、擔任生命線、育幼院、消基會、安老院、紅十字、張老師等義工人員。

5.文化娛樂類：這類活動可以讓參與者在工作之餘，得到放鬆紓解壓力的機會，例如：觀賞電視、電影、舞台劇、錄影帶、舞蹈、平劇、音樂演奏……等，或是閱讀書報雜誌，是現代人最普遍也最常參與的活動。

6.事件活動類：例如節慶活動或其他大型事件休閒活動。目前已有許

元宵燈會歷年來都是地方政府為民眾重點規劃的節慶休閒活動之一。

多的節慶活動都已逐漸轉型成為國際性活動，例如：媽祖遶境、元宵燈會……等，其他的大型事件活動則包含有國際運動賽事（例如：奧運、世界盃足球賽……等）、大型博覽會、會議展覽……等。這類活動常能帶動當地觀光、商業、交通等產業的發展，所隱含的經濟效益龐大，相當值得發展。

7.其他：像是收藏同好類，這類活動係指可以凝聚有著相同志向的同人、同好參與活動，讓他們從收集、辨識、整理、分類、儲藏、展示的過程中，結交到志趣相投的朋友，不只在相互研究的過程中分享心得，建立彼此的夥伴關係，更能藉由活動培養細心、耐心，與激發創作的能力。這類活動例如：郵票、卡片、書籤等的收集，錢幣、火柴盒、徽章、貝殼、各式模型的收藏與創作……等。或栽培飼養類，例如：種花、養蘭、飼養螞蟻……等。或社交活動類，像是派對、宴會、聯誼會、舞會……等都屬於社交活動類型。

三、當代新興的休閒活動

下面介紹當代新興的休閒活動種類，因為各類型活動之中均存在有跨類型。例如：營隊活動與社交遊憩、遊憩治療活動間皆有遊憩與遊戲的活動，藝術文學與文化知識學習活動則存在有自我成長的特質，民俗節慶又和藝術文學、文化知識學習有著密不可分的目標、利益與價值……等，不僅跨類型，彼此之間尚存在有密切的關係。以下介紹目前較為常見的休閒活動：

1.健身俱樂部：健身俱樂部為休閒運動產業的範疇，提供人們不受天候影響的健身運動場所，大略可分為飯店內附設之健身俱樂部、專業健身俱樂部與企業附屬健身俱樂部；專業健身俱樂部又可分為獨立健身俱樂部與連鎖健身俱樂部。健身俱樂部的設備器材與收費狀況各家不同，一般採會員制的經營模式，從早期的單純會員制的

「個人卡」、全家人一起運動的「家庭卡」，到將健康概念推展到各大企業的「公司卡」的銷售方式，其經營模式走向異業結盟以增加多元化銷售管道、定期引進國外新的團體課程、新課程或新產品發表會……等。

2. 水上運動：水上運動的種類繁多，例如：風浪板、橡皮艇船和獨木舟等小船之教學與運動、水上遊戲、水上社交活動、海底潛水……等均屬之。水上活動之目的在於提供一個安全的水上體驗，參與者在享受水上活動之歡娛的同時，可藉由休閒組織所提供的正面而豐富的學習機會培養其技能，而活動提供者在提供水上娛樂時，應責由專業教練與安全水域範圍從事水上活動，避免意外事故發生，使參與者能盡情享受水上運動之遊戲、競技、娛樂體驗。

3. 戶外空域運動：戶外空域運動的類型繁多，例如：飛行傘、滑翔翼、熱氣球、超輕飛行運動……等均屬之。戶外空域運動早已在世界各國與地區蓬勃發展，參與此類運動除了須有合宜的專業訓練外，更應由政府主管機關制定相關法律，讓參與者與休閒產業組織有所遵行，發揮休閒運動之效益，提供參與者安全的空中體驗，讓參與者在享受空域活動歡娛之餘，也能發展其空域戶外運動之技能。

4. 競賽觀賞活動：在都市化繁忙緊張的工作與生活壓力下，參與競賽和觀賞比賽的活動也成為紓緩壓力的一環，例如：賽車、賽馬、賽狗、職業棒球賽、職業籃球賽、世界盃足球賽、美式足球賽……等活動，均吸引了成千上萬的參賽者與民眾前往觀賞和加油，參賽獲勝者可以享受成就感與眾人關注及羨慕的眼光，觀賞者可以經由聊天、思考、欣賞甚至評論賽事形成同好，發展社交建立人際關係。以世界盃足球賽為例，除可為舉辦國帶來數十億乃至數百億美元以上的盈利外，也掀起全球瘋世足的熱潮，人們除了因熱愛足球運動，追著相關賽事、體育新聞台不放之外，國際賭盤每每因賽事的翻新，賠率也隨之更新，群眾聚在一起或在社群網路上討論，人際

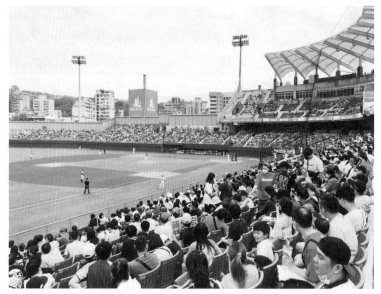

在都市化繁忙緊張的工作與生活壓力下，觀賞球類的比賽活動成為現代人紓解壓力與促進人際互動的方式。（圖為天母球場舉行的職棒賽）

間的互動帶起熱潮，可說是極具活力的休閒活動。

5. 生態旅遊活動：「生態旅遊」單純就字面意思可解釋為觀賞動植物生態的一種旅遊方式，也可詮釋為具有生態概念、促進生態保育的遊憩過程。生態旅遊強調自然文化之旅、深度體驗自然生態和原住民部落生活的旅遊活動。21世紀環境保護意識提升，也尊重各族群生存權，因而有生態旅遊業者或生態旅遊社區之認證制度興起，給予旅遊當地社區自主與充分參與的機會。政府當局的支持、民間團體的協助、休閒業者的配合以及參與旅遊之遊客的自律等，都是發展生態旅遊之必要措施。

6. 健康活動：健康活動的起源很早，而由私人的休閒服務組織來經營健康活動則是近年來才開始蓬勃發展。由於企業組織的投入與提倡，促使社會大眾對健康（wellness）、體適能（physical fitness）及幸福生活的關心，人們認為要休閒、也要健康的身心，因而有了

健康活動的提倡。能列入健康活動的項目相當的多，例如：舞蹈、武術、快慢跑等田徑運動、健塑身、攀岩、球類運動、射擊、衝浪溜冰等水上運動、滑雪、滑草、釣魚、打獵、體操……等。

7. 嗜好性活動：此類休閒活動較具個性化與個人主義，例如前述的收藏同好類，這類的參與者會基於強烈的興趣，長期追求個人喜好的活動。人們經由參與此一活動，可以獲得參與感及成就感的滿足。此類活動可分為：蒐集性嗜好（collection hobbies）、創造性嗜好（creative hobbies）、教育性嗜好（educational hobbies）與表現性嗜好（performing hobbies）四種。人們將嗜好當作一種休閒活動是相當正面的，因為在有限的休閒時間內，個人投入嗜好性活動可以作為放鬆壓力、消除無聊及生活調適的方法與管道。

8. 志工服務活動：指利用個人休閒時間，無償為某些人或團體所從事的志工服務活動。志工服務活動是在沒有報酬的情況下，推動各種服務與履行種種的責任。志工服務的主要範疇為行政管理、活動引領與服務導向三個構面。近年來志工服務已逐漸普及，服務範疇很多，例如：四健會、YMCA、男女童子軍、慈濟功德會、嘉邑行善團、安寧病房義工、喜憨兒……等均是。志工服務對於參與者個人或所服務的組織是有價值的，經由志工服務活動的參與，可以強化參與者或組織與社區及民眾間的社交關係；志工可以增強組織計畫與活動之熱忱，將其熱忱與技能、知識、經驗擴大延伸至服務之領域，進而促進社會的和諧與進步。

9. 文化創意設計活動：文化創意乃是從原始的創意上透過不同的媒體或載體，作進一步的衍生，例如：2016年臺北市政府文化局拍攝的六部微電影「遇見設計，邂逅愛—Design for Love」活動；2015年3月聯合報系推出首屆的「聯合文創設計獎—無至無限」，訴求正式啟動臺灣的文創設計力；文化部（前文建會）於2009年開始陸續成立華山、臺中、花蓮、嘉義及臺南五大文化創意產業園區……等，均是政府致力於將「文化產業」創意設計與商業整合的案例。為結

合人文與經濟發展產業，開拓創意領域，政府特地規劃成立文化創意產業推動組織，以培養藝術、設計與創意人才，並進一步整備創意產業發展環境，促進創意設計重點產業發展，企圖結合民間設計人才與世界接軌。

10.知識學習活動：21世紀是知識經濟發展快速的新世紀，知識累積的速度快得驚人，尤其在全球化的挑戰下，各項知識如浪潮般迎面而來，所謂的智慧資本（intellectual capital），正是個人、企業和組織能否轉型為更具有競爭優勢與高附加價值的關鍵。參與者藉由參與休閒活動獲得潛能之發揮、知識之累積、經驗之蓄積與技能的習得機會，這種自我成長活動可以使參與者在工作、家庭或休閒關係上有更進一步的成長。

11.購物休閒活動：21世紀雖然有了休閒遊憩風氣的興起，但是人們對於物質生活水準之追求仍未改變，大多數人仍會將休閒轉化於工作及日常生活的購物行為之中，也因而有了購物即休閒的概念興起。

12.宗教文化活動：現代人生活在緊張刺激、壓力重重的環境下，憂鬱症病患呈現正比例的成長。為紓解這個現象，宗教性與文化性的休閒活動正好可以讓人們宣洩壓力。人們經由宗教性與文化性的休閒活動，讓壓力與苦悶得到釋放、轉移或寄託。參與者投入這項休閒活動不但能夠獲得心靈的解脫，更可以藉由活動的潛移默化，扭轉內在的苦悶、壓力與痛苦。這類活動例如：臺中大甲鎮瀾宮的媽祖八天七夜遶境進香活動、苗栗南庄賽夏族矮靈祭活動、每年農曆3月初的玄天上帝進香活動、阿美族的豐年祭……等，均是國內知名的宗教與文化的復古休閒活動。

13.奢華休閒活動：奢華休閒常被認定為是高所得特定族群的休閒活動。自2004年起全球的消費行為有朝向新奢華消費主義發展的趨勢，例如：帶有品牌意識的奢侈品，如眾多知名女性內衣與烈酒，或知名品牌的包包與提袋等商品；精品旅館、五星級國際旅

館、豪華民宿與汽車旅館……等。奢華的消費浪潮正悄悄地進入了休閒活動裡面，一群群新奢華主義信仰者的消費群，渴望從商品服務的活動之中尋找「情感」的價值，他們對於過去的休閒價值已不具有興趣，而是忠於最符合其本身品味與價值主張的休閒商品、服務或活動。

21世紀初是動盪的時代，根據觀光局的統計，2020年第一季來臺旅客僅一百二十四‧八六萬人次，年減率57%，五大洲來臺旅客全都大幅衰退，最大客源的亞洲來臺旅客也僅只一百零七‧七四萬人次，衰退更高達58.49%，其他包括美洲、歐洲及大洋洲旅客也分別衰退47.04%、45.6%及31.14%。（鄭功賢，2020）而根據世界衛生組織網站於2020年6月22日的統計，COVID-19疫情已影響到全球至少一百八十八個國家和地區，發展迄今，COVID-19的變種病毒致使各國祭出封城或封閉式管理持續運作，運輸、物流、倉儲零售的困難，引發上游缺料、生產缺工、下游無法出貨等人貨斷流，影響全球經濟致產生大幅衰退的趨勢，休閒產業亦難以避免。雖然這些衝擊使得休閒產業大都呈現停滯不前，甚至有向後退縮的跡象，但是人們的休閒風氣已開，休閒仍是當代之潮流，且深植於現代各階層、各族群、各國家人民的心坎裡，休閒產業的發展已不可能停滯，即便在嚴重受創的局面下，休閒活動仍在人們的生活中占有不可分割的部分。

第二節　休閒活動企劃概念

休閒活動的設計是為了提供人們休閒體驗的機會，而這個機會與體驗的創造無非是透過休閒組織經營者安排或是協助人們置身於社會的、人造的情境，或是僅只是提供人們置身於一個自然的環境中，這個方案設計必然涉及到活動的規劃、組織、設備、器材的運用，乃至於活動規劃者的領導才能……等方才足以成功。休閒活動是個人體驗休閒的一種過程，就是將有用的、必要的資源加以結合，並將自由選擇與內在回饋的感覺規劃

在活動內容中，讓活動參與者經驗這些美妙、動人或刺激的體驗。因此活動規劃者須對每種休閒形式的核心概念有清楚的認知，提供休閒者參與此一休閒活動。最好的活動企劃方案，就是避免破壞人們想要獲得的體驗，而活動規劃者的責任就是提供適當的形式與結構，設計一套符合當時情境的活動系統，協助參與者獲得他想要的休閒體驗。

一、休閒活動方案的組成元素

好的活動方案必須經過縝密設計，且其最終目的是要給予顧客高滿意度的休閒品質。活動規劃者在設計活動方案時應具備多元且極具彈性的概念，他可利用各種不同的運作模式加以搭配、組合提供給顧客，包括：活動、節慶或是由休閒服務機構所提供的服務……等。而所謂的活動，可以指單一的活動，例如：路跑或是指一系列活動的組合，如大型運動賽事或是某機構所舉辦的一系列文化藝術課程；也可以是指一項節慶活動。規劃活動方案時應將焦點集中在促進休閒體驗的相關因素上，讓參與者在情境活動系統之中，進行著有關情境因素之整合、互動與體驗，從而獲取其參與活動的體驗價值之實現。

所有的休閒都牽涉到一人以上，且大多數為互相影響的一群人，其個人行為傾向他們本身或是其他諸如物質的、社會的或具象徵性等事物之互動。這種自我的共同傾向發生於某個情境社會系統之中，也就是說，是發生在由一組可辨識之元素所組成的社交場合中。（Denzin, 1975: 458-478）因此，活動規劃者必須將這六個關鍵元素納入考量加以利用，提供參與者積極參與活動，而為了更加確定這六個元素在活動中所扮演的角色，Goffman 和 Denzin 將他們重新命名：

1. 參與互動者（interaction people）：為具有不同自省性的休閒參與者。

2. 實質情境（physical setting）：指社交場合或情境本身的實際領域，

並涉及一種以上的感官感受，例如：視覺、聽覺、嗅覺、觸覺及味覺……等。此外，活動規劃者必須瞭解情境具有獨特性。

3.休閒事物（leisure objects）：在活動企劃過程中，企劃者必須有能力確認出滿足休閒情境，以及在參與者發生互動時發揮作用的關鍵元素。例如：哪些事物是活動必備的？哪些事物是可取捨的？以及哪些事物在實際上會損害計畫好的活動，而必須予以修正。

4.規則（rules）：指法令規章、禮儀制約……等社會規範，或是被明確（或默許）的引導與塑造互動交流之特質……等。

5.參與者之間的關係（relationships）：參與者有可能是親人、朋友或是互不相識的人，因參與此一休閒活動而互動交流形成的一連串關係。

6.活化活動（animation）：係指如何將活動落實到行動上，以及在整個活動中應如何持續這項行動。想要活化活動，建議活動規劃者採取自發、生動的互動模式，來建構整個活動。

　　這六種元素設定出社交活動的情況。為了發展社交服務，必須將這六個關鍵元素納入考量或加以利用，提供參與者積極參與社會環境的機會。活動規劃者必須控制這些元素，才能設計好活動。以下列出六個休閒活動的情境因素提供活動規劃者參考：

(一)參與互動者

　　參與互動者指的是在休閒組織所規劃設計的休閒活動中進行互動交流的活動參與者，他們係基於許多不同的目的參與活動，且是自發性的參與其中，在此一社交場合進行互動交流的休閒行為。活動規劃者在設計活動時必須事先瞭解休閒活動之目標客群與可能的潛在顧客群在哪裡？哪些人會成為這個休閒活動的參與互動者？他們會進行什麼樣的互動交流？所期望與需求的休閒目標、休閒價值與利益為哪些？諸如此類的顧客休閒行為調查研究，都是活動規劃者在設計其活動方案時需要加以評估的，之後方能為活動的類型進行定位，正式展開設計規劃，並同時進行廣告宣傳與

招攬參與互動的目標客群，前來參與互動交流與體驗休閒。

上述特別提出在進行活動之規劃設計時，要先設定好目標與可能的潛在顧客群，因為參與者不同，其所期望與需求的休閒活動自然會有所不同，例如銀髮族參與互動交流的社交場合與休閒活動自然會與青少年的需求有明顯的差異，而年輕的男性與年輕的女性、勞工階層與白領階層的上班族……等所期待的休閒體驗都會因族群的不同而有所差異。所以在進行活動規劃設計時，首要的步驟便是先設定好目標客群的定位，否則其後續的活動規劃設計內容即使再有魅力及吸引力，也會變成一個失敗的活動設計規劃經驗。

綜上所述，休閒活動規劃者必須將互動參與者、規劃設計的服務與活動、參與者與休閒組織所追求的休閒體驗效益三者，做正確且合宜的組合規劃，而這三個組合規劃原則若能符合客群的需求與期望，將會導引活動的成功，反之則易淪為失敗的活動設計。

(二)實體環境

實體環境是休閒活動規劃設計中有形的實質情境，是休閒組織所擬推展的商品、服務及活動之設施、設備與場地之規劃投資而言，在這個關鍵因素裡，活動規劃者通常會將這些情境感官在休閒活動設計與規劃裡有意或無意地予以併入考量。本文將實體環境視為活動規劃者在進行情境行銷時一個重要的策略思考方向，並探討實體環境應如何運用於休閒活動的設計與規劃之中，提出如下五個方向供參考：

1. 實質情境的辨識：不同的實質情境會造成休閒活動的差異化，縱然活動的內容一樣，每個顧客的感受還是會有所差異。休閒組織暨活動規劃者必須要能夠將主要的實質情境予以鑑別辨識出來，否則一旦活動的實體環境改變，就算是內容相同的休閒活動，帶給顧客的體驗價值與效益，還是會隨之改變。

2. 塑造獨特的實質情境：臺東野鹿高台熱氣球活動，每年均能吸引許多遊客參與，如今許多縣市都仿效辦理，即使主辦單位提供一模一

樣的軟體（音樂、宣傳道具與手法、活動規則……等）與硬體設施
（舞台、燈光……等），仍無法提供同樣的體驗感受時，你必須辨
識出哪些實體環境是導致活動成功或失敗的因素，並去瞭解所規劃
設計的活動之實體環境是否具有獨特的實質情境，以及是否能塑造
出活動的獨特情境。

3.瞭解實體環境的情境限制：一般而言，實體環境大都存在或多或
少、或大或小的情境限制，例如：(1)地方特色產業大都受限於產業
規模及周邊腹地難以支援的困境，以致無法取代觀光產業的角色；
(2)民宿規模過於狹小而無法取代觀光旅館；(3)社區活動中心缺乏
田徑場地與寬廣空間，以致於沒有辦法把社區活動中心變成運動競
賽場地；(4)遊憩型休閒農場無法取代主題遊樂園；(5)量販店因土
地使用限制，致無法變成一個合乎要求的購物中心等，均是在辦理
休閒活動規劃設計時，不得不考量的實體環境本身所存在的不適合
發展某項活動的情境限制。

4.實體環境與實質情境是可以創造的：若休閒活動的獨特性實體環境
與實質情境乃是必要的，那麼就應傾全力去建構獨特的創意構想，
創造出合宜的實體環境與實質情境，以發展出理想的獨特性情境之
休閒活動。活動規劃者應去瞭解獨特性的情境若對其所規劃設計的
休閒活動之成功具有相當分量的影響力時，則應創造出不易為他人
所模仿或複製的獨特情境。

5.實質環境與實質情境的改變是項高昂的投資：實體環境與實質情境
要達到完全的複製是不容易的，但是要改變它卻是可以達成的，只
是在這一方面的投資金額相當高昂。例如：(1)六福村野生動物園的
環境、場地、設施、設備，與動物的購買、畜養、維護……等費用
就相當高昂；(2)在都會地區蓋溫泉旅館，其投資費用與營運費用更
不在話下。所以在計畫投注大筆經費進行環境與情境之改變前，應
該瞭解到這樣的獨特性情境究竟是否為經營該休閒活動的最重要關
鍵因素，若是，則其投資回收期限與投資報酬率是否值得，都是必

須加以考量的。

(三)休閒事物

社交場合中任何可以指稱、點明與談論的事物,乃是社交場合中所用以為互動交流的事物,而這些事物可以涵蓋休閒、競技、遊戲、遊憩、運動、藝術與服務在內的任何類型之休閒活動。所以休閒活動在本質上即包含有休閒事物在內,在此處所謂的休閒事物應該會有如下三種形式:

1.象徵性的休閒事物。
2.社會性的休閒事物。
3.物質性的休閒事物。

活動規劃者應該要具備鑑識休閒活動關鍵物件的能力,例如:(1)棒球隊比賽的球場、燈光照明、壘包、棒球、球員、服裝……等;(2)聖誕節的聖誕老公公送禮活動若缺聖誕老公公、襪子、禮物就無法進行;(3)感恩節主辦單位一定要準備好火雞肉,否則就沒有辦法圓滿辦理此一節慶活動……等。對於關鍵性的休閒事物在做活動規劃設計作業時應了然於胸,並將下列事項考量在內:(1)有哪些事物是必備的?(2)有哪些事物是可有可無的?(3)有哪些是不必要的?

如前所述,休閒組織暨活動規劃者必須設計規劃出能夠滿足參與者的休閒需求與期望之情境,並辨識出各種活動情境因素之間的相互影響及其連動關係,如此方能給予各項活動情境因素與休閒事物相當的關注。休閒事物有可能決定了休閒活動中互動交流的促進因素,也有可能是促使休閒活動成功或失敗的事物,也有可能對休閒活動的體驗價值不具備影響性。

(四)規則

競技運動、文化娛樂、社交……等互動交流的休閒活動是需要有運作的規則或規範,作為參與者參與活動時的依循。來自不同的國家或地

區、族群、社區，有可能在參與同一種休閒活動時，因規則或規範未及時建立或建立不完整，致參與者參與休閒活動的滿意度與感受性打了折扣，甚而出現不歡而散的情形。所以休閒活動大都會基於休閒主張、哲學觀與價值觀的不同，予以制定其活動的規範與規則，以為引導或制約各種活動之互動交流模式。這些依循其活動價值觀或活動哲學觀加以建立之規則或規範之範圍包括有：

1.國家、社會的規範與法令規章。
2.社會、文化、宗教的禮儀、禮節或儀式。
3.休閒組織的組織宗旨與章程。
4.休閒組織的活動運作規則。
5.休閒組織所隸聯盟之規章、規則、運作方式或比賽方式。
6.活動時每天討論的相關決議事項等機動性調整事宜。

　　休閒組織暨活動規劃者在規劃設計休閒活動時，必須先調查清楚有關該類活動的活動規則，作為事前評估該活動規則對活動進行中的交流互動情形之影響與其結果預測，進而制定本休閒活動之相應規範以作為該項活動的引導與制約，在活動的休閒期望與需求模式下順利推展，不會破壞或減損整個活動的互動交流機會與參與者的休閒體驗。

(五)參與者之間的關係

　　大多數人參與休閒活動時會從自身的人際關係網絡中找尋同伴，例如：親朋好友或同學同事、親密伴侶一起參加，活動規劃者在為特定休閒活動進行規劃設計時，可先行瞭解或辨別參與者之間的關係為何。若有關係時，可先瞭解他們之間是哪一種關係，評估其關係對於所規劃設計之活動有沒有直接或間接的影響；若沒有關係時，也可考慮要不要安排原先互不相識的參與者來個活動正式展開前的認識活動。此外，尚可評估參與者之間的關係在社交場合暨活動之互動交流中所扮演的角色為何，並預評該角色對於參與者參與休閒活動之滿意度是加分還是減分，這個預評在活動

中有其重要作用。

　　休閒組織暨活動規劃者並不須要協助參與者間建構良好互動關係，因為這個做法有可能會干擾到參與者在自己的小群體之中，可以享受到自由自在互動交流與珍貴的互動時光與氣氛，這個做法也有可能會引起其他參與者的不滿。活動規劃者在規劃設計活動時，應多方考量參與者之間的關係在你的休閒活動企劃中的作用為何。

(六)活性化活動

　　活性化活動是將活動落實到行動之中，且在整個活動之中形成一個持續改進的循環。這個「活性化循環」（見**圖2-1**）含括了五個部分：

1.首先由活動規劃者著手規劃休閒活動，以自由自在、自主自發及生動自然的手法來進行設計，同時評估在各項互動交流的過程中，行動基於何種動機展開，並規劃參與者參與活動的互動交流順序。

活動指導員是一個表演者，更是帶動整個活動氣氛的靈魂人物，引導參與者之間的互動交流，達成活性化活動的效果。

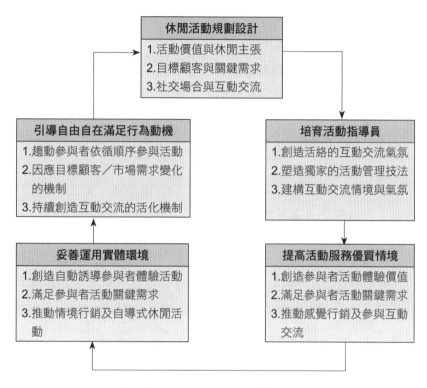

圖2-1　休閒活動的活性化循環

資料來源：吳松齡（2006）。

2.要能夠培養出活動指導員，這個角色像是舞蹈界的編舞（choreo-graphing）、戲劇界的舞台調度（blocking）、馬戲團的雜耍表演者，是帶動整個活動氣氛的靈魂人物，並能建構互動交流的情境，達成活性化活動的效果。

3.善用服務人員與實體環境的緊密獨特性配合手法，使服務人員得以充分扮演好活性化活動因素的角色，以有助於發揮優質服務之感性與感覺、感動情境，達成參與者滿意的成果。

4.運用實體設備之規劃設計，以自動誘導參與者依既定活動順序進行休閒體驗（例如：美麗華購物中心的摩天輪、美國與日本迪士尼樂

園的遊樂設施……等，利用指示、指引、標示、錄音、錄影方式進
行的自導式休閒活動等）。

5.善用技巧，引領或驅動參與者依循活動方向、順序，體驗更高層次
的自由感受、自我滿足與感動。

二、休閒活動規劃與休閒體驗

　　活動規劃的最終目標是促進參與者的休閒體驗。休閒組織利用活
動規劃者所設計之方案，藉由活動的導入協助顧客體驗休閒。Rossman
（1995: X）曾指出：「休閒專業人員必須重視服務的功能性，不但要瞭
解顧客的需求，還要能夠做好事前的預測。」為達成此一最終目標之滿
足，在活動方案設計之前須先深入瞭解如下幾個概念：休閒組織的經營策
略、休閒活動的概念與價值、休閒活動的需求與其活動類型、社交活動
需求與休閒行為、休閒活動方案與管理、休閒活動的永續與創新服務角
色……等。也就是說，活動規劃者若能夠清楚認知休閒體驗的提供是休閒
事業的經營願景與使命，便能透過休閒活動的設計規劃提供服務平台或媒
介給其顧客體驗休閒，而顧客經由活動的導入，體驗諸如：體能活力的回
復、鬱悶或疲勞壓力的消除與放鬆、經歷新奇或多樣與愉悅的感受、展現
個人的創造力與智慧、挑戰及領略個人的成長與知識的提升、公眾關係能
力的提升……等經歷，促使其休閒哲學觀與價值觀得以實現，因而達成其
參與休閒活動的目的。

　　上面所說的休閒體驗服務平台或媒介，就是指休閒組織所提供的休
閒活動方案，而休閒活動方案（program）又該包括哪些內容？在21世紀
講究創意創新的時代裡，休閒活動方案應包括服務活動的提供，這裡面涵
蓋有形的休閒商品，例如：工藝品、保養美容養顏品、保健養生品、餐
飲美食……等，以及無形的服務與活動，例如：度假、遊憩、競技、營
隊、旅遊、觀光、志工……等。這裡面有幾項活動的關鍵因素應加以分析
及評估，例如：參與者對休閒體驗的認知或解讀如何？參與者涉入休閒活

動的難易如何？個體差異對於休閒體驗之感受如何不同？活動規劃者對於休閒體驗之過程及其影響的結果是否能夠通盤瞭解？是否將社交互動的活動情境因素納入考量？以上這些因素皆與休閒體驗有關。

第三節　休閒服務組織及活動規劃者

現今社會的政治、經濟、知識、文化、工作與休閒形態均或多或少受到數位科技技術、變動快速與人們的感覺性需求等趨勢的影響，產生劇烈的變遷，尤其是人們的工作價值觀與休閒哲學觀產生了前所未有的改變，例如：工作形態走向自由化、輕鬆化、個性化與休閒化，因而產生工作休閒（working holiday，或稱「打工度假」）的休閒形態。休閒組織必須關注到休閒者的多元化需求，以及休閒主張的多樣化趨勢，多方蒐集導致當代休閒主張與休閒哲學觀變化的關鍵元素，對人們休閒生活與工作休閒之走向

「打工度假」的寓工作於休閒的新型休閒形態多為年輕學子所喜好。
（圖為里約奧運的工作夥伴）

予以關注。這些趨勢變化會導致休閒服務的多面向轉變,對休閒組織產生衝擊與影響,休閒組織或活動規劃者須在變化之際(甚或之前)有所瞭解與掌握,規劃設計出符合時代潮流所需之休閒活動、商品與服務,方能奠定其休閒組織的永續經營與發展,進而成為標竿型的休閒組織。

一、休閒服務組織

休閒服務組織係指基於組織之宗旨、使命與願景,對休閒策略規劃與管理之資源進行分配,並以休閒活動的設計與規劃作為組織工作之重點。休閒服務組織大致上可分為:政府部門或政治公共休閒服務系統之休閒組織、營利組織的市場服務系統之休閒組織,及非營利組織的志願服務系統之休閒組織等三大類。

(一)政府部門或政治公共服務系統的休閒組織

政府部門為了提升國民的生活品質及休閒品質,經由政府施政預算的編製而成立了公共服務系統的休閒服務組織,這些休閒服務組織為提供參與者參與該組織所提供的休閒服務,其對象並不局限於當地的社群,而涵蓋不同地區社群的參與,其組織包括有:中央及地方政府、公營企業、法人團體所提供之休閒組織服務,可參見**表2-2**。

公共服務系統所提供的休閒服務,其範圍可能比休閒企業組織與非營利休閒組織所提供的更加多元化多,例如:

1.國家公園管理處所規劃設計的休閒活動,諸如:觀光旅遊、生態旅遊、知性文化或學習之旅、會議展覽、環境保護、公民美學……等類型的休閒活動。
2.博物館所規劃設計的休閒活動,諸如:藝術文學、遊憩休閒、親子教學、會議展覽、購物、餐飲美食、文化知性學習……等類型的休閒活動。
3.地方政府、交通旅遊局、觀光局或文化局所規劃的休閒活動可能

表2-2　公共服務系統的休閒組織

服務系統	公部門休閒服務組織
中央政府	1.交通部觀光局。 2.國家公園：墾丁、玉山、陽明山、太魯閣、雪霸、金門、東沙環礁、台江。 3.國家風景區：北海岸及觀音山、東北角暨宜蘭海岸、參山、馬祖、阿里山、雲嘉南濱海、茂林、大鵬灣、澎湖、日月潭、東部海岸、花東縱谷、西拉雅。 4.國家森林遊樂區：內洞、滿月圓、東眼山、觀霧、棲蘭、明池、太平山、阿里山、藤枝、雙流、墾丁、大雪山、八仙山、武陵、惠蓀、合歡山、溪頭、奧萬大、向陽、池南、富源、知本。 5.自然保護區：福山植物園、拉拉山自然保護區……等。 6.社交文化機構：臺灣史前文化博物館、921地震教育園區、自然科學博物館、海洋生物博物館、科學工藝博物館、故宮博物院、臺灣科學教育館、歷史博物館、臺灣博物館、傳統藝術中心、郵政博物館……等。 7.退除役官兵輔導委員會、農委會、文化部……等行政院部會組織。 8.衛生福利部部立醫院。
地方政府	1.公營風景區：瑞芳、十分、碧潭、烏來、小烏來、達觀山、石門水庫、蘇澳冷泉、武荖坑、冬山河、尖山埤、曾文水庫、烏山頭、虎頭埤、澄清湖、明德水庫、鐵砧山、霧社。 2.各直轄市與縣市政府觀光旅遊局、文化局、農業局、教育局……等組織。 3.各地區公園、綠地、保育區……等。 4.各鄉鎮市村里、地方政府轄屬遊樂區……等組織。 5.醫療院所、社交文化機構……等。
公營企業	由公營企業所經營之遊憩、休閒、競技、保育、公園與社區服務及附設遊樂設施及遊憩區……等組織。
法人團體	由各級政府組織所屬之社團法人或財團法人經營之組織，如：各縣市家扶中心、各縣市中小企業服務中心、療養院所、後備軍人協會、中小企業協心、勞資關係協會、救國團……等。

資料來源：整理修改自吳松齡（2006）。

　　有：宗教文化學習、遊憩休閒、地方美食或特產解說與展售、歷史回味、人際公關、志工服務、工作休閒……等類型。

4.公營企業所規劃設計且開放社區居民參與的休閒活動則有：員工與眷屬的觀光旅遊、度假休閒、學習、會議、運動競技比賽……等，以及開放給企業所在地區的社區居民參與的人際溝通、學習、運動

公共服務系統所提供的休閒服務相當多元化,例如:博物館所提供給大眾的遊憩休閒場所及藝術與文學的心靈饗宴。

競技比賽……等,另外尚有發動所屬員工在社區進行志工服務、工作休閒、教育學習、藝術文化……等類型的休閒活動。

5.各級政府與休閒企業組織或/及非營利休閒組織共同合作規劃設計的:藝術文學、教育學習、自我成長、知性文化、歷史解說、生態旅遊、環境保育、志工服務、人際關係、社交關係……等類型的休閒活動。

(二)以市場服務系統為導向的營利性休閒企業組織

以市場服務系統為導向的營利性組織是休閒活動提供的最大推動者與促進者。休閒產業市場上所說的休閒組織大都指向這個營利性的休閒企業組織,可參見**表2-3**。

對於以市場服務系統為導向的營利性休閒組織來說,最重要的是充分掌握顧客的活動需求及其期望,可以說是活動設計規劃的主軸,也往往成為活動設計規劃方向的決定因素,通常也會影響到休閒組織的策略發展。營利性的休閒組織需要設計規劃出什麼樣的休閒活動,提供什麼樣的休閒商品、服務及活動來滿足顧客的需求以獲取商業利益成為組織規劃者

表2-3　以市場服務系統為導向的營利性休閒企業組織

市場服務範疇	營利性休閒服務組織
主題遊樂園	花蓮海洋公園、香格里拉樂園、西湖渡假村、月眉育樂世界、泰雅渡假村、九族文化村、劍湖山世界、野柳海洋世界、小人國主題樂園、小叮噹科學遊樂區、六福村主題遊樂園……等。
觀光休閒遊憩區	新光兆豐休閒農場、東河休閒農場、臺東池上牧野渡假村、初鹿牧場、飛牛牧場、武陵農場、東勢林場、后里馬場、清境農場、梅峰農場、走馬瀨農場、小墾丁渡假村、和平島公園、雲仙樂園、埔心觀光牧場……等。
跨領域觀光休閒產業	碧砂漁港觀光漁市、淡水漁人碼頭、富基漁港觀光漁市、臺北建國假日花市／玉市、貓空茶香、宜蘭酒廠、林口酒廠、竹圍漁港觀光漁市、南寮漁港觀光漁市、臺鹽觀光鹽場、屏東酒廠、大湖觀光草莓園、梧棲觀光漁市、埔里酒廠、信義鄉農會（梅子製品集中地）、南投鹿谷茶園、彰化大村鄉觀光葡萄園、彰化田尾公路花園、花蓮酒廠、花蓮光復糖廠、舞鶴觀光茶園……等。

資料來源：整理修改自吳松齡（2006）。

主要的考量因素；這個商業利益同時也是維持休閒組織持續創新活動設計的最重要來源。至於這些休閒商品市場其涵蓋範疇相當廣泛，有場地設備、娛樂服務、戶外設備、招待中心、零售購物中心、餐飲食品、運動健身服務、休閒遊憩、旅遊觀光……等（見**表2-4**）。

　　休閒商品、服務及活動的市場在未來仍會呈現正向的發展。以運動休閒產業為例，根據知名國際市調機構Plunkett Research估計，2016年全球運動休閒產業年產值已達一・五兆美元，且自2016年起全球運動休閒相關產業每年以5.7%幅度成長，預估2020年總產值將衝上兩兆美元。以美國的運動產業為例，其年產值高達五千億美元，提供了一百四十萬個工作機會；而臺灣則呈現緩步走高趨勢，且成長率持續攀升，其中屬於參與性運動消費的運動課程、運動場館等消費大幅成長；2018年臺灣自行車產業出口總額達三十二・三億美元，成長14.7%；2019年上半年高價值的電動自行車出口額達三・一二億美元，直逼百億臺幣大關，年增率達103%。（經濟部技術處，2019、2020）此外，結合運動和旅遊的「運動觀光」也在興起，例如：南投泳渡日月潭、花蓮太魯閣峽谷馬拉松、臺東活水湖鐵

表2-4　營利性休閒組織所提供的商品、服務及其活動類型

活動類型	休閒活動
戶外遊憩類	健行、馬拉松、單車、飛行活動、風帆、衝浪、潛水、賞櫻、泛舟、花東賞鯨、水上活動、森林浴、賞鳥、登山、自然生態之旅、浮潛、飛行傘、滑翔翼、風帆、拖曳傘、攀岩、露營……等。
運動競技類	網球、溜冰、滑雪、滑草、滑水、賽馬、騎馬、射箭、馬拉松、登山、攀岩、水上摩托車、風帆、衝浪、國術、跆拳、泰國拳、西洋拳擊、水上芭蕾、芭蕾舞、曲棍球、籃球、棒球、足球、美式足球、排球、田徑、高爾夫、射擊、漆彈、賽車……等。
健身休閒類	泡湯、SPA、健身、塑身、健行、瑜伽、有氧舞蹈、土風舞、標準舞、交際舞、太極拳、運動操、體操……等。
娛樂服務類	賽馬、賽車、博奕、技擊、運動、馬術、演唱會、歌友會、電影、戲劇、舞會、營火會、音樂營、樂團演奏……等。
會議休閒類	演講、研討會、訓練營、休閒購物、觀光旅遊、演唱、音樂欣賞、辯論、讀書會、成長營……等。
購物休閒類	零售、夜市、購物中心、便利商店、百貨公司、大賣場、量販店、精品店、主題購物店、餐飲美食店、地方小吃店、手工藝品店、展覽會……等。
餐飲美食類	咖啡、歐式料理、臺式料理、港式料理、中式料理、水果餐、養生餐、藥膳、酒吧、夜店……等所供應的食品服務。
觀光旅遊類	主題遊樂園、觀光旅館、民宿、休閒農場、地方景點、森林遊樂區、風景特定區、國家公園、節慶祭典、地方特色產業、風景區、遊憩區、單車道、健行步道……等。
文化學習類	寫作、傳播、閱讀、國際研究、戲劇、詩歌、短篇故事、小說、演說、辯論、廣播、團體討論、說故事、讀書會、經典著作研討會、文學討論、翻譯閱讀、書辭、圖書館、博物館、美術館、民間風俗／神話／古典文學／現代文學研討、各式主題討論、宗教活動、祭典活動……等。
藝術創作類	音樂、舞蹈、戲劇、美術、工藝、攝影、電腦設計、電影／電視創作、廣告、動畫、廣播、演唱、歌舞、地方戲曲、唱詩、作曲、伴奏、樂器演奏、獨白、冥思……等。
志工服務類	公益活動、志工服務、環境保護、弱勢關懷、原著民關懷、社區服務、公益造橋／舖路／修路、活動義工、安寧病房照護、法律義務諮詢、家暴協助……等。

資料來源：修改自吳松齡（2006）。

人三項……等，皆能吸引大批民眾參加，成功帶動地方觀光發展及活絡經濟。（Ting Yu Lai整理，2016）

(三)志願服務系統之非營利休閒組織

非營利組織（non-profit organization, NPO）泛指經依法設立的各種公益團體、學術研究組織、醫院、各種類型的基金會等不以營利為目的之組織，有人也稱之為第三部門（the third sector）。非營利組織具有如下特徵：

1.合法設立且具備法人資格的正式組織。
2.非營利組織在特定時間內聚集利潤，但要使用在組織任務之上而不是分配給組織內的財源提供者。
3.須由組織成員依程序與章程自己治理。
4.非營利組織乃由志願人員組成負責領導其董事會，為志願性團體。
5.非營利組織為公共目的而服務，故具有公共利益之屬性。
6.組織收入來源較少依賴顧客，其主要資金來源為捐贈，所以其收入乃依賴募款能力而非組織的服務績效。
7.組織宗旨乃為直接提供服務給予其服務對象。
8.較少組織層級且具有較高彈性之類似扁平式組織。
9.非營利組織具有高度團結一致性的組織特性。
10.非營利組織成員與志工具有強烈的個人服務意願，願將其精力、時間、人力與物力貢獻在志願服務上，目的為營造社區的良好生活品質。

基於對非營利組織服務宗旨的認知，社會上有許許多多的組織與機構團體會努力設計規劃出休閒活動，滿足接受服務者的需求，或設計出符合該組織的捐贈者、會員需求與期望的社會公益性服務，諸如弱勢族群照顧、受害者受虐者支援、孤苦老人照護與送餐服務、緊急災難支援與協助、多元就業服務、保護環境與生態保育……等服務方案。這些休閒活

動的類型涵蓋有：戶外遊憩、運動競技、健身休閒、娛樂服務、餐飲美食、觀光旅遊、文化學習、藝術創作、志工服務、社交遊憩……等方面的休閒活動。（見**表2-5**）

二、活動規劃者

　　活動規劃者在規劃、組織與活動推展等方面居關鍵角色。這個角色相當廣泛，也許是休閒組織裡商品、服務及活動的企劃者與領導者，或是活動的促銷者，也可以是引導顧客體驗休閒者與促進者；至於其工作範圍則涵蓋休閒活動的規劃與設計、組織活動與串連休閒服務各層面工作之靈魂人物、第一線前後場服務人員的諮詢與輔導顧問之工作，以及休閒活動的推動者……等。活動規劃者是休閒組織與休閒活動的關鍵靈魂人物，其規劃能力、說服能力與執行能力攸關到休閒組織能否順利引導顧客進行有價值（甚或超越顧客要求）的休閒與服務體驗。在休閒組織裡活動規劃者不但是專業人員（professional）與領導者（leadership），更是活動策略成敗的關鍵人物（key man）。

　　活動規劃者所設計的休閒活動要能夠經得起社會大眾的檢視、稽核與驗證，使其顧客（包括潛在顧客）能夠相信且敢於參與體驗其所規劃設計出來的休閒活動。所以活動規劃者必須具備基本的專業能力，有些領域已有核發證照之行為（例如：交通部觀光局的導遊人員、解說導覽人員、領隊人員……等），可惜社會大眾對其專業能力之運作有效與否的瞭解程度其實很有限，故而活動規劃者的專業權威性並尚未被廣泛認同與建立，不過活動規劃者需經過一定時數與完整系列的教育訓練，或是經過一定形式的測驗，方才取得專業資格的正式文件（例如：執照、證照、證書、註冊、登錄），也就是取得社會認同則是確定的，在此層次下，活動的專業人員是必須受到某些執業上的權利限制，避免破壞專業之權威性，造成瀆職或自毀聲譽及被撤銷證照的嚴重後果。

表2-5　志願服務系統的非營利休閒組織

活動類型	非營利休閒組織
兒童照護類	心臟病兒童基金會、臺灣兒童暨家庭扶助基金會、兒童癌症基金會、過動兒諮詢協會、兒童福利聯盟文教基金會、喜憨兒社會福利基金會……等。
青少年服務類	童子軍、女童子軍、青商會、女青商會、救國團、四健會、青少年生活關懷協會、生命線、宇宙光輔導中心、天主教福利會、基督教救世會、戶外教育協會、全人文教協會、金車教育基金會、少年福利權益促進聯盟……等。
婦女關懷類	現代婦女基金會、主婦聯盟、婦女會、勵馨社會福利基金會、晚晴協會、保姆策進會、婦女新知基金會、心路文教基金會、婦女救援基金會……等。
健康照護類	乳癌防治基金會、子宮內膜異位症婦女協會、創世基金會、伊甸社會福利基金會、罕見疾病基金會、啟聰協會、肝病防治學術基金會、羅慧夫顱顏基金會、兒童燙傷基金會、臺北市盲人福利協進會、各醫療院所……等。
急難救助類	紅十字會、世界展望會、普仁之友會、搜救總隊、中華社會福利聯合勸募協會、紅心字會、中華救助總會……等。
運動休閒類	羽球協會、撞球運動協會、國際奧林匹克委員會、舉重協會、體育運動協會、手球協會、數位運動管理協會、運動傷害防護學會、網球協會、鐵人三項運動協會、田徑協會、專任運動教練協會、山岳協會、職棒聯盟……等。
慈善服務類	臺灣佛教慈濟慈善事業基金會、佛光慈悲社會福利基金會、嘉邑行善團、中華至善社會服務協會、各地的廟宇與教會……等。
社會服務類	獅子會、扶輪社、同消會、崔媽媽基金會、臺北市愛盲文教基金會、中華捐血運動協會、中華血液基金會、消費者文教基金會、臺灣媒體觀察教育基金會、各地區社區發展協會……等。
弱勢關懷類	伊甸社會福利基金會、家庭扶助中心、中華民國智障者家長協會、老殘關懷協會、心臟病兒童基金會、臺灣原住民文教基金會、婦幼協會、脊髓損傷者聯合會、老五老基金會……等。
生態保育類	自然環境保護基金會、流浪動物之家、動物權益促進會、野鳥協會、蝴蝶保育哲學、珊瑚礁學會、生態永續協會、生態藝術基金會、荒野保護協會、綠色消費者基金會……。
文化學習類	鐵道文化協會、中華文化復興總會、國家文化藝術基金會、美術學會、攝影學會、資訊工業策進會、人力資源學會、電腦技能基金會、書法學會、書畫教育協會、中華文化社會福利基金會、各地的廟宇與教會……等。

資料來源：修改自吳松齡（2006）。

(一)活動規劃者的基本特質與其專業責任

　　活動規劃者是休閒服務專業人員中的靈魂人物，除必須努力於專業能力的培養外，尚須致力於自身專業責任的養成，以成為一位名副其實真正具備專業能力的活動規劃者。至於活動規劃者所應努力養成的基本特質，整理出如下幾個方面：

1.主動積極的工作態度：活動規劃者要想成為一個具備專業能力的從業人員就必須在進行活動規劃設計之前，多方蒐集資料與資訊，仔細查驗其價值性與真實性，以免所取得的資料與資訊受蒙蔽或有所錯漏，因而做出錯誤的判斷。身為一位活動規劃者需以身作則，展現其主動積極的工作態度，如：(1)勇於任事不推諉責任；(2)對於顧客的需求與期望要蒐集與整合分析；(3)主動發掘顧客及市場的疑問點，並加以分析，提出改進策略；(4)對部屬及規劃團隊的要求要即時予以回應；(5)對於組織或經營管理階層的詢問與要求能夠即時回覆……等。

2.掌握休閒活動規劃設計的方向：掌握住方向（begin with the end in mind）是活動規劃者最基本也最重要的能力，這個能力的培養與建立有如下幾個方針：

(1)滿足顧客的服務需求：對於顧客的服務需求應充分給予滿足，不管是活動的規劃設計作業、活動的預算作業、活動規劃中的團隊成員互動交流或顧客的社交需求……等，均應以滿足顧客之要求為依歸。

(2)達成休閒組織對顧客服務品質目標之承諾：活動規劃者必須以能夠達成休閒組織的願景作為目標，並以滿足顧客的休閒需求為其活動規劃設計之最高指導原則。

(3)奉行顧客權益至上的理念：休閒組織與其商品、服務及活動之所以可以取得顧客的青睞與前來參與體驗服務，在於休閒組織與其全體服務人員能夠與顧客保持良好的互動交流。所以活動

規劃者與顧客之間應存在有互相依賴、均衡互惠的基本信念，使顧客達到自由自在、獨立自主地享受休閒之真正價值。

3.充分掌握「設計規劃出令人期待與滿意的活動」為第一要務的原則：休閒活動的規劃者在帶領其活動設計規劃團隊時若缺乏這一個任務導向的認知，將會在設計規劃過程中或因事務性的牽扯、或因行政事務規範的拘束、或因團隊運作上的意見思考方向之差異，導致忽略掉活動規劃設計之時間限制性、成本預算性、顧客額外增加的需求性、組織的業績或業態之特性及法律規範之特殊性，以致於無法如期如質如量地設計規劃出符合顧客與組織要求的活動。

4.充分瞭解顧客與組織的需求：活動規劃者必須去瞭解顧客或市場對於休閒活動的需求與期望到底是什麼？目標與休閒主張是哪些？他們之所以前來參與的動機又是什麼？其次，尚要能夠瞭解到其休閒組織與休閒商品、服務及活動的市場定義與定位在哪裡？其期望的組織願景與經營目標又在哪裡？未來可能的發展方向及趨勢又在哪裡？對以上這些加以瞭解與確認之後，方能設計規劃出符合顧客與組織所期待的休閒活動。

5.要能集思廣益、虛心納諫：活動規劃者即使在某個領域的休閒產業中具有其專業知識技能與權威，仍應多方聽取組織內外部利益關係人的意見，因為組織文化的差異與地區性休閒行為的禁忌是不宜輕忽的事項。可以與有過類似規劃經驗者進行意見交流、聽取供應商與可能的潛在顧客對於規劃方向的建言、傾聽休閒組織內部員工（尤其是第一線的服務人員）對規劃方向的建議、與社會利益團體或壓力團體（例如：環境保護協會、綠色組織、慈善團體、民意代表……等）進行交流與互換建議，這些面向均能幫助自己規劃設計出合乎內部與外部利益關係人所期待的休閒活動。

6.時時接受新知識的訓練，與時俱進：活動規劃者必須時時做好學習新知識與新技術的準備，經由足夠的教育訓練及實質的工作經驗，累積扎實的專業能力。除了著眼於對休閒商品、服務、活動

及規劃設計技術能力的瞭解之外，尚應培養出敏銳的眼光與思維，唯有具備能擬定完整的策略行動方案之能力，才能說已具有足夠的專業能力。

7.保障並維持專業的服務品質標準：活動規劃者在規劃設計休閒活動時，應該確定其專業服務的品質標準，同時努力達成並加以維持。活動規劃者須有足夠的專業能力，方能即時發現服務品質之缺口所在，予以改進，以讓顧客滿意、員工滿意與組織滿意。

8.與顧客之間維持良好的公眾關係：由於活動規劃者必須充分掌握顧客的休閒行為動向與需求期望，隨時與顧客之間保持良好的互動交流與建立友善的公眾關係也就相對重要，此外也應與休閒組織內部的服務、企劃、管理部門維持良好的互動關係，並根據組織所提供的顧客關係數據，擷取並分析顧客的休閒行為、期望與需求，作為活動規劃設計時之參考。對顧客關係管理網絡，如優質服務、需求調查與分析、休閒行為趨勢分析、休閒消費預算、休閒消費頻率……等進行分析，可以有利活動規劃與設計作業之進行。

9.需與設計團隊互助合作：活動規劃者與設計團隊必須相互合作，建立高績效的工作團隊，以使整個設計團隊發揮出優質的工作狀態，產生具效益的設計成果。活動規劃者在開始進行活動規劃作業之時，應由前置時期就開始極力塑造出極富市場性、顧客需求性、績效性與互動交流性等方面的優質工作狀態。在活動的規劃與設計過程中，若每位成員均能維持良好的工作狀態，自然能發揮團隊的共識與力量，使活動的規劃設計結果符合休閒組織的期許，控制規劃好時程的進度、經費及其收入預算，滿足顧客的期望與需求。

10.應具有自我管理與自我成長的能力：活動規劃者必須具備足夠的自律（self-regulation）能力，而這個自律能力乃泛指自我成長與學習之能力。自我管理必須建立專業標準，除了管理與規範自我行為之外，尚可作為其他成員規範作業的指導方針（guide-line）。遇到挫折或障礙時，要有PDCA（計畫、執行、檢查、反

應）循環的觀念，並具有要因解決及分析的能力，以提升自我的
問題解決能力。

11.應建立合乎倫理道德的信念：活動規劃者在執行休閒活動之規劃
設計作業之際，必須要能夠秉持著合乎企業倫理、企業文化與職
業道德的信念，也就是：

(1)坦率、誠實且勇於面對團隊成員與休閒組織成員及／或顧客的
疑惑與問題。

(2)堅守企業責任，如企業永續經營、環境保護與生態維護、尊重
組織成員與顧客等方面的設計規劃理念。

(3)不歧視團隊與組織的任何成員乃至於顧客，對於顧客的服務品
質不應具有差異化。

(4)遇到問題須能夠勇於面對、不拖延、不打高空，必須給予顧客
正面的回應，並誠心協助其解決問題。

(5)不採取詐騙與虛偽的不當資訊誤導休閒組織成員與顧客。

(6)不脅迫、不受賄賂，以及具有不畏縮與不屈服的勇氣，能公
平、公正地對待任何顧客。

(二)活動規劃者所扮演的角色

在前面已討論到活動規劃者的基本涵養與特質，接下來探討休閒活
動規劃者在進行方案的規劃與設計過程中所應扮演的角色。

■活動規劃者乃專業的規劃者

休閒活動規劃設計所需牽涉的專業領域範圍相當廣泛，且往往涉及
不同學科的領域，涵蓋的範疇諸如：休閒生活與需求、休閒素養、休閒
資源、休閒產業、休閒政策……等，分別在經濟社會發展層面下進行不同
層次的探究。休閒生活與休閒需求偏重於個人內在主觀經驗的探討，休閒
資源則是偏重於外在客觀經驗媒介的理解，休閒資源是滿足休閒需求的重
要因素，也是提供休閒生活體驗的必要條件，如何轉化休閒資源的型式展
現休閒體驗的價值，也是休閒管理的重要內涵；休閒活動則是結合休閒生

活、休閒需求與休閒資源，創造休閒體驗價值的遊憩歷程，在目前體驗經濟的發展趨勢中，亦是不容忽視的休閒管理專業能力，可見休閒素質與事業管理，當兼顧休閒專業與跨學科的通識學習。

　　總結來說，休閒在經濟社會發展層面所涉及的研究範疇有：休閒行為基礎研究、休閒資源規劃分析、休閒活動設計執行、休閒事業經營管理。這些方面的知識與技術，是奠定在休閒組織中的專業地位所需要的專業條件（common elements of professions）。唯有具備如此的專業條件，方能在以服務為其前提下，設計出能讓顧客在自由自在、獨立自主並能享有充分互動交流的情境下，進行休閒體驗，塑造高滿意度的休閒服務。因此，想要成為一個專業的規劃者需具備如下的專業條件：

1. 具備社會科學領域專業知識的涵養：休閒活動規劃者不僅僅對於休閒遊憩與觀光餐飲科學要能夠深入瞭解，尚應針對社會學、心理學、人類學、生物學、植物學、動物學、環境學、地理學等方面的社會科學領域有所瞭解與認知，同時更要懂得如何蒐集這些領域的資訊，並要能夠將所蒐集的資訊與資料予以整合分析與運用。不管是專業的書籍、雜誌、期刊、報紙、網絡，以及有關公會、協會、學會、研討會、發表會中的文件……等，均應多方涉獵。

2. 具備應有的休閒服務價值觀：休閒服務乃在提供顧客能夠滿足其需求與期望的休閒體驗，而活動參與者之所以前來參與活動規劃者所規劃設計的活動，乃在他們期望能自由自在、獨立自主、無拘無束的情境下，體驗休閒價值，這就是休閒顧客所期待的休閒活動。所以活動規劃者就必須要能夠將這個休閒價值轉化在休閒活動之中，達成顧客滿意與滿足的最高指導原則，將休閒服務充分體現。

3. 具備專業的規劃設計與能力：規劃設計的能力乃是活動規劃者必備的技能，若是活動規劃者欠缺這個專業能力，則其組織的休閒商品、服務及活動將無法從創意構想一路發展到休閒活動的正式上市行銷。活動規劃者在此一領域的技能應該始於活動概念與創意的誕生，一直到活動設計的開發與管理執行作業，諸如：財務資金預

算、廣告宣傳、行銷與服務、經營利潤計畫……等，這些領導統御的專業技術都是應該具有的。規劃設計涵蓋的專業領域相當複雜廣泛，通常不會只由單一個人來進行規劃設計，而是由一群專業的規劃團隊來推動與執行，活動是一個"team work"的作業，而這個團隊需要一個領導統御者，這個管理者不僅需要具有團隊合作的意識，也需要具有下述的專業管理能力。

■ 活動規劃者乃專業的管理者

專業的管理者除了需具備策略管理能力，也需具備組織管理的能力。不論是設計、開發、推展或行銷休閒活動，都需要藉由休閒組織機構進行有效的運作，將休閒活動順利地提供給顧客，享受休閒並體驗休閒服務。因此，活動規劃者必須充分瞭解組織與產業的內部及外部（PEST）環境，並能妥善加以執行與運作，將策略規劃與管理導入休閒活動的規劃設計作業裡，導引好經營管理的架橋工作。

休閒組織機制的有效運作需仰賴活動規劃者經營管理的專業能力，結合完整的組織流程與作業系統的規劃，妥善運用可用資源，經由組織與所有服務人員的共同努力，將休閒活動的流通與提供顧客休閒體驗的有關知識予以系統化的展開，一旦順利展開休閒體驗服務，此項休閒活動就會成為顧客所歡迎、接受並滿足的休閒服務與活動，成為休閒市場上成功的休閒活動。所以休閒活動規劃者在進行活動規劃與設計時，就應該能對其休閒組織的組織結構、作業系統流程、作業程序、作業標準及職能權限區分有充分的瞭解，遇有新的休閒活動可能不適於現階段之組織管理模式時，可即時予以提出完整的企劃案，以供組織之經營管理階層審核與裁決，而此項組織管理的能力為活動規劃者不可或缺的一項專業能力。

對外部環境變化具敏感性，能即時引領內部管理系統予以因應，規劃設計出符合顧客所期待的休閒活動，是一個專業的活動規劃者應予以重視及加以培養的專業管理能力，例如：

1.對外部環境（PEST）具敏感性：需對外在環境之變化有所瞭解且

充分掌握，並做適當的資源整合，開發合乎市場、顧客、休閒者期望與需求的休閒活動。優秀的活動規劃者不只對PEST具敏感性且具有整合能力，PEST泛指：

(1)politics：國內外與世界的政治局勢、政府產業政策及其有關法令規章之發展方向與變化趨勢。

(2)economics：國內外與全球的經濟、景氣概況，以及有關經貿組織、地區經濟協定之規範的發展方向與變化趨勢。

(3)social：與休閒產業的經營管理有關的利益關係人間有關的社會性、文化性、消費行為、族群或部落之發展方向與變化趨勢。例如：生態保育意識、健康養生概念、能量有機概念、流行文化、消費能力、國民可支配所得多寡、人們教育程度高低、全球化風潮……等。

(4)technology：休閒商品、服務及活動之研究發展、設計開發、生產與服務作業、宣傳廣告、行銷服務等技術之發展方向與變化趨勢等。

2.對組織內部與產業環境具掌握能力：不論是一年的短期目標、一至三年的中期目標或三至五年的長期目標，都需要擬定其經營管理系統的各項策略及行動方案，因此除了對外在環境需有掌控能力外，活動規劃者對於組織內部乃至產業環境方面的瞭若指掌也是必須的，7C能力的掌握也是專業的規劃者必備的條件：

(1) customer：顧客（活動參與者）需求與期望的變化。

(2) competitor：同業間競爭者的競爭情勢之變化。

(3) competence：休閒組織本身的核心競爭力之變化。

(4) channel：休閒組織與休閒活動的行銷通路之變化。

(5) computer：活動組織因應數位化、網路化與電腦化變化之能力。

(6) communication：休閒組織從業人員之間以及與顧客之間的互動交流程度之變化。

(7) chain-alliance：休閒組織之同業與異業策略聯盟程度之變化。

3. 具備有效的**5W2H**溝通說服能力：溝通是管理的重要一環。休閒活動一經設計規劃完成到正式推動上市行銷時，會面臨到移轉給採購與外包作業、生產與服務作業、行銷與服務作業等系統人員承接，這時活動規劃者的溝通說服能力就是一大考驗。此時可以針對休閒活動的各項重要目標，利用七何分析法（即**5W2H**）發現問題，進行有效的溝通說服：

(1) What（是什麼）：活動到底是什麼？其目的在哪裡？

(2) Why（為什麼）：為什麼會將活動設計成這個樣子？是什麼理由或原因所引發的設計規劃理念？為何是這個理由或原因？

(3) How to do（怎麼做）：這個活動要如何進行？有哪些搭配的方案？為什麼是這些方案？這些方案真的可以執行嗎？做得到嗎？這個活動有哪些優點或缺點？有沒有限制條件呢？

(4) How much（要多少）：這個活動的經費與收入預算多少？和同業或同類型活動比較又是如何？何時或何種情況下可以回收利潤？其利益若分有形效益與無形效益時，又各有多少效益？

(5) When（在何時）：這個活動何時推動上市比較好？進行這個活動的啟動期、執行期與完成期之進度時程如何？這個活動能否為顧客所接受？接受度的評估又如何？

(6) Where（在何處）：這個活動應該在什麼場地、設備、設施下進行？我們現有的活動地點或設施、設備可否運用？是否需要另行設計場地或另行增購設備？

(7) Who（由誰做）：這個活動需要多少人員的投入？要什麼樣的人員投入？投入人員的訓練有哪些是必須的？

　　上述的**5W2H**不只是管理者應具備的專業管理能力，也是活動規劃設計最適宜反求諸己的七個問題，把這七個問題放在一起問，不只能作為方案設計初步規劃底稿，重要的是一旦發現問題可以彌補思考問題的疏漏。例如當將負責計畫移轉給服務行銷現場的活動人員時，就必須極力去進行溝通、協調、諮商、說服（有時須運用到談判技巧）其後續服務作業

流程的所有人員（此時各部門主管通常是必須說服接受的對象）能夠承接其活動，這七個問題可以讓問題明朗化，方便問題的解決與溝通，使休閒活動能順利的推展上市，提供參與者體驗活動。

■ 活動規劃者應該是卓越的領導者

活動規劃者不只應具有領導管理特質，還應該是一位卓越的領導者。活動規劃者在進行活動的設計規劃作業時，必須要有領導統御的能力，否則將無法領導整個活動規劃設計團隊。休閒活動開發所以能夠成功，需要團隊（包括組織內或組織外的人員參與）的群策群力方可達成，既是一個團隊，就需要一個具備專業能力的活動領導者，這個領導者通常會由活動的規劃者擔當，所以活動規劃者必須具備有領導管理的專業能力。團隊領導者在活動中扮演著計畫、管理、指揮、協調與控制的樞紐角色，帶領團隊按部就班如期地完成階段性目標，讓休閒活動成功展開。

活動規劃者必須是一位卓越的領導者，因為這位領導者如何運作與管理活動設計團隊，對於其所設計的活動產品是否成能成功，具有相當關鍵的影響力。就以活動計畫書的完成時間點、活動是否符合顧客的要求、活動是否具有組織的經營利益貢獻度等方面來說，卓越的領導者能帶領團隊將活動規劃所需的資源與計畫安排妥適。一個設計團隊，若是沒有一個有能力整合組織內部各個部門的資源，及具有PDCA循環管理能力的卓越領導者，那麼將會無法掌控活動規劃的各個作業環節及整合各個部門的力量，也就無法提供如時、如質、如顧客需求與期望的休閒活動。卓越的領導者必須是數位新經濟時代的新領導者，必須具有高績效的領導力，以及具有為組織培育下一任領導者的認知。這個領導力能鼓舞並激勵個人發揮出最佳績效，在組織團隊之中能夠互相合作與共同努力，達成該組織團隊的目標。

想要成為一個卓越的領導者，好的聲譽，好的操守，是成功的不二法門。活動規劃者想要成為設計規劃團隊的有效能領導者，就必須具有足以領導團隊的專業技能及自身培養出領導統御能力，而這些專業能力與領導統御力有：

1.敢於面對團隊成員的任何疑問或質詢，同時能夠一一化解掉。

2.懂得如何分享權力，並能進行團隊成員的授權與賦權行動，同時認知到授權不授責，也就是授權之後，有效能的領導者必須監視與評量整個團隊的執行狀況，以建立團隊可以自行解決問題之能力，清楚瞭解成敗責任須由自己承擔。

3.必須持續地與團隊保持暢通管道，隨時準備給予適時、適量與適質的支援與協助。

4.能充分掌握何時介入以扭轉團隊的瓶頸與困厄之時機點。

　　一個好的領導者不只是教練、顧問、積極傾聽者，也是具有效能的導師，必須能：(1)分析並改進員工績效與能力；(2)傾聽並適當的授權部屬實施其所建議的事項，營造互動交流與相互協調的環境，並給予指引與協助；(3)有效介入部屬的工作情境，並以認同、激勵、獎賞來鼓舞員工的改進；(4)教育、訓練、培養部屬能夠獨立自主地解決問題與執行組織與員工的共同目標，達成組織願景。

【課後練習與討論】

■領導者與管理者的差異

　　21世紀的領導者將關注的議題放在：(1)如何在組織團隊之中建立誠實與信用；(2)如何獲取權力；(3)團隊領導到底有多重要；(4)如何變成一個有效能的導師與教練？(5)如何尋找並創造一個有效能的新一代領導者這五個面向。Bennis和Nanus（1985）的研究指出，「管理者乃是把事情做對，而領導者則是做對的事情。」（Managers do things right, leaders do the right thing.）在他們的看法中，管理者與領導者的差異性如下表：

表A　領導者與管理者的差異性

	領導者	管理者
1.	領導者利用給予團隊成員更大的自主空間，提供給他們機會與報償。	管理者乃透過升遷、獨立的辦公室、幕僚夥伴與權力作為激勵的方式。
2.	領導者會打破慣性與創新工作。	管理者是依組織工作守則或規章制度執行工作任務。
3.	領導者往往會將目標拉長到五年，甚至十年以上，逐步實施並規劃組織成長目標。	管理者著重在短期目標的實現。
4.	領導者會將其本身直接投入於創新性與改革性的工作。	管理者的工作任務乃是管理，是計畫、執行、監督與指揮。
5.	領導者具有較高的風險承受度。	管理者對風險因素的承受度較低。
6.	領導者著重在部屬的引領與指引方向上。	管理者著重在組織團隊的系統與結構管理。
7.	領導者採取以信賴為出發點，來激發部屬的工作績效。	管理者對部屬的工作較強調在控制的技術方面。
8.	領導者對於失敗或失誤的事物會坦然承認與接受。	管理者對於失敗或失誤的事物大多採取能夠避免就避免的態度。
9.	領導者對於資源策略管理問題的重點為：(1)機會在哪裡，我要如何將這個機會變成我的資產？(2)我需要什麼資源？(3)我如何才能取得資源的控制？(4)最佳的架構是什麼？	管理者對於資源策略管理問題的重點為：(1)我控制了什麼樣的資源？(2)什麼架構決定市場與組織關係？(3)如何降低他人對我執行能力的衝擊？(4)適合的機會在哪裡？
10.	領導者關心事實與原因。	管理者關心事物、人事與方法。
11.	領導者著重在長期的組織與員工的共同願景。	管理者著重在短期組織願景。
12.	領導者在管理角色上著重在魅力領導，取得部屬尊重與信任、鼓勵及明確傳遞事業宗旨、激發部屬智慧以理性解決問題，以及重視個體並培訓他們。	管理者在管理角色上著重在激勵方式、主動式的例外管理、被動式的例外管理，以及採取自由放任的作為以避免責任與決策制定。
13.	對於事件，領導者注意未來可能的發展性。	對於事件，管理者重視的是某件事物管理的最終結果。

資料來源：整理修改自吳松齡（2006）。

■問題討論

1. 活動規劃者應對組織內部與產業環境具有掌握的能力，對於活動的短中長期目標的規劃，7C能力的掌握是必備的條件，請問7C能力指的是？

2. 你認為管理者的角色與工作特色是什麼？而領導者的角色與工作特色又是什麼？

3. 管理者對於資源策略管理問題的重點是什麼？而領導者的重點又有哪些？

4. 對於不善分析問題的人來說，七何分析法（即5W2H）簡單、方便、易於理解與使用，且又富有啟發意義，不僅是有效的溝通說服技巧，也可以幫助活動規劃者思考並發現問題，請問5W2H可以在設計規劃活動時思考哪些層面的問題？

5. 你認為信用與信任的定義是什麼？如果你要帶領一個團隊，你要如何凝聚追隨者對你的信心？你又要如何管理你的組織成員？

Chapter
3 休閒活動方案設計

本章綱要
1.活動方案設計概念
2.活動方案設計類型

本章重點
1.瞭解為何要探討活動方案的設計類型，以及概略
　性的介紹休閒活動設計的流程
2.介紹活動方案設計的類型有哪些
3.認識競賽與比賽型休閒活動的差異與類型
4.瞭解俱樂部或會員制型休閒活動的經營模式與特
　性，並介紹臺灣常見的健身俱樂部有哪些
5.瞭解參與者參與志工服務活動的休閒需求與動機
6.學習如何設計一項自我成長型休閒活動

案例介紹與課後練習

　　上一章討論了主要的休閒活動類型，瞭解休閒活動具有多種的分類方式，諸如藝術活動（包含視覺藝術、科技藝術與表演藝術）、文學活動、自我成長活動、教育學習活動、運動競技活動、休閒遊戲、購物休閒、觀光旅遊、生態旅遊、志工服務、空中、水上、海面、海底活動、遊憩治療、嗜好性活動與社交遊憩……等類型，認識到不同類型的休閒活動方案會因為活動類型與體驗方式的差異，而可以運用不同的方式進行活動的設計與規劃作業。這一章將著重在有關活動方案設計類型的探討，例如：(1)同樣的太極拳運動，有的活動是以健康養身為目的進行設計，讓參與者隨意地打太極掌或參與太極拳的課程；有的則是以參加比賽為目進行設計，舉辦太極拳的對打與競賽活動；(2)同屬工藝產業，定位為以商業活動為主軸的工藝活動，其所供應的商品、服務、活動的價格及廣告行銷手法與活動流程，將會和以文化展演與傳承為定位的活動方案有所差異，甚至於其產業組織的經營管理模式也會有明顯差異；(3)在眾多的地區性展演產業中，有些由政府支持提供經費進行運作，有些則單純由營利事業進行運作，只是二者所呈現出來的活動方案內容、競爭力與服務品質具有相當明顯的差異。

▲▲ 第一節　活動方案設計概念

一、休閒活動設計的初步概念

　　活動方案設計是一個計畫性，且是一系列的活動過程，包括瞭解顧客對活動的需求所在，預測顧客的滿意度，分析與瞭解顧客的休閒行為、參與因素與動機，提出與決定相關的活動設計方案，進行資源整合與休閒體驗架構的設計，並對活動目標與預期效果進行評估與修正，最後則是該休閒活動方案事後的問題檢討與改進。（見**圖**3-1）

　　活動方案通常在短時間內結合了人力、財力、物力與各項資源，企劃目的就是分析本身現有的資源，並根據活動的特性與特質蒐集活動所

圖3-1　休閒活動設計流程的初步概念

需的資源，對於有限的人力、物力與財力加以規劃、整合，並對每個時間點、事件點、人力點做最好的掌握與妥善的運用。所以，活動企劃的完整、好壞與否，關係到活動資源多寡、流程的流暢度、人員的分配等實際運作，這是活動規劃者需予以注意的重點。

　　本節探討活動方案之形成與架構，說明休閒活動方案如何形成。活動的目標一經確立後，架構活動方案包括的元素有哪些？在活動方案設計之前，活動規劃者應該先行瞭解顧客的「參與動機」是什麼？顧客參與活動想要滿足的「需求」是什麼？什麼樣的活動方案可以滿足這個「需求」？帶給顧客的「休閒體驗」是什麼？顧客的滿意度如何？……等。另外，活動規劃者在進行休閒活動規劃與設計作業時，應將休閒商品與服務涵括在內，以形成完整的休閒活動。任何一種休閒組織，不論是政府機關、營利事業或非營利組織，均希望活動本身能夠完全回本，甚至是能夠有利潤被創造出來，因此財務規劃與成本控制也是活動企劃書的另一個重點所在（活動企劃書的撰寫可參見第六章）。例如：政府以大筆經費支持各地區的文化或地方特色產業活動，最大的目標乃在於能夠為活動舉辦地點創造商機並引進經濟收益；政府投入大筆經費的多元就業開發方案，目的在於創造在地產業發展與提升居民就業機會……等。

二、探討活動方案設計類型的必要性

　　活動方案設計類型乃是以顧客的休閒體驗方式，來進行各種有關休閒體驗價值的順序排列與銜接流程之設計，目的在於促進顧客休閒需求與期望的目標達成。同樣的活動類型若以不同的方案進行設計，便會呈現出不同的體驗價值與結果，這就是我們要探討方案設計類型的理由所在。舉例來說，在不同的活動進行情境中，即便是同一個休閒活動，也會有不同的休閒體驗結果，例如：(1)以健康養生為概念的一項球類參與活動的體驗結果，會與以比賽得獎作為概念的參與者所體驗的結果不同；(2)為災區兒童設計的「關懷活動」規劃內容，與以商業考量的「關懷兒童活動」的規劃內容不同；(3)同樣的訪問災區活動，參訪者若是公益團體，則其參訪行程與活動方式自然會和政治團體有所不同，當然與媒體人士的參訪活動也有所差異。就是因為活動方案設計類型具有如此的影響力，所以才值得加以探討，而且在文獻中也有不少的文章討論到活動方案的設計類型（見**表3-1**）。

　　表3-1所列出的文獻討論中，學者們對活動類型分類所持的定義，在於休閒活動體驗的結構與其活動類型、內容之組織方法上，可提供給休閒組織活動規劃者在進行休閒活動之設計與規劃上的具體參考。現今的休閒主張與休閒體驗需求已呈現多元化、個性化，活動上每每強調為顧客量身打造，所以必須嘗試著為其目標客群規劃設計出具有多種類型或內容的方案，以符合顧客的特殊或部分要求的休閒活動，這種客製化的趨勢是當前休閒組織的經營管理階層與活動規劃者所必須體現與關注的議題。

▲▲ 第二節　活動方案設計類型

　　活動方案的規劃設計是否成功，在於能否滿足顧客的需求與期望，而要能深切瞭解並鑑別顧客的需求與期望，最有效與方便的方式乃是引導顧客能夠參與設計規劃的某一部分作業，如此的活動方案自然比較貼近市

表3-1　活動方案設計類型的文獻探討

代表性學者	簡要說明
Russell, R. V. (1982, p.212)	指出八種活動設計類型：(1)俱樂部；(2)競爭性；(3)旅行與郊遊；(4)特定活動；(5)課程；(6)開放設施；(7)志工服務；(8)工作坊與研討會。
Farrell, P. & Lunde-gren, H. M. (1991, p.101)	認為休閒體驗所採取的型式就是活動方案設計的類型，且休閒體驗結果和顧客所選擇的活動方式有直接關聯性。提出五種活動方式：(1)自我成長；(2)競爭；(3)社交性；(4)旁觀者；(5)自尊性。
Rossman, J. R. (1995, p.53)	提出了六種不同類型：(1)自我引導非競爭性；(2)俱樂部與團體；(3)隨意或參與；(4)競爭聯盟與錦標賽；(5)特定活動；(6)技能發展。
Kraus, R. G. (1997)	提出八種休閒活動方案之類型：(1)講授；(2)自由、非結構式的參與；(3)有組織性的競爭；(4)展演；(5)領導能力的訓練；(6)特殊樂趣小組；(7)其他特定活動；(8)旅遊與郊遊。
Edginton, C. R., Hansom, C. J., Edgin-ton, S. R., & Hudson, S. D. (2002, p.297)	提供八種不同活動方式的活動類型：(1)競爭性；(2)隨意式或開放式設施；(3)課程；(4)俱樂部；(5)特定活動；(6)工作坊或研討會；(7)樂趣小組；(8)外援服務活動。

資料來源：修改自吳松齡（2006）。

場，也較易成為消費者關注的焦點，所以本節一併將顧客的參與計畫列入探討，列出常見的休閒活動類型加以介紹。

一、競爭型

　　競爭型的休閒活動可以分為兩大系統：其一為針對個人之於既定標準的表現、以往個人表現或與他人的表現來做比較；其二則是針對團隊之於既定標準的表現、以往團隊表現或與其他團隊的表現來做比較，這兩大系統均具有競爭的因子存在，也就是：

1.以自己或自身團隊為競爭對象，來評估是否進步？進步多少？
2.以本身或團隊和其他人或團隊在相同的標準之下做比較，比較誰較為突出或進步多一點？或直接面對面競爭看哪一方能勝出？

上述所謂的團隊可能是雙人式（例如：國際標準舞、球類的雙打或混合打……等），也可能是團隊的對抗（例如：棒球、籃球、自行車……等）；而個人競爭則有可能是和大自然或環境的對抗，例如：爬山、攀岩、滑冰、釣魚、泛舟、溯溪、狩獵、滑翔……等均是。

競爭型休閒活動也可以分為兩種基本模式的競爭活動，有可能是競賽（contest）模式，也有可能是比賽（game）的競爭模式，至於兩者的不同點如**表3-2**所示：

基本上不管是競賽或比賽，其類型也有很多種，諸如：對抗賽（meet）、聯盟賽（league）、錦標賽（tournaments）等類型（見**圖3-2**、

表3-2　競賽與比賽的定義與差異

項目	區分	簡要說明
定義	競賽	指在相同的水準與環境中所進行的競爭性行為，且參與者彼此之間不作互相干預彼此表現的競爭活動。例如：國際標準舞競賽、射擊比賽、射箭比賽、保齡球比賽、拼字比賽……等。
	比賽	指參與競爭者之間會運用策略性或技術、經驗的干預行為，面對個人或團體之競爭，企圖影響對手之表現結果的競爭活動。例如：棒球賽、籃球賽……，或馬拉松比賽、圍棋賽、電玩大賽、網球賽、龍舟賽……等。
差異點	活動過程	1.競賽活動中彼此之間不互相干預對手的表現。 2.比賽活動則彼此之間會運用策略與表現來干預對手，以取得優勝，甚至於不擇手段的干預對手，例如：自由車賽、籃球、足球賽等就常見到以犯規的手段贏取對手之情形，而這種手法通常被活動團隊稱為技術性干預。
	競爭策略	1.競賽活動之中多數不會有運用策略或權謀來克敵致勝之情形，採取觀摩對手技能，截長補短。 2.比賽活動之中充滿了策略、權謀、手段與詭計，目的在於以智謀戰勝對手，而且這些策略可能需要運用多種戰術與戰略，以應付對手各種可能的意外情況。
	對手選擇	1.競賽活動之中，參與者只能隨遇而安，大多無從有選擇對手的機會，一旦有機會選擇對手，往往無法作特別的選擇。 2.比賽活動中因充滿權謀與詭計，以致於有許多需要作技術性干預或掌握機會選擇，例如：跆拳道中對賽程與對手、裁判的操縱。

資料來源：吳松齡（2006）。

圖3-3）。**表3-3**則是比賽或競賽的活動方案設計類型的簡略說明：

　　休閒組織或活動規劃者在進行競爭型活動規劃設計時應該考量到如下幾個問題：

表3-3　比賽或競賽的活動方案設計類型

活動種類	方案設計的簡要說明
對抗賽	1.簡要說明：在進行比賽時，A或A隊伍在比賽技巧上或得分上比其他對手或隊伍更傑出，則表示A或A隊伍勝利。 2.例如：游泳比賽、跳高比賽、棒球賽、馬拉松賽、八百公尺比賽……等。
聯盟賽	1.簡要說明：在有組織的聯盟賽裡，由參與各所屬的組織裡的個人或隊伍進行比賽，而在同組織中的個人或隊伍均有相同場次的比賽機會，優勝者由該組織中的個人或隊伍贏得最多場次或得分高低來決定。 2.例如：臺灣的中華職棒聯盟、美國NBA職業籃球聯盟與WNBA女子職業籃球聯盟……等。
錦標賽	簡要說明：由不同的比賽型式來決定最後的優勝者，其型式有單淘汰制錦標賽、雙淘汰制錦標賽、落選制錦標賽、梯形制錦標賽、循環制錦標賽： 1.單淘汰制錦標賽（見**圖3-2**）：由參賽者用抽籤方式兩兩配對進行比賽，在比賽中只要輸掉一場比賽即告淘汰出局，而未曾被擊敗者就是優勝者。 2.雙淘汰制錦標賽（見**圖3-3**）：開始時如同單淘汰制錦標賽，只是失掉第一場者再兩兩配對比賽，當輸掉兩場者即宣告淘汰出局；最後由勝部優勝者與敗部勝者對打，決定最後優勝者。 3.落選制錦標賽：有點類似雙淘汰制錦標賽，乃是由第一輪比賽被淘汰的參賽者組成淘汰制錦標賽以選出落選賽的優勝者（同樣的，輸掉兩場者則被淘汰出局），所以優勝者就有未曾敗過的優勝者與落選賽的優勝者兩個。 4.梯形制錦標賽：參賽者會事先予以分級，參賽者必須挑戰高於他一階的比賽者，由勝利者取代失敗者位置而後再逐級往上挑戰，至於分級排名可以採取先到先排名之原則，這種比賽方式並沒有人或隊伍會被完全淘汰，梯形制錦標賽可以說是非淘汰制錦標賽。 5.循環制錦標賽：每一個參賽者連續與其他參賽者進行比賽，所有參賽者均有相同場次的比賽，沒有參賽者即宣告淘汰，這個比賽制相當受歡迎，一般最常被用在聯盟比賽中，惟隊伍過多時則會產生一個以上聯盟，例如：美國職籃與職棒均有一個以上的聯盟存在。

資料來源：吳松齡（2006）。

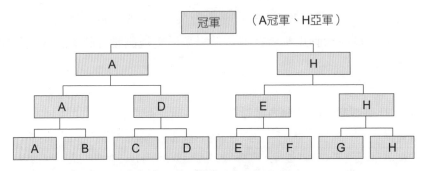

圖3-2　單淘汰制錦標賽程（範例）

資料來源：吳松齡（2006）。

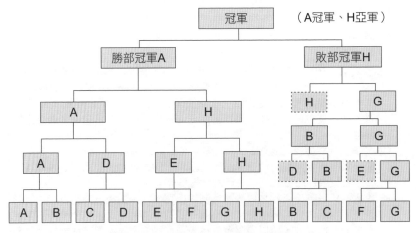

圖3-3　雙淘汰制錦標賽（範例）

資料來源：吳松齡（2006）。

1. 價值觀與正負面效應評估：競爭型活動的設計舉辦應該注意到活動所帶給群眾或社會的價值觀與其所可能產生的正負面效應，例如：中華職棒的簽賭案、知名歌手簽唱會、具話題性的展演手法、奧運選手嗑藥事件、變性選手參與的運動比賽……等具爭議性議題的行銷方法是否會產生後遺症，影響社會的善良風氣或產生強烈的道德

觀批判。

2.參與者動機的考量：若競賽者參與的動機在於勝出所來的獎勵，或是僅是想取得支持者、粉絲、社會的掌聲等成就感，這與休閒體驗之價值與目的是有差別性的，因此在設計舉辦競爭型休閒活動時，應將這些差異性因子考量進去。

3.塑造出高休閒滿意度與幸福感的體驗價值：參與競爭性活動者均各有其技能、經驗與策略之技巧與方法，同時也會因人們參與勝出之感受與興趣高低而異，所以活動規劃者在規劃設計時，應該盡可能的站在參與者的立場來看他們的希望與可能採取的方式，也應帶給活動參與者愉悅、快樂、幸福與充滿活力及鬥志的體驗價值。

4.依參與者的差異性進行設計規劃：競爭型活動在設計時可依據參與者的性別、年齡、區域分別進行規劃，設計出公平、合理與合情的競爭型活動，例如：(1)分年齡別處理賽程，例如：少棒、青少棒、成人棒球，或將棒球改用慢速棒球與縮小壘區，以適合中老年人參與……等；(2)依種族體型差異而分區辦理選拔各區優勝隊伍，再由各區優勝隊伍參與做總冠軍之比賽，例如：世界足球大賽即由各洲先做選拔賽，再由各洲優勝隊伍做總冠軍賽。

5.活動規則的預作調整：競爭型休閒活動的活動規則可以預先作調整，以吸引更多人參與，或減少會導致無法順利進行活動的原定活動規則，例如：(1)視實際參與者多少而編組競爭團隊方式；(2)原定六隊參加的籃球邀請賽因一隊發生事故而未到達時，更改賽程或比賽方式。

二、社交型

　　休閒組織或活動規劃者為達成培養其參與者的社交能力，所運用的活動類型有相當多種形式，諸如：運動、戲劇、音樂、舞蹈、遊戲、工藝、藝術與戶外活動等形式的活動，這類的休閒活動其目的旨在增進參與

者的社交互動能力，培育良好的人際素養。

　　社交型休閒活動可以運用在會議、工作坊、俱樂部、郊遊露營、家庭聚會或派對、健行踏青、園遊會、宴會、登山、舞會……等各種場合之中。不論是運用在哪一種形式或場合的社交休閒遊憩活動，均強調參與者能適應其參與之團體的不同，諸如年齡、社會工作經驗、技術、能力、興趣、知識、所得、經濟水準等不同特性的人們之社交互動活動。常見的社交互動活動團體有：扶輪社、獅子會、同濟會、青商會、慈善會、男女童子軍、婦女聯誼會、讀書會、俱樂部、協會、基金會……等橫向團體的活動；以及臨時性的園遊會、宴會、聚會、慶生會、遊憩活動……等，或定期性的家庭聚會、派對、工作研習營、登山、郊遊活動……等縱向團體活動。在規劃設計社交型休閒活動時應有如下幾個認知與思考層面：

1. 參與社交互動型休閒活動的人並不必然需要具備有參與過的知識、經驗或技能，這類社交互動型休閒活動之進行，只要有簡單的知識、經驗、技能即可參與，並不需要過於複雜的知識、經驗、技能，同時也不必太執著於活動規則的設定。例如：(1)只要參與者

社交型休閒活動一直是家屬親友熱衷參與的人際互動模式。（圖為親友們參與熱氣球活動後的戶外野餐畫面）

剛到達活動場地時不會感到陌生、彆扭、不舒服或緊張，即可進行相見歡（first-comer）活動，而不必設計特定時間；(2)為使個性拘謹、內向、不善表達、害羞或被動的參與者在活動一開始即能排除其心理上不舒服的感覺，可設計破冰（ice-breakers）活動；(3)設計參與者之間能夠直接溝通以達相互熟悉的活動，例如：可規劃設計動態性或靜態性的互動交流遊戲。

2.設計上應考量到「社交活動曲線」（social action curve）的變化：這裡指的社交活動曲線類似生命週期曲線一般，指的是參與者在參與之初，由期待性與低度興奮程度的心理與生理的需求與感覺參與活動，隨著參與的過程，逐漸達到較高興奮程度的心理與生理的刺激，並享受、感受此次的參與活動，而後隨著活動的趨近尾聲，參與的熱情與興奮程度隨之下降，也就是活動參與者由參與的期待到參與而感受到逐漸的高度興奮，以至於興奮度之疲軟與結束的曲線變化。

3.設計上可結合其他休閒活動方案共同進行：多元化與多樣化需求是時代的潮流，任何活動方案的設計規劃若只有單一主題活動，會顯得缺乏吸引力，設計上若能結合其他活動方案，會是一個很好的設計方案，例如：(1)露營活動若不來個營火會，就好像少了露營活動的味道；(2)會議活動期間若加上旅遊、購物與運動休閒活動的搭配，可吸引參加會議活動者攜家帶眷，這些親友的休閒活動就是活動規劃者可以著墨思考的方向。

4.設計過程要能秉持PDCA的精神：在設計規劃社交型休閒活動時要能夠從計畫、執行、檢討與改進的系列程序中，一步一步地進行活動規劃。

5.設計上應適量考量到員工的工作生涯規劃：活動的規劃設計作業大都著重參與者如何體驗休閒價值，往往忽略掉從業人員的工作生涯規劃，以至規劃出來的活動方案無法為員工所深刻理解與認知，因而造成服務品質的低落，讓顧客參與的價值與目的大為降低。活動

　　規劃者在休閒活動的規劃設計中，不妨加入對員工的專業技術、知識、未來的職業發展、理財規劃、身體心理健康規劃、醫療急救與安全訓練等方面的課程或計畫，使員工樂在工作，增進工作熱忱與信心，對工作具有高度的認同感，連帶提升服務品質，藉以提高顧客的滿意度。

三、特殊活動型

　　休閒組織或活動規劃者在進行活動方案設計時，往往會抱持嚴謹的態度，將其活動方案和某些社區性、地區性、區域性、族群性或全國性的節日、紀念日、民俗慶典、藝文活動……等相結合，期規劃出具特殊性、紀念性、慶祝性，或凸顯其核心價值性的特定活動（special event）。諸如：臺中市大甲媽祖國際觀光文化節、客家桐花祭、阿美

不論是復活節、萬聖節或感恩節……，這類型的特殊節慶活動常見於國內外，參與者無不絞盡腦汁妝扮自己，積極的參與社交活動活絡自己的人際關係。

族豐年季、萬聖節、聖誕節、感恩節、復活節、西洋情人節、白色情人節……等。這些特定活動藉由具有特殊意義或目的之節日、慶典與季節的串聯，將與傳統素材有關的人事時物等，以極具吸引力的方式，將其所規劃設計的休閒活動傳遞出去，吸引目標客群產生極大的興趣前來參與（見**表**3-4）。

表3-4　特殊活動型休閒活動設計範例

特殊活動類型	設計範例
節慶紀念日	這類活動類型通常會與著名的節慶活動結合，或是本身就是節慶活動的設計，例如：美國Discovery頻道「世界最佳節慶」（Fantastic Festivals of the World）節目曾來臺製作"Lantern Celebrations" Taiwan專輯，極力推薦臺灣燈會慶元宵系列活動為全球最佳節慶活動。這類型的活動範疇可以有： 1.華人的春節、元宵節、清明節、端午節、七夕情人節、中元普渡、中秋節……等。 2.西洋的聖誕節、感恩節、復活節、情人節、萬聖節……等。 3.紀念日則諸如：臺灣的228和平紀念日、日本的廣島原子彈爆炸紀念日、美國珍珠港事變日、英國自治領日、二次大戰終戰紀念日……等。
藝術文化類活動	交響樂團巡迴公演、流行歌曲大賽、調酒藝術大賽、電影節、植物染產品拍賣會、新歌新曲發表會、美食大展……等。
國際性知名活動	威尼斯之夜、莫斯科國際煙花藝術節、加拿大日落節……等。
季節性活動	夏日之夜、冬季之歌、秋季之舞、春季之詩、春分、夏至、秋分、冬至……等。
特殊事件類活動	同性戀日、戲劇節、小丑遊行、遊民尾牙宴、日本陽具節、登陸月球日、二次大戰諾曼第登陸日……等。
行銷宣傳性活動	開幕典禮、明星棒球對抗賽、職棒全壘打大賽、籃球自由投籃大賽、總統府開放民眾參觀、戲劇明星影迷會巡迴聯誼會……等。
教育性活動	研討會、論文發表會、演講會、展示會、座談會、工作坊、討論會……等。
趣味性競賽活動	大胃王比賽、吐西瓜子大賽、尋寶活動、吹氣球比賽、接吻比賽、大聲公比賽……等。
其他嗜好性活動	圍棋挑戰賽、汽機車模型比賽、一級方程式賽車、電玩大賽、寵物選美大賽、釣魚比賽、物理奧林匹亞、自行車比賽……等。

資料來源：修改自吳松齡（2006）。

　　特殊型休閒活動的規劃設計應考量到如下幾個因素，以吸引人們前來參與：

1. 特定活動應與傳統的題材相結合：所謂的傳統題材包括有：(1)傳統的節慶紀念日，如：各國的國慶日、宗教慶典、寺廟慶典……等；(2)特定的自然主題，如：陽明山櫻花時節、阿里山日出、八卦山賞鷹、北海道冬季泡湯……等。

2. 在季節性活動中呈現出特定活動的特色與價值：季節性休閒活動的規劃可利用特定活動方式將其原貌予以呈現出來，以提高這些季節性活動的價值與重要性。

3. 基於特定目的或對象而辦理的特定活動：這類活動的設計旨在達成特定目的，協助或提供特定對象與參與者的期望與需求，諸如：(1)為某個地區因天災人禍所造成的災難救助目的而舉辦的特定活動，如：日本311大地震勸募演唱會、921大地震慰問災區兒童關懷演唱會……等；(2)為某弱勢族群勸募基金而辦的活動，如：為腦性麻痺者辦理的時裝展義演、為某地區水災辦理的明星演唱會義演……等；(3)為激發社區共識或族群興趣而辦理的特定活動，如：為社區舉辦的「河川生態維護大參與日」、臺中地區為延續傳統媽祖文化而經地方士紳發起的「十八庄媽祖輪流遶境活動」……等；(4)為宣傳當地特色產業文化而辦理的特殊活動，如：「中寮鄉植物染文物展」、「霧峰菇類文化美食週」、「南投陶展示與DIY活動」……等；(5)為凝聚相同愛好、興趣或專長的特殊休閒活動，如：「健身美姿俱樂部」、「老人槌球聯誼賽」、「兒童陀螺大賽」、「地方管弦樂大會賽」……等。

四、自我成長型

　　自我成長型的活動是指一種讓參與者得以經由學習的情況下，進行

有關知識、智慧、技術與經驗的學習與傳承。自我成長型休閒活動係經由課程設計的安排與規劃，讓參與者在某個時段裡聚集在一起學習共同的主題。這類型的休閒活動基本上傾向於開放性及非正式的參與形式，因為是經由休閒組織或活動規劃者設計好的學習活動，免不了會有某些組織與學習架構存在。參與者（學習者）經由與指導者（老師）間的互動交流，達成學習與成長的體驗，只是指導者或休閒組織必須對學習情境進行安排，並負起安全與指引學習成長的責任。

　　休閒組織或活動規劃者在進行自我成長類的學習型活動規劃設計時，應考量到如下幾個重要因素：

1.應營造出具有智識與學習情境的設施設備與場所，這些場所的設施與設備包括有：教室的地點、大小、規模、色澤、光線、溫濕度控制、音響控制、教學器材、教學所需的設備與教材……等。這些設施與設備的規劃設計在活動正式實施時，能帶給參與者舒適的學習情境，方便他們在此一情境之中能夠輕鬆、自然、愉悅、有效率與

自我成長型活動設計應營造出智識與學習情境的環境氛圍，舉凡教室的地點、大小、規模、光線、溫濕度控制、音響控制、教學器材……等，都應考量在內。

快樂地進行自我成長型活動的參與學習。另外，在設計時應考量到學習環境中所必須的設施設備，這些必須的設施設備例如：衛浴設施、睡覺或休息環境、飲食狀況、通信與網路設施情形……等。

2.提供符合參與者需求與特色的活動規劃：參與者通常會有年齡、族群、參與需求、目的或身體狀況等方面的差異，所以在規劃設計這類活動時，需要有不同的考量與設計（參見章後案例），例如：

(1)高齡者隨著年齡的增長，在退離職場後，無論在社會、心理及生理等方面都會隨之改變，因此為年長者開辦的課程應該著重在健康養生或人身經驗傳承方面，而其活動場地則應規劃無障礙空間與設施、燈光要柔和且要足夠明亮、桌椅要舒適、音響須有聽覺與視覺輔助設備……等。

(2)為青年男女開辦的課程應著重在兩性相處藝術、兩性交往智識與婚姻經營方面，活動處所則應帶有浪漫的情境與氣氛，藉由學習活動而有社交互動效能會是不錯的方案設計。

(3)為回教、基督教、印度教、猶太教、佛教徒等辦理的活動，必須考量到各教派會有的禁忌（包含食、衣、住、行與育樂方面在內），以免誤觸宗教的禁忌。

(4)活動規劃者應深入瞭解參與者對於課程安排及休閒活動安排的主張，並做好妥善規劃。例如：白天上課後可在晚上舉辦聯誼或是舞會、酒會，或是安排一天上課一天進行參觀、旅遊、觀光……等。

3.使用教材及教學方法的規劃與設計：

(1)所使用的教材是否需要紙本、影音檔或動畫檔？

(2)教學方法是採取老師授課方式，或是採用研討方式、實地演練方式？

(3)課程的進行是以一對一或一對多的方式，或是老師與參與者均投入的互動方式？

(4)課程的組織是採取緊密的還是鬆散的教學方式？

　　(5)班級大小如何？是採取大班級授課方式，或授課後進行小組討論……等。

4.活動規劃時應考量到教學活動範圍、課程目標與達成目標的方法，縝密與妥善地規劃一個足以讓參與者充分體驗的活動課程。此外，可以採取固定式的設計，也可以做彈性的安排，但是不管如何做規劃，均應該考量到如何將具體的細節與具效益的學習方案和所規劃的課程做結合，如此才能讓參與者有足夠的機會體驗到其參與活動的樂趣與成果，活動規劃者或教師也同樣能體驗到教學相長的樂趣與目的。

5.思考短程與長程目標的課程規劃：設計長程的活動課程規劃時，同時應針對每天的課程做深入規劃，幫助參與者與指導者瞭解活動的流程與進行方法，在達成共識之後，課程的進行才能順利導引參與者與指導者體驗該項活動之價值與成效。長程與短程課程目標的規劃是指不只要設定整個活動的課程目標，同時也要針對階段性或每日的課程目標做規劃。所謂的長程是指該活動的辦理起訖時間裡全部的課程予以揭露出來；短程指的是將每堂課的上課內容做細部規劃，或是分階段的課程規劃。

五、俱樂部或會員制類型

　　在數位化時代裡，人們投身在社交場合之中進行互動聯誼，俱樂部活動方式為常見的模式。俱樂部在人們的生活中有其一定的互動性與聯誼性，不論你從事的是工商產業、休閒產業，或是家庭生活、個人生活，俱樂部能提供多樣化、多元化的設施與服務。由於社會的多元化與跨國化，俱樂部本質上雖然仍具有一群人為某一種特定之目的而成立的組織，卻受到時代潮流的演變與日新月異的經營管理技術的影響，使其經營形式呈現更多元的俱樂部形態。一般來說，俱樂部的運作特性與特質有一般特性與特殊特性之分（見**表3-5**），而其經營管理的形式則有下列四種：

表3-5　俱樂部的特性與特質

運作特性	俱樂部運作型態的特性與特質簡單說明
一般特性	1.獨特性：俱樂部具有因某種特殊興趣而組成的特質，故具有其獨特性。 2.無法儲存性：俱樂部的主要商品為無形商品，有形商品則類似旅館產業等商品，大致上仍具有商業及服務業的特質。 3.固定性：俱樂部所提供的商品、服務、活動大致上具有侷限性，不是任何要求增加即可隨時予以增加的。 4.信賴性：因為俱樂部大多採會員制之經營型態，要不就是所有權制、分時使用制或使用權制，所以會員或使用者對俱樂部的信賴度很高。 5.固定成本高：參與者大多具有先繳會員費或投資一定費用之特質，而且經營者也須有相當的經營規模或設施設備投資方能吸引顧客參與，故其固定成本相當高。 6.長期性：會員制大多為一年以上，而且俱樂部活動規劃也是以一年為期，就休閒活動來說為長期性的，而且其使用時機大多是要預約的，如：預約訂房、預約使用、定期使用……等。 7.競爭性：俱樂部在休閒市場上多元而廣泛，同質性的又相當的多，競爭相當激烈，如：度假俱樂部、健身俱樂部……等。 8.無形性：俱樂部大多以服務、感受、感覺與感動式體驗為主力商品，而此等乃是無形的商品範疇。 9.地理性：俱樂部的會員（顧客）大多鎖定鄰近地區人們作為目標客群，如：健身式運動俱樂部、社會服務俱樂部；或是鎖定特定地區提供會員（顧客）作選擇，如：度假俱樂部、分時度假中心……等。 10.多元化：俱樂部的分類不是以其團體或事業來加以分類，而是利用不同的活動方式加以分類，故其分類具有多元化的特性。
特殊特性	1.封閉特性：俱樂部一般具有member only之特質，也就是僅對會員、投資者、使用者服務，不是來者不拒的服務。 2.服務至上：俱樂部的商品以無形的服務為主力商品，故以服務其會員為最高指導原則。 3.流通性高：會員證有其一定的價值性，如：高爾夫俱樂部、賽車、賽馬俱樂部，且會員證有其一定的市場流通性（因市場價值高於會員證定價）。 4.無休特性：俱樂部可以說是全年無休，即使平時會有下班的制度，但是卻不會有假日或節日不開放的（度假俱樂部更是如此）情形。 5.專屬與具隱私特質：俱樂部大多只為會員或投資者、使用者服務而不對外開放，是一種對有限顧客服務的形式。 6.社會價值性：俱樂部具有社交、聯誼、休閒、遊憩、運動、親子……等特性與機能，對社會整體貢獻方面有其一定的價值存在。 7.投資特性：經營績效良好的俱樂部會帶給會員相對的投資價值，如：會員證轉讓之投資利得與保值的效益。 8.特定族群：參與俱樂部的會員大多具有明確的共同或類似愛好與興趣特性，故參與者的共通屬性或興趣相當明顯。 9.行銷成本高：俱樂部因投資成本高，為求快速回收，通常會給予激勵或獎金的措施，及早完成會員招募。

資料來源：修改自吳松齡（2006）。

1.會員制（membership）：俱樂部招募會員的基準，理論上大多會以俱樂部本身可以提供的服務對象數額作為依據而加以計算出來，例如：(1)鄉村俱樂部大多以其客房數量的三十倍作為其會員招募名額的依據；(2)健身俱樂部以會員每一個人須有〇‧五坪的活動空間來計算其應招募會員數的依據。

2.所有權制（ownership）：即產權持分制，是指會員持有該俱樂部一定百分比的產權。以美國來說，大多以客戶數量×15（日本則有12或16為基數）作為其可銷售的單位，而每個會員一年擁有二十天的使用權。

3.分時使用制（timesharing）：這一類型是以客房×50為基數作為計算銷售單位之依據，並且會依假日節日、平時及連續假期等分別訂定銷售價格。

4.使用權制（right-to-use）：這一類型乃是銷售度假權，也就是將其設施設備、餐飲、住宿、活動、往返接送、機票與其他服務，依經營策略規劃設計為系列套裝商品，分為不同的時段、日程與食宿等級，設定其單位計價。此類型的經營方式乃是以會員為服務對象，且會員權利大多為一年期，若其中間曾中斷繳交會費，再度參加時得補足中斷時之會費。

若以經營定位作為劃分則目前的臺灣健身俱樂部型態有：

1.以體適能為訴求的健身俱樂部：此類的俱樂部以提升國人的體適能作為主要訴求。所提供的設施以健身房、有氧舞蹈教室為基本設施，有些會另外附設有健康吧、販賣區、烤箱、蒸氣室、淋浴更衣室或桌球等設施，地點也大都聚集在都會區內。例如：World Gym健身俱樂部。

2.以商務聯誼為主的健身俱樂部：這類型的俱樂部以標榜具有商務社交的互動交流為訴求，地點大都在商業區內，或是附屬在高級五星級飯店內。其設施除了體適能為主的設施外，最大特色是擁有知名

的餐廳提供會員佳餚,作為互動交流的最佳場所,其隱密性與獨特性也受到了保障。為了吸引更多的商務人士,其設施大都附設有游泳池,除了可擁有體面的商務聯誼場所外,同時也兼具運動休閒健身的功能。例如:遠企飯店健身中心、天母聯誼社……等。

3. 以健康休閒運動為訴求的社區型健康俱樂部:此類型的俱樂部均為了提升社區居民生活品質為其主要特性。因此在設施部分,游泳池、水療池、健身房、兒童活動設備為其最基本設施,有些還附設KTV、餐飲、球場等休閒設施,以提供社區居民全家大小適合的運動休閒活動空間。例如:貝克漢健康俱樂部。

4. 以休閒功能為訴求的鄉村俱樂部:此類型俱樂部的特色為場地較大,地點也較遠離都會區,設施非常多樣化,除了一般社區型俱樂部之設施外,有些還附設住宿、餐飲、娛樂及戶外的活動設施,如:網球場、馬場、烤肉區……等,可充分滿足客戶週休二日的需求,重點是標榜休閒娛樂的功能,例如:統一健康世界、臺北鄉村俱樂部、小墾丁渡假村……等。

5. 特殊主題性之俱樂部:此類型俱樂部係以特定主題作為訴求,在主題下的設施占俱樂部大部分之面積,其他的設施在這類型俱樂部中則是配角。例如:揚昇高爾夫球俱樂部、春天酒店俱樂部……等。

休閒組織或活動規劃者在設計俱樂部時應該考量如下幾個原則:

1. 每一個俱樂部均應建置俱樂部的團體願景、使命與目標。
2. 俱樂部是以服務本身顧客(會員)為最高指導原則,因為俱樂部的成立係依附於顧客而存在的,所以俱樂部應該適合其對應的社區或族群。
3. 顧客的資格不宜以等級來區分,也就是不應以會員等級來限制其權益。

基於如上的認知,我們可以很肯定的說,俱樂部對於顧客與休閒組織的價值乃是透過參與的過程,讓顧客享受休閒體驗。此外,俱樂部的會員

（顧客）與休閒組織之間應建立內部運作機制，以為該俱樂部的經營管理指導原則與方針，而此一運作機制就是俱樂部的章程與規章，在章程與規章之中予以明文制定有關經營俱樂部的休閒組織之管理運作機制，例如：會員資格、職員、執行董事會、會議、法定人數、業務規則、辦事規則與修正……等；而對於會員的權利義務也應做明確的界定，例如：入會費、保證金、季（月）會、季（月）最低消費、會員可享受的權益……等。惟俱樂部的目的乃在提供適合參與者的各種不同興趣與愛好的活動，因此俱樂部的活動規劃往往比其他形式的活動要求較多的合作關係。

六、志工服務活動類型

　　志工服務活動類型乃是藉由休閒組織為志工所提供的服務活動，利用個人的部分休閒時間去為某些團體、族群或個人做服務。志工服務活動基本上是一種休閒遊憩活動，所存在的精神有：(1)志工在提供其服務活

志工服務可以讓參與者將其專長、知識、技能、信心與人生觀……等，藉由服務活動發揮並體驗其人生價值觀展現的成就感。（圖為環保志工於體育館內集合、受訓與排練）

動時並不支領薪酬；(2)志工雖不支領薪酬但必須履行其擔任志工的種種責任與義務；(3)從事志工服務者乃是利用其部分的休閒時間來執行服務活動。活動規劃者在設計這類型活動時，必須充分瞭解與掌握志工的需求、志工的認知與如何管理運用這些志工等方面的因素，在志工服務推展前與推展時，具備有組織志工服務人員之能力，及領導志工推展志工服務活動之知識與技能，引領志工人員針對其所要服務的對象進行服務。此外，在規劃設計志工服務型活動時，必須進行志工服務證的編訂與執行。志工服務對於參與志工服務的個人、休閒組織與受服務的對象，具有如下的價值：

1.志工可將其專長、知識、技能、信心與人生觀等，藉由志工服務可以有展現及體驗其價值性的機會。
2.志工可藉由參與志工服務活動的機會，發掘自身潛在的技術、專長與能力。
3.志工可藉由參與志工服務活動的機會，開發或培養更深遠或廣闊的技術、專長與能力。
4.可藉由志工服務活動的推動，培植與擴大志工本身與休閒組織的公眾關係網絡。
5.藉由志工服務活動的展開，使志工個人與休閒組織的願景、使命與目標得以實現。
6.藉由志工服務活動的推動，強化休閒組織的既有商品、服務及活動的營運績效。
7.志工可在參與的過程中，除完成其參與志工服務活動之使命與責任之外，尚可藉此擴大其服務的層面。

七、會展活動型

會議展覽活動為休閒組織或活動規劃者的另一需特殊專業能力的休閒活動規劃，其涵蓋政治、經濟、社會、文化、貿易、技術、藝術、商

業及交流服務……等範疇，活動的舉辦也往往會為當地與鄰近區域帶來觀光、休閒、遊憩、交通、餐飲、住宿、商業、工業與就業市場的發展。例如：研習營、研討會（conference）、工作坊（workshop）、座談會、論文發表會、年會、工作會議、工業展、商品展、藝術文化展覽會……等。由於這些會展活動（見**表3-6**）在舉辦時，往往會吸引相當多類型休閒活動的配合，所以有些學者會將會展產業歸屬在休閒產業的範圍內，也有的會將會展活動視為一種產業活動。

　　任何一項會展活動的展開，往往需要安排某些休閒活動做搭配，以為促進會展活動的順利進行，同時也能讓參與會展活動的參與者及其親友經由此些休閒活動帶來互動交流。會展活動必須藉由與具文化性、藝術性、旅遊觀光性、娛樂休閒性、遊戲性、遊憩性、自我成長性與競爭性的休閒活動作搭配，因此活動的設計過程需要妥適的規劃，以促使參與者踴躍參與該會展活動，形成共生共榮的價值鏈關係。

　　在規劃設計會展活動時需要進行活動內容的設計規劃，並將休閒活動方案之內容與提供支援的服務方案一併納入考量與進行，諸如活動進行期間的食宿交通、會議展覽、參與者及參與者親友參與的休閒活動……等。所以活動規劃者與組織經營管理者必須考量到會展本身的活動規劃、會展參與者休息時間的休閒活動、參與者親友在參與者進行會展活動參與時間中的休閒活動，以及參與者參與結束後與其親友共同參與的休閒活動，這些都是會展活動規劃者與休閒組織所必須注意的重點。

八、開放性設施類型

　　開放性設施休閒活動類型乃是指可自由參與或建構開放性設施（drop-in or open）提供給活動參與者自由參與的活動類型。這些設施最常見於某些公營機構，例如：國中小學的附屬球場、田徑場與林蔭大道、社區的活動中心、老人活動中心與公園……等。這些開放設施有可能是參與者臨時起意參與，也有可能是有組織、有計畫地參與，不管是否為

表3-6　會議與展覽活動的類型說明

種類	舉辦的目的	簡單說明
研習營	訓練與經驗的分享	具有互動交流與教育訓練學習特性。與會者齊聚一堂針對既定議題經由討論過程，取得大家的共識與達成學習效果的一種活動。通常以面對面或小組分組討論、公開發表學習心得的模式來進行。
研討會	經驗分享	為互動交流與參與程度相當高的一項會議活動。一般由會議領導人主持某些議題的多面向交流會議，會議領導人須主導議題的控制流程，促使會議結論成型，而不是提供議題之內容。
工作坊	訓練與學習	強調高參與度的面對面進行方式，參與者本身具有資源提供者與資訊知識吸收者的特性。
座談會	訓練、學習與經驗分享	針對既定議題作討論，通常是面對面的溝通與討論，參與者大多屬於接受訓練之學習者角色，而主持人大多是提供訓練資訊的知識傳達者。是經由訓練、學習與經驗分享的過程，讓參與者達成參與的目標。
論文發表會	經驗分享與訓練	針對既定議題作研究成果發表，並鼓舞參與者就論文議題提出互動交流，以達成論文發表者之研究成果傳承，與修正被質疑之論點。
年（月）會	年度或月份例行聚會	年會大多是提供組織的預算與表決事務；每月或定期例行會議則屬資訊的提供與意見交流、交流互動與緊急事務之票決，在會議進行中往往夾雜有次級團體運作在內。
工作會議	專案規劃與討論、問題分析與矯正預防措施討論	大多由工作專案成員，例如：董監事、理監事、專案小組……等作面對面研討與表決，具有高度參與之性質。
工業展	工業產品、技術、資訊與知識的發表、上市試銷及聯誼交流	大多由產品製造者或經銷者作主導人，配合各地區的展覽組織進行定點展示，展覽期中不太重視產品的交易機會，但重視客戶資訊蒐集與產品資訊提供。例如：德國機械展、臺北機械展、專業玩具展……等。
商品展	商業商品、服務與活動之新知發表、新品發表及試銷與交流	新商品、服務與活動的發表展示，這類展覽大多在酒店、營業地點或特定展覽組織辦理，與工業展有點類似，但交易機會及訊息蒐集與商品資訊提供往往被此類活動視為同等重要。
藝文展覽	藝術、文化訊息與商品、服務及活動訊息傳遞與帶動學習風氣	工藝產品、美術畫法、文化講座、文學作品……等的展覽，有的是純展覽不交易，而有的兼具銷售交易之行為。
發表會	知識與技術的訊息發表與傳遞	大多以互動交流、凝聚人氣為目的，少有當場交易之行為。例如：音樂會、新作品或新書發表、新歌發表、新技術交流……等。

資料來源：吳松齡（2006）。

臨時性、隨性式或刻意式的參與，重要是這些設施需能讓參與者自由參與，才算是開放型設施的活動類型。

　　休閒組織或活動規劃者在規劃設計此類活動方案時，需要能夠瞭解各種開放設施的開放時間、所有的休閒設施設備，以及此等開放設施的所有者及管理者所制定的管理守則，因為他們可能會基於設施保養維護的需要、社區居民的安寧與安全要求，以及管理者、所有權人的策略考量而有所規範與限制，例如：(1)在某些時段是開放的或禁止的。例如：學校大都在晚上十點以後禁止民眾進入，圖書館則可能在星期一是休館的，登山步道在豪大雨警報發布時是禁止使用的……等；(2)在某個設施或區域是開放的，而在此區域外則是禁止的。例如：博物館的展演區是開放的但辦公區則是不開放的、某些機構的網球場不對一般民眾開放……等；(3)設施使用有所限制。例如：某些設施可自由免付費使用、某些設施使用時須付清潔費或維護費、某些設施則是完全比照市場機制收費……等。

　　此外，活動規劃者更要考量到參與者的自由參與特性。例如：(1)參與者有可能不願意依照既定的行程表進行活動參與；(2)參與者不需要休閒組織或活動規劃者的督導或引導；(3)參與者不希望休閒組織或活動規劃者對其參與活動之體驗過程與結果做管制的心理特質。雖然參與者不喜歡限定的參與時段，但是活動規劃卻可以設定不同的時段供他們選擇，因為有些人可能喜歡早上的晨間活動，有些人喜歡下午的午休活動或晚上的傍晚活動，活動提供者只要在某些時段提供給他們參與的方便性即可。休閒組織與活動規劃者規劃這樣的活動，可以讓人們熟悉活動方案與內容，將之導入計畫性的活動規劃設計之內，靈活且自由的供參與者充分使用。至於人們參與活動時所使用的設施與參與過程，雖然是在消費者自由參與的意志與行動之下，卻也需要活動組織予以進行某些管理，例如：(1)設施的使用方法與用後歸還設計；(2)活動進行時的秩序維護；(3)活動進行的標準與內容等方面；這些都需要有一定程度的管理，否則開放性設施類型的活動將會遭到設施管理人或所有權人的抱怨，導致收回開放措施之禁制使用，所以設施的維護與限制是活動規劃者要特別納入考量的範疇。

【案例介紹與課後練習】

　　活動規劃者在設計自我成長型活動時應該瞭解參與者的需求與動機，有些參與者是抱著參觀與休閒的態度來參與這類活動，有些參與者則是以學習成效擺第一的心態來參與，活動規劃者應瞭解參與者的需求與動機後，再分別予以規劃設計有關的課程，讓活動參與者各取所需，甚至滿載而歸。請參考下面設計範例後進行方案設計與討論。

■小小藝術家體驗營休閒活動設計

【主旨與目的】

　　夏天來了，開始準備要放暑假了嗎？有沒有在為暑假的活動安排傷腦筋？在7/16（二）至7/20（六）我們除了安排可以發揮藝術創作、DIY的課程外，為了讓小小藝術家能放眼國際，還加入了生動有趣的英語繪本課程，更為了能培養領袖氣質，特別邀請○○○○説唱團規劃一個既生動又有趣的説唱藝術的菁華課程。

　　此刻，港區藝術中心雅書廊小山坡上的金黃阿勃勒花正開，花朵隨風飄落時宛如下著黃金雨，伴隨耳邊時而傳來的蟬鳴鳥叫，相信參加的小朋友除了能實際親身體驗——當一位小小藝術家外，又能擁有一個充實、有趣又健康的暑假！

【條件設計】

一、日期：2019年7月16日（二）起至7月20日（六）止，為期五天。

二、課程內容：

時間	第一天	第二天	第三天	第四天	第五天
08：30報到					
09：00~12：00	1.園區巡禮 2.參觀展覽室 3.紙提袋的化妝舞會	我的秘密花園： 1.彩繪蝴蝶 2.花器鑲嵌 3.小小植栽	1.參觀展覽室 2.09：30小小油畫家	1.夏日風情～印染方巾 2.我的海洋～精油皂	09：30~16：30○○○○說唱藝術（每堂課五十分鐘，共六堂課） 1.說清楚、講明白，掌聲自然來 2.創造聲音的表情 3.來唱數字歌 4.經典數來寶「雜貨舖」演練 5.舞台上的一顆星
12：30~13：30午餐、午休					
13：30~16：30	手拉坯與陶板創作	英語故事導讀（小書製作、手指謠）	手創繪手紙： 明信片製作	我的海洋： 1.蠟燭DIY 2.門簾DIY	
16：40~17：30 DIY、故事時間準備賦歸					

三、上課地點：臺中市立港區藝術中心雅書廊研習教室D
　　　　　　　臺中市清水區忠貞路21號

四、費　　用：（略）

五、報名地點：臺中市立港區藝術中心服務台（04）0000-0000分機000

六、報名時間：週二至週日上午09：00起至下午5：00

七、報名方式：現場報名或以電話報名後劃撥報名費用
　　　　　　　劃撥帳號：（略）

八、參加對象：國小一至六年級學童

九、名額：30人額滿為止

主辦單位：（略）

協辦單位：（略）

資料來源：參考節略自2005年小小藝術家體驗營活動宣傳海報。

■課後練習與討論

　　請設計一「自我成長型休閒活動」，目標客群可以為如上例之中高年級學童，也可以為青年男女或年長者，請將活動的主旨、目的與條件列出，並說明你的設計概念發想為何。

Chapter
4 休閒活動目標與策略規劃評估

本章綱要
1. 休閒活動環境
2. 活動目標訂定與策略規劃
3. 活動策略執行

本章重點
1. 介紹休閒產業環境的類型，並說明休閒企業應加以運用的原因
2. 說明休閒企業在經營方面的主要四種策略
3. 說明如何評估所選定的活動目標及其策略方案的執行
4. 瞭解活動的目標與標的之意義與其特質差異
5. 介紹活動方案策略規劃的五大方向
6. 說明活動策略的衡量、控制與執行

課後練習與討論

　　21世紀的休閒產業由於無法擺脫競爭者的競爭挑戰，加上多變的經濟環境，致經營方面產生日漸微利的衝擊與煎熬，讓休閒組織不得不致力於追求商品、服務及活動的創新，希望藉由經營管理與組織文化的創新，面對產業經營管理環境的變化。物競天擇的優勝劣敗說明了今日與未來的休閒產業組織必須追求創新，發展出新的商品、服務與活動，以免在新世代之中被淘汰出局！

　　本章除了對休閒企業的願景與使命予以說明外，對於策略規劃的目標、資源的運用與活動執行的操作分析也會進行說明。

第一節　休閒活動環境

　　休閒活動包含有形與無形的休閒商品在內，休閒組織基於：(1)追求經營理念達成其組織成立的目的；(2)推進組織願景、使命與經營目標的一貫性與徹底性；(3)向更高的組織經營目標進行挑戰，建立並實現經營體質的系統管理；(4)追求成為業界標竿的最高組織願景之實現；(5)制定導向型的短、中、長期經營與管理計畫等目的……，而有各種不同業種或業態的休閒活動呈現在休閒產業裡。在這樣一個激烈競爭的世代裡，對於休閒組織與活動規劃者來說，必須認清其組織所處的整體環境與競爭情勢、目標客群與休閒活動的市場定義及定位、企業組織與股東暨員工的目標利益、各種商品、服務及活動之經營計畫與營利計畫……等，徹底瞭解企業組織所面臨的課題，而後才能重新進行其事業體或商品、服務及活動與經營管理的重新設計。

　　休閒組織與活動規劃者在規劃設計作業行動之前，應該要能夠針對其所想要規劃設計的休閒活動之整體環境進行全面性的瞭解，並藉由資訊與資料之蒐集，進行鑑別、篩選與整理分析，瞭解休閒產業環境資源的背景與類型加以運用，發掘其組織或商品、服務及活動所面臨的有待解決之課題，對這些問題根源的「課題」謀求解決之道，付諸行動，所制定的方案與對策才是協助休閒組織達到其經營目標與永續發展的策略。

一、休閒活動經營的環境

　　舉凡在進行活動規劃與設計作業時，首先必須考量到的便是組織的資源分配方式與決策模式，這些資源如：資金、人才、場地、交通、地理環境、本身的經營管理能力……等，而對於這些資源的分配方式與組織的決策模式乃取決於其休閒主張、哲學觀與價值觀等活動目標。僅針對上述資源進行考量往往並不足以因應組織之所需，建議應該更為慎重地分析休閒產業的整體環境，評估這些資源予以系統性的規劃，再配合相應的支援及協助，順利達成並提供休閒組織所需之休閒活動方案。

　　休閒活動的整體環境須考量到該休閒組織的內部資源、外部資源及內外部資源連結乃至架橋的介面與平台，以作為規劃設計休閒活動時的配合與應用。這些資源在此統稱為產業總體環境，並將此總體環境分為：總體經營環境、個體產業環境及競爭環境等三個層次進行介紹。這些環境的組成對於休閒組織的資源分配、活動規劃的策略與目標具有相當的影響力，往往影響經營方針的制定與休閒活動方案標的。

(一)總體經營環境

　　休閒產業的總體經營環境涵蓋了政治、經濟、社會、科技、文化、風俗、學習風氣、休閒與工作哲學觀、宗教、藝術及居民參與公眾事務的程度等方面，而這些資源左右著社會的工作與休閒的主張、休閒活動類型與休閒產業發展……等。總體經營環境一旦發生變化或改變，往往對於某個休閒組織與休閒族群的影響就會呈現出極大的正相關之關係，甚至於對於整個休閒產業與休閒族群的休閒行為也會產生巨大的改變，對於休閒組織與整個產業的經營環境、資源分配、經營管理與活動規劃策略，也會相應地發生正相關的變化。所以休閒組織與活動規劃者必須時時關注到總體經營環境的變化趨勢，一旦有正向發展或負向變異時，便必須及早進行整體的策略調整，以因應總體經營環境變化所帶來的衝擊，及早擬定妥善的因應對策。

(二)個體產業環境

　　個體產業環境乃指依該休閒組織所位處或分類的產業特性，來思考其所處地區、鄰近與相關地區之資源，此類資源涵蓋有：(1)自然景觀；(2)人文景觀；(3)人口統計；(4)工商產業；(5)政府建設；(6)法令規章；(7)政府政策；(8)利益關係人源；(9)休閒組織本身等九個構面，這些個體產業環境對於休閒組織的商品、服務及活動的規劃設計策略，同樣具有相當的影響力，如何運用往往也決定了休閒活動方案的成敗。

(三)競爭環境

　　競爭環境之應用與分析可經由休閒組織本身的競爭環境之優劣勢分析（S/W分析），瞭解其與競爭者之間在商品、服務及活動的8P策略構面（即：產品、價格、通路、促銷推廣、人員、作業程序、實體環境與夥伴策略）、內部經營管理資源策略構面（即：人力資源、生產與服務作業、市場行銷、研發創新、財務資金管理、設施設備與環境工安管理、策略規劃與管理、績效管理、內部與外部溝通管理……等）以及執行文化方面的優勢或劣勢之所在。休閒組織可藉由此一SWOT分析的自我診斷，深入瞭解自己與競爭同業間的相互關係，例如：市場吸引力與競爭力位置、資源分配的情形與經營管理策略差異性……等，及早擬定因應對策，調整策略目標。

二、休閒活動經營的內外部環境分析

　　要擬定休閒活動經營目標的策略規劃，首先必須要瞭解策略管理者的角色權利義務，同時要建構組織活動的使命與願景，並進而研擬策略並提出分析。任何休閒組織活動策略管理者均應該視之為該組織或活動的執行長（chief executive officer, CEO）、總裁（president）、所有人（owner）、董事長（chairman of the board）、執行主管（executive director）、總經理（general manager）、創業者（entrepreneur）、活動專

案規劃者等角色。這些高階經營管理者在休閒組織活動之中，有其需達成的權利與義務，他們必須要能夠規劃與建構一個可以應付任何轉變或競爭的組織系統，以因應組織轉型、重組或蛻變，以及休閒活動在遭受到衝擊時的即時修正或重新規劃與設計，以順利達成組織的活動目標。

　　策略管理者或活動規劃者在對內外部的環境進行分析時，可採用SWOT分析環境的優劣勢（見**表4-1**），從中找出威脅所在，尋求機會與競爭點，以下作簡單的說明。

表4-1　內外部環境的優劣勢危機分析

外部環境 內部　　　　因素 環境因素	機會（opportunity）	威脅（threat）
優勢（strength）	利用優勢為組織與活動創造機會。	挖掘並找出威脅，利用優勢排除威脅因子或避開威脅。
劣勢（weakness）	修正組織或活動的劣勢，並強化組織或活動的優勢。	調整並修正組織與活動的劣勢，避開威脅。

(一)外部環境分析

　　外部環境分析乃是針對組織或活動的外部機會與威脅進行分析，在此方面主要著重在：(1)外部經濟環境力量；(2)技術環境力量；(3)政治環境力量；(4)社會文化環境；(5)競爭環境力量……等關鍵外部力量加以分析，瞭解外部資源對於組織本身的商品、服務及活動的影響力是相當不錯的機會點，同時也是瞭解威脅加以分析的必要動作（見**圖4-1**）。

(二)內部環境分析

　　內部環境分析是針對組織與活動之可控制活動在執行時，所呈現出來的好與壞、良與劣、優勢與劣勢等方面所進行的分析。這方面的分析著重在內部關鍵力量之分析，所謂的內部關鍵力量泛指組織內部各個功能領域間關係的整合策略，例如：組織管理、市場行銷、財會預算、生產服務作業、研究發展、資訊管理與時間管理……等，另外尚有文化形塑、組

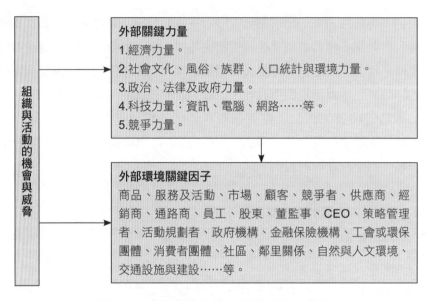

圖4-1　外部關鍵力量與組織活動的關係

織經營、環境與工安、衛生管理、組織倫理與責任等內部資源的優勢與劣勢，這些都是活動規劃的重要參考。

(三)情勢分析

情勢分析（situation analysis）是在內部與外部環境的SWOT分析之後，將資料加以分析，針對組織或活動在產業之中所處之優勢、劣勢、機會與威脅之實際情勢予以瞭解與掌握，最後進一步形成其活動的規劃策略（見**圖4-2**），其主要的作業項目為：

1.對休閒商品、服務及活動的評估與策略定位。
2.對顧客之需求與期望的瞭解與評估。
3.對組織與休閒活動的目標與策略進行評估。
4.對策略管理者與活動規劃者之能力、知識與經驗進行評估。
5.對策略選擇進行分析及擬定進行策略與目標之階段。

圖4-2　活動規劃的策略管理模型

資料來源：吳松齡（2006）。

第二節　活動目標訂定與策略規劃

在本章第一節，探討了有關活動的環境與資源運用之後，接下來便依據選定的活動目標及其策略方案的執行加以討論。

一、活動目標的訂定

休閒組織的策略管理者或活動規劃者在進行其活動的策略規劃與管理程序之際，應訂定活動的目標與標的（goals and objectives），作為其所規劃設計與行銷推展的一項重要過程。在這個過程裡，活動規劃者或策略管理者會將目標與標的和其組織的休閒哲學、休閒主張、組織願景或使命與組織政策或方針結合在一起，並納入其日常的工作與專案工作之中，使之成為合乎標準作業程序與管理典範的休閒活動設計方案。

(一)活動的目標與標的之意義

活動規劃者或策略管理者的休閒商品、服務及活動之規劃設計作業，在目標與標的和組織政策或方針結合的基礎下，可以訂定活動目

標，得到組織的充分授權，能有效地利用組織的各項資源，將知識、技能、經驗與智慧集中在休閒活動的規劃設計作業之上，順利推出合乎組織願景、使命與員工、顧客期望的休閒活動，在休閒市場中提供顧客（含非目標顧客在內）進行休閒參與，體驗活動。

　　一般來說，休閒組織受到各個利益關係人的影響，以至於休閒組織或活動的目標必須考量到各個不同的利益關係人的利益，延攬每一個利益關係人能參與有關的活動方案之設計與規劃。如果說「願景或使命」乃是休閒組織存在的理由，而休閒組織或活動的「目標」則是代表努力想達成的成果，而「標的」通常是特定量化的目標。舉例來說就是，當組織的經營管理階層建立一個「經由組織的成長來擴大組織的規模」的目標（組織有可能是採行穩定成長或擴張的策略），那麼這個目標就可以得出、並延伸出許多的特定目的，而這些標的實際執行的量化目標就可能會是：(1)為因應勞工退休金條例的改變，本公司在未來的十年內，必須每年增加10%的營業額；(2)為縮減人事費用的支出，本公司在未來的十年，每年的業務外包量成長率必須維持在10%以上的成長率；(3)為達成十年後成為業界龍頭，本公司每年的25%營業業績，必須來自於新的商品、服務及活動之研發成功與上市行銷。

　　總結來說，標的是可以經由驗證且是特定的，若是沒有辦法提供組織或活動一個明晰與清楚的方向時，也就沒有辦法評估這個組織或活動的績效。至於目標則是會受到各個不同的利益關係人所影響，我們以民宿的利益關係人為例來加以說明休閒企業有可能會受到哪些方面的影響：

1. 顧客希望民宿業者是一家能夠以合理的價格，提供住宿、休閒、餐飲與學習方面的民宿。
2. 一般的社區居民期望該民宿業者能為周邊的休閒經濟帶來效益，並希望他們能雇用社區居民，增加居民的就業機會。
3. 餐飲材料供應商希望能夠與該民宿業者維持長期的關係，並能在合作中獲取合理利潤。

4.員工盼望民宿業者能夠提供舒適的工作環境、合理公平公正公開的
　報酬，及保障員工享有升遷、受訓與成長機會。

5.債權關係人希望民宿業者能夠維持健全的財務狀況與制度，並能按
　時支付本金與利息。

6.股東希望民宿業者的目標是建構在提高股東權益報酬率的基礎上。

7.董事會希望民宿業者經營順利，達成其他利益關係人之要求，使董
　事不會涉及訴訟，而且能繼續連選連任董事之職位。

8.專業經理人期望民宿業者能夠獲利，提高市場占有率與產業吸引
　力，進而提高其分紅額度。

9.通路商及經銷商期望能夠維持合理利潤與長期夥伴關係。

　　以上這些都有可能影響到目標與標的的制定。活動規劃者或策略管
理者在設定目標與標的時須考量到下列因素，諸如：(1)活動規劃的關鍵
元素：參與互動的人、實質情境、休閒事物、活動的規則、參與者之間的
關係及活化活動……等；(2)活動的構成要素：活動的選擇、結構體的形
成、評鑑方法的選定……等；(3)計畫促銷活動的策略發展；(4)財務資金
管理規範……等。所以在進行活動的目標之制定時，均應將以上這些範疇
考量在內。下一段我們將探討休閒活動方案的策略規劃面向有哪些。

(二)活動的目標與標的之特質

　　目標與標的常在學術界與實務界被視為同義詞，本節則對於目標與
標的有不同的陳述。目標乃是指引組織與其利益關係人努力之方向所期
待與要求的結果；標的則是一種特定的、可驗證的與通常是可量化的目
標；基本上兩者之間存在差異的特質。本書所指之休閒活動方案之「目
標」（goals）就是由大的方向來界定休閒組織與活動規劃者所提供的
休閒服務與休閒體驗，其用意乃在於引導出休閒活動方案的專業服務方
向；而「標的」（objectives）則是針對上述目標予以明確的敘述，同時
以可量化與可驗證的方法加以描述。目標與標的存在差異的特質也存在有

共同的特質，說明如下：

1. 活動方案之目標與標的須以組織或活動之願景與使命為依歸：活動規劃者在進行活動方案的標的發展與設定時，通常需要考量到的是該活動方案到底要做什麼？怎麼去做？如何做？要如何評量與管理？而一個活動方案的標的正是在描述該活動方案目標的實現與評量，其主要的目的乃是在促使休閒組織的使命或願景的達成，也就是將其組織的願景、使命與活動方案之目標與標的綁在一起。

2. 活動方案之目標與標的共同特質：(1)目標與標的均應做明確的、清晰的與具體的描述，以利組織或活動的願景、使命轉化為實際的行動；(2)目標與標的須能夠加以測量與評量，以評量組織與活動所要達成的結果；(3)目標與標的必須切合實際，且是可行的，如此方能作為組織與活動的發展指引；(4)目標與標的需為有用目的，值得去執行，方能有利於組織或活動規劃者及其利益關係人所認同與努力；(5)目標與標的須能符合顧客終身價值與組織及員工的共同願景與使命。

二、活動方案的策略規劃

由於活動規劃者或策略管理者在設定目標與標的時會受到諸多方面的影響，因此在進行策略的規劃時亦須考量到下列幾個大方向，諸如：活動方案的規劃設計策略、活動方案的發展策略、活動方案的行銷促銷策略、活動方案的服務作業策略、活動方案的財務資金管理策略……等範疇。這些都有可能影響或改變活動目標。

(一)活動方案的規劃設計策略

目標與標的設定應先考量到活動規劃的關鍵元素，這部分關係到活動規劃者或策略管理者是否將社交互動交流的各項情境因素納入休閒活

動的規劃與設計作業之中，並藉由諸項的情境因素的考量，在進行策略規
劃的作業程序中導引活動方案的創造與傳遞，擬定其活動方案的目標與標
的。在這個階段，活動規劃者必須集中注意力在如下的議題：

1. 參與活動之互動交流的人們與顧客在哪裡？有哪些需求與期望？這
 些參與互動交流的顧客或人們有什麼樣的休閒動機與需求？

2. 設計規劃的活動其實質情境到底涉及多少種感官需求（視覺、聽
 覺、嗅覺、觸覺、味覺）？這些實質情境有哪些獨特性？有沒有情
 境限制？這些情境可否藉由裝飾、燈光或其他實質環境的改變而加
 以控制？

3. 在活動設計規劃的過程中，活動規劃者必須要有能力來確認出滿足
 其顧客的休閒情境，以及在和顧客互動交流時發揮作用的關鍵情境
 元素中，有哪些事物是達成該活動方案所不可或缺的關鍵元素。

4. 活動規劃者所用以導引活動方案的參與者（顧客），其互動交流的
 社會規範與法令、社交禮儀或宗教儀式、競賽活動的規則、遊憩活
 動的規則（見**表4-2**）……等有哪些？有哪些互動交流的允許與限
 制？這些規則所建立的社交互動流程會不會阻礙到規劃者與參與者
 之間對休閒體驗的期望與滿足？

5. 活動規劃者必須預先判斷參與者之間的關係，他們是否早有過互動
 交流關係？若有，是哪些種類的關係，而這些關係對於活動方案的
 潛在影響如何？若沒有，活動規劃者有無必要在活動進行時，安排
 一些讓參與的顧客相互認識之社交娛樂？瞭解活動參與者之間的關
 係在活動方案之互動交流中所扮演的角色，預測出這個關係對於活
 動參與者的滿意度來說是促進還是阻礙？

6. 活動規劃者要如何將活動方案予以活化？以及如何持續活化活動？
 為達成這個目標，活動規劃者必須要能夠預測出活動參與者的休閒
 行為，同時要確保這些行為所需要的技巧必須存在，更要讓活動參
 與者有所瞭解，才能使活動持續地活化下去，因為活動不可能會自
 動活化。

表4-2　遊憩活動限制與規則（以美國伊利諾洲香檳公園區為例）

活動的限制與規則
1.不限年齡、性別與興趣，提供給所有民眾的活動機會。
2.不限於具備特定少數技能的熟練者，只要具備基本的技能者均能夠參與此園區內的活動。
3.參與者可持續參與此園區內的活動。
4.有提供給參與者有參與挑戰自我的活動機會。
5.提供給參與者有參與競爭性與非競爭性、主動與被動的活動機會。
6.提供給社區民眾的戶內與戶外活動的均衡方案。
7.提供給社區進行節慶活動與一般性活動的場地、設施與環境。
8.提供給社區民眾進行互動交流機會的活動場所。
9.在社區中發展社區民眾的社區參與計畫與志工服務機會。
10.在遊憩活動之中提升社區民眾的社區意識。
11.社區民眾藉由參與遊憩活動機會發展出與其他社區或休閒組織所提供的休閒活動互動交流。

資料來源：顏妙桂等譯（2002）。

(二)活動方案的目標設定策略

　　活動規劃者在進行活動方案的目標設定過程中，應該要能夠創造與傳遞其所設計與規劃的商品、服務及活動，及其有關的目標與標的，而活動方案的目標與標的之訂定，乃在於提供給活動規劃者明確方向，因此要能夠將活動目標予以明確的敘述與說明出來，以有利於活動方案的發展。這些目標與標的之敘述與說明的具體內容如下：

1. 這些活動方案的活動參與者（顧客）到底是誰？也就是活動是提供給哪些人來進行休閒體驗？
2. 這些活動方案的內容有哪些？能夠提供哪些商品、服務及活動給參與者？
3. 休閒組織要具備有哪些活動方案之經營與管理能力，來推動活動方案的發展與進行？
4. 活動方案的報名或提供購買、消費的地點、活動的處所在哪裡？
5. 活動進行的時間有多久？起訖的時間如何？

　　以上這些具體的內容乃是構成活動方案之目標與標的的訂定基礎。這些活動的目標與標的往往會被認為是某一種休閒活動的一般指導原則與活動方案發展的目標（program development goals）（見**表4-3**）。

表4-3　大坑中興嶺遊憩系統所規劃的目標與標的範例

1.目標：建立完整的大臺中觀光遊憩系統，提升遊憩服務品質。
2.說明：藉由大臺中地區各遊憩系統景點的連接以形成線狀的發展，並擴大線形發展為面狀的遊憩系統，建構大臺中地區完整的遊憩系統。同時在各個遊憩系統建立與提供完善的交通道路與公共設施規劃以為連接，進而擴大提升整個遊憩系統的遊憩服務品質。另外為使鄰近觀光地區有良好互動交流系統，可配合各景點特色建立觀光遊憩空間，使各景點的觀光遊憩利益大幅提升。
3.標的：
　(1)確立本規劃區在大臺中觀光遊憩系統中的角色與功能。
　(2)基於本規劃區的景點特色，及連結大臺中地區觀光遊憩系統內各個觀光遊憩景點，整合規劃出妥適的觀光遊憩活動系統。
　(3)強化本規劃區與鄰近觀光遊憩景點間的互動交流機制。
　(4)基於所規劃的休閒活動需要，加強本規劃區的遊憩設施，同時提報交通設施與公共建設規劃給臺中縣市政府與交通部觀光局同意編製預算及付諸執行。
　(5)依據遊客需求慎密規劃設計與提供合適的遊憩設施、場地與設備。
4.策略方案：
　(1)本規劃區以市郊型態的自然環境與人文環境為經營利用之原則，期盼使本規劃區能夠發展為大臺中地區的自然景觀遊憩園區。
　(2)基於本規劃區的景觀、人文與產業特色，擬建立兼具自然景觀與人文產業特色的地方特色產業觀光遊憩系統，並建立遊客徒步區、遊客嬉戲區、遊客DIY成長區、遊客靜坐冥想區、遊客登山與單車步道區、瞭望區、水車遊戲區、賞鳥區……等遊憩資源，塑造本規劃區的遊憩活動特色。
　(3)串連鄰近地區（臺中市、太平市、新社區、東勢區、石岡區、豐原市、卓蘭區、后里區、大里市、霧峰區、國姓區、草屯區……等地區）遊憩資源，規劃一日遊、二日遊的遊憩活動，以吸引跨區的遊客互動交流及提高遊憩休閒體驗意願的機會。
　(4)區內公共設施（如：水、電、防土石流、排水、電信、衛生設施、停車場、旅館、民宿……等）及交通道路建設，力求能使本規劃區內各資源充分運用。
　(5)考量未來在本規劃區內各組織的經營管理與市場行銷需要，擬設立園區發展協會作為管理中心與營運中心，以為活化行銷、人力資源管理與發展、未來發展策略規劃及輔導改進的總管理中心。

資料來源：吳松齡（2006）。

(三)活動方案的行銷策略

　　在活動方案的規劃設計過程中，必須將上市推展階段中所應該考量的行銷策略方案一併納入考量，否則等到活動方案規劃設計完成面臨上市推展之時，將會雜亂無章，甚至會發生行銷策略定位錯誤的情形，以至於原本極具發展潛力的活動方案變成失敗的方案，嚴重者因而退出休閒市場。因此，活動方案在制定目標與標的時，應一併將行銷策略考量在內，例如：

1. 市場與活動的定位：顧客在哪裡？他們想要的是什麼樣的活動、這些活動的參與價值在哪裡？目的在哪裡？價格定位是多少……等。
2. 與目標市場及顧客的溝通方式：用哪些管道和顧客溝通？運用哪些溝通與傳遞活動之工具，是摺頁、DM、DVD/VCD光碟或故事……等。

「喔熊」是交通部觀光局選擇代表臺灣的臺灣黑熊作為吉祥物，所創造出來的前胸有∨型特殊標誌及「T」（Taiwan）字母的可愛卡通明星，它不僅是摺頁、DVD、故事……更是活動、商品明星，是觀光局與所有熱愛休閒活動國人的溝通管道；不管是旅宿、自行車旅遊年還是帆船生活節……，都可以在「Oh！Bear」界面找到答案。

3.如何辦理活化活動：招待原有的潛在顧客群試遊、試吃；試銷與促
銷方案的傳遞；促銷方案的目的、價值、利益的評估……等。

　　這些市場行銷與推銷策略在規劃設計活動方案的過程中，最重要
的重點在確定其市場與顧客、市場溝通與傳遞方式、促銷方案與促銷目
的、利益及價值等議題上。

(四)活動方案的財務策略

　　活動方案在設計與規劃的過程中，若是沒有考量到設計規劃階段與
正式營運階段資金需求的預算與控制，對於該活動方案能否順利地被開發
完成，以及正式營運後是否能順利運作，將會有相當關鍵性的影響，同時
對於正式營運後的經營管理模式更是具有決定性的影響，所以休閒組織與
活動規劃者或策略管理者必須在規劃設計階段，就要能夠進行綜合性的規
劃，未雨綢繆，及早對活動場地、場所與設施、設備、經營管理與市場行
銷……等方面的資金進行妥善規劃，免得資金短絀，屆時功敗垂成。

　　活動方案的財務策略應分為幾個方向來規劃：

1.開發期的財務資金管理策略與運用：(1)進行活動方案的財務可行性
　分析，例如：開發集資方面、市場價值方面、財務可行性方面……
　等；(2)投資經費的評估，例如：投資經費預估、投資經費籌措方
　式、投資經費運用方式……等；(3)投資計畫書編製……等。
2.營運期的財務資金管理策略與運用：營運期的資金管理策略是針對
　休閒組織與休閒活動各階段的生命週期，擬定不同的財務資金管理
　與運作方案，例如：善用政府對產業的各項策略性貸款與輔導措
　施、有效運用資金收現循環以減少資金積壓情形的產生、珍惜有限
　資源的運用與分配並量力而為、建立即時會計資訊與制度、運用作
　業成本會計分析（ABC）來管理成本與營運策略之修訂……等。
3.善用損益平衡點分析技術來管理財務資金與營運策略。

(五)活動方案的服務作業策略

在休閒產業裡，休閒組織與活動規劃者在進行活動方案的規劃設計時，應一併考量到該活動方案未來正式營運時所需要的服務與作業管理需要的技巧、技術、工具，以及員工服務顧客之文化與作業模式。休閒組織存在的目的，乃在於獲得員工、股東與顧客的滿意，而且以獲取顧客終身價值（consumer lifetime value）的滿足與實現，為其最重要的活動方案經營目標與標的。所以休閒組織與活動規劃者或策略管理者必須要在規劃設計活動方案時，即考量到休閒服務作業管理的規劃設計與制定有關服務滿足顧客需求之策略行動，方能確切瞭解到顧客的需求與期望，參與休閒活動的實質意義，找出顧客的終身價值，以便在他日正式上市時，順利地傳遞滿意與價值給予顧客，得以永遠保有為顧客的需求服務之行動機會，及贏取顧客滿意之競爭優勢。

三、活動策略的制定與評估

(一)活動策略的制定

休閒組織的策略管理者或活動規劃者在策略選擇之後，即可進入策略的制定階段，而在此階段的策略制定係基於市場進入選擇原則、集中力量原則、發展管理原則與緊急應變原則進行評估（見**圖**4-3）。

(二)活動策略的評估

策略管理者或活動規劃者在眾多的策略中，應依據制定的目標之輕重緩急，以及預期利潤、效益之目標大小來加以評估，以確立其在不同的策略與不同的情勢之下的有效運用，並作系列的評估，根據其評估結果作為策略行動方案實施之依據（見**圖**4-4）。

企業管理學者Steiner、Miner（1982）與Tilles（1963）曾提出，企業在進行策略評估時應考量的標準如下：

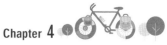
活動目標的制定
1.依目標的輕重緩急加以制定目標。 2.制定之目標需要能夠達成的。 3.達成的目標必須能夠獲取利益。

↓

活動策略的制定

市場選擇	集中力量	發展管理	緊急應變
1.具有競爭優勢與核心能力的市場。 2.為組織所熟悉的且有競爭優勢的市場。 3.為競爭者所忽視或缺乏競爭優勢的市場。 4.沒有進入障礙的市場。 5.瞭解市場的複雜性、多變性與不可預期等市場特性。	1.將組織有限資源加以充份運用。 2.擬定與競爭者的競爭優勢戰術戰略計畫並加以執行。 3.發展創意、創新與創業精神，並加以妥適管理。	1.進行組織與活動的內部資源充分運用並予以規劃。 2.必須具有實質利益與利潤的獲取與發展特性。 3.應以取得產業吸引力與市場占有率的優勢而加以規劃與發展。	1.對於潛在風險因子應加以分析、瞭解與掌控。 2.針對風險因子加以管理，以降低發生機會。 3.利用風險管理機制加以管理風險，同時並予以因勢利導加以運用風險與管理風險。

圖4-3　活動目標與策略的制定

資料來源：吳松齡（2006）。

1.選擇與制定之策略是否與其組織的內部環境與外部環境之各種限制因素一致？

2.選擇與制定之策略要能確認競爭者是誰？及其可能採取的策略行動方案有哪些？

3.選擇與制定之策略是否符合其組織之願景、使命、政策、組織結構、休閒主張與休閒哲學？

4.選擇與制定之策略是否能夠與組織的現有各項資源相匹配？

主觀性的策略評估	客觀性的策略評估
1.策略目標是否符合組織的願景、使命與政策？	1.策略行動方案的定義及其範圍在哪裡？
2.策略目標對於組織在現階段所擁有的資源是否具有意義或價值？	2.策略行動方案的預估經費預算是多少？
3.策略與總體經濟環境、競爭環境、個體產業環境能否相匹配？	3.策略行動方案之可用資源有哪些？
4.組織是否具備有獨特的競爭力或競爭優勢？	4.策略行動方案執行時，執行者的執行力品質如何？
5.策略管理者或活動規劃者有無創造競爭、優勢的能力？	5.策略行動方案的執行團隊成員的執行經驗與執行績效如何？
6.當策略要付諸實施之時，其所擁有的資源有哪些？	6.策略管理者與活動規劃者的經驗與績效如何？
7.當策略要付諸實施之時所需的資訊情報有哪裡？	7.策略行動方案的成功機會有多少？
	8.策略行動方案主要內容有哪些？
	9.策略行動方案是否具有完善規劃與成功機會？

策略評估 —— Yes → 策略執行

↓ No

將不符合、不完善的策略加以修正或另行重新制定

圖4-4　策略評估流程

資料來源：吳松齡（2006）。

5.選擇與制定之策略是否能夠瞭解及掌控可預見與不可預見的風險因素？

6.選擇與制定之策略是否能夠掌握市場占有率、產業吸引力？

7.選擇與制定之策略是否能夠被有效率的實施與執行？

8.選擇與制定之策略是否可能避免掉市場循環與重複的發生？

第三節　活動策略執行

一、策略的執行

在策略的制定與評估之後,即可將合乎組織或活動的願景、使命與組織文化的策略予以導入執行,對於不合乎組織的方針與目標之策略則應予以修正、調整或重新制定。在策略執行時應著重如下幾個考量重點或作業過程:

1. 在正式導入實施之前,應該將所選擇及經由評估確認可行的策略行動方案,透過組織的內部溝通程序,取得全體成員的瞭解與共識,或在制定的過程中盡早讓經營管理階層與員工能夠參與策略之制定過程與策略執行之決策過程。在取得全體成員的共識後,經由策略管理者或活動規劃者的分析、解釋、建議與承諾,可鼓舞全體員工的企圖心與信心,導引策略執行的有效進行;反之,若未能取得全體員工的認同與支持,則對於策略執行而言,將會發生極大的阻礙或產生相互拉扯的情形。

2. 休閒活動的進行若是未能取得政府資源的支持,則其策略的執行速度、績效與價值將會顯得力不從心與事倍功半。這些政府資源的支援有:交通道路法令規章、土地使用法令、國土規劃、道路交通建設、通信基礎建設、醫療衛生體系與建設、公共設施……等方面。

3. 策略行動方案的制定與執行是否順暢與有價值,往往與策略管理者、活動規劃者與其高階經營管理者的素質是否良好有關,高素質的策略執行者與經營管理階層較易於將其策略在其組織或活動之中形成全員共識,也易於激發全員追求組織願景、使命與目標的達成。這些素質有:
 (1)策略執行者要能夠慎思明辨及慎謀能斷。
 (2)策略的執行必須全力以赴與貫徹始終。

(3)策略執行者要能夠泰然自若與氣定神閒地執行策略行動方案。

(4)策略的執行過程中，若遇到障礙時要能夠及時作彈性調整或修正行動方案。

(5)策略執行過程要能秉持持續改進的精神，以追求完美的執行結果。

4.將休閒事業與活動予以產業化與組織化。所謂的策略執行，乃是全員動員與依靠組織力量將商品、服務及活動經營得組織化與產業化，絕對不是單靠策略管理者或活動規劃者與經營管理者的力量就可以成功達成策略目標。對於一個新的商品、服務及活動的經營管理組織而言，如何設計才是最佳的策略並無一定的公式可供運用，惟可採取如**圖4-5**的九個組織設計模式來加以參考（榮泰生，1997）。

5.在策略執行階段中，策略管理者或活動規劃者應該要思考下列三項問題：

(1)策略行動方案的責任、落實的行動人員是誰？

(2)策略行動方案要達成什麼樣的目標？

(3)要如何完成這些行動方案之目標？

6.休閒組織的管理行為要素為何：休閒組織在進行策略執行時，應該

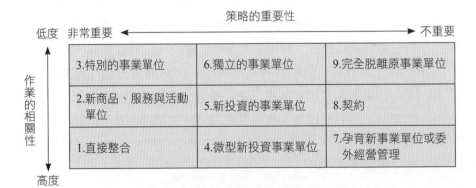

圖4-5　新創事業與活動的九個組織設計模式

資料來源：榮泰生（1997）。

要能夠深入瞭解其組織或活動的管理資源、管理技術與管理行為要素，方能順利地將策略行動方案加以執行。此處所謂的管理行為要素乃泛指：

(1)執行速度要能夠快速，而且也必須講究快速回應的原則。

(2)執行要講究適合的環境與資源，及靈活創新的原則，切勿故步自封與拘泥於既定方案之中，遇有需要彈性調整時，應即予以構思創新方案以作為因應。

(3)執行過程中不應忽視競爭者的挑戰，要有風險管理與緊急因應之應變與管理能力。

(4)應善用組織既有的資源，不可忽略掉組織的經驗與智慧。

(5)要具備有預測、預知與預見競爭之戰術與戰略能力。

(6)要能夠充分善用溝通、協調、諮商、說服、談判與廣告宣傳的公眾關係能力。

(7)要能夠有強化與訓練部屬的執行力、服務品質、工作士氣……等能力。

(8)對於策略執行任務要有能力加以明確界定，並傳遞給組織的利益關係人，使其瞭解、認同與支持。

(9)要具有資訊情報蒐集能力及3C的運用能力。

二、策略的衡量與控制

(一)策略衡量與控制的過程

一般來說，策略衡量與控制的過程是策略活動的最後一部分，因為控制乃受到策略制定與策略執行的過程與所設定的預定目標狀況的影響，而控制與衡量的主要任務乃是針對實施該策略行動方案所達成的實際績效與預定的目標績效做比對分析，同時將其分析結果（尤其是發生落後目標情形時的異常要因分析、矯正預防對策）回饋給策略管理者或活動規劃者與經營管理階層，作為持續改進的參考依據。

策略的衡量與控制過程大致上可分為五個階段：

1. 確立所要衡量的指標是什麼。
2. 建立績效指標的衡量公式與方法。
3. 衡量策略執行後的成果與進行績效評定。
4. 將實際績效與目標預定績效做一比較分析，遇有落差時必須進行差異要因分析，找出異常原因所在及造成之原因。
5. 採取改進、矯正、預防再發措施，並建立資料庫以為保存及參考。

(二)策略衡量與控制的架構

1. 回饋所屬休閒組織的策略基礎：在衡量與控制之際，應審視組織的策略規劃基礎有沒有改變或修正。例如：(1)組織的內部資源有否改變？以前的優劣勢如今怎麼樣？(2)組織的內部資源有否被強化？強化了哪些項目？強化的動機與理由如何？(3)組織的內部資源有沒有被弱化？弱化了哪些項目？弱化的原因為何？(4)組織的外部環境有沒有發生變化？機會是否如常？威脅是何情形？(5)目前組織有沒有新的機會？是否有所助益？而哪些舊的機會還在？(6)目前組織有沒有發生新的威脅？其威脅層面如何？舊的威脅是否仍然存在或已經消失、冬眠？(7)競爭環境的資源如何？競爭者的策略行動方案有哪些？比以前是更加激烈還是和緩了？與競爭者有沒有可能產生競合或建立合作關係？(8)目前的市場占有率與產業吸引力如何？比以前強或弱？理由為何？(9)組織的策略管理者或活動規劃者與經營管理階層的素質與能力，較之以前好或不好？理由何在？

2. 績效衡量項目：一般休閒產業的策略行動方案績效衡量項目與方向有：(1)投資報酬率；(2)股東權益報酬率；(3)邊際利潤；(4)市場占有率；(5)負債權益比；(6)遊客人數與集客力；(7)買票入園人數與提袋率；(8)平均員工貢獻度／平均每平方公尺營業業績；(9)每股盈餘；(10)業績成長率；(11)資產成長率。

3.持續改進行動：將目標績效與實際績效做比較分析，若發生落後或遲滯現象時，需要召集相關員工一起開會，經由腦力激盪的方式予以找出績效落後的原因所在，並在原因發生之源頭開始展開改進行動，同時必須秉持著矯正預防措施及好還要再好的精神追求永久對策的發展，從根本上消除策略行動方案的任何可預見與不可預見、可預測與不可預測的異常因子，達成組織的永續發展願景、使命與目標。

【課後練習與討論】

1.何謂目標方針管理（management by objective, MBO）？而目標方針管理的特點又有哪些？

2.個體產業環境資源共有哪九個構面之資源？

3.一般休閒產業的策略行動方案績效衡量項目有哪些？請試著舉出五個項目。

4.請提出活動方案的規劃與設計策略必須考慮哪些議題？

5.請試列舉目前新興的一項休閒活動，並針對其發展課題進行SWOT分析。

5 休閒活動方案設計要素與程序

本章綱要
1. 休閒活動方案設計要素
2. 活動方案規劃程序

本章重點
1. 瞭解休閒活動規劃時所應考量的各項要素
2. 認識舉辦大型活動（special event）時，應如何考量讓前來參加的所有人都能夠參與和融入該活動之中
3. 瞭解休閒活動方案的各項設計要素與規劃重點
4. 說明休閒活動發展的各階段流程

課後練習與討論

第一節　休閒活動方案設計要素

一、活動理念與休閒主張

　　休閒產業組織進行活動規劃時，該活動的規劃者與組織之經營管理階層，對於活動所抱持之理念（活動理念），應是調查過其目標客群之需求與期望，再融合組織之資源條件後所形成的休閒活動理念，所以活動規劃受到其組織與顧客之休閒主張與休閒哲學之影響應是無庸置疑的。也就是說，在確認目標客群之需求與期望後，評估組織之休閒資源及休閒主張與哲學，便可設定休閒活動之目標及規劃休閒活動之類別。

　　一般來說，休閒組織或活動規劃者在進行活動方案之規劃與設計時，應考量到活動的組織規劃、活動的目標管理規劃、活動的經營管理規劃，以及活動的生產與服務作業規劃、經營與利益計畫、品質經營與持續改進計畫……等方面的課題。而這些課題對於休閒組織及休閒活動的經營與運作，具有相當重要的影響力，若是休閒組織的經營管理能力不足或所設計的活動品質不具有競爭力，將會導致其所規劃設計與推展上市的活動黯然退出其產業舞台；反之則會使該活動順利的商業化，同時能獲取相當的利益與價值，提升該組織或活動的形象與品牌，達成其組織的永續經營之理念、願景與使命。

　　休閒活動之目的乃在創造參與者的休閒體驗（例如：自由自在、滿足感、享受歡樂與成長、徹底放鬆、紓解壓力、回復活力……等之感受與感覺）及休閒目標（例如：自由自在、想做什麼就做什麼、內心之歡娛與滿足……等之價值與效益）之實現，休閒體驗與休閒目標二者不易以數據化來衡量其標準，但是休閒參與者卻會如同消費者購買商品般，將期望與需求設定在某一個水平上來加以衡量評估其所參與的休閒活動，若其參與前之期望與需求之認知和參與後之感受與感覺之價值與效益出現落差，則會對該休閒活動甚或該休閒組織給予負面評價，休閒組織會流失某些目標客群與潛在的目標客群；相反的，若參與前和參與後之評量足以滿足參與

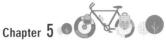
者之需求與期望，將會帶動更多的活動參與者參與（見**圖5-1**）。

二、活動類別之設計規劃

　　休閒活動類別係指休閒活動所呈現予休閒參與者的方式，本書所討論的類別包括：藝術與工藝、智力與文藝活動、運動遊戲及競技、社交性活動、志工服務活動、特殊嗜好與興趣的活動、觀光旅遊活動、戶外遊憩活動……等種類。休閒組織與活動規劃者經由休閒資訊之蒐集、分析，鑑

圖5-1　休閒活動之品質概念模式

資料來源：吳松齡（2006）。

別出參與者（顧客）的需求和期望，並評估參與者及休閒組織之休閒主張
與哲學，予以確認其參與休閒活動之目的與探索價值，進而擬訂出休閒活
動的範圍與服務流程，作為休閒活動規劃之重點。

　　參與者在參與休閒活動時，休閒組織宜規劃並提供多元化的活動方
案，以供參與者之選擇。21世紀的休閒主張已不再局限於某項單一方案或
單一休閒價值或目的，參與者會做多元性與多重性之考量，選擇其所需要
的休閒活動。若休閒組織或活動規劃者未能瞭解到顧客的多元化需求，將
無法滿足顧客之要求。諸如：休閒購物中心不能僅提供休閒購物單一功能
之商品、服務或活動，而應連帶推展休閒運動、美食文化、學習、遊戲與
會議等多項功能之休閒商品、服務與活動；SPA溫泉山莊可推展洗澡、泡
澡、健身、美容、咖啡等服務活動；咖啡吧推出咖啡、閱讀、飲食與遊
戲……等服務活動，以滿足其不同層面需求之顧客。

　　休閒組織與活動規劃者應設計出不同的休閒活動方案，給予顧客不
同的休閒體驗。為強化休閒活動之特色及有效推展各項休閒活動，休閒組
織與活動規劃者應鑑別活動參與者的需求，並全力以赴地規劃設計各種可
行之活動方案，以滿足其需求與期望。

　　休閒活動設計方案乃是以滿足顧客的各種休閒體驗，及增進顧客之
體驗價值，也就是設計出滿足顧客的欲望與感受的各種休閒方案。休閒
產業組織與休閒活動規劃者必須體認到：如何運用最適當的休閒活動方式
來滿足顧客的需求與期望。21世紀的休閒需求講究多樣性、獨特性與符合
顧客要求的客製化服務特性，所以在設計活動方案時更需要朝向滿足眾多
之顧客需求與期望，呈現出休閒活動的體驗價值與具差異化的休閒活動架
構，如此方能為其顧客提供合適的休閒活動與體驗方式。

　　休閒活動設計方案之類型與休閒組織、活動規劃者與參與者之休閒
主張與哲學具有相當緊密的關聯，例如：若是主張競爭性（competitive）
則可將競爭性的休閒活動規劃為競賽（contest）、比賽（game）或與自
己競爭……等活動方式；若是主張特定大型活動（special event）時，
則應考量如何讓前來參加的所有人都能夠參與和融入該活動之中（見**表**

5-1）；如是主張工作坊或研討會（workshop or conference），則須讓參與者在相當短暫的時間內，進行密集項目或內容之活動方式，期許參與者能夠專注在某些特定議題或感興趣的主題上。

表5-1　「2019臺灣燈會」活動方案設計範例（節略）

（續）表5-1　「2019臺灣燈會」活動方案設計範例（節略）

活動規劃要項：

一、活動進行前之準備作業

　(一)規劃與設計部分：

　　1.擬定七大規劃原則：(1)燈組間距至少20 米，營造空間感的賞燈體驗；(2)單一參觀動線，兼顧日與夜的可看性；(3)求精不求多，凸顯整體聲光效果；(4)燈座本身須具質感、用色大膽、鮮明活潑，座座是焦點；(5)掌握互動、拍照打卡、機械動態的流行趨勢；(6)燈座與現地環境搭配不受限在固定地面，讓人在燈飾中；(7)休憩區、工作人員、周邊環境都是燈飾營造的一部分。

　　2.對活動理念進行亮點設計規劃：以綠色節能、水域布景、日夜活動三大特色作為活動設計理念，對三大燈區的活動進行規劃，例如：

　　　(1)在燈區設計方面：主燈所在的大鵬灣燈區，是臺灣燈會首次於國家風景區舉辦，其獨特的潟湖海岸地形是國內、外少見的燈會舉辦場地，燈區充分利用當地特殊的地景地貌規劃，民眾除了可以細細欣賞燈藝師精巧別緻的製燈工藝與感受年節歡樂氣氛外，更可以漫步於燈區沿岸，聆聽海的聲音、感受海的味道與開展視覺的遼闊。燈區利用灣域特性在水岸布展，主燈、光耀30燈區的水上花燈及在臨岸光環境的襯托下，不僅可以從不同角度欣賞主燈水中倒影外，遊客還可以搭乘遊船從海上賞燈會，別有一番風情；此外尚有：副燈「南國豐收」造型討喜的土地公象徵保佑大豐收、「點亮屏安」古意的恆春南門訴說國境之南的人文故事、「光耀30燈區」邀請國內外知名藝術家跨域創作、宛如進入海底隧道的「海底世界燈區」、充滿濃濃客庄味的「靓靓六堆」客家主題燈區及空軍戰鬥機在開燈日衝場壯大聲勢，還有可存放2019元硬幣的「屏安豬」小提燈在燈會期間於企業燈區及3號服務臺發放……等，都是燈會的亮點。

　　　(2)遊程設計方面：燈會白天的節目有東港鎮區精彩的踩街表演炒熱氣氛，也有在地的民謠，由陳英阿嬤月琴自彈自唱一首臺灣人民最熟悉的恆春歌謠，是流傳於南臺灣恆春半島五首主要民謠曲調中的代表歌謠；也有國際的法國Cie Ilotopie Ilotopie Ilotopie水上劇場，這是國際上最知名的水劇場演出團隊，也是世界水上劇場的「太陽馬戲團」，以海洋為舞台的《海洋歌劇》為活動綻放出如詩如夢的幻景；引進的3D立體矩陣水舞，於每天白天展演至入夜關燈，是此次燈會創新的亮點。在遊程設計上尚有：燈區行旅、品客人生、原民力量、祈願漁生、海島覓境、山海溫泉、半島風景、風土食味、手做釀造、沁涼農遊……等。

　　3.以「十個第一次」為2019臺灣燈會在屏東作為光耀30的最佳詮釋，見**圖A**：

（續）表5-1　「2019臺灣燈會」活動方案設計範例（節略）

圖A　十個第一次

4.燈會的神秘數字：與電信業者合作，經由系統，透過手機偵測參觀總人次，如圖B：

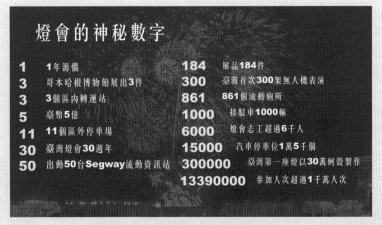

圖B　解讀燈會的神祕數字

5.接駁燈會，沒有路開路：燈會選定大鵬灣場址，利用當地特殊的潟湖海岸地景地貌規劃設計燈區，由於大鵬灣只有一條環灣道路，沒有大都會交通成了最大的挑戰，因而進行全面的動線規劃、承載量、轉銜等試算與推演，同時將鐵路、公路、水路全數納入。（見圖C）

（續）表5-1　「2019臺灣燈會」活動方案設計範例（節略）

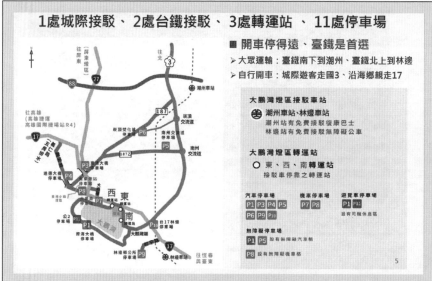

圖C　交通動線的規劃設計

(二)行前關鍵活動流程推廣項目部分（節錄）：
1.2018.10.8　　屏東環保志工赴全國群英會，行銷燈會且競賽成績亮眼。
2.2018.10.29　臺灣燈會在屏東，三色系主視覺超吸睛。
3.2018.11.1　　2019臺灣花燈競賽，歡迎爭奪燈王寶座。
4.2018.11.12　迎接臺灣燈會倒數100天，屏東拍攝短片感動100。
5.2018.11.22　「臺灣燈會在屏東好好玩大攻略」，「店家徵集」記者會。
6.2018.11.23　巨型梅花鹿臺北旅展現蹤，2019臺灣燈會點亮屏東。
7.2018.11.28　2019臺灣燈會志工及工作人員訓練開訓。
8.2018.12.13　推屏東觀光，網紅黃小玫為臺灣燈會創作音樂影片。
　……
(三)活動動線規劃與場地協調部分：
1.活動理念宣導。
2.燈會活動流程設計。
3.展示活動流程設計。
4.競賽活動流程設計。
5.場地規劃。
6.交通路線規劃。
7.交通位置規劃。
二、活動進行中之作業管制
1.交通管制與園區安全管理。

（續）表5-1　「2019臺灣燈會」活動方案設計範例（節略）

> 2.攤販管理與環境衛生管制。
> 3.燈會活動進行管理與緊急應變處置。
> 4.展示活動進行管理與緊急應變處置。
> 5.競賽活動進行管理與緊急應變處置。
> 6.電力、通信與水資源供應管制。
> 7.平面／立體媒體與網路通信宣傳廣告及報導。
> 8.各負責權責人員執行燈會管制及管理有關責任工作。
> 9.環保局、衛生局人員執行燈會活動有關進行之稽核。
> 10.煙火等施放管理與安全防護管理。
> 11.查驗各活動場地之軟硬體設施定位與管理狀況。
> 12.監控各活動進行有關細節。
> 13.緊急事件之協調、處理與善後措施。
> 三、活動後成效追蹤檢討
> 1.環境及借用場地回復原狀及清理。
> 2.歸還全部借用之設施、設備與有關物品。
> 3.主燈安置定位及牌樓宣傳標語清理或定位暫存。
> 4.發布新聞稿（含感謝函給有關單位與團體、廠商）。
> 5.檢討活動計畫與執行之優劣點並作成備忘錄。
> 6.結清所有帳務並作成績效報告。
> 7.慰問及致謝各燈區之工作人員、安全人員、交通人員、環安人員及志工之辛勞與合作場商的配合。

資料來源：圖文整理自：(1)黃建嘉（2019）；(2)交通部觀光局（2019）；(3)屏東縣觀光旅遊網（2019）；(4)行政院全球資訊網（2019）。

三、活動方案設計時之衡量要點

在活動的規劃與設計過程中，我們一再強調的是任何活動方案均必須要能夠整合顧客的需求，同時更要注意到活動本身有關的類型與範疇、規劃設計作業的要素，以及活動的經營計畫與利益計畫，這些因素均可以運用在所有的活動規劃與設計情境之中。休閒組織與活動規劃者在規劃設計活動方案之時，均要經歷過下列三個基本步驟：

1.設定活動的目標與標的。
2.建構與執行活動設計要素。

3.擬定並執行活動設計策略等步驟。

上述這三大步驟可以說是活動發展階段於設計規劃時的基礎模式。休閒活動的規劃與設計之架構大致上可利用下列四大層面來加以考量：(1)休閒活動的市場需求層面；(2)休閒活動資源的供給層面；(3)政府政策的機制面；(4)投資方的經營管理層面。活動規劃者應針對這些關鍵層面的內容進行深入瞭解，不論您是否為此市場的新進入者或是已身為產業之中的營運者，均應依據您所蒐集的有關資訊加以歸類、研究與分析，並在規劃設計任何類型的休閒活動之時，不斷地講求創意與創新，開發出新的休閒活動，以供應數位時代顧客的需求與滿足，同時更藉由活動的不斷開發與上市，達成組織的永續經營與確保組織的競爭優勢。所以在活動的設計規劃之時，應對設計規劃時的諸多步驟加以考量，以下列舉各重要細項進行探討。

(一)活動時間的規劃與季節性考量

休閒組織與活動規劃者在規劃休閒活動時，時間與季節性的因素是相當重要的衡量要點。休閒活動的主要規劃目標在滿足顧客之需求與期望，所以在活動規劃時應針對顧客的時間需求作考量與評估，期使參與休閒活動者能在自由自在、愉悅與輕鬆的情境中充分享受優質的休閒體驗。

休閒活動時間的規劃須要作雙向考量，其一為休閒產業組織推展活動的時間構面因素，另一為顧客參與活動的時間構面因素。諸如：展覽產業對於其展覽活動之規劃，須針對各項展覽的產業淡旺季、消費者購買物品的時間需求因素、商品特色等加以考量，安排各項商品的展示檔期，吸引參展人潮；社區活動於辦理某項活動規劃時，須將活動辦理前、辦理中及結束後作規劃焦點議題之查核。

(二)活動地點的規劃

休閒活動規劃要素中，設施與地點占有相當重要的分量，諸如：建築物、使用土地區域、受影響的交通層面與範圍、場所容納入場人數限

制、社區居民受影響幅度，及每天或每週開放時間長短……等，這些均是在規劃休閒活動時，須予以考量並妥善規劃的要素。

休閒活動設施之設置地點、位置、佈置情形、供給量、交通狀態與交通流量、開放時段、停車設施及大眾運輸工具方便性，均會影響顧客參與活動之使用價值與體驗，所以休閒組織與活動規劃者勢必要考量活動方案的設備與需求能否提供參與者充分體驗該休閒活動。例如：所提供的活動場所在需求與使用上是否能充分滿足顧客之期望？活動地點是否具便利性？其提供活動之地點是否能符合社區居民之期望與要求……等。若有關管理機關能在規劃前對於使用土地區域、影響交通層面與範圍、場所容納入場人數限制、社區居民受影響幅度及開放時間長短……等能多一份用心與細心，並嚴加執行每一個活動進行中之人、事、時、地、物及其他狀況之控管，相信責難與批評也會相對減少。

■休閒活動與空間發展架構

休閒活動規劃設計應考量到空間發展的對應問題，例如：規劃觀光旅遊、遊憩治療、休閒購物、運動休閒、文化藝術、人文學習……等休閒活動時，均應針對區域內的整體空間做體驗架構的規劃，以提升休閒服務品質、滿足顧客的體驗休閒要求，讓休閒組織的活動經營管理績效得以提升。也就是活動區域一般皆包含許許多多或大大小小的活動圈域，而且每一個休閒活動圈域皆由如下的元素所組成：

1. 代表該活動之特殊意義的中心地區。
2. 依該中心地區的活動空間為服務對象所形成的區域，也就是次活動空間或一般地區。
3. 聯絡各活動地區之中心地區與一般地區的通道或路徑。

這些中心地區、一般地區與通道或路徑所構成的環境（即活動空間、圈域）就是我們所要探討的空間發展架構模式。在這個空間發展架構的概念模式中，我們必須考量到各個圈域及其連結路徑中所必須存在的軸

點（junction point），這個軸點可以用「入口意象」的概念來加以說明。並不是每個活動區域內均需有如上的軸點存在，只是它是活動規劃者可以加以創造出來的。

　　不論是什麼樣的軸點均可以和活動空間（圈域）組合，形成空間的水平意象結構，若換個角度由活動環境垂直的意象結構來看，將會發現這個活動空間是具有層級性的，各個圈域之中會存在有層層相容、相包之層級結構現象。

■活動的整體交通規劃

　　消費者對於參與某項休閒活動的交通便利性與方便性（包含停車場規劃在內）的要求，會影響到其參與之意願、興趣、預算與時間等決策因素，若是整體交通規劃於設計上無法提供顧客方便性與便利性，消費者的參與意願將會降低，甚至裹足不前。此種情形反應在春節期間的遊樂區、觀光勝地年年入園人數下降，反而前往國外度假的人數不斷成長。究其原因以交通之整體規劃不佳為多數，消費者認為路上塞車的時間往往將難得的休閒時間浪費掉，以至於國內遊樂園區的入園人數年年下降。所以在**表5-1**「2019臺灣燈會在屏東」之活動案例裡，便可以看到休閒組織與活動規劃者針對交通做了詳細的規劃（見**圖C**），吸引感興趣的活動參與者參考。活動方案上的整體交通規劃可以說是每一場活動的規劃重點。（見**表5-1**）

(三)活動的人力資源與財務規劃之考量

　　任何休閒活動的推出與提供均需要活動人員來推展與運行，因此在休閒組織之經營管理中，人員的運作居相當重要的地位（見**圖5-2**）。休閒組織對於員工的任用、培養、訓練、管理、獎懲、薪酬與福利必須妥善加以規劃，員工是組織、活動與顧客的中介，更是第一線的工作人員，組織或活動之經營管理者、規劃者或執行者居於規劃、管理與執行之層次，較少直接和顧客作面對面服務或溝通，所以休閒組織對於活動的人力資源規劃與策略管理顯得相當重要，**圖5-2**便說明了顧客、員工與休閒組

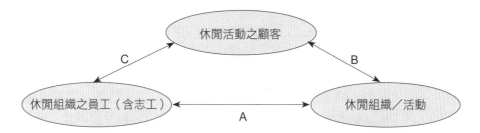

圖5-2　休閒產業組織經營管理黃金三角關係示意圖

資料來源：吳松齡（2006）。

織三者間的關係（吳松齡，2006）：

1.若A的關係強度不強，而C的關係強度大於B的強度時，則其核心員工離職時，將會導致該企業組織的顧客流失，而若其員工係跳槽同業時，則顧客流失將會很明顯。

2.若A的關係強度不強，而B的關係強度高於C時，顧客將不易流失。

3.反之，若A的關係強度很高時，則該企業組織員工不太會流動。

4.所以有人稱A為內部行銷或內部顧客滿意度；B為外部行銷或外部顧客滿意度；C則為互動行銷或是外部顧客滿意度。

5.由是觀之，休閒產業組織如何做好內部人力資源管理策略，強化勞資關係與爭取員工向心力與忠誠度，實乃達成高顧客滿意度與取得高顧客忠誠度的關鍵議題之一。

　　休閒組織之員工很多是兼職和季節性聘雇之契約性員工，或者是不支薪與支薪之志工，因此人員聘任與管理相當重要，而習習相關的財務規劃同樣也是重要的關鍵議題之一。休閒組織與休閒活動的成本管理，是攸關其支出與收益之重要因素，支出項目與收益（含可實現收益與預期潛在利益）影響休閒產業組織之經營管理行為之持續性，以及休閒活動規劃範圍、形式、場所、設施等方面之進行。

(四)活動的策略行銷

活動方案的策略行銷是休閒組織、活動人員與顧客之溝通方式，諸如顧客的需求與期望之鑑別與審查、休閒活動或組織之訊息、溝通管道（例如：廣告、宣傳、報導、公眾關係、促銷方式）、顧客之溝通服務、行銷計畫與行銷績效管制……等，均和行銷策略規劃習習相關，也和活動參與者存在有相當重要的交互影響因素。所以在規劃休閒活動時，對於該活動之行銷策略的規劃與管理，是休閒組織之經營管理者與活動規劃者必須縝密構思與建構的一項工作。

休閒組織行銷策略中的實體設備是一個需要加以關注的焦點，實體設備的良窳會實際影響到參與者之感覺、感受度的高低，同時具有參與前之吸引力及溝通效益。休閒產業策略行銷要素9P：(1)product（商品）；(2)price（價格）；(3)place（通路）；(4)promotion（促銷）；(5)person（人員）；(6)process（作業程序與流程）；(7)physical-equipment（實體設施）；(8)partnership（夥伴）；(9)programming（規劃），其中的實體設備與設施與裝備及工作人員儀表（physical facilities, equipment, and appearance of personnel）被列為服務品質有形性衡量的首要構面。活動設施應該有最新的設備，且實體設施應該讓人賞心悅目、耳目一新，設施外觀也應該與服務型態相互搭襯。下文將對實體設備與設施有相當的描述。

(五)休閒活動實體設備與設施之考量

休閒產業活動之實施與運作免不了須具備與活動場所內有關的活動設備與物品。活動設備乃指具有重複使用之固定財形態的器材設備，而物品則是隨著顧客之使用或參與而須做增補之耗材。休閒活動之實體設備與設施，包括有活動據點之建築物、土地範圍、活動設施、停車場、植物草皮等。簡單的說，例如：(1)公園區域內的公園專車、停車場、衛生設施、健康步道、庭園、運動場、簡報室、住宿休閒用房舍、會議室……等；(2)健身俱樂部內應有健身器材、健身場、休息室、更衣室、餐飲

室……等；(3)商業社區內的休閒設施有：保齡球館、網球場、籃球場、健身中心、SPA、電影院、舞廳、餐館……等；(4)地方特色產業區內的DIY教室、學習場、學習教室或簡報室、與特色產業有關的生產設備與產品展示間、餐飲區、衛生設施……等；(5)學校或休閒運動學習區域內的游泳池、室內體育館、室外球場與田徑場、會議室、圖書館、教室、小型劇場、衛生設施與停車場……等。這些休閒活動的實體設備與設施並不是休閒活動的本身，只是參與該休閒活動時所具有的與該休閒活動相關的設備與設施。在另一層面來說，光有建置良好的設備與設施，卻缺乏為其搭配良好完善的休閒活動設計方案，則休閒活動的價值也會降低，甚至於根本沒有價值。例如：國內諸多休閒農場規劃完成，場內綠意盎然，設置了優雅完善的設施，但是卻因經營者未能為其規劃出營運計畫與有關休閒農場之活動方案，以至於遊客零零落落……等，都是失敗的活動設計案例。

　　在活動的規劃設計作業上，設備與設施的需求及使用是休閒活動能否傳遞與經營下去的重要關鍵因素；另外，設施與設備的設計、管理、維持，是延長其使用壽命的重要工作。活動規劃者應在進行活動規劃與設計時予以深入的評估與衡量，甚至於參與設備設施的規劃、情境構思與維護保養管理之規劃。

健身的休閒活動設施常見附設於社區活動中心、飯店、旅館……等。

■ 休閒活動之情境規劃

　　休閒活動場地與設備的情境規劃包括場地設施之硬體規劃、設施與設備之使用方法、價值與安全維護保養等項目，其目在提供參與者之便利性與可使用性的參與情境，如此方能讓顧客在自由自在的情形下，充分使用或享受該休閒活動所提供之體驗價值。

　　休閒活動的環境氣氛往往比實體設施與設備來得更為重要，雖然不可否認的環境氣氛會受到實體設備與設施之影響，但是現代的顧客往往更重視感覺、感受與感動層次，所以有可能不同的顧客使用同一套實體設施或設備的體驗結果會有所差異，而且顧客也會受到服務人員的服務作業程序順暢與否與服務品質的優劣而有不同的體驗結果。所以休閒活動在規劃設計的過程中不應該忽略情境規劃要素，情境因素是滿足不同族群之需求與顧客期望所必須注意的一項關鍵課題。這些環境氣氛指的是滿足顧客參與

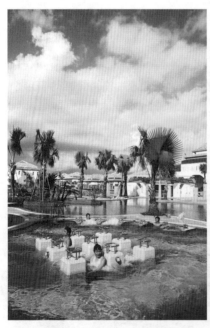

休閒組織對於活動場地、設施與設備、服務人員……等情境因素的設計是滿足其不同族群之顧客需求與期望所必須注意的一項關鍵課題。（日暉國際渡假村提供）

活動前後所在意的服務人員、場地、設施與設備，活動規劃者務必要能夠提供給他們舒適、自然、體貼、熱情、易接近、愉悅與個別顧客的體貼服務等需求。所以活動在規劃設計時，應將此一議題納入思考與落實規劃。

■設備設施與場地的供需關係

　　休閒活動的設施、設備與場地對休閒活動供需關係存在有相當關鍵的影響力。休閒活動需求、活動類型、活動數量、所在區位與區域及活動間的交流互動……等因素，是構成休閒活動定位的重要因素，而休閒活動的設施、設備與場地則可由設施的提供、種類、數量、所在區位與區域及交流……等因素所界定。一般來說，不論是活動間的互動交流或設施間的交流範圍，大致上涵蓋活動區內的交流、活動區與活動區之間的交流，以及各個區域內的互動交流……等範圍，也就是休閒活動的水平、垂直與內部間的互動交流網絡的形成，乃是滿足顧客參與休閒活動時所要求的體驗價值與目標，而這些互動交流又受到顧客需求行為與需求目標所影響，因而導致各個活動的內部或同組織間的各個活動或鄰近區域內不同組織間的各個活動之間，會產生所謂競爭或替代性情形。

　　由活動設施與休閒活動二者間的交互關係，可以瞭解到實體設備與設施之考量與其影響力，例如：(1)藉由活動數量的分析可以推測到需要多少活動設施；(2)活動種類則由顧客的活動需求、活動規劃者的能力與經驗、活動設施的設置等形成；(3)活動區位（活動本身、組織內部各活動與組織外各活動的區位佈置）則可推算出活動設施的佈置；(4)活動交流分析用於設計交通設施標準，可推算出所需的交通設施規模；(5)活動交流分析用於門票管理系統，則可推算出需要門票的多寡以及管理人員的安排；(6)活動交流分析用於人力資源管理系統，也可推算出輪班作業標準；(7)活動交流分析用於旅館系統，則可推算出客房之規劃，例如：單人房、雙人房、團體房、VIP房、總統級套房……等。由上可知，活動與設施之間須藉由各項標準或管理系統的調整，隨時修正並調整其種類、數量、區位佈置與交流方式，以利達到供需的新均衡點。

VIP房、總統級套房、團體房……等,是活動規劃者為貴賓級重點人物安排的最佳客房選項。(威尼斯人酒店提供)

■設備設施的管理與保養維護

任何設施與設備均應進行系統化管理、日常性保養維修、預防性與預測性的保養維持,否則其使用壽命將會遞減,以至於附隨該設備與設施的休閒活動之服務品質與顧客體驗價值會每下愈況,甚至喪失顧客,所以設備與設施之管理與保養維護作業應予以考量,並將工作項目規劃在內。而所謂的設備與設施的管理與保養維護,可涵蓋到:

1.場地的5S現場管理。

2.照明與燈光設施應配合活動方案之要求,例如:或明亮、或陰暗。

3.空調(溫濕度)的控制。

4.牆壁的色調與粉刷。

5.窗簾、天花板與地板的保養。

6.監視設施的設置。

7.日常(每日、每週或每月)的定期保養維護。

8.每年的定期預防保養,以及依設備、設施之特殊要求進行的定期性保養。

■休閒活動規劃須因時因地制宜

任何休閒商品、服務及活動均會有所謂的生命週期之問題,活動規劃者在為目前的活動方案量身打造設施與設備的當下,應將未來因市場

或顧客休閒需求而改變的因素衡量在內，所以活動規劃者最好能計畫到（甚至親自參與）設備與設施之規劃理念，才不會因活動方案的修正、調整或改變而必須將既有的設備或設施予以拋棄。活動規劃者應避免資源的棄置與資金的浪費，從而掌握營運上的另一機會。例如：(1)臺灣的生產工廠因大環境轉變而將生產設備整套外移到他國另行設廠，而留在臺灣的廠房及土地，則可改為觀光工廠或文化產業，例如：傳統家具展售中心、紙藝工廠、陶瓷DIY場……等；(2)廢棄的學校、車站或公營事業場所改為文化藝術、休閒遊憩、工藝展售中心……等；(3)老舊商圈裡的商場改為老人服務中心、銀髮族聯誼休閒中心……等，都是避免活動資源的閒置與浪費的一種做法。

四、休閒活動之風險管理因素

休閒活動在進行途中，常常會發生對休閒組織、員工與其顧客產生災害、危險或意外的事件，若休閒組織之經營管理者與活動規劃者能於規劃時就將這些事件加以考量進其想要推展上市的休閒活動，進行風險管理，則可將損害降至最低，甚至消弭於無形之中。

休閒組織之風險管理策略不應只侷限於某些休閒活動，而是要全面性的推動。風險管理須對休閒組織及其所推展之全部休閒活動的風險因子作先期審查、評估與鑑定，不論是同業中曾發生過的、或本身所曾發生、或可能發生的風險均應加以管理。這些風險涵蓋合約、活動方案、活動設施、活動實體設備、活動參與者（顧客）、員工及經營管理者、財務風險……等方面。休閒活動及休閒組織的風險管理旨在保護顧客與全體組織同仁的身體、財產、精神之安全維護，確保在風險發生前後能夠緊急應變得宜，並妥適控制在可接受範圍之內，甚至消弭於無形。

緊急應變與風險管理之流程和管理程序，不應只針對可能發生的負面情況予以評估與分析，尚應對可能存在的危害因素與危害要因提出探討與分析，並擬定模擬應變計畫以提供休閒組織與員工演練時的參考依

循，如此才能有效管理風險。

五、特殊要求與其他應列入考量的因素

　　規劃休閒活動，不論是休閒組織之經營管理者或是休閒活動之規劃者，均應將政府法令規章之規定及組織設置地區之社區居民之特殊要求、公益團體與其他志工組織之要求與建議事項、宗教與衛道組織之訴求、女權運動組織、環境保護組織之訴求……等方面的個別特殊性需求納入活動規劃的考量因素之內。例如：(1)臺灣的殘障福利法及美國殘障法均規定，企業與政府機構均須提供障礙者就業機會、提供障礙者有休閒活動機會、提供障礙者行的無障礙空間……等；(2)環保團體要求的保護生態環境及動物保護要求；(3)宗教團體要求的宗教平等及不得歧視特定宗教信仰；(4)兩性工作平等法、性騷擾防治法與女性保護團體的女性保護公平就業與公平待遇及保護女性不受性騷擾措施，以及活動內容不得有性別歧視與性暗示……等，這些均是休閒組織在進行活動規劃設計時應予以深入探討及考量的要素。其他應列入的考量因素尚有：(1)提供顧客參與活動規劃設計的空間與機會；(2)活動所在地區的風俗習慣與居民禁忌；(3)活動位處地點的周遭地區有關敦親睦鄰的分眾關係要求；(4)活動據點設施與設備對毗鄰而居的住居生活品質與交通及其治安的影響程度；(5)活動據點所在地區的政治環境與族群關係……等，均是在活動規劃設計時，應將之納入思考及納進規劃設計要素之中。

第二節　活動方案規劃程序

　　進行活動規劃時應該在休閒活動分析、適法性、可行性與適宜性分析進行時，一併將顧客的需求、活動規劃本身及活動規劃之範疇予以整合，應用在所有的休閒活動規劃情境中。活動規劃之目的在於研擬有效的活動方案之內容及其措施，以為未來休閒資源的環境因素、經濟因素、技

術因素與政治因素變化時，得以持續經營管理或發展出新的休閒活動方案，以符合顧客的休閒體驗之期望與需求。

一、休閒活動方案的規劃與設計程序

休閒產業組織無論是新進入者或是已在產業環境中的營運者，其於推出休閒商品、服務及活動時，應講究不斷地創新開發新的休閒活動，以供應及滿足顧客需求與期望，延伸組織與活動的經營觸角，確保競爭優勢，掌握持續發展與永續經營的新契機。

休閒組織與活動規劃者在進行新的休閒活動方案的開發與發展既有的休閒活動時，應該瞭解到活動方案的開發與發展流程，才能作有效的規劃設計。一般來說，本書所稱的開發作業程序應該包含企劃的理念與行動在內。開發是一種廣泛的概念，活動的開發應包括休閒組織與活動的使命與願景、策略規劃與管理、活動發展、技術可行性研究、活動目標、活動設計、活動規劃、活動試銷、正式上市、生命週期管理、後續行動追蹤等十一個活動方案設計步驟，從無到有，從有到修正、放棄或繼續的一切活動規劃的行為過程。

上述這十一個步驟可以清楚瞭解到休閒活動方案設計的大致流程。這個流程基本上是一個重複循環的評估過程，是需要休閒組織與活動規劃者持續不斷地進行思索，不論是新的活動方案或是舊有的方案的持續改進均是。理論上，經由不斷地反覆推演，可以發展出可行且符合活動組織與顧客之休閒目標與效益的休閒活動。雖然21世紀的消費者對於參與活動體驗的要求，隨著時代脈動與休閒趨勢的變化愈趨激烈，只要休閒組織與活動規劃者能夠抓住時代的潮流變化與趨勢，持續不斷地修正或創新，就能完善其經營管理之發展。以下茲針對這十一個要項進行細部說明。

(一)使命、願景的瞭解與認知

休閒組織與活動規劃者必須要能夠瞭解組織的經營理念、組織文

化、組織願景、組織使命與組織目標,如此才能達成組織內部利益關係人(股東、董監事、投資團隊、經營團隊及所有員工與員工眷屬……等)期盼的使命與目標。

雖說組織願景、使命、目標或事業組織的發展方向是恆久與穩定的,然而在變化愈趨劇烈的今日,組織的使命、願景乃至事業的發展方向並不是不需要調整的,原因在於:(1)組織的願景、使命與目標,因時代潮流的變化,已不適用於目前乃至於未來的活動發展之所需;(2)外聘的活動規劃者,往往不必然對委託方的使命與願景有一定的認知;(3)國家或當地政府的政治、經濟、社會與技術環境已有新的政令或變化,組織或活動規劃者卻無法全盤掌握而不自知,如此所規劃設計出來的休閒活動方案很有可能會是失敗的,因此活動規劃者需要對組織的使命、願景與活動發展的目標再做一番深入的瞭解,唯有因應潮流與趨勢,才能避免陷入不自知的陷阱中。當活動規劃者有所瞭解與認知之後,就可以在這個基礎上,發展出可以協助該休閒組織達成使命、願景與活動發展目標的休閒活動服務,而且在此一前提之下,活動規劃者所規劃設計的休閒活動方案,將能得到內部利益關係人的認同與支持。

(二)策略規劃與管理

休閒組織與活動規劃者在深入瞭解與認知其組織之使命、願景與目標之後,即應進入策略規劃與管理步驟。在這個步驟裡,活動規劃者對於所構想與擬定的休閒活動,應該進行市場調查研究與顧客休閒行為研究,以找出可能的機會點,提出新穎且具創意的活動方案,供往後的各個過程參考。

在選擇了所想發展的休閒活動方案之後,應針對各個活動方案構想進行SWOT分析與PEST自我診斷分析,找出所有可能的發展機會點及可能的目標市場與顧客群。在這個過程中,活動規劃者應該對市場定義、定位與再定義之境界有所掌握,也就是針對所選擇(但尚未確認)的活動方案予以瞭解其目標市場到底在哪裡?可能的目標顧客群有哪些?休閒組織

想要的市場與顧客群又在哪裡？如此的策略思維、策略構想、策略選擇與策略決定，將會是導引活動規劃者真正進入休閒活動方案之規劃設計研究階段。

　　在活動的規劃與管理上，可以經由創意構想的發想及創新手法，提出該組織有可能發展的休閒活動方案構想，而後針對這些被列為可能可以發展的休閒活動方案，加以策略規劃與管理；再經由SWOT分析與PEST自我診斷分析，找出可能的機會點與潛在市場與顧客群，從N個可能構想中找出較為可行且契合休閒組織與市場需求及期望的n個休閒活動方案。這些經由初步篩選出來的休閒活動方案，將會是進入活動發展步驟的重要方案來源。

(三)活動發展與研究

　　在休閒組織初步篩選出來活動方案後就必須進入活動發展可行性的研究過程。活動發展與研究的主要作業任務有：

1. 商品、服務與活動：發展並選出最有可能的休閒活動，而這個活動應包括有多個活動方案之組合。這個休閒活動有可能會發展出與此一休閒活動相匹配的休閒商品與服務。

2. 區域與場地：依據休閒組織所在的地區或區域之特性，進行符合該項休閒活動的區域範疇與場地之規劃。

3. 場地、設備與設施：針對此一休閒活動（含多個活動方案在內）所需要的場地、設備與設施進行研究，包括詢價與活動目標的初步成本利益計畫過程在內。

4. 市場與顧客之定義、定位：將該休閒活動的市場與顧客進行定義與定位，以確切瞭解此一休閒活動（含多個活動方案在內）的定義與定位，以掌握日後的可行性研究過程之方向。

5. 市場與顧客之再定義、再定位：將該休閒活動的市場與顧客進行再定義。在這個步驟裡，有可能會有兩個或兩個以上的休閒活動（各

自包括多個活動方案在內）同時列入活動發展與研究的過程，目的在於找出最可行的休閒活動。

在活動發展與研究中，最重要的前提是必須要能同時確立目標市場或顧客群的特殊活動需求與期望，而且必須能滿足目標市場、顧客群的要求與期待，同時也要能夠達成組織使命、願景與發展目標。基於如此的認知與共識，該休閒組織或活動規劃者才能在其組織的既定可用資源範圍之內，規劃設計出符合上述目標的休閒活動。

(四)技術與可行性的分析與研究

歷經活動發展與研究的初級步驟之後，休閒活動的選擇應在此時進入緊鑼密鼓的階段。在步驟四中活動規劃者將需要其他功能性專業人員的參與，而由活動規劃者召集進行技術性與可行性的分析研究。在技術可行性研究的過程裡，其主要的作業任務有：

1. 休閒資源分析：針對該休閒組織與活動預定地所位處的休閒資源進行分析，以瞭解並掌握住休閒活動所可能進行的內部或外部休閒資源的開發。
2. 活動導入分析：瞭解該休閒活動將要如何導入在該休閒活動預定地之內，最重要的是必須要能夠契合休閒資源供需平衡，以及要能符合顧客參與活動與進行休閒體驗的要求與期待。
3. 休閒活動導入：在該地區導入該項休閒活動（包括內部多個活動方案）時，是否合乎當地政府法令規章的要求？是否違反當地民俗風氣？是否觸犯當地居民的禁忌等方面加以瞭解與掌握，以期在正式進行活動推展時沒有障礙，不會遭受干擾。
4. 適法性與可行性分析：對於該地區導入該休閒活動（包括內部多個活動方案）是否適合該市場與顧客之需求與期望？是否能滿足顧客的體驗服務與活動之價值與利益？
5. 市場需求預測：要針對市場需求進行預測，以掌握市場，並為進行

促銷策略規劃之方向等任務提供技術可行性研究分析。

在這個步驟中，最重要的是瞭解該休閒活動選項在活動預定地推展的可行性，同時必須確認與其休閒組織或活動預定地的各項政治、經濟、社會與技術資源相匹配吻合，否則若貿然在當地推動該休閒活動，將會使活動本身充滿著不穩定或可能失敗的風險，此時技術性與可行性的分析研究非常重要。

(五)活動目標規劃與管理

休閒組織或活動規劃者在進行活動規劃與設計時，不管該組織或活動是非營利組織或營利組織，都必須要為該休閒活動制訂目標，供活動的規劃設計與經營管理之參考依據。這些休閒活動目標的設定乃受到該組織的總體經營目標之牽制。為求能夠落實組織的整體目標之實現，就必須依據此等組織之目標衍生與發展出各項休閒活動之目標，而該組織之總體經營目標是否能夠達成，則有待各項休閒活動目標之達成，方能使組織之目標順利達成。

一般來說，休閒組織的高階經營管理階層必須設定組織的利益與經營目標，作為該組織各個部門及全體人員努力之方向。而組織目標則為各項休閒商品、服務及活動目標之總和，所以組織目標一經制定，各個部門主管就必須依據組織之目標，參酌各項商品、服務及活動之市場趨勢與休閒行為趨勢，制定出各項商品、服務及活動的目標。另外，活動規劃者在進行新的活動規劃設計時，必須設定新活動的目標，即使是非營利組織的活動規劃設計，也必須要有目標管理之概念，因為NPO（非營利組織）與NGO（非政府組織）組織在未來的發展趨勢，其部分的預算大都會朝自給自足的方向發展，不足的部分再尋求捐贈或贊助，而且即使捐贈或贊助的經費已經足夠，也應將各項活動的目標加以設定，激勵、獎賞各個活動方案的執行團隊與人員。

(六)活動設計作業

在這個步驟所要進行的是如何將休閒活動之構想、藍圖或草案，予以正式設計為讓人可以感受得到或看得到、摸得到的參與體驗之休閒活動，而不是只停留在企劃構想與研究階段。在這個活動設計作業步驟過程中所要進行的任務有：

1. 休閒活動定位：在對市場與顧客作定義、定位與再定義之後，所進行的各項活動方案定位。

2. 休閒活動方式設計：針對已經過市場與顧客定位之休閒活動（含各項活動方案）的方式加以設計，以符合顧客的需求與期望。

3. 休閒活動設施與設備設計：針對上述的休閒活動所需的設施設備與場地條件、空間環境與實體設備配置策略加以設計與分析。

4. 活動空間與實體環境分析：在這個活動設計過程中，除了針對休閒活動所需要的硬體實體環境及其活動場地、設施、設備、活動空間等方面加以分析，並予以設計形成休閒活動所需的基本硬體與實體規劃。

在活動設計作業中，活動規劃者必須要能夠確切瞭解與分析活動預定地內、外的聯絡交通設施概況。有些時候在進行活動設計時，尚應掌握到活動參與者的食宿需求，若是休閒組織欠缺食宿供應能力，可以委外辦理，或以策略聯盟的方式進行，這些都是這個階段中所應納入的考量範疇。

(七)活動規劃作業

在活動場地、設施、設備與空間已做好設計之際，即可進入休閒活動的規劃作業階段。在這個活動規劃作業中所要進行的任務有：

1. 活動方案類型規劃：針對活動的發展方向，將各項活動方案的類型予以設定並進行規劃，此規劃過程最重要的是必須與活動設計的方

向相結合，以利日後活動方案的推展。

2. 活動方案預算計畫：任何活動方案的規劃不可避免的必須進行活動的預算計畫項目，將各項活動資源納入予以估算，例如：設施與設備的容納量有多少；商品、服務及活動需求量估算；活動場地的衛生環境需求；停車容納量需求；緊急事件發生時的疏散路線計畫……等。

3. 經營計畫與利益管理：針對休閒組織與各休閒活動的經營計畫與利益計畫進行編製與管理。

　　活動規劃者站在將這個休閒活動推展或傳遞給市場與顧客的角度，進行資源供需分析預測、顧客參與體驗需求滿足及休閒組織的活動利益目標之規劃作業，目的在於建構出完善的休閒活動上市推展流程，以及建立行銷管理系統。這個過程與活動設計過程並稱為活動方案規劃設計中最耗費時間、人力、物力與財力的階段。在這兩個步驟中，活動規劃者必須以執行計畫之角度，構思與執行如何將活動傳遞給顧客的行動方案，並與相關部門人員監控、管理整個活動設計與規劃活動整體執行過程的各項細節，遇有不符合規劃設計之要求者，應予以進行差異分析及改進，並加以修正。

(八)活動試銷作業

　　活動試銷作業最重要的目的是將已設計規劃完成的休閒活動（含內部各項活動方案）於市場進行試銷。在這個試銷過程中的主要任務有：

1. 商業分析：進行商業化計畫，也就是測試商業化過程所需的組織編制與人員訓練。休閒活動方案的試銷作業可藉由服務作業程序與作業標準，制定並實施運作策略方案、各項行銷策略與實施方案、監測評量與調整改進計畫……等。

2. 擬定廣告宣傳策略：擬定廣告宣傳與公眾報導，對於相關的廣告宣傳策略方案進行評估與調整。

3.擬定行銷活動策略：對於行銷策略的實施成果予以監視測量及評估改
　進對策，以及因應市場與顧客需求變化，對行銷策略方案進行調整。

4.市場需求分析：針對市場與顧客之需求及期望，進行調查與研究，
　同時在市場測試過程裡進行市場與顧客需求與消費行為進行分析，
　並及時修正相關的行銷策略與行動方案。

5.發現問題與改進：針對上述四大主要議題，在市場測試過程中蒐集
　與發現問題，並予以分析研究，找出與設計規劃作業中有差異之關
　鍵點或方案，並擬出改進對策與預防再發之措施。在這個過程裡，
　應一併進行市場測試成效之評估，以作為後續改進之參考。

　　休閒活動的試銷其主要的目的在於活動設計方案之市場測試，以瞭
解該活動方案是否為市場或顧客所接受與認同。任何活動方案須能取得
市場與顧客的認同，讓顧客願意前來參與，否則一旦貿然上市行銷，很有
可能會失敗下場。在試銷的過程裡，活動規劃者最重要的是將設計規劃
出來的休閒活動放在市場裡，讓目標客群檢視與批判，針對顧客回饋的
資訊、情報與資料加以分析，研究出改進之行動對策，採取矯正預防措
施，讓休閒活動方案在正式上市行銷之前，就能充分掌握住市場與顧客之
要求及期望，利於正式上市行銷。

(九)活動執行作業

　　在活動執行作業裡須對下列三個作業予以評估及調整：

1.活動訊息的傳遞推展，確立休閒活動的正式上市行銷時程。
2.對各個活動的生命週期隨時採取因應對策。
3.在各個活動生命週期過程中採取修正、調整、改進的角度，並評估
　行動方案是否持續進行後續作業。

　　活動執行時除了上述三大作業要點外，最重要的目的在於將所規劃
設計完成且經過市場試銷的休閒活動，正式上市行銷推展，其執行工作要
項有：

1. 上市計畫：將休閒活動（含內部各個活動方案）的正式上市行銷計畫與活動宣傳計畫予以確認。
2. 落實與推廣：將上述活動的行銷、上市與宣傳計畫加以落實。在各項活動發展策略行動方案之指引下，正式在休閒市場中大力推動。
3. 追蹤上市績效：在休閒活動方案推展過程中，針對各項活動方案之預期績效及經營目標予以監視量測與評估，以確切掌握活動方案之績效是否達成預期目標，並實施及時改進措施。

任何活動方案的最終目的在於市場中得到驗證，尤其著重在驗證其績效是否符合活動規劃者與休閒組織、利益關係人之預期目標，所以在活動正式執行行銷與宣傳的過程中，活動規劃者與行銷管理者必須全程監控並測量其各項活動方案之推展、行銷與宣傳過程的各項作業進行情況，同時也應進行實際成果與預期目標的比較分析，瞭解與掌握各項活動方案的執行及宣傳績效。一旦未能達成預期目標時，應即進行未達成原因之分析，並針對未能達成預期目標之原因進行要因分析，擬定改進與修正預防措施，期能在最有利的時間點及時切入改善，以達成活動目標與組織的經營目標。

(十)活動生命週期的管理作業

所有的休閒活動（含各項活動方案）均有其生命週期（例如：活動的誕生、開始進行上市行銷、達到活動參與顛峰，以及趨於疲乏衰退的週期現象），在這個生命週期之中，若不能隨時掌握住其週期發展趨勢，勢必無法在異常或衰退期到來之前提早予以調整、修正，甚至有可能因某個活動方案加速衰退，致被迫下檔，退出市場。活動規劃者與行銷管理者或策略管理者若發現該活動方案已有衰退或弱化的現象時，應即進行調整，採取挑戰性、複雜性、創新性或新鮮感之策略行動，強化顧客再度前來參與之意願，否則一旦顧客失去興趣與再參與的欲望時，就有可能被迫正式退出市場。

活動規劃者與行銷管理者必須時時觀察或診斷整個活動的推展與傳

遞情形，以確實瞭解並知道其推展行銷之活動到底處於活動生命週期的哪個階段，而在不同的週期採取不同的調整或再生策略，以改進或延續產品的生命週期。在這個過程中，活動規劃者與行銷管理者對於市場與顧客參與的狀況應加以掌握，諸如：

1. 顧客反應分析：將顧客在參與活動前、參與時或參與後所反應的各個事項加以整合分析。
2. 顧客滿意度分析：顧客參與活動服務體驗休閒，或消費購買休閒商品、服務活動之後的滿意度分析。
3. 競爭優勢分析：活動市場的競爭環境與同業間的競爭策略分析。
4. 活動組合調整：經由上述的分析與診斷之後所採取的休閒活動方案組合策略之調整。
5. 創新活動方案：對活動方案組合中的某些已喪失吸引力的活動方案加以修正、改進與創新；使新的活動方案組合能吸引顧客再度前來參與。

(十一)後續行動作業

所有的休閒活動均需要活動規劃者與行銷管理者採取後續追蹤、反省與檢討、改進的行動，以利組織對下列作業進行評估：

1. 活動繼續經營。
2. 活動重新定位：將該休閒活動（含各項活動方案）重新定位或予以修正，期創新之後再創另一波生命週期。
3. 終止或放棄活動：評估結果為已無法再吸引顧客的參與時，則予以放棄，也就是終止該休閒活動，並退出該休閒活動的市場。

在產品生命週期尾端，活動規劃者與行銷管理者可以召集該組織內部相關人員進行活動評估分析與診斷，或許是委託顧問專家來進行活動評估、分析與診斷。不論是如何去進行活動診斷與評估，在進行診斷評估的

過程裡，最重要的是要觀察活動現場，及蒐集有關經營管理數據、資訊與情報……等，將資料統整並加以分析，如此才能就現場、現況、實際面來客觀判斷是否持續活動作業。

【課後練習與討論】

1.何謂5S現場管理法？
2.休閒活動設計時的各項應考量要素有哪些？
3.休閒服務的特性有哪些？
4.何謂目標管理？
5.NPO（非營利組織）與 NGO（非政府組織）兩者之間的差異性在哪裡？

Chapter

6 活動企劃書發想、撰寫與執行

本章綱要
1. 活動發想期
2. 活動籌備期
3. 活動執行期
4. 活動檢討期

本章重點
1. 為何要辦活動？瞭解應如何舉辦活動才會成功
2. 瞭解發想是為了訂定活動的大方向，讓活動企劃在啟動之前可以有依循的原則
3. 瞭解活動企劃書的主要功用與學習如何撰寫活動企劃書
4. 瞭解活動預算的重要性，並學習如何撰寫贊助企劃書及尋找贊助管道
5. 辦理一個活動最重要的便是執行，瞭解執行期有哪些工作項目
6. 瞭解為什麼要召開檢討會，為未來持續辦理活動提供養分

課後練習與討論
本章由中華康輔教育推廣協會張志成、邱建智提供，特此致上深深的謝意！

　　活動是社團的生命，沒有活動就不能稱之為社團，本章以大學生為對象，探討社團活動是如何從發想、籌備到活動的執行，乃至事後的檢討，這四個階段都有步驟幫助完成活動與檢討活動效益。鋪陳的意義在於將第一篇的理論內容做一個總結，加以具體呈現，也為第二篇活動規劃執行篇做一個引導，諄諄說明在活動執行的過程中所不可以忽略掉的諸多細節，當然也是在說明，對於休閒組織與活動規劃者來說，活動企劃書的撰寫有多麼重要。在活動規劃的過程中，每一個問題都是創意發想的所在，**表6-1**將每一個階段會遇到的問題做預想，提供活動過程中做一個檢核，幫助避免掉有可能導致活動失敗或不如預期的疏失。

第一節　活動發想期

一、大學生社團活動種類

　　大學社團種類繁多，一個發展成熟的大學，學生社團活動的發展是重要的階段和指標。不同的社團在不同的時期，或者在不同的社團宗旨下，所辦理的活動多不盡相同，可以將大學的社團活動分成以下幾類：

1. 一般性常態社團活動：針對社團運作，每年必然舉辦的活動，包含招生擺攤、迎新活動、社團家聚、社團出遊、期初、期中、期末社員大會、舞會、送舊、社長改選……等。在大學生涯裡只要有參加社團，在一學年當中，不管是什麼類型的社團都會辦理這些活動。
2. 研習成長類活動：這類型的活動基本上與社團的運作相差不遠，唯理念稍有不同。研習成長類的活動是針對社團欲培養之人才，透過技能、觀念、精神的傳達，完成社團傳承的使命，因此此類活動的主要目標是培育人才，包含社團社課、社員徵選、培訓計畫、成果發表會、大型講座活動、經驗分享會、幹部訓練……等。這些活動傳遞社團的使命和技能，是社團永續發展重要的活動類型。

表6-1　活動企劃綱要與細部工作預想檢核表

活動大綱	細部工作要項條列與檢核
階段一　活動發想期	1.社團活動有哪些種類？想要舉辦哪一種活動？ 2.什麼是社團的特色活動？ 3.要如何辦活動才會成功？ 4.活動創意要從哪裡來？沒有創意時怎麼辦？
階段二　活動籌備期	1.為什麼要有活動企劃書？ 2.如何寫一份具創意且吸引人的活動企劃書？ 3.如何撰寫贊助企劃書以及如何尋求贊助管道？ 4.如何擬訂與編列活動預算？ 5.如何召開籌備會議？ 6.辦理活動應如何進行任務編組？各組工作職掌為何？ 7.如何擬定工作進度與充分掌握各組進度？ 8.如何讓工作團隊充分瞭解活動流程？ 9.活動的場地、器材、交通、食宿要怎麼安排？ 10.營隊場地探勘要注意哪些事情？ 11.舉辦演講活動、聯繫講師時要注意哪些事情？ 12.活動宣傳與活動行銷要怎麼做？ 13.如何進行活動沙盤推演？ 14.如何設計營隊課程活動內容？ 15.如何做好器材打包？ 16.如何建立團隊充分溝通的機制？ 17.如何鼓舞團隊士氣及建立團隊共識？
階段三　活動執行期	1.行前說明會及活動預演要怎麼進行？ 2.活動開幕式、始業式的進行方式及注意事項有哪些？ 3.如何介紹活動來賓或講師？ 4.活動突發狀況要怎麼處理？ 5.如何掌握活動流程與管控時間？ 6.活動中的記錄要怎麼做？ 7.若活動期間團隊發生意見不合時怎麼辦？ 8.如何進行器材管理？ 9.如何製作活動手冊？
階段四　活動檢討期	1.為什麼要召開檢討會？ 2.檢討會怎麼開才不會變成砲轟大會？ 3.製作活動成果報告需要具備哪些內容？ 4.為什麼要做活動問卷或回饋量表？ 5.如何召開有效的檢討會議及檢核活動效益？ 6.新的活動又將開始，要如何思考？

資料來源：整理自張志成、邱建智（2012）。

3.社團特色行銷活動：舉凡各類型比賽（例如：籃球比賽、羽球比賽、吃布丁大賽、馬拉松比賽、歌唱比賽、帶動比賽……等），以及跨校性的邀請賽、各種主題趣味競賽、特色週系列活動、月特色系列活動……等，都是社團特色行銷活動的範疇。基本上此類活動以彰顯不同類型社團的特色為主要目標，它可以透過與同質性的社團合辦，將活動的層級從單一社團變成社團交流合辦活動，或者透過與不同質性的社團合作，讓活動的面向做幅度的擴散，更多元的舉辦活動。

4.其它：包含學校委辦活動、各機關團體協辦活動、向各單位承辦活動……等。

二、何謂社團特色活動

社團特色活動泛指「根據各社團成立之宗旨和目的，舉辦辨識度高，有一定口碑，並且能彰顯社團品牌的活動。」只要是這類型的活動，就算是社團特色活動，例如：康輔社辦的康輔研習營、美術研究社辦的美工營、服務性社團辦的服務學習活動、劍道社團辦的劍道課程……

研習成長類活動可以針對社團培養人才，透過技能、觀念、精神等的傳承與訓練，為社會培育專業的活動企劃師。（圖為中華康輔教育推廣協會）

等，都算是社團特色活動。舉例來說，如果有一個社團叫做「二一保衛隊」，他們成立的宗旨與目的是為了輔導大學所有被二一的同學，幫助他們在新的學期不再遭遇第二次的二一。他們會針對那些已經被一次二一的同學，辦理協助他們搶救學分的活動，這樣就算是社團特色活動。這些活動有讀書會、考前衝刺班、不翹課監督機制、我是好學生演技訓練班……等。

　　社團特色活動，對內除了培育及延續社團的競爭力及使命之外，對外也是行銷和招生的絕妙工具，如果一個社團沒有特色活動，所舉辦的活動其他社團也能辦的比他們好或者比他們專業，那麼這個社團的競爭力就會失去，想加入的人自然就比較少，社團特色活動可以說是社團辦理活動的核心和重點所在。

三、活動辦理的流程

　　要能舉辦一個成功的活動所涉及的因素太多了，社團有沒有能力（人力、財力、器材、場地、時間）辦這個活動，實際計畫出來後，活動整體是否具有可行性，這些都是辦活動時必須考慮到的環節。這裡提供一個流程，讓大家當作基礎來使用，並做簡略的說明，主要的內涵則可以從前輩們的身上取經。流程與說明如下：

發想 → 企劃 → 籌備 → 預演 → 行動 → 執行 → 檢討與建議 → 結案

(一)發想

　　發想的主要人員為發起人或核心幹部，主要針對為何要辦活動、想要達到什麼目的、希望什麼人來參與，以及整體活動對社團的效益評估。發想的目的是為了訂定活動的大方向，讓活動企劃在啟動前可以有依循的原則。

(二)企劃

　　活動企劃基本上來說，就是在有限制的條件下發揮創意，對整體活動的流程和人員安排，做通盤性和詳細性的設計，以方便執行的人員操作，而針對這些過程編寫成的格式化內容，就被稱為「活動企劃書」。活動企劃書所撰寫的就是活動的全貌，包括：活動名稱、活動宗旨和目的、活動對象、活動地點、活動內容、活動負責人、活動籌備流程、活動執行流程、人員安排、場地規劃、器材管理、預算、結算、檢討……等。

(三)籌備

　　籌備的意思就是針對執行的活動加以準備，因此籌備的時程會因執行的活動規模有所變動。籌備的過程，以迎新宿營的規模為例，通常開始籌備的時間，最少都要一個月的時間，才能夠做出比較完整的規劃，籌備的方式大都以開籌備會來進行。所謂的籌備會，即是針對參與的工作人員，在活動籌劃時，為了統整進度所安排的會議，一般來講會有三到四次。除了召開籌備會議之外，對於會議當中所討論以及活動執行時所需的所有事項，包含活動內容、素材、行政工作、人員安排……等，也要循序漸進地準備妥當，此時各組的分工和進度掌握，是籌備的關鍵重點。

(四)預演與行前

　　「預演」係指針對活動企劃所撰寫的內容，加以演練和實作，目的在於讓正式活動上場時可以順利執行，名稱有很多種，例如：「排練」、「沙盤推演」……等。其過程大致上包含：內容說明、實際操作、修正、定案。為了節約時間及成本，很多預演的部分不用道具器材，以簡單走位和說明來替代，主要讓配合的人和掌握的人模擬現場狀況，並讓有經驗的人可以提供建議，降低實際執行活動時的風險。

　　所謂「行前」，意思就是活動施行前的實際彩排，或者叫做「先鋒」，不管名稱為何，基本上的意思就是工作人員預先到達活動地點，進行實地的排練，因為已經到了現場，所以更能符合執行時的狀況，並且可

行前的預演為了節約時間及成本，通常不會採用道具器材，而以簡單的走位來進行實地排練，是活動必不可少的步驟，目的是為降低實際執行活動時的風險。（圖為天燈活動的集合預演與其製作現況）

以依照現場的實際情形加以修正活動的細部內容。

　　預演與行前這兩個流程有點類似舞台表演或是展演秀的彩排，而發想人、核心幹部或是活動企劃者就像是電影的監製、製作人。

(五)執行

　　執行是活動辦理成功的最主要工作。一般來講，執行必須嚴格的依照活動的企劃來操作，除非有重大的問題必須通盤修正，否則不會隨便變更企劃的內容，這是為了讓活動企劃的內容可以被完整的執行，儘量不變更是為了讓活動之後檢討的效力較高，所以必須控制變數。執行最主要的部分就是時間的掌握和效果的要求，將每個流程的時間做精確的掌握，並且讓設計的效果都能如實的呈現，活動就能夠成功。

(六)檢討與建議

　　活動順利完畢之後，為了讓活動可以永續經營，提供社團未來繼續辦理的養分，必須在活動之後舉辦檢討會，回顧整體活動執行的成效。而在活動中也必須要設計活動對象的回饋量表或問卷，以方便收集活動參與者的角度，進而思考整體活動的滿意度和完整性。

(七)結案

結案是整個活動辦理的最後階段，必須將所有的事項，包含會議記錄、器材、結算表、數位檔案……等工作處理完畢，將所有的資料加以歸檔，整理檢討會的所有建議回饋，再將整個企劃案歸檔在社團的辦公室，作為未來社團評鑑以及日後辦理活動的參考素材。

四、活動創意的發想

很多人認為創意是天外飛來一筆，這個成分固然有，但是事實上還是有很多可以準備的過程，活動的創意基本上可以利用以下幾個步驟來構思：

(一)蒐集彙整

顧名思義，蒐集彙整是指將知識、資料、諮詢、資源……等加以蒐集，匯整成為自己的資料庫。舉例來說，知識比較偏向方法，也就是一般性活動的辦理方法，瞭解一個活動基本需要的架構和模式；資料偏向於實例，他山之石可以攻錯，知道其他人辦理的過程詳細資料，有助於自己發想；諮詢就是詢問以前辦理過相關活動的前輩，透過他們的說明和指導，更清楚的知道自己社團辦理這類活動的方式；檢視可利用的資源，讓我們對於活動的面向、深度和廣度，可以更精確的掌握我們所想要的活動規模，讓活動更完整符合我們的需求。

(二)找出問題

創意主要是用來解決問題，每一個活動辦理的初期，因為活動本身尚未發生，因此就必須針對我們要辦理的活動，進行發問，發想一些問題來釐清活動的目標，進而發揮創意解決這些問題。這些發想出來的問題大致上可分為正反兩部分。正面來想，叫做活動可以成功的條件；反面來想，稱為活動必須遷就的限制，將條件補足，讓限制變成特色或影響較小

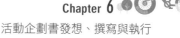

每一個不完美的細節，都是一場創意的來源，用不完美、限制、遷就來打造自己獨特的「英雄之旅」活動故事架構與價值。

的因素，就是創意的來源。例如：針對活動的交通工具如果需要花費相當高的成本，則可思索是否可用其他替代的交通工具以降低成本。

(三)發想會議

　　發想會議是活動創意必經的過程，如果是一群人一起開這個會議，就會變成集體即興創作方式，你一言我一語，天馬行空的丟點子。通常舉辦這樣的會議，主持人要能夠預先營造會議氣氛，讓會議不要遷就於會議室和會議標準模式，特別是可以利用遊戲來進行。若是只有兩人進行發想會議，基本上會比較艱辛，兩個人仍能利用對話模式來進行，施行的方式可利用優點延伸法則，不斷的從對方的點子上去延伸出更棒的點子。若只有一個人，最重要的是先架構自身比較容易有創意的環境，讓自己在比較輕鬆愉快的狀態下，自在的發想，而這個環境的架構每個人不同。不管是一個人、兩個人或多人以上，都可以預先參考許多創意激發的書籍，利用一些創意發想工具或流程來進行發想。

(四)討論可行性

在發想會議當中，會產生很多意想不到的點子，這些點子基本上都不是一個完整的想法，因此必須在會議結束前，將所有的點子彙整起來，讓參與會議的伙伴帶回去沉澱發酵。在之前的會議裡，則可以討論具可行性的點子，將討論加以具體化，讓這些具創意的點子可以經過串連、融合，變成一個具可行性的新想法。

第二節　活動籌備期

本節主要說明在活動籌備期中所要完成的工作細項有哪些，例如：如何寫出一份完善的企劃書、活動預算該如何編列、如何為任務進行編組、場勘的注意事項與活動場地安排、活動的宣傳與行銷、籌備會的召開……等，籌備期間的工作細項多且雜，需要一份完善的活動企劃書與活動企劃人員細心、耐心與專業的用心，方能使活動免於疏漏，臻於完善。

一、活動企劃書的重要性

在活動籌備期最初始的工作要項就是寫出一份完善的企劃書。想要寫出一份具創意且吸引人的企劃書得先瞭解活動企劃書的功用。活動企劃書最主要的功用，就是透過書面化的整理，將整體活動的人、事、時、地、物作通盤和詳細的設計安排，讓參與的所有人員從籌備到執行，從執行到結案，都有可以依循的方法。其中包含：活動包裝、活動名稱、活動宗旨目的、活動對象、活動地點、活動內容、活動負責人、活動籌備流程、活動執行流程、人員安排、場地規劃、器材管理、預算、結算、檢討……等。

活動企劃書另外一個主要的功用，就是讓執行活動的單位可以順利執行，因為有些活動的企劃單位與執行單位並非同一單位，因此必須透過活動企劃書的陳述編寫，讓執行單位可以瞭解整體活動的執行內容，進

而可以順利執行活動，因此一份好的活動企劃書，必定詳細清楚、鉅細靡遺，讓即便沒有參與籌備過程的人員，也能夠透過閱讀活動企劃書，瞭解如何執行該活動。

二、具創意且吸引人的企劃書

由上述活動企劃書的功用中可以瞭解為何要有活動企劃書，而在寫出一份完善的企劃書之前必須在日常生活中培養具創意的企劃能力，例如：

1.養成隨時做記錄的習慣（記錄新點子）。

2.由經驗產生構思，多花些心思去思索生活中或週遭的事物，這是企劃的基底。

3.每一次的企劃多做回想，由結果中回想是否有失去的。

4.可以從模仿做起，看看校內外的社團都在玩些什麼。

5.任何事情盡可能作成書面資料。

6.網路資源四通八達，搜尋相關的網站，往往會有意想不到的收穫。

有了企劃人應備的企劃能力就可以有方向與能力寫出企劃案，而一份具創意且吸引人的活動企劃書可以透過「吸」、「收」、「利」、「用」四個面向來加以達成：

1.吸：活動一定要能吸引人，才會讓人想要參與。所謂「吸」指的是：

(1)標題要吸引人：活動最重要的就是主題，很多人對於活動感興趣，大多來自吸引人的標題，如果能夠創造一個有創意的標題，對於活動的效果會有加分的作用，例如結合最近流行的主題：與季節相關的活動（情人節、聖誕節、跨年）、電影（那一年……、賽德克……）、音樂（周杰倫、五月天、SHE）……等。切記標題千萬不要誇大不實，以免讓人有參加活動後受騙上當的感覺。

(2)內容要吸引人：有了創意的標題吸引人之後，接下來要看的就是葫蘆裡賣什麼藥，最重要的就是要端出牛肉，讓參加的人覺得值回票價。

2.收：活動的過程要讓參加的人有收穫。「收」可分為：

(1)有形的「收」：指的是活動參與者可以透過活動得到的有形收穫，例如：學分、認證、禮物、證書、紀念品……等。

(2)無形的「收」：這是活動過程中最重要的價值，往往也是最讓人回憶的部分。例如：良好的人際關係、認識異性、夠刺激、知識成長、關懷、樂趣、感動、回憶……等。

3.利：活動的舉辦要讓所有的人都得利，不僅要創造雙贏更要創造全贏。例如：

(1)主辦單位：如何利用這個活動讓主辦單位增加知名度。

(2)協辦單位：由於協辦單位多半是掛名，可以想辦法讓他們主動參與，提高他們的能見度。

(3)贊助單位：贊助單位是出錢的單位，得想辦法讓人家出錢出得值得。

4.用：所謂的「用」指的是，妥善利用身邊的資源：

(1)人力資源：校方、學長姐、執行者、企劃者、贊助者、管理者、服務者。

(2)物力資源：各項活動器材的準備，包括食、衣、住、行、育、樂等。

三、編列預算與尋求贊助

(一)擬訂與編列活動預算

有多少錢辦多少事！這是編列活動預算的首要法則。在編列預算之前，還要想想，錢從哪裡來？更要瞭解經費的來源是否足夠，利用收支對列的方式或分開編列的方式來編列活動預算，並針對相關開銷列出可能的

概估。

　　一般而言，活動常有的收入來源是：學員繳交、社團補助、學校補助及其他贊助等。而活動常有的支出有：餐飲費、交通費、場地費、場地佈置費、住宿費、講師費、活動器材費、手冊費、文具費、保險費、場勘費、雜支（費）等。茲舉例列如**表6-2**：

(二)如何撰寫贊助企劃書並尋求贊助管道

　　1.贊助企劃書的內容一般包括以下幾個部分：

　　　(1)基本介紹：

　　　　①社團介紹。

　　　　②活動介紹。

　　　　③活動的目標與宗旨。

　　　　④活動參加的對象與人數。

　　　　⑤活動的地點與日期。

　　　(2)活動內容：

　　　　①活動流程。

　　　　②每日活動表：即活動所要達到的目的、結構、進行方式、會

表6-2　活動預算編列簡表範例

項目	數量	單位	單價	合計	說明
講師費	8	時	1,600	12,800	4位講師
場地費	1	場	4,000	4,000	
場地佈置費	1	場	5,000	5,000	
餐費	100	人	80	8,000	含50人兩餐
礦泉水	10	箱	120	1,200	
手冊費	1	式	10,000	10,000	
活動器材支出	1	式	10,000	10,000	
雜支	1	式	5,000	5,000	
合計				5,6000	

資料來源：某大學社團活動經費支出表。

　　　　運用到的手法

　　　　③整體活動編排的原因。

　　(3)贊助事項：

　　　　①贊助單位。

　　　　②協助贊助事項。

　　　　③活動預算。

　　　　④與贊助單位合作的效益。

　2.利用贊助企劃書可透過以下管道尋求贊助：

　　(1)校外單位：可多留意政府相關部門的計畫及民間團體的相關活
　　　　動。例如：文化部、外交部等國際活動；僑委會、陸委會等兩
　　　　岸交流範圍；原住民委員會、教育部或縣市教育局等帶動中小
　　　　學、民間企業社會公益團體或基金會；校外合作之廠商，如餐
　　　　飲店、文具店……等。

　　(2)校內單位：不管直接或間接、個人或團體、正式或非正式都可
　　　　以試試看。例如：社團內的經費預算、系上教授、活動參與者
　　　　自行付費、指導老師、畢業校友、學長姐或募款、學校相關補
　　　　助或贊助（課指組、系學會、學生會）……等。

四、召開籌備會議

　　籌備會議基本上會召開三到四次。所謂的「籌備」其意思就是針
對執行的活動加以準備，在會議中確定工作分配、活動流程、驗收與回
報、會報的問題之分析與如何解決……等，每一次的籌備會議都有其必須
完成的目標。

　　在召開籌備會議前，召開會議的主席必須在會議前預先提供會議的
流程和議題，方便讓參與會議的人員先進行會議的功課，如此一來會議
進行的時候，就可以節省許多的時間。以下簡單說明各籌備會議的主要
工作：

1.第一次籌備會議：主要工作為確定工作人員、確定活動執行各流程
　的理念、各流程活動企劃之發包，以及此項活動各重大集會時間點
　的宣達和協調。

2.第二次籌備會議：主要工作為各流程活動內容簡報、各組進度初次
　驗收及問題回報、問題的分析與解決。

3.第三次籌備會議：主要工作為各流程活動內容底定、各組及各活動
　企劃書的底定、問題分析與解決、依照狀況決定是否另行召開第四
　次籌備會議。

五、任務編組與掌握進度

　　要能順利辦好活動，除了活動本身的內容很重要之外，最重要的
還有任務編組。所謂的「任務編組」，就是將活動中所有的事情進行分
類，再依照分類的需求設立組別，分別處理不同類別的事務，除了達到分
工合作的目的，也可以讓社團裡的各類人才去進行他們所擅長的任務。任
務編組一般來說並沒有一定的組別，主要係依照活動的需求進行編組，比
方說如果辦理演唱會，可能就要設立「來賓藝人招待組」，像這樣的組別
在一般性的活動中就不大可能出現；又或者辦理耶誕舞會活動，若有售
票，可能要設立「售票及客戶服務組」，這類的組別就較為常見；也就是
說，任務的編組取決於特殊任務或活動而有不同的設計。

(一)各組工作職掌的確立

　　辦理好活動中的任務編組後，緊接著便是將各組的工作職掌加以清
楚劃分。以下以大學社團常見的組別加以列舉並說明其工作職掌範疇：

1.會本部或營本部：常見於各類的活動團隊，為主要負責管理和決策
　的組別，此組別通常有領導者一名（例如：執行長）、副領導者一
　至兩名（例如：執行秘書），以及其它各組的組長。其工作範疇是

對內負責整體活動的決策與行政命令的下達，以及工作人員的管理；對外則負責整體公關及發言，以及與指導單位之行政接洽和聯繫。這個組別是整個活動的心臟。一個有效率、有能力的會本部，是活動成功的重要因素。

2. 活動組：負責活動的編寫和企劃，若參與的工作人員較多時，活動組尚需負責全部活動的帶領。活動組的主要任務通常是掌握整體活動的氣氛，團隊成員通常要具備有隨時上場的能力和創意十足的特質。一場活動想要塑造什麼樣的氣氛，基本上都是由活動組來加以設計，需要的是組員的熱情與活力，讓活動為參與者留下難忘的回憶。

3. 行政組：一般來講，行政組相對於活動組，算是幕後人員，舉凡所有行政工作，基本上都是由行政組來安排規劃，包含報到、文書處理、器材管理、場地租借及管理，用餐事宜、攝影和照相……等，這些繁瑣的行政工作，都是由行政組一手規劃，化繁為簡，讓活動在進行的時候，可以無後顧之憂。行政組可以說是活動成功的幕後功臣，團隊成員通常要具備條理分明和心思細膩等特質，才能夠勝任龐大的行政事務。

4. 文宣組：主要負責整體活動的行銷規劃，這些行銷規劃不僅讓活動可以順利招收到參與的夥伴，還可以提高整個活動的質感，比方說海報的設計、宣傳企劃書的編寫，甚至是宣傳影片的拍攝，以及器材的製作和處理……等；另外，整個活動的場景佈置，以及整體包裝實體化的規劃和設計……等，也都是文宣組的負責範圍。一個活動的骨架可能是活動組所創造的，但是一個活動給人的視覺效果，卻是文宣組的功勞；而比起行政組，文宣組特別需要一些設計的專才，他們擅長將想像的畫面具體的呈現出來，也擅長將文字的感覺具象化。文宣組的人才，通常都具有較高的藝術氣質，對於色彩和畫面有特殊的敏感度，他們所編寫的文字通常可以使人想像出畫面，是活動整體質感提升的化妝師。

5.培訓組（教學訓練組）：培訓組的設立主要是因為每一個社團都需要培訓社團未來接班的人才，在企業組織裡除規劃教育訓練課程，也會舉辦專題講座，提升活動企劃組員的專業能力。換句話說，培訓組主要的工作範疇就是規劃社團教學活動。如果所屬的社團本身就屬於研習性的營隊，那麼培訓組最主要的重點就是教學，工作範疇就包括：設計教學的理念和課程的安排，以及講師的邀請和學習歷程的規劃……等。因為在研習性的活動社團中，參與的夥伴主要是來進行某種能力的學習，教學訓練組就必須規劃出整個學習的主軸，因此教學訓練組的人才，必須能精確的掌握課程的理念，讓課程從開發到成案、從成案到執行、從執行到記錄、從記錄到檢核，乃至於教學資料的存檔和社團技能及精神的傳承，都是教學訓練組主要的任務。教學訓練組的人才，一般來講要擁有高度的邏輯演繹能力，對於課程的理念能錙銖必較，且具有高度理想性的特質。

6.隊輔組（支援組）：這個組別並不會出現在每一個活動當中，但只要活動當中有針對團員進行編組，就需要有隊輔組的存在。隊輔組就是團員和活動參與者之間的橋樑，負責第一線面對活動參與者，因此對內必須將第一線狀況完整且系統化的回報，讓決策者可以分析問題，進而選擇解決問題的方式。對外面對活動參與者時，幫助活動進行單位更順利的進行活動。隊輔組的人員必須要對整體活動有全盤性的認識和瞭解，活動參與者在哪裡，他們就必須在哪裡，他們必須要具備簡單活動的帶領能力，也需要有簡單文宣製作的能力，對行政工作也必須有一定的瞭解，甚至在面對活動參與者時，必要時可以擔任領導安撫的角色，因此擔任隊輔的伙伴，算是具備綜合型能力的人。

(二)擬定工作進度與掌握各組進度

在對組員進行編組與劃分工作範疇後，就必須掌握各組的工作進

度，擬定工作進度的流程、步驟為：

盤點所有工作項目 → 計算工作時程 → 初擬工作進度表 → 處理臨時狀況與修正進度

以下針對上述流程作簡單的說明：

1. 盤點所有的工作項目：指將活動所需要的所有工作項目加以條列，分類歸劃到各組去，然後由組長和組員共同討論人員分配。

2. 計算工作時程：計算工作時程有兩種方式：(1)有充裕的時間準備時：此時可依照活動本身的內容，預估一下必須要花費的時間有多長；(2)沒有充裕的時間準備時：比方說距離活動時間就只剩下一個月，因此沒有太多的時間去做完整的準備，那就必須依照活動辦理的時間往前推進，訂定工作所需的時間。

3. 初擬工作進度表：按照前述兩個流程，就可以擬定工作的進度表。將所有的工作依照流程規劃，做項目的訂定與細節的推演，讓所有參與工作的人員，皆可依循工作進度表來籌劃工作。

4. 處理臨時狀況與修正進度：在活動準備期間往往會有臨時的狀況發生，所以決策者也要隨時根據這些狀況來修正進度。因此要掌握各組進度，除了必須依照工作進度表來檢查之外，也需要建立分層回報的機制，定期召開驗收會議來瞭解整體的籌備進度。

(三)讓工作團隊充分瞭解活動流程

舉辦活動，讓所有工作人員瞭解整個活動的內容與流程，是非常重要的！尤其在籌備階段，必須要讓所有工作人員，對於活動整體的目標、內容和精神有通盤的瞭解，才能夠在活動當中發揮所長，完成目標。要讓工作團隊充分瞭解活動流程，可以透過以下幾種方式：

1. 徵選：透過徵選工作人員的方式，在徵選的過程當中，說明整體活動的宗旨和目標，以便挑選對於此宗旨目標瞭解並且認同的夥伴。

2.說明會：在籌備會前可以舉辦活動說明會，透過書面、簡報或者遊戲的方式，讓參與的工作人員瞭解活動流程。

3.幹部訓練：這是最推薦的方式，透過一日或兩日的工作人員幹部訓練，不僅可以將活動宗旨和目標，以及活動的要求與方式，完完整整的告訴參與的人員，也能夠透過幹部訓練的活動，讓參與的人員對活動有使命感，對團隊也能獲得認同感。

六、活動場地、食宿、器材、交通的安排

(一)場地安排

在確定活動內容與目標後，就可以針對活動內容之所需，找尋適合的場地。舉例來說：迎新宿營，因為需要營火，所以找的場地，大致上必須要擁有營火場的場地，又因為是宿營，所以必須要能夠提供住宿的場地……等。通常找尋場地時要注意到的因素不外有下列幾項：參與人數、交通便利性、活動適用性、安全性、價格……等。因為考量到這些因素，因此多半必須要先將活動內容做大方向底定之後，才能針對這些條件去挑選場地。但在場地的安排上必須注意到時間與季節的因素，這點很重要，如果活動是在熱門的時段，例如：例假日、連續假期、寒暑假或開學後的迎新旺季……等，便必須要盡早預訂，以免到時找不到場地，辦不成活動。

■場勘的注意事項

在設定好場地後還需要做一個重要的工作，那就是必須對活動場地進行場勘，場地勘查必須要注意以下幾件事情：

1.確認交通方式與路線。

2.確認場地是否租借。

3.確認最近醫院、派出所。

4.確認附近採買機能。

5.確認場地毀損狀態。

6.確認各流程活動場地。

7.做好場地公關。

8.確認場地水電位置。

(二)食宿安排

食宿安排大致上就是在進行場地勘察的時候，尋找附近可以供餐的地方，或者在行程上找尋供餐的餐廳或便當店，在夥伴報名到達一定活動人數之後必須先跟店家確認，人數確定之後，作小幅度的調整，活動前一天及當天都必須再確認一次數量。食宿方面若場地租借方有相關的長期合作廠商，或者場地本身有餐廳，則可利用訂定場地時一併先確認清楚。

住宿的安排需要考量的重點包含安全性和方便性，另外也可以考量醫院、警察局或其他公共設施的遠近因素。至於計算費用的方式，則可從一人單價的費用去估算，進而與整體其他部分的個人費用加總，計算出約略的報名費用。

(三)器材安排

器材安排必須要有一個觀念，就是「能借的就不要租，能租的就不要買」。因此必須建立物品協調機制，先考量可以從其它社團或機關團體借來的，再考量可以從前輩、學長姐或者工作人員借來使用的。借來使用時，必須要檢視損壞程度，雙方達成協議，並且貼上所有人的名字，方便管理。借不到時可以考量租的部分，若是租借不到，才要開立預算來購買。

器材分為耗材與非耗材，必須建立器材管理表，器材管理表當中要能清楚的編列器材編號、內部租借辦法，一進一出都需要簽名註記。活動使用器材的原則是，到活動場地後，先公後私，離開活動場地前，先私後公。意思就是當我們移動到活動的場地，先將公用的器材歸定位，才去處理私人的物品歸定位，活動辦理完畢，要離開場地前，先打包好私人的器

材，才開始共同打包公用的器材，避免參雜在一起，造成管理不易。

■如何做好器材打包

　　活動器材的打包，是為了預防在活動執行時找不到使用的器材，同時也是避免器材因搬運產生受損的情形。若要能夠精準的打包所有活動所需的器材，必須要寫好器材打包檢核表，以方便一一核對所需器材是否準備、器材的狀態、器材的數量、器材是否完成標記列入清單……等。能夠做好器材檢核表，就能夠順利的打包器材，器材檢核表主要就是請各流程的負責人回報所需器材和準備狀況，在器材打包前，提交器材管理者或管理組，讓他們可以順利的檢核活動所需的器材。

(四)交通安排

　　交通的安排較為簡單，只要將主要的幾個部分調查清楚，就可以順利安排交通行程。第一個是工作人員的交通方式，工作人員為了方便性，通常會利用機車或汽車前往，除了可以更機動處理臨時事務之外，也可以幫忙載送貨物或接送貴賓及長官，因此工作人員的交通方式要考量的是自行開車前往的路線圖，若是有人無法自行前往，需要搭乘大眾交通工具，也必須約定集合時間點，一同搭乘，並且要記錄上車的站名、下車的站名以及搭乘的時間。第二個是活動參與者的交通方式，若是請他們自行前往，基本上要附上簡易地圖及說明、大眾交通方式搭乘的方法和地點，若是以遊覽車方式載送，則要約定出發時間和地點，確實做好清點，注意安全。第三個部分是貴賓及長官的抵達方式，若有貴賓及長官在活動中必須前來，也要跟他們確認好他們選擇的交通方式，提供相關的資訊。

七、如何確認與講師的邀約

　　舉辦演講活動是社團活動中常見的活動類型，其中非常重要的部分，就是聯繫演講的講師，因此與講師的聯繫及確認等工作事宜也就相形

重要。在聯繫講師之前，須先擬定好要跟講師溝通的內容，撥打電話時要特別注意撥打的時間，千萬不要太早或太晚。一般來講，早上十點之前與晚上十點之後較不適宜撥打電話；第一通未接通時，可再撥兩次，若仍未接通可透過留言或簡訊，陳述與講師聯繫的目的，並說明下次會在隔日什麼時候撥打，重要的是須告知自己的單位、姓名、聯繫方式，並遵守禮節，為此次的打擾致上歉意。電話撥通聯繫到講師之後，須先詢問是否方便交談，告知講師約略會花多少時間說明，然後作簡單自我介紹，也就是單位級職及姓名，再開始說明邀約的時間、地點和邀約的目的。緊接著表示實際的邀約內容會利用E-mail作更詳盡的說明，並詢問講師的E-mail Address，並告知大約會在何時收到郵件。

E-mail中要注意哪些事情是務必要陳述清楚且愈詳盡愈好。例如：

1.人員數量。
2.確切時間地點、交通方式。
3.學員成分：可以說明活動參與者為何會參加？參與過哪些相關課程？年紀男女比例？互相熟悉程度？是否為自由報名？……等。
4.為何會舉辦這堂課程。
5.課程名稱與內容和需要講師提供的資料，以及資料最晚提供的時間。
6.講座聯絡人的聯絡資料。
7.講師費用及交通費用。
8.未來還會提醒講師的時間點……等。

八、活動的宣傳與行銷怎麼做

校園的活動宣傳與行銷，最主要的目的就是讓活動曝光，吸引參加的人潮。以吸引人潮的角度來看，校園的活動宣傳和行銷，主要還是以話題製造為主，比方說透過最近最夯的電視劇來包裝活動，或者根據現在媒體最熱門的新聞帶出活動的訊息，都是很常見的手法。但若想要促使參與人數達到或超越預期，則可以將以下幾個部分含括進去：

(一)DM、海報宣傳

製作DM主要的方式是將活動主辦單位、地點、時間、對象、活動方式、報名方式透過文字的闡述及美工的設計，針對活動的包裝，製作出一張宣傳單，讓收到DM的人，閱讀之後馬上明白整個活動的參與方式。海報的內容跟DM所要傳達的大致相同，但是海報更主要及強大的目的，是透過張貼讓經過的人被吸引到海報前面來。

一份好的DM要有其附加價值，比方說折價券或校園地圖……等功用，讓拿到的人不會立即想要丟掉。而海報的製作則要精緻化、風格化，讓別人遠遠一看就知道是哪個社團的活動，或者讓經過的人會想要停下腳步來觀看海報的內容。海報張貼前需要估算校內可供張貼海報的布告欄數量，並在加計可能損壞數量後，統計出海報製作的數量。

(二)版面宣傳

版面宣傳是大學校園經常出現的方式，基本上分為黑板和活動電子看板。我們經常會在黑板的兩側看到一些宣傳的文字，或者在電子看板看到活動的快訊，這類的宣傳或許沒有辦法馬上刺激招生的數據，但是針對曝光率和印象值，卻有很大的幫助，也是大學社團經常使用的方式。

(三)網路宣傳

在網路發達的時代，網路宣傳從以前的BBS宣傳，到現在的Facebook、Instagram……等的宣傳，都顯示網路宣傳的重要性。網路宣傳的優勢，來自於擴散快、影響人次多，因此網路上的宣傳活動，基本上最大的重點就是引起話題，才能做到宣傳的效果。引起話題的方式，有很多種，包含網路小遊戲、故事化的情結、影片製作……等，都是網路宣傳的利器。要注意在進行網路宣傳的時候，若只是將活動的整體內容陳述出來，恐怕還是不夠的，過於冗長的文字則會造成網路使用族群的略過，反而事倍功半。

(四)人脈動員宣傳

　　人脈動員就是透過一個找兩個，兩個找四個的擴散方式，盡可能利用工作人員的人脈來動員。一般在社團相當活躍的夥伴，在校園的人脈往往也很廣，若透過大家一起找人，宣傳的力量不小，倘若一個工作人員找兩個自己的好朋友一起來參加，這樣累積起來就非常可觀。

(五)名人代言

　　利用校園裡的名人來代言，也是一種很棒的宣傳方式。比方說找校長、教官、有名的教授……等，讓他們在公共場合或者公開的媒體上協助宣傳，也會增加活動的能見度和高度，進而增加校園裡的話題，讓更多想參加活動的夥伴更快的知道這個訊息。

(六)校際、社團、學校單位合作

　　透過不同單位的相互合作，也可以將人潮帶出來。合作有幾個好處，第一個是拉高活動的層級，原本為單獨社團的活動，可以變成一個跨社團的活動，甚至是變成學校主辦的活動。第二個是讓招生的人數多了一些基礎票房，當兩個社團或者多個社團合作，基本上每個社團的社員，應該都會來參加活動，因此在招收的人數上，就能夠有基本的數量。另外是與學校其它科系合作，或者找尋課外組指導，都可以進一步讓活動的人數增加，這個部分做得好的話，甚至不需要額外招生，活動就能夠找到足夠的人來參加。

(七)活動宣傳活動

　　比方說掃街活動、擺攤表演活動、教室行動劇宣傳活動……等，設計一些帶狀性的活動，在人潮多的地點或時間，作宣傳性的活動，也能夠刺激參與活動的人潮。舉例來說，中午十二點至下午一點，到餐廳跳舞並且進行街頭巡迴，拉抬活動聲勢，或者利用下課到系上宣傳、放學到宿舍宣傳……等，這類型的宣傳活動，創意度夠、主動性夠、爆發性也強，只

是耗費的時間和人力較大。為了避免造成校園內的反感，這類的活動建議不要太過激烈，次數也不宜太多。

九、如何進行活動的沙盤推演

所謂的活動沙盤推演，就是模擬活動執行的現場狀況所做的預演活動，讓參與活動的工作人員，可以藉由活動沙盤推演，實際運作一次活動，熟悉可能發生的狀況，做好應變和處理。

基本上活動沙盤推演包含兩個部分：

1. 靜態的活動沙盤推演：通常稱為「跑細部流程」，簡稱為「跑細流」。跑細流就是將原本活動企劃書上的流程，做細部流程的推演，以時間軸來劃分，讓每一個進行該流程的人員皆清楚自己負責的部分，包含要準備的器材、執行的事情和要站的定點……等。
2. 動態的部分：指活動的驗收，係針對各部分的活動驗收成果。比方說迎新晚會的演出驗收，或者營隊第二天的晨操活動驗收，主要就是針對流程裡設計的內容表現出來，除了可以是預先實際操作過一次之外，也可以針對內容和過程給予建議，做最後的修正。基本上沙盤推演的時間，接近活動執行的時間，因此不會有太大幅度的修正，主要是針對熟練度和流暢度來做加強。

十、如何設計營隊的課程活動內容

要設計營隊課程活動的內容，首先要先確定辦理此次營隊的性質，不同性質的營隊，在設計上完全不一樣。研習性的營隊主要以課程為主，設計課程時需先界定本次研習的重點，以及希望學員學習到的觀念和技能，課程的設計通常分為大堂課與小堂課。大堂課的課程，基本上是屬

於重要基礎性的課程，每一個學員都必須要學習到；小堂課的課程則屬於專業選修的課程，比較針對對此技能有興趣的學員，供其深入和精進。

　　活動流程在設計方面，必須先排定不可變動之流程，再根據不可變動的流程加以切割，劃分出需填補的時段，才開始考慮安排什麼樣的課程或活動進去。舉例說明：三餐的時間幾乎不可變動，有時候因為三餐的時間沒有辦法自己決定，需配合餐廳的時間，因此當三餐的時間被固定下來，勢必會劃分出每天不同的時段，如此一來，就需配合這些不能變動的流程，來填補需要的課程和活動。

十一、建立團隊的溝通與共識

(一)如何建立團隊充分溝通的機制

　　團隊溝通機制的建立就是要避免團隊溝通出現問題。一般而言，社團會出現的溝通問題不外乎有兩種：第一種是參與度不高且不願意溝通；第二種是積極表達自己的想法，不願意接受別人的意見。身為一個社團活動的領導者，在某些時候必須營造一種良性的團隊溝通機制，在社團開會或是溝通時注意以下幾種狀況：

1.讓社團夥伴盡可能圍一個圓圈坐下，讓每個成員都可以看到彼此。
2.避免社團夥伴躺下或坐姿不雅，維持團隊在這個圓圈的群體動能。
3.把握主題重點，掌握時間卻不草率。
4.避免意見失焦，社團幹部可以引導主題，避免各說各話，才能凝聚共識。盡可能讓每一個參與者都有表達意見的機會。鼓勵社團成員盡可能的開放自己並多發表自己的想法，鼓勵全體夥伴要有傾聽和接受其他人建議的禮貌和風度。
5.當意見分歧時，一起化解爭議，共同形成共識。
6.避免無謂的爭執影響活動氣氛。
7.尊重發言的人，不要打斷，一次一個說話。

8.每個人都要傾聽及試著體會其他成員所說的事情。

9.溝通時應注意以下原則：急話緩說、壞話好說、狠話柔說、大話小
　說、氣頭上不說。

(二)如何鼓舞團隊士氣及建立團隊共識

　　辦理活動，除了把事情處理好，最重要的是將人與人之間的關係
處理好。辦理活動對於學生社團來講，無疑是最繁瑣也是壓力最大的事
情，因此在辦理活動期間，團隊的共識和士氣的鼓舞，是社團活動領導人
最重要的工作之一。團隊在一起共事，必須要先有共識，而要建立團隊共
識，就必須要在事前建立團隊目標，事中督促團隊效率，事後引導團隊反
思，讓團隊在每個階段可以按照相同的願景前進，而此願景也一定是符合
個人目標，也符合團隊目標。但是在過程當中，團隊的狀態並不見得都可
以保持最佳狀態，因此當團隊不在最佳狀態的時候，就必須要適時的鼓舞
團隊士氣。

　　至於要如何鼓舞團隊，首先最重要的是，在事前必須要尋求經驗
者，包含學長姐和自己過去被領導的經驗，針對不同階段的工作夥伴，討
論並畫出他們可能的心理狀態曲線。比方說在一籌（即籌備期初前），工
作夥伴可能是屬於期待並且蓄勢待發的心理狀態，此時要配合這樣的心理
狀態，建立長遠的目標來期許所有夥伴，藉此建立使命感和向心力。

　　但是在二籌時，成員有可能因為許多工作無法勝任，或者遭遇困
難，難免會有萌生質疑甚至放棄的心理，此時就必須要幫助建立信心，讓
他們知道每一個夥伴都是能力十足的工作夥伴，要能夠消弭彼此之間的誤
解，迎接面臨的挑戰。

　　到了三籌，因為事務更複雜，而且隨著時間的逼近，成員的心理壓
力一定更為巨大，因此必須要幫助工作夥伴穩定彼此之間的情感、帶領
大家關心彼此、建立革命情感，並且做好心理準備，好好的儲備體力和能
量，往排練及沙盤推演的方向前進。

　　在團隊中，新成員和舊成員的心理一定不一樣，領導者更要注意不

同階段的心理狀態，給予不同的鼓舞方式。

第三節　活動執行期

一、行前說明會及活動預演的進行

　　行前說明會包含兩個層面：第一個層面是檢視行政、活動等事務是否準備齊全，最後確認所有必須到位的器材，以及場地、交通、食宿……等，另外還需確認外包予其他人或其他單位的部分，是否連絡詳細並安排妥當，在行前說明會的時候要由組長報告進度與後續配合的情形。

　　第二層面是檢視工作人員狀態，是否每個人都已經清楚目標，也明白要面臨的挑戰，是否每個都情緒高昂，等著創造屬於大家的夢想。整理情緒也是非常重要的一環，除了可以讓士氣再度振奮之外，也可以讓大家專注力集中，達到事半功倍的效益。

　　活動預演的進行，也有兩個部分要特別注意：第一個部分是硬體流程的預演，也就是所有硬體設施應到位，包括所謂的技術彩排。技術彩排必須跟著流程的時間軸線，實際的跑過一遍，確認是否有問題。例如：該出現影片的地方，是否播放的出來？該有的燈光音效，是否沒有問題？該擺放到定點的器材道具，是否已經擺放完畢？該完成的佈置及場地規劃，是否已經完全妥當？

　　第二個部分是人員到位的部分，也就是所謂的人員彩排。彩排一樣跟著流程的時間軸線，實際的跑過一遍，確認是否都清楚明白，例如：報到時，人員該站在哪裡？說什麼話？引導的人應站在哪裡？做什麼事情？舞台上的流程該誰上場，下一個又該誰準備？這些屬於人員到位的部分，也要一一檢核是否都已經準備妥當，如此一來才能完成整體的活動預演。

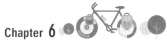

二、活動開幕式、始業式的進行方式及注意事項

　　一場活動的開幕是由司儀做活動的始業式開場，讓參與者初步認識工作人員，例如：介紹師長及隊長或副隊……等，然後再由小隊輔介紹自己所屬之組別及性質，宣布注意事項，讓夥伴瞭解營隊的目的及營隊所要遵守的規則。活動開幕式、始業式的目的是讓參與的夥伴能夠：

　　1.初步認識工作人員。

　　2.瞭解活動（營隊）的架構。

　　3.瞭解活動（營隊）的目的。

　　4.瞭解活動（營隊）的注意事項。

　　5.清楚活動場地（營地）的規劃。

　　6.感受工作人員的活力。

　　開幕式、始業式的流程如下：

　　開幕式、始業式代表了活動正式開跑，其注意事項有：

　　1.若是營隊的始業式，可用震撼音樂或歌聲歡迎長官進場。

　　2.始業式前務必請司儀進行彩排，若有貴賓前來，也要事先告知夥伴，並簡單預演，以方便活動順利進行。

　　3.始業式前請務必確認前來參加的長官及貴賓，並瞭解其背景與頭銜，以方便介紹。

　　4.若需要長官及貴賓致詞則須事先告知，方便長官及貴賓預先做準備。

5.始業式通常是比較正式枯燥的活動，建議可以利用音樂的串接讓活動活潑。

三、介紹來賓或講師

介紹與會的來賓和講師，基本上分為以下幾個步驟：

1.事前熟記來賓及講師資料。基本上每個講師現在的抬頭職稱都不能有錯，建議來賓及講師到達現場的時候，可以先去認識並自我介紹，再次跟來賓或講師確認他的頭銜。

2.介紹時為符合現場主題，必須設計與現場主題有關連性的話題作為開場，之後銜接到來賓或講師的頭銜。

3.準備一個特別的歡迎方式或配合音樂，歡迎來賓或講師上台，但是不宜太過冗長，視場合可加入些趣味性，但不宜輕蔑或不莊重，可用幽默的方式，或者以掌聲和歡呼來歡迎來賓或講師，若有需要來賓或講師配合的部分，也必須先行跟來賓或講師溝通，而不能僅僅用告知的方式。

4.確認來賓和講師已經準備好要出場，才開始介紹，以免造成銜接上的問題，使得來賓或講師上台時候尷尬。

5.事前必須跟來賓或講師溝通他所需要的所有硬體是否已經完備，並且特別注意來賓或講師是否有希望特別的隊形或者學員的座位，比方說講師希望所有學員拿著紙筆將前面的空位坐滿，基本上就必須要在介紹之前，協助講師或來賓將相關說明整理到位。

6.選定合適的活動音樂，歡迎講師或來賓上台。

四、活動突發狀況的處理

所謂的突發狀況不外學員受傷、遇天災、講師未到、器材損壞……

等情形，一旦活動產生突發狀況要怎麼處理，這其實是一個很為難的問題，因為既然叫做突發狀況，基本上就是預期之外的狀況，因此很難將所有情況一一說明清楚，但是大致上還是有跡可尋的。一般來講，若非第一次辦理之活動，就必須要詢問過往辦理過此活動的學長姐，瞭解有什麼突發狀況可能發生，或者哪些突發狀況以前發生過，後來怎麼處理，活動結束檢討會當中，又建議怎麼處理。辦理學生社團活動，處理的方式也有標準的流程，以下簡略的說明：

1.建立意外處理手冊：將過去所有發生過的事情，整理成意外處理手冊，針對相雷同的狀況，來處理突發的狀況。
2.層層通報：學生社團活動，必須有學校單位當作指導單位，因此必須要層層通報給學校或各級單位，讓學校和各級單位的相關人員，都可以清楚知道事情發生的情形，以及後續處理的進度。
3.建立備案機制：每一份企劃書在撰寫時，基本上都可以針對可能發生的情況，先行設計備案流程，以方便若有突發狀況發生，可以遵循已設計好的備案直接進行，而不需要特別的處理。
4.設定應變原則：應變時有一些原則是需要考量的：
　(1)安全第一。
　(2)目標不變的變通方式。
　(3)最壞的打算和最大的期盼。
　(4)團隊利益優先。
　(5)劃下停損點。

五、活動流程掌握與時間管控

掌握活動的流程與管控時間，有幾個原則：

1.遷就不可變動的流程：許多不可變動的流程，無法變更時間，遇到此類流程，必然要完全性的配合。例如：三餐或者起床和就寢，又

或者場地提供熱水至晚間十點,則必然要在之前讓學員可以盥洗,諸如此類之流程。

2. 建立取消或填補流程的優先順序:基本上所有的流程都以不取消為前提,遇到時間不夠或者時間過多的時候,就必須取消或填補活動。首先必須考量變更流程順序的可能性,例如:車子延遲、學員遲到……等,就要配合效果進行處理,因此須先建立好取消活動的優先順序,也要建立好填補活動時的備案優先順序。例如:明日的流程因為必須要較早離開場地,因此在前一晚討論過後,決定取消晨操流程,讓學員可以多睡一點,直接進行早餐。

3. 建立通報機制:很多時候因為場地過大或者同時段流程過多,會造成銜接上的困難,此時就要建立通報機制,讓流程中的各個定點都能有即時回報決策中心的功能,以方便決策中心決定流程的移動或者取消。

六、活動成果記錄

記錄活動可以利用影像、照片、文字、問卷等方式來記錄,基本上在記錄活動時,要兼具以下要點:

1. 要能夠記錄活動的事實狀態,活動發生了什麼事,進行的時候有什麼樣的畫面或者過程,都要如實的記錄下來。

2. 要能陳述發生的問題,不見得要立即有答案,但是也要記錄處理的方式。

3. 要記錄是否合乎原本目標,記錄各流程完成後是否有完成各項活動預設的目標。

4. 召開活動中的會議,如午餐會報或每日會報等會議,具體檢討當天所發生的事項,透過大家記錄下來的狀況及陳述的過程,每日完成紀錄表,可用於隔日流程的修正,以及日後活動辦理完畢之後,作為檢討會上可以參考的素材。

七、如何處理活動中的團隊意見不合

　　在活動當中，最忌諱的因素之一，就是團隊中產生意見不合。為避免在活動中產生爭執，在活動前可先討論好萬一發生意見不合時，大家應該遵循的原則。一旦產生爭執，基本上會尊重流程負責人，但建議還是交由整體活動領導者來決策。雖說對於流程本身的處理方式，可能大家會有不同的意見，但是活動領導者因肩負著活動成敗，所有事件最後的決策權，仍應掌握在活動領導者身上，為了避免造成獨斷專行的狀況，活動領導者可以與顧問或副領導進行意見交流與溝通。若在活動當中真的發生團員意見不合時，領導者必須先收集資訊，聽取兩造的說法，以整體活動的最大利益作為決策的考量。若有現場指導單位、老師或督導，也必須報告之後等候裁定做法。每個參與活動的人都必須具備辦理活動時應有的倫理觀念，即便有意見相左的部分，也必須要等到活動結束之後，在檢討會的時候陳述，不可在決策已經決定時，自己草率或者斷然的採取主觀的行動。

八、器材管理

　　活動器材的管理是辦好活動的重要關鍵之一，因此管理器材就成為辦好活動當中，最重要的行政工作之一。以下是器材管理的基本原則：

　　1.標示出處和損壞狀態。
　　2.一進一出要簽名負責。
　　3.各組器材分門別類。
　　4.打包運送須防水防震。

九、活動手冊製作

　　製作活動手冊有很多方式，製作時建議回歸到基礎功能性上考量，亦即必須先瞭解使用的對象是誰，如此一來才能夠製作適合的活動手

冊。活動手冊可以有以下不同版本的製作方式：

1. 工作人員版本：指不加入活動的包裝，以流程及注意事項為主。讓工作人員拿到活動手冊時，可以方便執行所有的任務，順利完成活動所需的效果。
2. 學員版本：務求精美，包含設計及整體包裝，但是仍必須在注意事項上著墨，陳述參與者的權利義務和注意事項。另外，學員版本雖然可以包裝，但也不要過度包裝，以免造成解讀困難，失去效果。
3. 貴賓及長官版本：以精美簡易為主，不需要太過繁瑣，可以加入活動的包裝，但要做簡易的說明，讓貴賓和長官瞭解整個活動的內容。另外，在始業式和結業式流程裡，要特別製作細部進行的流程給長官或來賓，因為這是他們必定會出現以及重視的場合。

第四節　活動檢討期

一、召開檢討會

為了讓活動可以永續的經營，並且提供未來社團繼續辦理的養分，檢討是非常重要的！以下是召開活動檢討會的因素：

1. 檢核活動目標是否完成：在籌備期時，建立了整體活動目標，透過檢討會可以檢核當初設定的目標是否完成，提供更進一步的思考。例如：活動目標若沒有完成，完成的百分比有多少？沒有完成的主要因素在哪裡？在檢核活動效果是否達到，主要是針對當初設計每一個流程的時候，預計達到的效果而言，另一部分也是針對實施的方式是否有所偏差、是否不符合預期效益進行評估，並可一同思考應透過什麼方式的調整，來達到我們當初預設會引發的效果。
2. 針對活動整體檢討活動方式：整個活動完成之後，仍舊必須要大方向的來檢討，這樣的活動方式是不是能夠順利的完成我們建構的目

標，或者透過這次的活動，可以找尋到更可以完成目標的活動方式。例如：辦理迎新宿營的目的是為了讓新生可以認識系上的學長姐與師長，並且培養感情，建立共同回憶……等目標，但是在辦理完畢之後，發現花費資源太多，效益相對不彰，就可以思考是否未來以茶會方式進行，較不花費資源，也較能達到原先設定目標。

3.提供永續經營該活動的養分：社團要能持續不斷的經營下去，許多年度活動必續延續下去，才能進而延續社團的壽命。為了明年學弟妹在辦理該項活動時，也可以吸取今年我們辦理活動的經驗。開檢討會，可將此次辦理活動獲得的經驗和養分，提供下一屆作為思考的原點，讓每一年活動愈辦愈好。

二、檢討會注意事項

常常很多社團人抱怨，每次開檢討會就好像開砲轟大會，開完檢討會，有時候連朋友都會失去，非常可惜。要怎麼開檢討會才不會變成彼此砲轟的大會呢？其實只要掌握一個原則，就可以讓我們的檢討會聚焦，這個原則就是：「檢討對事，建議對人」。

「檢討對事，建議對人」的意思就是針對流程與事件來檢討，舉例說明：晚會的煙火沒有順利點燃，我們雖然知道是某人忘記點燃，但是在檢討的時候，必然不能夠直指對方沒有做到該做的事情，而是應該要針對事情來檢討，比方說是否建立提醒機制，或者排定兩個人來負責此項工作，以減低遺漏的機率，這就叫做「檢討對事」。但是針對煙火沒有順利點燃，仍可給予某人建議，建議某人下次在活動當中，可以隨身攜帶流程小卡或設定手機提醒，用以方便檢視自己的工作。這只是純粹對某人的建議，他是否接受不在考慮範圍內，因此在給建議的時候，也不必去在意他是否會依照此項建議去做，只是基於義務，我們必須在會議上提出建議，讓每個人都可以在活動之後獲得成長的機會，至於是否真的去改善，還是要看個人的心態。

三、製作活動成果報告內容

　　製作活動的成果報告，必須要具備活動前的原始企劃書、活動中的活動紀錄和會議紀錄，以及照片影像、回饋量表……等素材，另外還要準備活動後的檢討與建議，以及針對主辦單位、協辦單位、指導單位、學員、合作廠商……等單位的回饋和建言，並提出針對此項活動完成之後的結論和觀察，以及整體的數據分析，才能讓活動的成果具多面向，也能作為下次活動的資料。

四、活動問卷或回饋量表

　　活動要辦理的成功，就必須要所有參與其中的人都能獲得感覺、找到感覺。因此製作活動問卷和回饋量表，主要是為了收集來自顧客端的資訊，真正的瞭解參與者的心聲和感覺。有時候無心插柳的活動，卻成為夥伴回憶當中最甜美的部分，這就可以提供未來是否有保留的必要性；又或者精心製作的流程，但卻沒有獲得參與者的青睞，整體活動沒有讓參與者感受到主辦者所要傳達的理念，這也提供給我們思考，未來辦理時是否仍舊採取一樣的方式來辦理，如此才能瞭解我們所進行的活動是否真正的傳達到了參與者的心裡。藉由活動問卷和回饋量表瞭解參與者所發生的影響，也透過他們的意見陳述，提供給我們不一樣的思考層面，針對這些思考層面，可以讓我們從參與者角度出發，未來舉辦活動，可以更貼近他們的期待。這不僅為了能夠繼續辦好活動，也為了可以辦出更具有渲染力的活動，這就是製作活動問卷和回饋量表最大的功用。

五、召開有效的檢討會議及檢核活動效益

　　檢討會議的流程可分為感性和理性：

1. 感性的部分：檢討會議要能夠讓工作人員共同享受到曾經一起努力所獲得的成就感及回憶，因此必須要製作活動從舉辦到執行的回顧（投影片或VCD、DVD……等），讓所有工作人員可以共同來回憶當初一起辦理活動的點點滴滴。

2. 理性的部分：有效的檢討會議要能依照流程的活動方式進行要點檢討和回饋，先由該流程負責人做簡單說明，緊接著各組進行建議統整，每組以一人作為代表給予建議和回饋；最後由會本部或營本部給予整體建議。另外還要針對行政工作方面進行各組事務的檢討，會本部或營本部也要針對各組工作銜接和配合上，給予建議。基本上陳述的方式必須先陳述當下事實，再陳述問題核心，然後才說明未來可能可以怎麼做，提出具體的修正方向或內容。最後針對活動整體效果做評估。如此一來，依照這些步驟進行，檢討會就可以有效召開，並且可以精準的檢核活動的效益。

迎新、送舊、招募、出遊是最常見的社團活動，也是大學生累積社團經驗的最初始體驗。

六、對於新的活動思考

在社團的歷程裡，每一個活動的結束，都是另外一個活動的開始，因此當新的活動又將開始時，請先拋開所有事物上的思考，回歸到最原始的部分。例如：你是不是真的想辦這個活動？這個活動可以幫助社團什麼？可以幫助學弟妹學習些什麼？可以幫助所有幹部成長嗎？可以讓自己獲得什麼？這是你的夢想嗎？你腦海裡面的活動畫面是什麼樣呢？這個活動對你來講是一個責任還是一個夢想？你會因為辦這個活動而興奮不已嗎？新的活動又將開始，你是否期待大展身手了呢？回歸到最初的初衷，你是不是仍舊可以奉獻自己的熱情，提供自己的活力，找到自己的觀點，完成想要的夢想呢？這些問題都是你要思考的，如果你都想清楚了，就可以勇敢去享受活動帶給你的成長與快樂。

【課後練習與討論】

1. 何謂「活動發想」？
2. 何謂「活動企劃書」？為什麼要有活動企劃書，它所包含的工作細項又有哪些？
3. 辦理一個活動最重要的便是執行，執行期中有哪些重要的工作流程需掌控？
4. 活動手冊有哪些不同版本的製作方式？
5. 為什麼要召開檢討會？成果報告書裡需要有哪些內容？

Part 2

活動規劃執行篇

Chapter

7

時間與時程規劃

本章綱要
1. 籌備期的細節安排
2. 時程安排
3. 工作時程制定

本章重點
1. 瞭解每一場活動所需要細心安排的步驟與節奏
2. 認識到把談好的每一件事情都做成書面紀錄的重要性
3. 瞭解執行進度掌握的重要性
4. 說明如何製定工作時程，瞭解製作工作表的重要性，並認識工作表應該要從「聯絡表」開始進行，以及它包括了哪些項目
5. 介紹一日中的最佳時段與一週中的最佳日期應如何考量，以及如何選定最佳日期

課後練習與討論

設計與製作一場活動，所思所想的是「如何辦活動才會成功」，而要能辦好一個成功的活動其中所涉及的因素實在是太多了，在第一篇的概論裡我們詳細的對活動規劃作系統性的介紹，對休閒理論、分類、設計類型、目標、策略、要素與程序等均有詳細說明，更在第六章中簡單明瞭的說明如何去「撰寫一份活動企劃書」，這個路徑不外是：

發想 → 企劃 → 籌備 → 預演 → 行動 → 執行 → 檢討與建議 → 結案

在開始規劃活動之前，首先需要確定的是為何要辦這場活動以及參與其中的人員或夥伴又有哪些。這點跟決定活動目標有關，而且須在每一場活動中都要能夠同時兼具首要或次要目標。瞭解到為何要舉辦這場活動，能夠幫助設計公司或客戶的目標，不管是有形的（當天）與無形的（長期）回報皆然，以便選擇正確的活動類型，達成這些目標。這些活動中的每一個場景都會投入時間、金錢與心力，而且會為公司帶來不同的回報，但重要的是要分辨出哪一種類型的活動能在達成公司目標的過程中，產生最大效益並帶來最好的結果。一場活動企劃如果沒有在活動當天與至最後的時程裡出現意外，並且超越預期的活動目標的話，那麼就可以被視為是場成功的活動。

如何達成甚至超越預期的活動目標，成就一場成功的休閒活動企劃在第一篇已有詳述。如前所述，好的活動所涉及的因素實在太多，在第二篇將針對實際執行的層面進行說明，尤其是在活動所投入的時間、金錢與心力方面。

第一節　籌備期的細節安排

每一場活動都有其需要細心安排的步驟與節奏，這些全都必須提前籌備，而繪製完善的工作表能成功地執行活動，持續聚焦於當前必須要做的事，以及執行中所要考量的需求與手法。當活動規劃者步過發想、企劃期，也寫好了一份具創意且吸引人的活動企劃書時，那麼籌備與時程的安

排就是接下來的重點；當然，籌備期中的沙盤推演也是必不可少的。至於如何擬定工作進度與充分掌握各組進度可參見**表7-1**：

表7-1　工作進度之擬定與掌握

擬定工作進度的步驟	工作進度掌握的說明
步驟一　盤點所有工作項目	1.將活動項目加以條列分類，歸納分配至各小組。 2.由組長和組員共同討論人員的工作分配。 3.製訂執行進度完成表。
步驟二　計算工作時程	1.依照活動本身的內容，計算出所需花費的時間。 2.一旦發現沒有太多的時間去作完整的準備時，就必須依照活動辦理的時間往前推演，訂定工作所需花費完成的時間。
步驟三　初擬工作進度表	1.擬定工作進度表，將所有的工作依照流程規劃。 2.訂定工作項目並進行細節的推演，使所有參與的工作人員可以依工作進度表掌握住工作流程。
步驟四　處理臨時狀況與進度之修正	1.活動決策者需於活動準備期間充分掌握臨時事件的發生，並依該狀況進行進度的修正。 2.活動決策者須依工作進度表檢查各組的進度，並定期召開驗收會議，掌握各組工作流程。 3.建立分層回報機制，瞭解整體的工作籌備進度。

　　當已經確定好公司或客戶的目標，也建立好活動目標、選擇好活動的類型、擬定成本支出明細與制定初步預算、向供應商要求報價並刪減選項、根據預定成本為選定的活動基本要素更新預算，並收到合約，以便在簽約前檢視條款與付款要求。那麼便可以把合約上簽訂的時程與物流資訊加到活動行程表上了，也可以將參與活動的所有人列入（例如：活動企劃人員、活動企劃公司團隊或供應商……等）。接下來將探討這些進度中其細節的重要性。

一、進度掌握的重要性

　　隨著活動的運作進展，表格必定會有改變，活動基本元素會增加或刪減或升等，意想不到的時間需求會愈來愈多，而且隨著新資訊、供應

商、會場或景點等方面的需求出現，必須持續地更新執行進度完成表。舉凡活動網頁、網站（域）、供應商（合作夥伴）、負責人或負責協調、聯繫、接洽兩方公司或專案的人員……等，切記一定要把每一份修正過的工作項目加上日期（例如：供應商的剔除與新供應商的加入、景點更換……等）、編號與負責人，以便能輕易地瞭解是否一切都已就定位，重要的是這個表格能夠有助於檢視是否有所疏漏，以避免近乎災難的情況發生。

系統化以及對細節的密切注意是籌辦一場成功的活動中最重要的兩項因素。首先，為了充分掌握進度，拿出日曆並從活動當天開始往回規劃工作，注意何時要做什麼事。例如：在某場活動中，節目表與看板臨時有所變更，工作人員一個疏忽結果開了天窗，或是插頁在手冊都發完了才送來，這類事件時有所聞。以上的案例傳達出活動沒有做好策劃的訊號，這種失誤顯示了活動沒有經過良好的規劃與協調。

其次，必須要設置明確的截止期限，因為一件微不足道的小事足以造成重大影響。例如：在某個「推薦在地私房景點」或「道地美食的餐桌計畫」活動中，所謂的「主辦單位」一直到活動前一刻都還在變更區域、景點或參與者的安排，以至於沒有時間作最後確認，其下場就是導致一些讓人難堪的失誤，不論是合約的漏失或是直接將參與者的申請單漏失，這些意外都是來自於主辦單位沒時間去檢視工作表上的進度之故。

活動規劃者必須要在和客戶、供應商與現場活動企劃人員進行行前會（pre-cons）之前，讓一切都處理妥當。會議要在開始移入與佈置前排定時程並妥善執行，才能讓所有相關人員有時間去檢視最後的細節，以及找出原本可以預期到，卻因為流程問題而被忽略的小差錯。期待來賓都在活動開始時刻蒞臨，使之能專注在每一項成功規劃與執行的活動元素上，而非因為時間用罄，只好把東西隨便湊合湊合就推出來的活動。

檢視每一份合約，並且確定所有重要的截止期限都明列在工作進度表上。對於人員變動跟取消日期要特別注意。一旦牽涉到住房的客房數時，當要改變參與人數限制（減少或增加）或是停辦整場活動時（取消），活動規劃者必須要注意到會不會造成罰款或是產生最低額度罰鍰時的最後

期限。一般來說可以根據合約載明，在特定日期之前可以減少食物擔保份額，或是預定的客房數量，而不需額外付費。這個時候可以在工作進度表中加入最後期限與緩衝時間以便檢視，讓自己有時間去發現漏失或錯誤並做出明智的決定。如果錯過了變動日期和減少賓客人數的機會，導致因此要基於原訂的簽約人數或房間而付費時，會成為一項相當昂貴的失誤。

　　記得要隨著的活動進展持續同步更新工作進度表、成本支出明細與付款時程表。對於合約所用的詞句要特別注意。舉例來說，如果餐飲最終確定要在某個確定的日期送來，記得請供應商提供一張有特別註明日期的單子，而不是活動前的「某」一天。又例如：對某些公司而言，活動前十四天就是在活動之前的十四天，但對其他公司來說可能是活動前的十四個工作天，而不是日曆上的天數，這可是差很大的。在設定工作進度表時，要對每一個項目都有一段敘述，誰要為此負責、最後期限為何……等。

　　當工作進度表上載明了某場預定在某月某日舉辦的活動，那麼在活動時間表上就必須有邀請函方面的進度內容。這個範本有助於瞭解一些準備的工作項目以及所建議的時間表。這些是要加入到以日期排序的主的初步時間表項目，並且隨著活動作業過程而隨之擴展。這份大綱包括了執行階段中的一些重要日期。當然，時間會依據特定需求、供應商最後期限與淡旺季而有所變化。此外，在處理郵件時，記得要寄一份備份給自己。如此才能知道是否確實按照進度表上的日期進行。

　　編劇有劇本、流行樂創作者有樂譜，而活動企劃人員則是有工作表。上述每一項都在履行相同的功能。就像一個好故事，有開頭、過程與結尾。路線的每一步都是照本宣科，每個人都進行著同一步驟，每個人都十分仔細，如此便減少了失誤的空間也略去不少灰色地帶，也減少事情被遺忘的狀況。

　　工作表是活動的核心，從頭到尾都要密切掌控。有個人要負責準備控管所有接收到的資訊，這個人也一定要是唯一一個跟供應商聯絡，以及完成計畫的人。這個人必須透徹地瞭解活動的每一瞬間、每一步、每個細節，領導者不能只是扮演著活動主持人或社交公關的角色。每個人員都要

知道其職責所在，以及何時入場，但總有一人是要負責扛全場的。所以確定好每個人都清楚他們獨一無二的角色。千萬別讓六、七個人去聯絡一間供應商，這會對活動規劃者與休閒組織的專業形象產生嚴重的打擊。

工作進度表的意義是在於確保每件事都妥妥當當、不出意外，出現意外時的代價往往不便宜。一旦活動出現意外，或許之後順利的找到了解決方案，然而改用新的安排又要花費多少代價？身為活動規劃者可想過誰必須承擔這種壓力，以及為一切額外的支出付起責任？工作進度表的功能可以事先標出警戒區域，以及做出即時採取適當行動的明智決定。

二、注意細節

工作進度表就是處理活動的資訊準則。它會確實地闡述合約，將內容、協議的預算，以及想要以何種配合活動風格的方法去處理活動要素，也能確保不會有事項留給供應商自行決定。

例如：某飯店習慣把甜點與咖啡吧台的杯子和杯盤分開擺放。而活動規劃者希望擦得清潔光亮的咖啡杯盤一組一組疊放在一起，這樣賓客們就可以用一個動作中即取用杯盤。而且如果要更美觀的話，或許會希望把糖、牛奶、奶油放在銀色容器，而不是塑膠或紙製品中，並附帶一個醒目的垃圾桶，期望人們會花點時間把包裝紙丟進去，而非凌亂地丟在桌子上有礙觀瞻。還有可能也會想在每個杯盤上都放個湯匙，而不是塑膠攪拌棒。

活動規劃者必須確定上述這些活動的服務需求都已經事先說清楚，而且沒有懸而未決的部分。另外，如果偏好選用方糖、紅糖或白糖，或是已經協調好採用冰糖棍或巧克力匙，並且登記在工作表中的話，這些物品的數量、成本、外觀、擺設方式……等，都要被詳細列在裡頭，至於特定時段的正餐或休息時間中，咖啡與茶的部分亦同。餐巾也是一樣的道理。紙製餐巾可以被接受嗎？如果可以，其品質、顏色、尺寸與如何擺放均需作好決定，或者活動的風格必須使用亞麻布製的餐巾呢？當飯店人員準備

報價與擬定合約內容時，他們需要事先知道這點，如此一來才能建議活動企劃人員是否有額外能用於工人、租賃與其他特殊需求的花費，這些細節需要明確標示於工作表中，以確保飯店正確地指示員工更換佈置。上述的甜點與咖啡吧台的例子，只不過是活動中的一個小小層面，整體來說還好多好多的細節，不同的活動企劃有不同的細節需要活動企劃人員鉅細靡遺注意。

　　活動規劃者隨時都要記得洽談合約條款的人，對方可能與負責的活動，甚至是參與活動執行的不是同一人。為了不出意外，把談好的每一件事情都做成書面紀錄是至關重要的。飯店、會場與活動合作夥伴都很看重細節，他們有時候還會把接洽方的工作表當成一本「書」來看，因為這個工作明細可能會超過百頁，但這是一本他們真的會讀的書，因為他們瞭解到每件事都必須在活動當天前徹底就緒。他們不可能對某件事不清楚，因為流程都已經寫得鉅細靡遺。像是星星燈（twinkle light）的線路用特定顏色和裝飾或告示牌更搭配，如果這些條款都已經在一開始於合約報價與協議的需求中已載明，那麼這項要求就必須在工作表中有所記載。

　　重要的是活動當天所要求的內容必須如實呈現。活動規劃者要清楚表明其餘選項概不接受。如果安排出了問題，要做的是立刻瞭解，而不是等到活動當天才知道。當合作夥伴或供應商審視並簽下第一版的工作表（或收到修正版），以及和負責活動當天流程的活動企劃人員一同開行前會後，他們會有足夠的時間告知任何潛在的問題。讓合作夥伴知道會指派一名工作人員作為推動或監督活動各方面之用。記錄下來誰會負責管理每一個特定部分，以及何時會前去監督佈置，以便確保每件事情都是根據你的工作進度表所訂立的計畫在執行。

　　工作表就像劇本。每間供應商與合作夥伴或重要人物都要及時收到一份初始影本，不僅審視，還要做出任何必要的變更。供應商經常提到工作表對他們理解活動的全貌是很有幫助的。例如：它能協助一間帳篷出租公司瞭解餐飲商打算帶什麼東西到烹飪用帳篷內，以及何時會進行佈置，讓公司能據此安排員工並且讓他們在餐飲商預定來的時候先離開。這

樣餐飲商就不用先卸貨並且試著在有帳篷員工的情況下做事。理想狀況是把帳篷供應商與餐飲商在起初的場勘中聚在一起，工作表在討論過後會做個修正，就像最終計畫定案後一樣。工作表會顯示預定的時程安排、物流與雙方的法律相關需求（像是消防局的許可、保險等）。如果計畫在這點上沒有做出結論，那麼在檢視完工作表後就要標示警戒記號（一如在準備這些項目的時候一樣），當帳篷廠商和外燴業者拿到同樣一份詳載著工作流程的藍圖時亦同。

行前會（指所有事先的企劃會議）要準備好提前在實際活動日的數天前舉行。這是一場讓所有供應商或合作夥伴與重要人員檢查工作表最終版本的會議，以確定對於預期的事項有清楚認知，以及做最後的問題解決。在活動當天，所有面向都已經由一群活動企劃人員預先完成，他們是現場隨時待命，既監督佈置，也確保所有安排跟工作表所規劃的一樣。會向總監回報每一個有疑慮的區塊，後者則是要負責處理所有問題。

三、聯絡表

工作表應該要從「聯絡表」開始進行，它包括了所有人名、職稱、公司名稱、地址、電話、傳真與手機號碼、電子信箱、簡訊地址、緊急聯絡人，有時候還要加上家裡電話。這有三個目的。首先是總監可以在同一個地方找到所有的聯絡方式。例如：假如需要聯絡正載著貴賓的豪華轎車駕駛，就能用手機立刻打過去。第二個目的是有了這張單子，就可以在會議結束後安心的寫感謝函。第三個目的是如果你所企劃的休閒活動有後續活動，例如：提供部分價金，希望活動參與者在他個人的Instagram或臉書上為本次活動點讚或專項專頁的活動介紹與推薦，這些聯絡表就具備了一切所需要的資訊，也能當作檢核表使用。

聯絡表裡的資訊是要保密的。要讓收到影本的供應商與所有相關人員都能意識到這點。重要人員在活動中要隨身攜帶自己的工作表，最好能集中放在一本活頁夾裡，並且確定他們不會遺漏任何應注意的事項。每一

位人員都要對他的影本負責。這些表格的另一個用處是，寫下之後在檢視
活動時要討論的事項。

　　工作表可用來陳述每個人的工作內容。一旦開始要完成這些表格
時，它們便會清楚地顯示現場必須有多少人，這些人的職責、任務，以及
安排在何時與何地。假如你在活動的工作表中有指派特定任務給其他人
員，要記得讓他們知道活動當天準時到場的重要性。若是有兩場不同的活
動時，要注意會有人力是否不足的狀況。

　　如果所企劃的休閒活動是志工服務活動類型，那麼記得告訴志工你
有多感謝他們、需要他們的幫助，以及他們對活動成功有多關鍵、多重
要。花點時間把志工填入活動的行程與任務分配表中，讓其知道有哪些要
準備的注意事項（如服裝規定、應對禮節、時間等）。確定好有指派活動
企劃中一員和他們一同審視其任務，因為活動期間需要有一位專門回報的
對象。

　　隨著日益增多的企業客戶成為非營利活動贊助者，要同時達到活動標
準和你的企業客戶、潛在新客戶與非營利組織之需求，會是件難以完成的
任務。當某個企業客戶把公司名稱與品牌冠到活動上時，重點在於要記得
他們有足夠的資金來引進專業人員並運作活動。這些人習慣於極度精準的
執行活動，而對於藉由志工來達到減少人事成本的活動期望也是相同的。

第二節　時程安排

　　時間的決定對於活動的成功與否是相當重要的因素。因為必須要確
定大多數所邀請的人都會來；此外選日子時還要考慮其他相關因素，例
如：在活動預定的時間前後還有什麼其他事情會發生。像是想要邀請帶小
孩一起來的家庭，選擇在週間晚上舉辦的活動可能就不太適合。賓客不會
待得太久，因為隔天不管是父母或是小孩都要早起去上班上課。這時把活
動移到週末會更有吸引力，而且也能減少每個家庭都開兩輛車來的可能
性，因為他們在平常日時會從上班地點直接過來。如果必須在週間晚上舉

辦的話，就得知道活動是否剛好在考試前後舉辦，這也是必須考量的因素。此外，在學校畢業舞會隔壁舉辦活動絕對是能免則免，所以記得要詢問會場在活動進行期間，是否有其他人預定要舉辦的活動。

在計畫定案前把季節也納入考慮。舉例來說，傳統上5、6月是婚禮跟畢業活動的高峰期，而11、12月則是節日慶祝宴會的熱門時段。詢問一下場地，看看是否有什麼可能的顧慮是必須要注意的。例如：一旦發現某間飯店有兩個主要競爭者搶著預約在同一時段舉辦新品發表會時，就必須想想此時舉辦活動是否適宜，活動參與者是否有可能名單重疊。

氣候是另一個需要考量的點。由於全球暖化，什麼事都可能發生，天氣已經不再是可以預測的了。研究一下預定前往旅遊的目的地是否正處於事件發生區，例如：颱風、大雷雨、龍捲風、土石流……等，更別說是當地正發生可怕的疫情。在今日，風險評估在休閒活動企劃中占有非常重要的地位，從協議合約的時機與取消之類的保護條款，到「不可能性」，也就是所謂「不可抗力」的活動取消保險，這些都是除了因為當事人之一方導致飯店或會場無法舉辦活動之外保障當事人雙方的做法。不可抗力因素就是颱風、地震等天災所造成的景點消失或損毀等意外，例如：卡崔娜颶風在紐澳良造成的災情，使得整座城市的基礎建設都需要重建，而在最受歡迎的獎勵活動目的地的印尼與泰國就曾在2004年12月26日經歷過了一場影響到十一國的南亞大海嘯。

計畫何時舉辦活動的第一步是確定年度，就像在決定預算時一樣，使用向後回溯去選擇一年中的最佳時間點、某一週以及當週的某一天。包括移入、設置、彩排、活動當日、拆卸與搬離等需求，然後在工作進度表中安排活動時程與物流，以便瞭解是否做到充分的規劃與配置準備時間。

一、一年中的最佳時間點

對於正在規劃舉辦活動者，最佳時間點絕對值得細細思量一番。有任何假日或全國性的活動事件嗎，譬如選舉？可能有會妨礙到活動舉

辦、對出席情況造成額外支出嗎？如果活動是在國外舉辦，要考慮的是可能會影響到活動的當地與國際性假日。以馬來西亞為例，當地有個宰牲節（Eid Festival）的活動稱為開齋節（Hari Raya Puasa），這是慶祝為期一個月的禁食與禁酒之結束，對回教徒而言是非常特別的活動。這個歷時兩天的活動是國定假日，大部分的商店是不開門的。如果活動在吉隆坡舉行，那就要知道這點並且納入考量。然而能夠加入當地節慶，對活動出席者來說也可以是個很好的紀念，像是墨西哥為了紀念處女瓜達盧佩（Virgin of Guadalupe）的街頭燭光遊行（12月12日），但是要確定已事先瞭解這些節日活動會如何影響你的活動，並據此去考量當地活動是否會衝擊到活動與計畫。

　　也不要忘了宗教在世上其他地區的巨大影響力。例如：當你設計的豪華轎車休閒遊歷活動時，不巧的是駕駛恰好是位回教徒，一天要向麥加朝拜五次，安排的活動時程可選擇避開這些短暫的時刻，如此不僅是尊重駕駛，也尊重活動參與者的信仰。計畫中如果能注意到這點的話，會是個很好的安排。

　　當確定了最佳時間點時，不妨思考一年中的這個時候想要吸引的人們會來參與嗎？如果活動是社交性的，記得注意目標客戶群在夏季或冬季這幾個月是否會選擇參與國外的活動。規劃的活動是否會被其他進行中的重要活動，像是電影節或音樂節壓過去？活動的競爭點在哪裡？有什麼足以與對方競爭的？查看一下當地報紙、雜誌以及旅遊暨會議局，瞭解有哪些在何時舉辦的活動。此外也可詢問所在的旅遊觀光局，在該區域內是否有什麼樣的旅遊活動在舉行。

　　要確定活動不會跟任何長假或節慶，像是父親節或母親節這些典型家庭團聚日之類的重疊。春假也是個問題（時間不固定），而夏天的活動熱潮也是個考量點。例如：所考慮的旅遊目的地，在活動預定時間是否最具有吸引力？計畫的最佳時間點可有任何關於天氣的顧慮？颱風？雨季？這時可以先向當地的旅遊局索取過去的氣象紀錄。以上這些都會影響到活動設計方案。

不論是哪一種類型的活動，以下是在計畫「何時」的時候所應該要
牢記在心的其他特殊考量：

1.會議、研討會、大會舉辦時間跟地點。
2.募款餐會。
3.獎勵活動：選擇的時間對公司跟對屬意的賓客是否同樣合適？例
　如：艷陽高照的巴貝多島（Barbados）在寒冷的冬季作為獎勵活動
　地點是很具吸引力，但在夏天就燠熱難耐了。

二、一日中最佳時段與一週中最佳日期

考慮要舉辦活動的一週中最佳日期，會對你能否達成目標有所影
響，一日中最佳時段亦同。一開始要考量的是參與者們會從哪裡前來。早
一點開始會議並提供輕食，會比晚一些進行要來得好。這樣能把賓客被困
在交通尖峰時段的車陣中，或是在出席會議前想先辦點公事結果辦不完的
風險降到最低。假若安排在週五白天舉辦活動的話，到下午時參與者的
腦袋就會開始思考如何避開週末車潮、自己的計畫以及如何盡快離開現
場。週五舉辦的單日活動參與者通常不會有多大的興致參與。

(一)會議、研討會、大會、獎勵活動的最佳日期安排

曾經出席過會議、研討會、大會或獎勵活動的人想必都對休息時間
時一堆講手機、傳簡訊的低頭族，還有那些偷偷溜出去處理未談妥的生
意，然後人就蒸發的景象印象深刻。如果活動規劃者把活動安排在這種特
別忙碌的時段，相信參與者的心思根本不會放在現場。例如：安排的活動
若恰好在公司促銷期間的尾聲，業務人員想必都在忙著簽約，根本沒空參
加活動。對於最佳日期的安排也可以思考一下，將活動安排在週三會比安
排在週一來得好嗎？安排在週四或週五會比較清閒嗎？還有活動如果是在
很遠的地方舉辦，就必須把旅行時間、支出（避開週六晚間飛機票會比較

便宜），抵達目的地前的過夜住宿，以及公司會如何處理加碼的要求皆考慮進去。回程的時間同時需要考量進去，參與人員在週一時返回崗位，還是有其他彈性選擇？

(二)企業活動、募款餐會、特別活動的最佳日期安排

對於企業活動、募款餐會與特別活動而言，週三與或週六晚上都是最容易達成出席率極大化的日子。安排在週五晚上的活動可能會讓那些想要在週末時出遠門的人卻步。許多事情都有可能在活動選擇的最佳日期時來軋一角，以下是需要考慮的地方：

1. 活動應安排在白天還是晚上？
2. 何時開始及結束？
3. 需要穿著正式服裝還是不拘形式？
4. 如果賓客要直接去上班或下班後直接過來的話，是否有時間安排上的不便？
5. 志工是否有足夠的時間離開現場，並且在賓客蒞臨之前讓所有事項就緒？

對於大部分的這類活動來說，賓客都會受邀攜伴出席。如果活動是計畫在週三的白天舉辦，那麼某些人的另一半可能就有出席上的困難，晚上會是比較好的選擇。或是也可以考慮改到週末，這對雙方而言都比較有彈性。賓客會從哪裡來？在規劃開場時間時，把這點納入考量。例如：賓客們會直接從上班地點過來嗎？一般來說他們何時下班呢？如果他們有攜伴，也是一樣的情況嗎？他們會不會被交通狀況所影響？活動場所是在住宅區還是市中心，賓客們所耗費交通時間為何？隔天是上班日的話，活動會持續到多晚？就活動基本元素或地點而言，時程安排會是活動成功的原因之一嗎？有足夠的停車位嗎？時程安排會影響到任何活動基本元素的報價或取得嗎？以上這些都是必須加以考量的因素。

(三)「需求日期」的活動安排考量

　　當飯店或會場處於淡季時，把活動選在這些日子舉辦會有價格優惠嗎？根據經驗，在旅遊淡季的時段裡，五星級飯店不但訂得到位，還會有折扣。若是屬意的時段是飯店的高房價旺季時，還是有些地方可以與飯店協商幫參與者爭取優惠：

1. 免費的迎賓接待。
2. 免費使用付費設施或贈送禮物。
3. 免費使用溫泉或健身房。
4. 提早入住。
5. 延後退房。
6. 免手續費的外幣付款。
7. 免費早餐。
8. 房間升等。
9. 免費的迎賓雞尾酒或甜點。
10. 額外的貴賓套房。
11. 延長住宿期間的優惠房價。

三、日期選擇

　　在決定日期之前可以對重要節日、學校的行事例、體育活動或其他特殊活動……等做調查，只要經過適當地規劃，並且判斷這些因素會對活動會有什麼影響，即便是假日也可以成為最佳選擇：

1. 重要節日：確定一下活動前後是否有任何重要節日，活動參與者可能會選擇參與這些節日活動，而且戶外宴會的出席率可能會受限。
2. 宗教儀式：活動日期可能會與任何宗教儀式產生衝突嗎？一旦產生衝突，參與人數就會受到限制。
3. 學校長假：學校假期會因為國家與地區而有所不同。如果活動安排

不論是學校長假或是長週末，迪士尼樂園都會是家長安排孩子休閒旅遊的最佳選擇，活動規劃者或許可以思考一下是否要避免選擇這些日期。

　　剛好遇到其中一個學校放假的話（時間與行程可能會隨著出發地和最終目的地而有所不同），那麼就要對於地點的選擇多留意。因為趁著該地的非旺季時期去旅遊，會讓參與者感覺好一點。例如：若迪士尼樂園的隊伍排得沒那麼長的話，相信會好玩多了；放春假時，沙灘渡假勝地擠滿了大專院校的學生，以及所在地是如何在這段期間完全變了個樣貌。這個時候參與者或許會比較想選擇一個更符合需求的時間去旅行。

4.長週末：長週末總是令人引頸期盼，這種情況經常發生在彈性假期，尤其是春節期間，而且人們經常事先就已排好行程。長週末前的週四或週五晚上往往會被用來提早前往目的地，或是為即將到來的週末做準備。同樣地，過完長週末之後的晚間則會被用來當作遠

活動規劃者在做地點與日期的最後確認時，絕對不要低估體育活動的重要性，尤其是奧運、季後賽……，如果比賽時間與舉辦的活動不幸重疊了，得想一下有沒有其他日子可選，或是有什麼不同的創意做法。（圖為里約奧運）

行之後的趕進度時間。

5.體育活動：在考慮活動的日期時，絕對不要低估體育活動的重要性，尤其是季後賽。在確認一切的可能性後，把所發現的情況記錄下來。如果比賽時間與舉辦的活動不幸重疊了，活動規劃者在做最後定案前必須要理解到日期的衝突，就算沒有其他日子可選，還是有機會能夠力挽狂瀾。例如：可以把活動場所改成極具運動酒吧風，內附一面大螢幕；最好的做法是可以直接訂下球場包廂，在那裡舉辦活動。如果真有夠特別、夠好玩的東西，人們就算塞車也會願意前來的。

6.其他特殊活動：調查一下是否有其他活動安排在同一天。例如：會有劇院開幕或是電影首映會、有新的演出者來到活動場地，或是有爵士音樂節、煙火秀、奧斯卡、金鐘獎頒獎典禮等重要活動……，另外也要注意到這些特殊活動跟你的活動是否具同性質，這些特殊活動是否會影響到參與者的出席情況。例如：一場讓道路封閉、交通改道的慈

善募款路跑活動，都有可能會導致活動受到大幅度的影響，此時對策便需要事先擬好，而且不能等到活動當天才發現這些現象。不妨仔細研究一下目標客群會跟其他活動搶的是同一批人嗎？這中間的關係是互利還是會產生衝突呢？這些都必須考量進去。

7. 其他考量因素：必須思考一下還有什麼情況會影響選定的活動日期，而又有什麼因素會使活動受到影響。不管活動是在當地、外地或國外舉行，不妨將衛生、維安或賓客安全……等狀況考量進去，這些都是非常實際的考量。在過去，所有的休閒活動參與者都渴望能夠環遊世界並且盡情體會異國風情。

第三節　工作時程制定

工作時程表可以說是把活動展望轉成活動現實的關鍵。成功的活動執行仰賴工作時程表中的關鍵要項有多詳細與精確而定，以及對於遵守時間期限有多嚴格。這些關鍵項目就是主要的待辦事項表，例如：時間軸規劃、排定進度、確認日期，以及供應商和會場需求，活動規劃者必須牢牢掌握住從客戶到供應商的所有事項。待辦事項表的這些關鍵路徑規劃好了就可以很清楚的知道要做哪些事，以及何時要做好；也能自其中得知個人、工作與活動企劃等方面的壓縮期（crunch period，最後階段的忙碌期間）；還有清楚的知道哪些任務是必須把其他人也囊括進來一起做的。有了開始進行活動所需要的大部分資訊、擬定各項契約、通信方式與預算支出摘要明細表……等，就可以用手寫或是用電腦來製作工作時程表。以電腦製作會比較有效率，因為不管是在序列中增加與移除項目，還是列印給所有相關人士的修正版影本都要容易得多。制定工作時程表時會需要下列各項：

1. 一本專門用於活動細節的全新日曆。請選一本在日期下方有足夠空間可以寫東西的日曆本，最好選每週是從週一而非週日開始的，如此一來就可以把週末當作一組時間區塊，專注於活動運作之需求。

2.一組各種顏色的螢光筆，方便分辨工作事項或日程，或是以顏色來
註記不同待辦事項。

3.鉛筆跟好用的橡皮擦。這個可以用來註記各項需注意的小細節於關
鍵時間點附近，甚至是聯絡要項……等。不管是已完成或未完成的
細節，均可以提醒你避免漏失關鍵細節。

4.所有供應商的合約。

5.所有選定的會場與供應商來往信件，或參與者的申請表……等。

6.修正版的活動展望概略圖表與大綱。

7.修正版的活動預算支出細項。

8.活動流程專用活頁夾或一台打孔機。當你要把簽完名的合約、報價
單，以及重要的原稿分類裝進活動流程活頁夾時即可派上用場。

以上為傳統擬定工作進度表的方式，現今市場上有許多智慧型手機
或是專門規劃工作進程的APP軟體都可提供使用，讓這些複雜的程序與內
容更為簡便，也可以設定提醒或通知，提醒自己在時間到之前該進行哪一
個步驟，相當的方便。

一、如何制定工作時程的關鍵點

下列這些事項都是制定工作時程關鍵點必須注意的重點：

1.流程的路徑設置以月份作為標題與時間單位，從簽約時一直延續到
活動當天。然後到活動前兩個月時則細分為以週為單位。在每一頁
日曆的最上方寫下合約裡中止期限的工作日，如此一來可以發揮持
續提醒的效用，重要的是清楚易見。切記，這個工作日要早於供應
商開始履行合約的日期。大部分飯店與供應商的合約中都會明確記
載工作日（週一至週五）作為中止、更改與取消的日期。對供應商
來說，合約的開始日期不同於活動日期，例如：裝潢公司的佈置日
期會比活動日期要提前一天，甚至更早，這個日期可能是他們的開

工或完工日期，而非你的活動日期，對於活動會場來說也是同樣的道理，因為他們的合約中可能會有同意提早移入的條款，而這些都必須註記在工作時程表上。在活動工作時程表上，關鍵是估算到合約中記載的中止日期為止的實際工作日數，而非全部的實際日數。以下是制作活動工作時程表時須注意的時間序列關鍵點（時間序列通常會以回溯式的方式安排關鍵項目與活動，可參見**表5-1**），重點是可以利用顏色註記序列流程的區間，幫助自己注意時間關鍵點：

(1)註記活動企劃開始的月份。

(2)註記以月份為標題的關鍵注意事項。

(3)特別標註活動前十二、八、六、四、三、二週的關鍵月份。注意活動前兩週儘量保持一片空白，留給尚未完成的活動運作討論。

(4)特別註記出活動前六、五、四、三天的關鍵日期。

(5)註記活動前二天的工作事項，例如：活動現場的移入與佈置。

(6)註記活動前一天的活動預演彩排。

(7)註記活動當天早上、下午或是晚上的關鍵事項。

(8)註記活動當天的兩小時、一小時與正式開始有關的關鍵事項。

(9)註記活動會場的拆卸與移出關鍵注意事項，並註記移出截止日期或時間。

(10)在可供運用的月份中，把所有與活動有關的關鍵人員、或你聯絡不到人的重要假日都標記出來。

2.當獲知自己、重要工作人員，以及負責決策或簽約的客戶會因公或因個人因素，而有不在現場的時間時，請把他們加進去。

3.當工作負擔很大的時候，請特別注意個人或工作的壓縮期。

4.跟活動主要會場與供應商的聯絡人進行確認，看他們何時人會不在辦公室。

5.整理合約細節，將付款期限、人員縮減期限、餐飲保證期限和其他保證期限都列出來。

6.整理供應商的所有保險契約、條款和一般資訊手冊等細節，把所有

會影響活動的期限列出來。

7. 把所有必須送到會場或消防局的許可證與保險影本的最後期限列出來。

8. 把要從供應商那邊收到的所有許可與保險影本的最後期限記錄下來。

9. 拿出供應商的報價與預算摘要明細表，決定適當的時間軸，例如：邀請函打樣一定要印出來的日期、邀請函一校的截止日、活動現場佈置的燈光與布告、攝影師需要的主要活動攝影清單……等。記得要在序列中持續更新所有的紀錄事項。

10. 填入最後中止期限，例如：賓客邀請函、回函，或休閒活動參與者的申請單……等。

11. 列出所有供應商的場勘日期與排定的會議日期。

12. 定期更新並記錄經過一段時間後的預算（隨著價格定案），可以是每日或每週進行更新。

當每件事都以這種日期序列的方式安排好，哪裡會出現工作負荷過重，或是個人與工作的時間表何時會與最後期限撞期……等，都可一目了然。有了這份準則，就可以開始回溯式的安排關鍵項目的時間序列關鍵點（可參見**表5-1**的行前關鍵活動流程項目節錄部分），在表上建立緩衝時間與最後期限，以便有喘息的空間。這些日期必須在關鍵路徑中的時間序列上持續被列出來，如此才能一直注意他們，並且在日後要同時進行各項目時可以信手拈來。讓他們保持原來的樣子，務必記得拿起日曆，在預定日期的三到四天前另外做一個備份（選一天合適的工作日而非假日，然後同步更新行事曆），並且在序列中填入最後期限。務必要留點餘地給自己，因為你會需要時間去設想最終統計結果對於需求數量、空間安排……等的影響。同樣的，假如剛好正在計算收到的統計數量以決定最低擔保份額數量的話，那麼在最後下訂單之前，會需要時間去思考一下可否作其他的選擇。設定緩衝時間是必要的。為了取得供應商與會場最後期限之間的平衡，這是必須要做的事。

　　要特別留意活動前的最後一個月。你的目標是盡可能在這個月前把事情都處理完，以及盡可能的把項目完成期限提前。讓活動前最後兩週保持一片空白，留給尚未完成的活動運作討論，沒有必要到最後關頭前還一直在計畫。舉例來說，活動表演者可能會在活動前一個月要求曲目清單，但如果可以提早兩到三個月給的話，就能夠讓自己有多餘的空閒去做別的事。要盡可能、盡早清除一切障礙，以便完成活動工作表，但也要務實一點。藉由在日程表中陳列出所有即將到來的任務與最後期限，不管是個人的、工作的與活動的，便能提早預知有什麼問題會出現。例如：在工作時程表的末端（不管是一個月還是兩週）卻還在查核參與者名單的姓名與地址資料正確與否的話，這時可就不妙了。

　　簽約方面也是愈快愈好。要持續且定期地與供應商聯絡，確認是否有事項需要更新。必要時，可直接拜訪供應商並以書面明訂保證數量。如果可以提早解決掉多數工作的話，就可能進行下一個專案的工作時程表以保持進度。就算增加新的項目，也跟供應商那邊確定好時程與物流，工作表還是需要有變化的。切記要以某些方式劃線或標記，例如：螢光筆，而非直接刪除那些已經在表上完成的事項，這可作為一種已經處理過的提示。此時剩下的工作項目會特別明顯並且吸引你的注意。如果工作項目上有任何改變，記得要標上日期並把修正過的版本印出來，否則會產生混淆。舊的版本也別急著丟掉，把他們另外放到一本名為「撤除」的資料夾中，這些便只剩下回溯參考價值了。讓活動資料夾中只有正在進行中的事項即可。

　　清楚地看見有哪些事擺在眼前，可以讓人能預先準備和主動出擊。消除未知的部分並擁有一份行動計畫，會對你、你的客戶與供應商有所幫助。如果沒有在最一開始的時候花時間去規劃每件事的話，後果就會像是為自己排好一長串骨牌，然後承接接下來的效應。錯過一項截止期限，其影響可不是只有一個，他還會影響你的成本，其他供應商或客戶可能也會被波及到。一旦簽下合約，接著就是要更新預算支出摘要明細表、修正活動流程概要、準備工作時程表、檢視日期、建立緩衝時間，並且盡可能的

不要動用到計畫中的最後一個月，如此一來會發現到可以全盤掌控活動的基本要素，並且對於配合的條款知之甚詳。

假如只有準備工作時程表，而沒有一併建立個人與其他工作上的職責的話，將沒有辦法預見問題區塊，並且藉由爭取協助和把期限移到好一點（早一點）的時間，以緩和壓力。這也能讓藉由給予客戶關於何時、何地與如何需要其協助與制定決策的進一步提醒，讓他們得以準備，並且對其個人和工作的行程表做出必要調適。愈早跟供應商確認細節，對大家就愈好，因為他們有可能正忙著同時進行一堆特別活動，而且愈有組織，他們就能提供愈好的服務以及協助打造活動展望。

【課後練習與討論】

辦活動已成為不可忽視的產業，從舉辦奧運會到地方鮪魚季、「一鄉鎮一特色」休閒活動、歷年臺灣燈會，乃至於商業展覽與會議……等，在地的休閒活動企劃、政府的標案更是活動規劃者矚目的焦點。一如羅仁權（前中正大學校長）鼓勵學生時所提到的：「有企劃力，才有競爭力。」

2006年1月《Career 雜誌》曾發表一篇名為〈從「社團學分」培養專業青年活動企劃師〉的文章，文中提到不論何種產業均需要企劃人員，對於想培養「活動企劃力」的大專生來說，建議除了從社團活動邊玩邊學外，不妨好好修一修「青年活動企劃師」的學分。時任當年奧美群策行銷總經理的鄭夙雅便曾提到法國某個小鎮的傳統節日「豬叫節」，這種小規模慶典在歐洲類似的很多，僅只是觀光客偶然發現，覺得有趣，就能延續舉辦達百年之久，她認為這就是賣點，而USP（賣點）是活動企劃的核心。大學社團百百種，不論是曾經參加過社團或正在社團中，請試著將自己當成「專業青年活動企劃師」，撰寫一份「社團活動企劃書」。

Chapter 8

場地安排與規劃

本章綱要

1. 場地的選擇
2. 場地需求的考量
3. 場地與合約
4. 場地安排與規劃的課題

本章重點

1. 地點就是一切！瞭解選擇地點的重要性
2. 瞭解如何為場地的需求做完備的考量
3. 瞭解場地的需求規劃要注意的事項有哪些
4. 認識休閒活動企劃人員在進行場地的安排與規劃 時常見的問題有哪些

課後練習與討論

建構好活動展望的框架，以及瞭解場地的需求後（包括供應商移入、設置、彩排、活動當日、拆卸與搬出的空間需求和期待），要找到完美的活動地點就簡單了。當遇見了合適的地點時，會有一種強烈的感覺，這是一種內在的、直覺的，隨著過往曾有過的類似經驗累積而出現的感覺。有的室內或戶外場地則是一進去就會把他跟活動展望相容的可能性排除掉。

開始尋找場地之前，藉由打造完整活動展望、設計活動圖表（作為建構活動的藍圖之用），以及愈來愈熟悉場地空間、活動與供應商的需求後，便足以判斷何種場地能在各方面都最符合你腦海中活動的「必備項目」需求。不管該建築物有多完美、陽台有多迷人、在哪根柱子前拍團體照有多威風，只要認定其他基本元素跟活動的「必備項目」不對盤時，那麼這就不是一個合適的地點。

第一節　場地的選擇

地點就是一切。對於要舉辦的活動而言，選擇的地點有極大的重要性，他可以成就活動也可以毀了活動。舉例來說，假設有一個為老人舉辦的休閒活動，他有北區與南區二個選項。北區比較舊，但比較容易進到活動地點，離停車場也近；而南區則比較新，但是距離停車場大約要走二十分鐘。在這個案例中，南區另外還有一場大型花卉展在舉辦，對賓客與供應商（展出者）來說，南區這個選擇均會造成不便，他們必須千里迢迢從停車場走到活動場地，由於賓客們可能會買各種大小的植物，然後再提著沉重的戰利品走回去，尤其當活動現場沒有像飯店一樣，提供協助搬行李的服務時，這對於活動參與者與展出者來說，都是一次令人筋疲力盡的經驗。因此場地與設備均較新穎的南區就不是一個好的選擇。再次強調，確定好活動類型跟場址選擇是否適合活動參與者是舉辦活動最主要的考量，因此南區雖然是較為合適的活動地點，但因為考量到目標客群是老年人，反而是北區較適合得多。

　　休閒組織與活動規劃者不用受限於飯店、會議中心或餐廳這些地點選項。時尚精品店也能利用其設施作為私人雞尾酒會與晚宴之用，安排一場時尚秀來介紹新一季的服飾也是不錯的選擇。某些活動甚至會用到店裡的廚房，以便讓餐飲部分的準備與招待更為簡便。可以選擇遊艇、溜冰場、飛機棚，或是兵工廠、博物館、藝廊來舉辦活動，也可以在停車場搭帳篷、在有屋頂的網球場，或甚至是在飯店屋頂舉辦自助餐會。私人俱樂部、餐廳或閒置的倉庫……等，也是活動規劃者可以有效與完全利用的空間。

　　唯一能限制活動規劃者的就是想像力與預算。預算方面可能必須要先付出一筆保證金或額外費用把場地包下來，這點也是在考慮場址的選項時所必須注意的。一旦這項成本難以負荷，建議轉而尋找能夠容納賓客數量的私人房間，而不考慮完全包場的設施。因為這個時候最重要的是找到適合的物件。

　　熟練的活動規劃者在遇到地點的疑惑時，可以藉由直覺得到解答。例如：這個地方是否散發著一種尋覓已久，也符合所有活動基本元素與物流需求的活動能量？他們能看見他、感覺他，只要一踏進現場就能把他具

場地的選擇不用受限於會議中心、餐廳、飯店……等地點，只要預算許可，想像力就是企劃力的最佳展現。
（圖為國際運動賽事選擇於飯店這個地點進行接待活動）

象化。這是一種內在的知覺感受，可以幫助活動規劃者找到完美搭配的活動場地。

　　很多活動規劃者會將頂級餐廳包場舉行私人活動，這是常見的做法，例如：生日宴會、麥當勞的唱跳說故事活動、勞瑞斯牛肋排餐廳的小廚師活動……等。當所企劃的活動需協同頂級餐廳將餐廳包場而面臨拒絕時，其實餐廳最大的擔憂在於：一旦賓客們被拒於門外，就再也不會回來了。這些是在和餐廳洽談時，活動規劃者必須牢記在心，通常這也跟成本部分習習相關，例如：餐廳也許會指定一些項目費用，但活動規劃者想要的卻是其他項目。必須事先找出哪些項目會被涵蓋在內，把他們列在合約上，然後把負責的支出部分加到成本表中。例如：

1. 事先張貼店休的告示。
2. 在活動當週期間鋪上提醒用的桌布。
3. 在活動當天張貼「私人派對」告示。
4. 告知餐廳或飯店門房，餐廳將被包場。
5. 向每一位想入場卻被拒於門外的顧客發放免費的飲料或小菜兌換券，感謝他們的體諒。
6. 建議顧客前往其他餐廳，並告知這些餐廳，讓他們能夠準備應付額外的顧客。
7. 安排前往其他餐廳的叫車服務。
8. 安排員工到地下停車場，告知打算前往餐廳而停車的顧客，餐廳因舉辦活動無法接待用餐，並建議顧客可前往哪些餐廳用餐。

　　除了這些禮節跟善意的表現，還有許多其他事情，是計畫在餐廳舉辦活動時所必須要注意的：

1. 如果餐廳是位在購物中心內，須確定有取得購物中心經理的許可，並且找出有哪些限制跟活動有關。許多購物中心都是靠一定比例的租金在營運，而該比例則依據商店的營業額而定，若舉辦活動的時

間是在平時沒太多人潮的晚間時段，對商家來說等於是賺一筆外
快。假如活動會引起媒體注意的話，也能為購物中心帶來宣傳效
益。為了表達善意，在取得客戶的同意下，不妨邀請購物中心的高
層出席活動。

2. 通知購物中心承租人即將舉辦特殊活動的事宜，讓他們能據此計
畫。這對他們而言是難得的機會，因為他們可以獲得免費宣傳，而
且有的顧客可能從未造訪過。

3. 假如餐廳是獨立建物，跟當地消防局和警察局確認一下是否有必須
要注意的法律問題。如果餐廳位在購物中心裡，那就跟購物中心和
餐廳經理雙方確認相關事項，避免違反任何租賃契約或是火災及安
全規範。

4. 如果有跟餐廳協調過在早餐或午餐後便關門的話，讓現場人員在這
些時段過後就到餐廳去確認是否真的沒剩下任何客人。千萬別讓某
些快打烊才進門的客人一直待著，妨礙到接下來的流程。當你要把
某個單一區塊封閉起來只留給你的賓客時，記得清場的動作要提前
準備好，並且要跟經理再三確認你何時要把場地封起來。經過解釋
與招待一杯飲料後，大部分的客人都能夠理解並配合調整座位。

活動規劃者必須對發生在活動之前的事情瞭若指掌。須確定合約書
上的進場佈置與裝潢時間明確無誤。舉例來說，某個經常被用來舉辦特殊
活動的熱門場地，在開始移入場地之前，必須知道它的行程表，並且確定
預留有足夠的緩衝時間。如此一來活動預演才能順利進行，不會在最後因
為時間倉促而草草結束。

地點的選定應盡一切可能確保活動體驗的完美無瑕。如果舉辦的是
戶外活動，可以研究一下何時日落，以安排雞尾酒會，通常落日餘暉是很
好的場景安排。之後別忘了查探天氣紀錄，因為在雨季時舉辦戶外活動不
是好選項。每一個季節都有其值得注意的問題，並且會對地點選擇與預算
相關的事項造成影響。天氣雖無法準確予以預測，但卻可以提早因應。賓

客的舒適和第一印象是最重要的。在做最後決定前，請當地旅遊局提供過去的氣象紀錄，像是溫度、降雨量和濕度，官方的氣象數據統計史都是公開資訊。假設有某座獨一無二的島嶼恰好被選作為活動目的地，只要參與者在離開時能對這座島嶼留下美麗的印象，那麼這個場地就會是最適宜的活動地點。

　　戶外活動宜事先規劃好備案，並且事先因應。天氣型態由於氣候暖化的原因已經改變，不再像之前那樣可以準確地預測，極端的天氣狀況變得是愈來愈平常，而某些城市在面對災難襲擊時，根本毫無防備。因此對活動地點當地的安全與維安程序，活動規劃者必須像對於活動取消條款一樣的熟稔。舉辦活動時必須檢視合約中的取消條款，並確保客戶有注意到如果活動因不可預期的情況，例如：氣候或傳染病的因素，以至於在最後一刻取消時，錢還是要照付。對活動規劃者來說，重要的事情不僅是合約取消條款，還要設想萬一客戶的財務突然出了狀況怎麼辦。活動規劃者必須準備一套包含合宜行動方案的全盤風險評估計畫，並提供其客戶活動取消之保險的選項。

　　規劃戶外活動時，一定要確定有天氣因應備案。活動當天（或更早，端看活動佈置的需求）假如天氣看起來不太穩定的話，就還有時間以電話通知說要改到哪個地方。找出一個明確的時間，作為決定要在哪裡辦活動的最後決策期限。

　　對於某些目的地而言，高溫並不是個問題。像拉斯維加斯，溫度可以飆高到超過攝氏38度，卻不會影響到活動。賓客們是由配備冷氣的大客車或豪華轎車送到有冷氣的飯店。一整天之中，他們若非很舒服的在賭場或附屬的遊樂場裡遊樂，就是在游泳池裡消暑，到了晚上沒那麼熱，就會跑去街上好好逛一下。如果會到戶外的話，多半也只是從有冷氣的飯店走到有冷氣的車子，然後反向再來一次。高溫一點都不是個問題。對於那些打算在夏季南方舉辦活動的人，要注意到天氣會對水溫造成什麼樣的影響。不同於高溫，低溫總是對活動產生或大或小的影響。

　　如果活動是在大型遊輪上舉行，記得要瞭解氣候會對航行產生何種

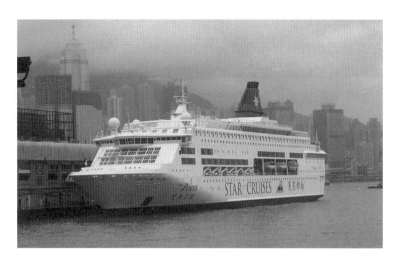

當活動選擇在大型遊輪上舉行時，活動規劃者很有可能會策劃一場露天的晚宴活動，這個時候氣候所產生的影響就成為活動能不能舉辦的決定因素。

影響，例如：海面會有比較平靜的時候嗎？至於租借私人遊艇的話，則要注意船上在白天有多少陰涼處，以及晚上的時候能提供賓客多少休憩的地方。當突然來一陣暴風雨時，每個人都能很舒適的待在船內嗎？船上配置有足夠的地方遮陽嗎？如果賓客要搭飛機離境的地方是冬季，需要轉機的話，盡量把他們安排在氣候穩定的區域轉機，以免因為當地天氣導致班機延誤或停飛，記得跟賓客說明一下「旅遊不便險」。策劃露天活動時，天氣因應備案更是一定要的，尤其是在比較冷的氣候地區，此時舉行戶外活動的另一個考量點就是暖氣問題，關鍵在於場地必須能配合活動與賓客。切記，天氣幾乎在任何層面都能影響到活動，一定要有所準備。

　　場地的選擇與成本考量也適用於實體建築、地點環境或目的地。假如正在籌辦一場位於國外的活動，關於地點的一些重要考量如下：

　　1.需要把機場過夜的住宿費列進預算嗎？

　　2.有直達目的地的班機嗎？

3.如果需要轉機的話,賓客們願意等待很久嗎?

4.如果要將旅行時間與班機延誤的時間算進去的話,全部的旅行時間能夠作為停留總天數的正當理由嗎?

5.從機場到飯店要花多少時間?

6.飯店和目的地在各方面都符合活動的需求嗎?

7.為了班機時間變更與延誤客戶能做多少讓步?

第二節　場地需求的考量

　　策劃活動時,畫一張類似**表8-1**那樣的圖表,把各種需求列出來。這能在腦海中建立起最初的活動流程與需要加入哪些項目的全景圖。圖表可以送到各個正在考慮的地點,看看它們是否能符合全部的條件。記得要把移入、設置、彩排、拆卸、移出、時程安排與物流的需求加到圖表中,後二者尤其重要。

　　進行活動預想以決定適合的空間需求。從研究可能性著手,並開始準備成本支出明細表。內容要很具體。假如活動是需要二十英呎的挑高空間以配合聲光效果與舞台的話,那就把他寫進圖表中,事先的佈置與彩排空間也要包括在內。如果需要的是二十四小時開放的活動空間,讓已經完成的佈置可以一直持續到活動當天的話,也請寫進去。如果需要替表演者準備後台,或是需要有一區用來準備或佈置休閒活動空間的話,記得要

表8-1　活動流程場地需求表

企劃大綱	第一天	第二天	第三天	第四天	第五天	注意事項
早餐						
上午活動						
午餐						
下午活動						
雞尾酒會						
晚間活動						

在一開始的時候就先跟場地提供者洽談，讓對方可以預留一區適當的空間。一旦簽訂契約後，逐步減少作業範圍要比增加或在不適合的空間中作業來得簡單許多。

　　為了準備精確的預算表，需要注意活動的所有面向，以確定有把盡可能多的支出都算進來。當進行到這一部分的工作時，你要能發現到那些必須被納入成本中的各種不同事項，像是街道使用許可、聘僱非值勤警察或安保人員……等，在何處要納入以及為何要納入。隨著活動進度請持續更新成本明細表，當情況有所改變時可隨之增加或移除項目。就像之前提過的，在預算要花的錢中，隨時瞭解身處的情況為何是很重要的，這樣當計畫往前推進時，才能做出適當地調整，並且確保能有足夠的資金去完成活動基本元素，以達成公司跟活動的目標。

　　記得要確切的掌握活動的財務狀況，以便做出正確的決策，讓活動在實際進行到企劃與運作階段時，不會出現需要重大改變的「意外」。事先就清楚地瞭解所有支出，可以為做出可靠的決策奠定基礎。

一、飯店與會議中心場地的考量

　　飯店與會議中心間的相異處會影響到活動預算。兩者的設備都很完善，但是在決定活動場地前要知道他們的差異，以及考量有哪些事物需要被納入成本細項。例如：當活動除了客房外也需要宴會空間的話，在飯店舉辦活動會是個較省錢的選擇。因為對於飯店來說，不但有了房間收入，也有餐飲部分的收入，這樣一來在佈置與彩排時的房價就有了議價的空間。通常有了餐飲這部分的收入，飯店就不會收取活動舉辦當天的住房費。當然，這點要看究竟想要在飯店花了多少錢而定。如果飯店跟會議中心的距離不是太遠的話，在飯店辦活動意味著可以讓顧客很輕鬆的抵達場地，如此便省去了額外的運輸成本。只是並非所有的會議中心都會跟附近的飯店有合作關係，並提供優惠房價，所以要跟飯店與會議中心分別洽談，不妨作一張價格對照表作比較，除了房價的部分外，還有其他的成本

當活動除了客房外也需要宴會與會議空間的話，那麼在飯店內舉辦活動會是個較省錢的選擇。（圖為日暉國際渡假村提供的宴會廳與會議廳）

因素也要考量進去。

對於以飯店為主，只辦一天或是有好幾天行程，但沒有客房需求的活動也是可行的，而如果活動會持續好幾天，也需要客房的話，包括：客房、商務套房、提早入住、延後退房、一定數量以上房間的其中之一，這些都可協商優惠價或免費贈送。除了房價跟稅之外，假如還有其他額外支出，像是顧客在退房時所支付的飯店相關費用，這些也需要加入到成本支出表裡頭。簽約時，活動的預算必須考量到這些額外費用，以便對總體房間成本有清楚的瞭解。也可以跟飯店談額外費用的減免或優惠，這些費用可能包括有：

1.每日設施使用費（resort fee）。

2.每日服務人員費用。

3.每日健身俱樂部費用。

4.代客泊車費用。

5.每日招待費用。

6.送報費用。

7.每日場地維護費用。

8.免費早餐的額外飲料費用，如柳橙汁（非專屬團體方案）。

9.飯店電話費用。

10.客房禮物、邀請函等客房迎賓費用。

11.商務辦公室費用。

12.無線網路費用。

13.充電費用。

14.毛巾費用。

15.室內保險箱費用。

16.使用房內迷你吧台費用。

17.開床服務費。

　　飯店可以提供許多服務，包括根據個人需求而供應的迷你吧台、乾洗、洗衣、傳真、打字、影印、透過飯店內部的視聽設備外接延長線、手機租借（可以研究一下當地飯店或旅行社所提供的手機租賃費）、無線電對講機、接待櫃台的電話轉接、懸掛布條（這個費用有可能很驚人），以及半夜時使用飯店的電腦……等。要注意的是，上面提到的每一項服務都有可能要額外支付費用。先找出每一項額外費用是一定要做的功課，並確定有授權把所有花費都直接以主要帳戶支付。記得要在影本上明確標記各種花費的用途，以便能夠將這些支出納入帳目查核表中，並且讓有權准許這項花費的人簽字核可。

　　跑去當地的影印店去印文件或傳真當然會比較便宜，但是當你在活動現場時，這項時間成本值得嗎？這是必須考慮清楚的。通常飯店會列出可以提供的服務清單，以及相應的價格。盡可能的把這些花費納入活動的預算中。例如：活動的接待櫃台需要電話時，就必須將轉接費與市話費（這部分會隨飯店不同而有所差別）加入活動的預算中，並評估一下這筆數目加到你的支出中。要小心一旦花錢如流水，預算就會破表，所以必須找出每一項有可能發生的額外費用，並將它列入活動的預算表中。

　　上述這些同樣也有稅金跟服務費的問題，需要詳細計算並加到實際費用以外的花費項目中。在簽下跟飯店的合約之前，必須確切地瞭解有哪

些費用是花在刀口上,把他們用書面記錄下來,並判斷這會對整體預算產生何種影響。

會議中心與飯店額外花費的項目並不必然相同。有可能是裝卸貨物需要支付工資,而在某些情況下可能要付最少三或四小時,甚至是超時的場地費。此外,桌椅及其裝飾可能都要花錢。會議中心有可能不會有特製酒杯(如果活動恰好是紅酒品酒會),則必須自己花錢買再帶進去。除了酒品之外,得評估一下租借特製酒杯所要支付的費用。酒類的展示空間不見得有地毯,所以得考量一下會議中心的地面是否也要租借地毯,而這又是一筆額外的費用。仔細找出哪些項目需要而哪些不需要,並以書面記錄下來,這時議價空間和基本開銷之外的支出便應運而生了。

記得詢問一下會議中心是否有其它整修工作正在進行,如果有,對活動會造成何種影響?還有是否需要會議中心提供人力支援,如果需要,何時要洽談合約與工資?必須事先知道有哪些已經排定好的整修工作。他們是大工程嗎?這會如何影響到服務、設備情況,以及顧客們在活動期間中會有怎樣的體驗?會議中心有機會可以砍掉某些項目的租賃費,當然飯店也行,但是在這之前飯店會想確切知道你可以花費多少錢在他們的設施項目上,例如:客房、餐飲……等。飯店也好,會議中心也罷,都會因為人數減少而相對上增加了租賃費用的平均成本,這是必須要有心理準備的,也建議載明在活動合約中。這方面要特別注意,因為他會對預算造成重大影響。

在簽約之前,記得找出活動中有可能會支付的額外費用,可以透過以下的問題來得到答案:

1.桌椅要付費嗎?

2.有什麼東西是要自費帶入活動中的?

3.清潔要收費嗎?

4.有超時費用嗎?

5.有一定要合作的特約公司嗎?

6.水費、電費……等的費用怎麼計算?

　　記得要求在合約上把所有額外費用都以項目方式陳列出來，並且把這些都納入預算中。活動結束後的意外帳單是負擔不起的，特別是活動預算有限時。

　　飯店和會議中心都有其各自的強項與弱項。重要的是找到最能符合活動需求的設施，並且確保任何需要被納入預算的可能支出皆獲得充分的注意。

二、餐廳、私人會館場地的考量

　　活動規劃者可能會想在有特色的場地舉行企劃的休閒活動。這些場地有可能是博物館、藝廊、表演藝術的劇院、私人豪宅、古蹟建築、包場餐廳、機場飛機棚、遊艇俱樂部、賽馬場、當地景點和娛樂中心、高級俱樂部、溜冰場、附屬網球場、室內排球場、高爾夫俱樂部、零售店、水族館、改建的倉庫、兵工廠、電影片廠、包船、豪華轎車展售點、花園、沙漠或海灘……等。這些特殊地點的選擇清單，只有想像力跟預算可以限制其範圍。當在規劃這類活動地點時，詢問一下對方，可否擁有進行室外活動的專屬權利。當某間飯店有一棟美不勝收的私人房舍，或是有一座令人嘆為觀止的花園時，活動規劃者會希望可以在舉辦特別活動時作為參加賓客的接待所，這個時候賓客可以有機會體驗不同於飯店的特別環境，而飯店仍然可以獲得房價與餐飲收入。

　　就像飯店或會議中心租借設施時一樣，從一開始考慮在餐廳、私人會館場地舉辦活動時，就必須找出每一項合宜的費用與額外花費，並且記入成本支出表中。為了能夠精確的達成這點，記得要把活動的所有面向從頭到尾都設想一次，以便捕捉每個活動基本元素所需要的支出。

三、劇院、藝文中心或舞台劇劇場場地的考量

　　劇院、藝文中心或舞台劇劇場可以用各種不同的方式來舉辦特殊的

休閒活動。某些比較新的劇院可以租來辦正式宴會，而其他劇院則可以用來舉辦雞尾酒會，或是讓表演藝術團體舉辦表演，吸引人們來觀賞、休閒。可以選擇整場活動都在劇院裡舉行，或是在表演結束後，把接下來的餐會或其他活動移到另一個地方；也可以選擇先在其他地方舉辦完餐會，再把賓客們載到劇院欣賞節目，然後再送回一開始的地點休息，或是提供自由活動，讓參與者在不同的場地喝杯咖啡或酒，以及吃幾塊甜點，度過一個悠閒下午茶時光。

　　這類的看節目、談表演、找空間的活動規劃最適合在劇院、藝文中心或劇場的場地舉辦，例如：西門紅樓、烏梅劇院……等。以西門紅樓為例，它是遊客造訪臺北的必經景點，場地曝光率極高，有完善的場地服務設施。其室內獨立的二樓劇場擁有獨一無二的挑高、無梁柱設計，空間完整方正，更具備嶄新的舞台、基本燈光音響設備及演員休息室，是藝文展演、藝術、商業展覽活動、座談會、時尚發表會、學生畢展、各式晚宴、電影觀賞、餐會、園遊會……等的好地點，具演出、展覽、發表、典禮等功能，其中的紅樓茶坊更是各式小型晚宴、團體餐會、讀書會、小型展覽的好地方。

　　當考慮要在劇院舉辦活動時，先確認有做過一次完整的場地詳細檢核。找出真正的人數容量，例如：到後台瞧瞧有多少座位是故障、壞掉或某些方面不能用的。確認一下火災逃生出口是否暢行無阻，尤其是當發現

擁有全臺唯一百年劇場空間、古蹟再利用的西門紅樓。（檢索自西門紅樓，2021）

打開逃生出口，卻發現垃圾堆得跟山一樣高，還把其他出口也擋住時，就會慶幸事先做了勘點，因為巷弄阻塞不只拉高了火災的危險，活動佈置時東西搬入可能也需要靠這條通道。這時應該要求對方將垃圾清除掉，最好是徹徹底底的把巷道清理一番，清除掉遺留在此的臭味與污漬。當然有很大的可能性你會發現其實並沒有逃生出口，這時這個地點就不是好選擇。

　　就如同其他設施一樣，務必瞭解要遵守的規範，以及會產生哪些費用，並確認劇院何時能夠讓你開始佈置。劇院的租賃、員工與清潔團隊方面的支出又是如何呢？假如會放電影的話，在活動開始前先做一次徹底的排演，以確定所有事項都各安其位。在活動當天正式放映之前，計算一下將一部投影機搬到現場會產生哪些花費。據說就曾經有部電影在預播時，出現了十分鐘的無畫面與無聲音現象。也就是說要考量的因素，還應該包括確認影片品質和放映時有沒有出現雜訊之類的問題。記得跟電影公司洽談一下電影版權及相關費用，通常劇院經理可以提供這些相關事項聯絡人的姓名與電話號碼。

　　思考一下關於抵達會場的問題。人們要隨身攜帶票券跟邀請函嗎？可以安排兩條動線以避免人潮堵塞跟不必要的等候。需要哪一種識別標誌呢？需要準備報到桌、桌椅裝飾和放飲料的桌子嗎？把現有的地毯和地板好好清洗一番，還有入口處是否要鋪設紅地毯（「紅」地毯在顏色與量身訂做的迎賓方式中都可作為開場的意思）或是任何合適的措施。把客戶的標誌印在飲料杯跟爆米花桶上。討論一下飲料的準備與分配問題，還有你需要準備多少人份的爆米花、包裝、跟其他文宣一起塞進小購物袋中，糖果是要放在盤子裡，或是用某些東西包裝起來？會不會用到繩子跟柱子？要做一個「私人派對」的標誌嗎？要如何應付常看電影的賓客呢？如果要把電影名稱印在遮蓬上，需要專人負責可能打來詢問的電話嗎？需要人群管制嗎？探照燈呢？有任何特殊主題或贈品嗎？千萬不要等到活動當天才知道這些事情。

　　另外，需要考慮到交通管制嗎？活動地點有沒有提供交通工具或交通資訊，例如：讓賓客們可以來往於一個以上的地點。假如賓客們同時抵

達、離去和前往第二地點時，花點心思在各區域的人潮堵塞與排隊上，以及要如何避免這個現象。劇院在活動結束後會對外繼續營業，還是整晚包下來？如果是前者，就必須要考量一下那些準備買票入場的觀眾要在哪裡等候。結束時，必須要把宴會廳跟廁所區域全部淨空，直到賓客們全部離去為止。在簽下合約之前，記得確認直到活動結束前，場地都是專屬且不對外開放。然後，最後一點是最重要的，就是確定有把所有支出都納入預算中進行考量。

四、戶外活動場地需求的考量

(一)帳篷

想要舉辦一場特殊活動的話，在帳篷內舉行也是一個不錯的創意規劃。帳篷可以作為主要會場之用，或是提供額外空間，成為第二場地。例如：舉辦野外露營或婚禮……等特殊活動時，可以把主要區域拿來招呼與接待客人，然後將他們移到帳篷內入座，享用晚宴。或者也可以讓整場活動從頭到尾都在帳篷內舉行。帳篷可以提供遮蔽，這對體育活動來說相當合適，當然也可以當作是天氣不佳時的場地備案。

最適合活動需求的帳篷類型，也是需要研究一下的問題。立桿帳篷（pole tent）有著既高且尖，像馬戲團那樣的天頂，支架帳篷（frame tent）一般來說則是要花較多的安裝成本，但結構也比較穩。考慮帳篷尺寸時，可以用每人平均一‧八平方公尺進行計算。如此才有足夠的呼吸空間，尤其是遇到壞天氣而必須把所有人都安置到帳篷內時。記得跟帳篷租賃公司聯絡，確認能看到他們所提供的帳篷實際樣本。雖然有目錄可供參考，建議還是要親眼目睹一下。例如：側牆在目錄裡的照片看起來可能很明亮很棒，實際上則有可能灰灰髒髒，滿是裂縫。花點時間到供應商的銷售據點去做個場勘，如此才能確定品質是否跟他們所提供的產品一樣。例如：想要的是單一純色還是條紋樣式的帳篷，親眼目睹感受一定不同，尤其是可以直接選好哪一種側牆。此外還要確保安裝的帳篷上沒有刮痕、裂

縫、破損或是明顯的修補痕跡，並且是在帳篷良好的狀態下進行安裝，要注意合約上的這些項目，一定要具體明確的寫入。將合約中所聲明的要求寫入工作表中。一定要清楚瞭解這件事的完成時間。

在與供應商的合約中應議定須一同到活動地點去做場勘，以便決定最適合活動的帳篷類型。帳篷在照片裡看起來有多漂亮，根本不是重點，重要的是根據地點與具體需求而進行的帳篷設計作業。帳篷租賃公司要確定的是帳篷是否能夠直接架在地上，或是否需要用錨固定，以及可能因此造成的額外支出。例如：假設想架在一處停車場上，該場地的表面就不可能在不受損的情況下讓帳篷架上去，在這種情況下，帳篷可能會需要用錨去做穩當的固定。（華泰展覽事業，2020）假如打算把帳篷架在田野上，那就得去研究一下這方面的設計。如果帳篷裡頭會放杉木的話，帳篷的高度就要選夠高的。相同的道理也可以反向應用在如果有鋪設在低處的線路時該如何處理。另外還必須考慮一下帳篷架設的地點，是不是位在潛在風洞的可能性。

活動規劃者必須要瞭解到哪一種帳篷最適合場地，而不是看起來漂亮就好。只要沒做過場勘，就不要輕易簽下合約。場勘時，帳篷租賃公司、外燴業者和提供桌椅等相關人員都要出現在現場。絕對不要用猜想的。精確的評估要做哪些事情。評估的地點一定要仔細測量，看看選好的帳篷尺寸是否合適。至於其他的考量也不能大意。外燴業者會提出他們的需求。是否要準備一個獨立的廚房帳篷，讓外燴業者可以在不被客人看見的情況下處理食物，這時就要確定下來，而如果要在帳篷內煮食，良好的通風就是重點了。

照明跟電力需求是另一個考量的重點。場地會不會凹凸不平呢？這種情況下，地板可能就不是選項，而是必要物品了。你也必須要根據帳篷與建築物的距離，做好跟防火有關的管制規範。下面這些事項同樣需要加以考量：

1.打算搭帳篷的地是屬於誰的？需要誰的許可和哪一種許可？

2.需要申請帳篷許可嗎？建築許可呢？會需要土地使用許可嗎？還有哪些相關的許可需要申請？

3.如果選擇在餐廳的範圍內搭帳篷，因為餐廳有土地使用許可、所有權，可以與餐廳洽談同意做這些事情。

4.如果想要在公園裡舉辦活動的話，就必須取得相關管理單位的同意。此時會需要考量到水資源使用許可嗎？打算利用水力來發電，或是自己帶發電機呢？

也就是說，所決定納入活動中的項目會影響到你需要取得的許可，這個許可誰要負責去申請？每個案件都是不同的，這裡沒有所謂的標準規則，只有確認、確認，再確認。合約上必須載明由誰負責取得每一項許可，並且要堅持在活動前先各拿一份影本留存，這點很重要。到了活動當天，請確定好手上有所有必要的許可，以防臨檢到來這種意外，另外再放一份影本在資料夾中。

同時還需要考量帳篷的佈置跟安裝會用到多少天？這點很重要。假設某間汽車經銷商打算辦一場不對外開放的活動，帳篷作為展示區域之用，直到他們發現需要在活動前花兩天的時間把帳篷搭起來為止，這意味著必須把車輛從展示區移走整整三個營業日。這當然會對營業額有嚴重的影響，因而必須尋找會場的替代方案。

活動預算許可的話，最好能分別提供男女專用的流動廁所。高級一點的廁所拖車附有污水槽跟自來水，相當適合租用來辦宴會活動；這樣就不受限於活動場地或得另外設法找地方蓋廁所。流動廁所記得要安排人員保持乾淨。廁所方面的黃金比例，大約是平均七十五人配一間廁所。在策劃帳篷活動時，如果活動需過夜的話，記得編列一筆額外預算，用在帳篷佈置到活動開始這段期間的維安工作。這樣可以保證三件事：已佈置完成的桌椅之安全、不會有不速之客到你的帳篷「野營」，以及帳篷到活動當天都還是直挺挺的。其他會影響到預算的項目還包括了桌、椅、瓷器、銀器、餐巾、裝飾、外燴業者……等方面的租賃或接洽，以及外燴業者的烹

飪用帳篷與電力需求⋯⋯等相關項目。要記得的是，壞天氣可能會拖延帳篷的安裝進度。所以在安排送貨期程和計算整體準備與設置時間時，先確認有把天氣因素考慮進去。另外記得要瞭解搭帳篷與活動前後的場地清理費用。

　　以上是所有會影響到活動預算的項目，此外還有主帳篷區、烹飪帳篷、吸煙區的地板鋪設、照明、發電機、空調或暖氣，以及其他必要的帳篷佈置項目。許多人會認為鋪地板不是必要的，除非預算實在是少得可憐，不然實在不建議把帳篷直接搭在草地上。由於搭帳篷可能會用到兩天的時間，得事先評估一下大自然環境。假如地面非常潮濕，又沒有時間弄乾的話，在沒有地板的情況下就會看到桌椅以一種不自然的角度陷進地裡，這對桌上裝飾、場地佈置和整個餐飲服務，可以說是一場災難。再者，當夜間時分溫度下降時，濕濕的草圍繞在賓客腳邊的感覺並不舒服，活動預算許可，鋪上地板可以讓客人既舒適又安全。

　　帳篷有許多不同的側牆可以作選擇，可以選那種像帷幕一樣，天氣熱時可以捲起來的，還附一層用來擋小蟲的網狀薄紗，天氣轉壞時則可以放下來。另外如果有準備特效活動，像是室內煙火這種的話，就可能會需要編列一筆排氣系統的支出。

　　如果要舉辦的活動同時會用到室內與室外設備的話，更應該把帳篷視為兼具天氣太熱、下大雨的備案及獨立會場的雙重選項。假如場地整體容納人數與邀請的賓客數目是把室內與室外部分合在一起計算的話，帳篷可以讓人員流動更為順暢；帳篷會是活動中的重要部分，要確保賓客會跑到這邊待上一段時間，如此可讓室內場地不會太過擁擠。達成這個目標的其中一項方法是把主菜安排在帳篷區，把賓客們從其他地方吸引過來，並確認帳篷內有足夠的座位、自助餐設備、音樂或其他娛樂項目，要不然賓客是不會待太久的。可以讓侍者四處供應輕食與冷熱開胃菜，以空出更多的桌椅空間，桌子可以小一點，讓場地看起來比較像俱樂部的樣子，而非宴會。這樣子就可以打造出兩區充滿高度活力與熱鬧氣氛的場地。

第三節　場地與合約

除了隨身攜帶各種許可的影本之外，另外一件不能忘記的東西就是已簽字的合約影本，以及針對合約中有關地點或其他活動基本元素的關鍵爭議往來信件之影本。隨身攜帶這些文件，可以讓你立即處理各種問題。最重要的是，因為隨身有攜帶原始合約與圖表，又有從一開始的往來信件，裡面有詳細的活動細項要求，一旦有意外事件發生，在客戶與賓客們抵達前就能把所有問題都處理好。一旦與對方洽談合約變更或有妥協事項時，請確定對方有人可以做決定並能負責，當然也要做好有可能會需要跟更高層的人接洽的準備。

在籌辦活動時，特別是在國外舉辦的那種，務必要比團體提前抵達現場並確定所有事情都已處理妥當。切記一定要對合約、飯店，以及所有與活動相關的供應商工作表做最後一次檢視。藉由審視所有相關的合約與工作表，可以幫助確定並未遺漏或忽略掉任何合約上的記載事項，重點是要確保所有相關事項都正在進行中，並且各在其軌道上。

選擇地點時，不管這個場地最後適不適合你的活動，許多與活動地點相關的元素是需要被仔細思量的，而非只是單純的比較設施尺寸與佈置即可，你需要做的是能夠更準確地評估與控制活動支出，並且決定該地點對於活動規劃的合適程度。

第四節　場地安排與規劃的課題

活動規劃者在進行場地的安排與規劃時，會有很多的細項需要加以確認，**表8-2**是活動規劃者常常會有的一些疑問，不妨就這些問題試著問一問自己，以在行前規劃前做最後一次的爬梳，找一找是否有哪些疏漏是自己沒有發現到的。

發現地點並打造獨一無二的活動，就是創造出難忘經歷的不二法門。要讓活動參與者有每分每秒都處於年度最佳活動的感覺，不要害怕嘗

試新花樣，但之前一定要先做好功課、計畫與準備，並且在需要時請專家來助陣。可以把活動搬離室內，打造出不可思議的回憶，然而之前要做好對於所有相關面向的計畫與準備。切記，要鉅細靡遺，例如：為了活動，場地裡的小地毯要拿去清理嗎？餐廳、廚房有符合預期標準嗎？壁畫呢？壁紙呢？對每個面向都要注意，因為這絕對值得。尋找讓活動變得特別的方法，打造出讓賓客們無法自行複製的活動是休閒組織與活動規劃者最需要思考的。

表8-2　場地在規劃安排上常見的問題說明表

常見的問題	細節說明
1.何時進行場地勘查？	(1)對於進入場地的獨占時段要非常清楚，並將日期記載在合約中，以避免雙方日後產生誤解。 (2)要牢記現在進行場勘，甚至在活動規劃過程中共事的人，在之後有可能就會消失了。換句話說，活動當天合作的現場人員很可能是第一次合作，所以記得在第一天開始，隨著活動的進程，把每件事情都用書面記錄下來。
2.佈置的時間夠用嗎？	(1)瞭解佈置需求，找出場地移入、佈置、彩排時會妨礙到時程安排的事情有哪些。 (2)如果需要的時間比對方所提供的要多，有可能就需要和對方討論一下額外時間的計價問題。 (3)除了提供補償的金額外，可以試著以其他的補償方式與對方商談，作為延長佈置時間的代價。 (4)在簽約之前找出關鍵的物流需求，與對方商談先行移入物品，而非等到移入當天才做。 (5)確定的合約中有載明保證你擁有使用的時間與空間，以及在上一場活動結束後，場地會恢復成你們約定好的狀態。
3.有要移除的設備或固定物嗎？	(1)在勘查空間時，要注意裡面的設備或固定物是否會影響到活動。 (2)合約中須清楚載明你要移除的項目有哪些，並注意哪些支出是你要負擔的，以及會有哪些相關的額外支出產生？例如：該場地沒有提供儲藏室，而你需要幫這些移除物品找一個地方放置，並防止遺失或損壞；此外還需要將那些物品搬回場地並回復原狀，此時所需的人員和其他相關的物流費用必須納入考量。 (3)取得讓卡車能裝卸貨物的路旁停車許可。
4.活動期間需要雇用自己的清潔人員嗎？	這個項目通常是可以協商的，但千萬不要預設對方會免費準備清潔人員。

（續）表8-2　場地在規劃安排上常見的問題說明表

常見的問題	細節說明
5.場地法定的容納人數是多少人？	(1)務必要瞭解空間容納量並遵守規範。這樣做不只可以保護賓客們的安全，也能符合法律規範，還可以保障你的客戶、公司以及你自己的權益。 (2)賓客的舒適度是首要的考量。如果他們擠得像沙丁魚，或是非得排隊才能上廁所，都不是好的選項。 (3)找出可以增加法定容納人數的創意方法，例如：所找的場地是位於某辦公大樓裡頭時，便可以透過安排額外的維安人員來使用更多的設施。
6.有哪些限制或規範？	(1)務必要跟當地主管機關進行確認，如消防、醫療、警察……等，找出什麼可以做，什麼不行做。 (2)如果需要醫護或警察人員待命，便應在計畫與預算中有所規劃，以便讓活動能順利成行。
7.會有噪音管制嗎？	(1)如果活動地點設置在住宅區當中，就會有噪音管制，這點會影響到你的活動能進行到多晚，以及音樂能放多大聲。 (2)渡假村等私人的戶外宴會，同樣也會有噪音管制。 (3)室內活動在聲音方面也應維持在一定程度的分貝以下。
8.需要哪些保險呢？	(1)務必要和場地提供方及供應商一同研究相關的保險需求，並且和公司法務與客戶及其公司法務討論，以確保所有面向都有顧及並獲得保障，不出一點差錯。也要記得按照一切程序來走。 (2)安全絕對是在保險考量之上的。例如：你為某公司舉辦了一場路跑，那麼就得避免所有會危及到參與者的因素。 (3)不管籌備的是什麼活動，都要特別重視賓客的安全與場地維安，找出活動必須符合的法律規範，以及需要準備多少保險以保障你的客戶、供應商、公司，防範任何意外發生的可能性。 (4)當被要求在合約上強制加入客戶與供應商的保險相關條款而無法拒絕時，除了要取得保單影本證明對方的確獲得保障，並把影本傳給對方外，務必要將文件影印一份留檔作為記錄，以避免後續爭議。
9.有哪些地點會有部分使用限制？	(1)歷史建築、博物館、藝廊……等地點都有非常明確的守則，指出什麼可以做、什麼不可以做。這些限制可能千變萬化而沒有標準格式，可以向他們要一份租賃協議書的影本。 (2)必須知道哪些能做，哪些不能做。例如：賓客們不被准許進入的某些限制區，或是賓客們可以看展品但不能碰也不能拍照的藝術品、畫作……等；又例如某些用繩索圍起來禁制區，這些在世界遺產著名景點中常可見到。 (3)歷史建築、博物館或藝廊內可能禁止吸煙或飲食，有的還會要求你的談話音量或關閉手機、禁止照相，而有的博物館可能會向你要一筆額外的維安費用。

（續）表8-2　　場地在規劃安排上常見的問題說明表

常見的問題	細節說明
	(4)簽下合約前，找出所有相關的使用限制。如果有額外的費用，像是維安之類的話，那就要加到成本支出表中，以便計算會對預算產生怎樣的影響。
10.有需要自行準備的東西嗎？	(1)有些會場會完美到只需要再加一點小元素就足夠了，而有些則可能需要來一次全面大改造。例如：照明。照明可以增添趣味與氣氛，可以是戲劇性的，也可以是浪漫的。燈光照明元素能協助打造某種氛圍，也能夠增加現場活力，今日的科技還能花點小錢創造出大特效。 (2)如果想要多帶一些花花草草或是另外租借桌椅，加強現場已有的設施。租借的話，道具屋可說是個非常多元化的項目來源。如果有需求可以跟當地的裝潢公司洽談，檢視他們的產品目錄，看看能不能觸發關於活動的某些點子。 (3)如果預算許可的話，可以自行訂做家具或其他相關道具。這些東西在事後還可以賣給該場地或裝潢公司，幫助回收一點成本。
11.場地的視線如何？	(1)當活動規劃者進行場勘時，必須把賓客們將會看到、感受到、聽到與聞到，以及他們將體驗到的品質設想一遍。例如：想要聲光表演的話，視線會是要特別注意的事項。如果場地有柱子或任何從天花板吊下來會擋住視線的東西，為了活動就必須把它移除，如果有這種狀況的話，不管是移除全部或一部分，都記得要把相關的工資費用納入預算中。 (2)一定要讓場地方面展示燈光全開時的空間樣貌，不能有一絲黑暗，以避免你所注意不到的死角。
12.廚房在哪，能提供多少服務？以及廚房有多大？要如何設置？	(1)賓客們的食物你要怎麼安排？如果是找外燴業者的話，跟廠商或是負責廚房的人員約在現場會面，以便得知對方的所有需求和對場地的意見，因為他們必須要熟悉設備安排、所占面積，以及所有可能的場地潛在問題。 (2)如果要設置廚房，請釐清廚房所占的面積並進行設置的場勘。 (3)如果要設置廚房，請釐清一些看似不怎麼重要的問題，像是廠商的鍋子能放進會場的烤爐、冰箱或冷凍庫嗎？廠商的盤子是否尺寸過大，又有多少餐具能配合？能放進會場的洗碗機或微波爐嗎？會需要多少插座？位置又要設置在哪呢？會需要延長線嗎？需要額外或備用的發電機嗎？關於停車與裝卸食物及設備，他們會需要什麼協助呢？ (4)有安排其他場地作為廚房區嗎？例如：飯店裡除了私人宴會供餐之外，同一間廚房也要為飯店附設為餐廳的客人服務嗎？同時能提供多少產能呢？ (5)在保持最佳品質的前提下，廚房一次能應付多少賓客呢？ (6)花些心思想想如何讓活動能夠運作順暢。計畫一下你要安排多少員工清理餐盤和做廚房工作。盡可能把活動辦得又專業又高雅。

（續）表8-2　場地在規劃安排上常見的問題說明表

常見的問題	細節說明
13.會場的杯子、餐具與刀叉狀況如何？	(1)如果要舉辦的是會讓賓客們用一大堆餐盤、杯子與餐具的高級美食品嚐會，記得要準備足夠的數量。同樣也要記得瞭解一下是否有什麼特殊要求，像是特製酒杯等。 (2)有足夠的玻璃杯、餐具與刀叉，以及足夠的人員進行更換嗎？ (3)確認真的親眼看過這些即將拿來使用的器皿。在活動之前，全面檢查一次，以確認所有東西都已備妥，且符合標準。
14.有多少間廁所？廁所距離有多遠？	(1)現場有多少間廁所，而其狀態又是如何？記得千萬不要只有一間廁所可用，或是廁所一直到活動預定的結束時間前都無法好好運作，或是廁所動線不良，或是有找不到廁所的情況。 (2)廁所會需要一些小調整嗎？活動之夜時要如何進行清理呢？廁所要安排專屬服務生嗎？ (3)需要設置服務員嗎？你要怎麼安排廁所的服務生？
15.需要取得哪些許可？消防與安全法規呢？	(1)要清楚相關法規，以及是由哪個機關單位核發許可。記得把每一份許可都複印下來存檔。 (2)瞭解消防單位所同意的會場最大容納人數上限，並評估假如移開某些設備或帶進額外的廁所等設施時，會導致哪些影響，一定要確認不會超過標準規範。 (3)哪些門要保持淨空不上鎖以作為緊急逃生之用？ (4)必須清楚地張貼逃生標誌嗎？
16.活動規劃團隊的經驗值有多少？參與過的活動規模有多大？	(1)要確定團員是富創意、最有經驗與最專業的員工。 (2)與團員討論一下合約草案的每一個細節，務必要對打算營造的氛圍有清楚認知，且要注意到工作表上的每一個項目。 (3)向對方索取一些參考資料，以及與曾經跟該場地合作過的供應商聊聊。問問看有哪些地方辦得不錯，而哪些地方可以更好。他們同時可以處理的人數上限是多少，而不是一整天下來的人數總額，但如果是私人活動又是如何？他們能提供何種程度的經驗給你？請他們提供一些事證。記得要說明得具體一點。誰曾跟他們共事過，過去又曾經做過什麼？你可以從過去的客戶與供應商那邊取得他們的姓名與聯絡方式。
17.身為特殊活動的規劃者，曾想過自己經辦過的活動性質有哪些？而可以挑戰更特殊、更專業、更大型的活動類型嗎？	(1)思考一下公司能帶來什麼樣的個人經驗？ (2)假如過去只舉辦過小型活動的話，想想看處理一場大型的，譬如千人以上的活動時，會需要具備哪些經驗？記得千萬不要因為輕忽，結果置活動於危險之中。跟曾經成功辦過這類型活動的人共事，從他們身上學習。 (3)當辦理特殊專案的活動時，在規劃初期可以把創意總監納進來，提供關於物流與創意設計的點子，讓他和活動規劃團隊一同工作並分享他的知識。這點對於物流規劃沒有很完善的活動來說尤其重要。

（續）表8-2　場地在規劃安排上常見的問題說明表

常見的問題	細節說明
18.會設立獨立休息區讓團員喘口氣嗎？	(1)一個獨立於活動場地之外的休息區在飯店或餐廳是必備且常見的設施，尤其是星級旅館中員工們會有自己獨立的休息、走道、辦公、廁所……等區域，如果活動需要與地點提供方或供應商在活動期間緊密合作，需要設置休息區供合作的團體成員喘口氣嗎？例如：當他們又累又餓又渴，影響服務品質跟你的活動時要怎麼辦？ (2)除了休息區外，找找看能不能為他們安排專屬的廁所，這點認知對於賓客與員工雙方的舒適感而言都是很重要的。

【課後練習與討論】

1. 以三至五名同學為一組，試著以2019年交通部觀光局與縣市政府聯合推出「臺灣40經典／客庄／慢城小鎮」，打造臺灣四十經典小鎮創意遊程為要素，擇一規劃特色路線與行程，選定單一小鎮，以「2019小鎮漫遊年一日遊」為活動企劃主題。遊程規劃中可結合現有臺灣觀光資源如：臺灣觀巴、臺灣好行、合法旅宿（如：好客民宿、星級旅館）、藍色公路、郵輪跳島、鐵道旅遊……等，探討為何你選定這個小鎮作為你的活動地點，這個地點在你的活動規劃中有何優勢，在勘點的過程中你認為會遇到什麼問題，並請發揮創意讓活動變得特別，讓外界認識臺灣小鎮，進而喜歡臺灣、嚮往臺灣。

2. 每年一度的澎湖花火節是臺灣離島中最盛大也最好玩的季節。花火節是澎湖的觀光旅遊招牌，除了夜航出海賞澎湖灣、看煙火、釣小管外，也有每年萬眾矚目的花火秀，展現絢爛煙火與浪漫虹橋交相輝映的美麗魅力。假設你要結合縣市政府融合科技及燈光藝術全面打造花火秀的震撼視覺效果，並搭配精心挑選的音樂曲目為這個活動帶來全新的聲光體驗，試問你需要取得哪些許可？縣市政府的消防與安全法規與你的活動是否有某些不同的限制？請問你會不會想要為這個活動投保某些保險呢？

Chapter 9 交通安排與規劃

本章綱要

1. 空運
2. 陸運
3. 交通運輸的其他考量要素

本章重點

1. 瞭解交通運輸在活動基本元素中的重要性
2. 瞭解空運在交通運輸安排上的便利與難處
3. 認識陸運部分有多少好玩的東西可以納入活動中
4. 學習判斷何處適合傳統的運輸方式，何處適合創新的運輸方式

案例介紹與課後練習

　　交通運輸跟其他的活動基本元素同等重要，而且為了確保抵達活動現場的過程是個愉快的經驗，創意在這部分是不可或缺的，無論是空運、陸運、水運或甚至是上述的綜合，對於某些目的地與會場來說都是可行的方式。一定要盡可能讓外出旅行、觀光遊覽的經驗是愉悅的，而非只是將交通運輸當成抵達目的地的方式。

　　活動如果會讓賓客們從某個地點移動到另一個地點的話，這會是個很有趣的挑戰。例如：一場位於新加坡的活動，活動規劃者安排了一排人力車在外頭列隊迎接活動參與者，賓客們藉由這特殊的方式從一個地點移動到另一個。每位賓客都配備一位身上穿著印有活動主題T恤的車夫，回程時則是用很普通的大客車。這是不錯的安排，起程時帶給賓客們興味與期待，回程則是快速與便捷。

安排遊艇或快艇、觀光小巴、人力車等作為接駁賓客用的各種出行方式可以讓活動行程變得更有趣。

　　有時候可能需要在停車和交通部分有點想像力。例如：什麼地方可以停車，附近有購物中心或其他可以租到大停車場的設施嗎？來往接送賓客的接駁車可以解決所有的停車問題。也可以讓事情變得有趣，例如：雙層巴士、人力車，或是在某些地方可以用遊艇或快艇，或是安排露天的觀光小巴、甚至利用纜車。「漸進式」的晚餐安排也是不錯的選擇，當運送賓客從一處到另一處時，可先在某處提供雞尾酒，到了另一處再進行晚餐，最後也可安排在另一處舉行夜間派對。這樣的安排一定要事先告知賓客，讓他們有所期待。所以要先寄活動行程表給他們，告知他們其中有詳細的活動指示。

　　交通運輸的方式包括：(1)空運：私人飛機、飛機租借、一般航空公司、直升機、熱氣球；(2)陸運：豪華禮車、私人汽車（公路拉力賽）、大客車、私人火車；(3)水運：私人船隻、私人遊艇、快艇及其它。

　　私人船隻與私人遊艇可以用來將賓客運送至景點，譬如在附有碼頭的水岸餐廳。可以租私人遊艇及其上面的娛樂設施，把賓客們從飯店帶到河岸旁的專屬活動現場，也可以在遊艇上舉辦活動，或是在賞鯨船上舉辦晚宴。

租借私人遊艇或遊輪，其上的設備設施可以提供賓客使用，還可以舉辦各種活動（例如晚宴）帶給賓客不同的感受。〔圖為維多利亞女王號（Queen Victoria）郵輪〕

　　交通運輸選擇的方式是值得審慎思量的，例如：思考一共要運送賓客幾次以及何時運送。舉例來說，假如賓客是經過長途飛行而來，以豪華禮車或大客車將他們運送至飯店的話，比較不會對於在同一晚又要進入另一部交通工具前往接風晚宴而覺得反感。畢竟同一天中已經移動太長的時間。更好的選項是在飯店舉辦一場非正式的歡迎活動，並且讓賓客們可以提早離場，好讓他們明天能神清氣爽地起個大早，以輕鬆的心情參與接下來的節目。也可以把前面提到的花費省下來，用在隔天的晚宴，或是讓餐點更加豐盛。如果沒辦法這麼做，一個比用汽車轉運而被困在車陣中更順暢的方法，就是尋找其他能把賓客運送到活動現場的方式，某個活動規劃者的做法是租了台遊艇，把賓客從水岸旁的飯店直接送到預定好的包場餐廳，而遊艇也可以直接停在餐廳旁。主辦單位算好時間，在黃昏時分將賓客送到餐廳，於是活動就變成了落日餘暉中的雞尾酒接待會，而這對於後續節目來說是個令人愉悅的開始。大客車則建議安排在回程時，時間點是在賓客們盡情享受完畢，想回到房間休息之時。

　　假如活動是在當地舉辦而由賓客們自行前往的話，交通運輸的需求在選擇最佳場地時同樣也占有重要位置。此外，尋找最適合物流作業的場地也是相當重要的。舉例來說，假如所舉辦的是酬賓感恩會，而賓客們住在不同區的話，就得仔細考慮所選擇的市中心場地具備有什麼條件能吸引他們前來，而全部的賓客都是開車過來的嗎？當活動規劃者在考慮地點時，除了停車問題之外，還要注意賓客們前來的方式（可參見**表5-1**）。例如：有大眾運輸嗎？大眾運輸的便捷性如何？大眾運輸會開到多晚？為了配合交通時刻表，就必須適度的調整活動的行程。舉例而言，如果所安排的流程是在晚宴後還有一場活動，像是請重點人物發表演說，或是辦一場慶生的特別活動，那麼最後一班車是幾點發車就會是必須考量的點。

　　不管選擇何種交通方式，把交通工具當作是活動的一部分都是很重要的。將賓客們在運輸過程的感受等同於活動本身一樣的關心，並且把所有相關的支出都加到活動預算裡。就像住宿部分可能會有隱藏成本，交通運輸部分也是一樣。你可能會需要支付一筆「原地往返」的費用，這是

一筆用於交通工具從其所在的位置到你所在的位置，再回到其所在位置的
費用，該工具可能是豪華禮車、大客車、船或是貨車（儲藏之用）。又或
者可能要負擔一筆最低的租賃費用，例如：最低以四小時計價的租賃條
件……等。

第一節　空運

　　許多企業都會在所在位置或是遠赴國外舉辦獎勵活動或公司活動，
讓績優員工或出席者把前往目的地的過程視為是活動中的一部分。由於許
多影響旅遊的國際事件，例如：颱風、海嘯、地震……等天災，戰爭或恐
怖攻擊事件，甚至難以控制的疫情傳播……等，因此獎勵活動、會議、運
動賽事……等諸多活動的目的地，都會受到參與者們的審慎評估，因此活
動規劃者在挑選舉辦活動的地點時應特別留心。必須評估一旦意外狀況出
現時，目的地的基礎建設在面對自然或人為災難時，其應變程度如何，以
及在重大災難發生時人們的生還機率有多高，並根據人們對於該目的地是
否安全的印象，決定要不要限制參與人數。隨著機場現在對於旅客安全
與維安的要求增加，許多參與者都不再把飛到異國之地當作是種浪漫冒
險，而是場要克服的耐力競賽。

　　活動規劃人員如今都在尋找能減輕旅途壓力的方法，並且在活動和
預算中打造更有創意的空中旅遊。歐洲與亞洲的機場都開始回應旅客們
對於登機前減壓的新興需求，不管是報到或是轉機部分皆然，這是來自於
旅客們對於安檢層級升高所導致時間或旅程延誤的預期心態，或親身體驗
的直接結果。他們的反應是希望能夠在其周遭環境中增加令人放鬆的成
分，好讓這段時程的感受能盡可能的舒適及愉悅。如今全世界的機場都能
找到些相關特色，像是溫泉水療、美容沙龍、按摩中心、健身房、游泳
池、計時出租房間（沖澡跟梳洗）、電影院、賭場與高級購物中心。某些
機場甚至還在附近蓋了一座高爾夫練習場，只為了能讓旅客放鬆一下。

　　精明的活動規劃者都知道，對於參與其客戶之活動的人們來說，他

們的旅程從離開家門的那一刻就開始了,而非是抵達目的地的那一刻,而且活動規劃人員讓活動參與者的報到、轉機、抵達的體驗愈愉快,客戶就愈相信這些參與者有被好好款待。不管該活動是純商務(例如:會議)或是商務與休閒的結合(例如:獎勵旅遊),這樣的處理方式經常都能在商務與人脈介紹方面得到直接回報。

　　事先選擇好座位與網路報到是可以減少團體等待時間的兩種方法,

許多企業都會舉辦遠赴國外的獎勵旅遊或其他活動,空運運輸是必不可少的選項,如果預算許可且公司政策允許一定數量的員工搭乘同一航班,則可考慮讓賓客搭私人包機。

活動規劃人員可以跟航空公司談好合作。每間航空公司都有自己的程序,在洽談團體飛機票價時(而非簽約後)就先找出有哪些可以讓團體報到更為簡便的方法。對某些航空公司而言,只要團體代表先取得所有護照影本和每個成員想要托運的行李,讓他幫整個團體報到並預先把登機證列印出來是可行的。

　　為了確保平順、無壓力的機場安檢過程,如今的活動規劃人員必須要確定活動參與者們都有收到關於行前準備的詳細資料,像是檢查過程要

注意的事項之類。參與者必須被告知的事項有：

1.隨身行李可以帶什麼東西。

2.什麼東西不可以放進隨身行李。

3.托運行李可以帶什麼東西。

4.行李的最大限重。

5.額外行李的費用。

6.與機場員工和維安人員互動的適當禮節與應注意事項。

7.對於旅程中每一細節的提醒，譬如：集合地點，或關於抵達、提領行李（是否需要出示行李牌）之類程序的注意事項……等，以免橫生不必要的枝節。

　　航空公司的貴賓休息室也可以洽談看看，或是直接付費讓團體有另一個減壓選項。活動人員應該要試著看能不能為團體爭取到貴賓通關禮遇，貴賓休息室也可以不僅限於出發時。切記要去研究一下路程中有沒有什麼能做的事情，例如在機場轉機時，有某些城市是可以事先購買付費的貴賓休息室使用權。

　　現在有一項新的服務可以提供給客戶的活動參與者最頂級的照顧與舒適感，這項費用可以用提升活動質感的名義，將它納入活動預算中。這個服務就是安排讓賓客們在其住所或辦公室就能先辦理好行李托運，將行李直接送到下榻的飯店，等到賓客們於飯店Check In時再送到其房間。除了可能也有提供這種服務的快遞公司之外，還有因應這種需求的大件行李運送產業出現。大件行李和運動裝備在機場報到時仍舊要依標準一樣包裝好。對於大件行李的國際旅途而言，行李運送公司會去瞭解客戶旅程的資訊和行李內容物。藉由這些資訊，行李運送公司才能針對特定國家準備必要的報關文件，代表客戶監督報關過程。這類公司與全世界許多知名飯店和渡假村都有密切的合作關係。每間業者對於預先送來的行李都有自己的一套流程，而行李運送公司則會跟該飯店的員工直接對頭，以必要的方式確保行李在送到旅客的房門前為止，飯店會在旅客報到前便已收到行李並

寄放在安全區域中。從飯店寄送行李的過程也是類似的，行李運送公司會跟飯店的門房部門合作，把要寄回去的行李收集好統一處理。行李速達的安排有下列這些優點：

1. 賓客們不用隨身帶著大型行李在機場間穿梭。
2. 可以省略漫長的報到行列，直接前往登機門。
3. 可以避免機場對超重行李徵收附加費用。
4. 讓專業的行李公司來處理，航空公司的首要任務是客人。
5. 不用排隊等待領取行李。
6. 行李直接在旅客的下褟飯店等著迎接主人。
7. 如果是團體客人的話可以洽談特別費率，折扣程度則依據行李數量和運送等級而定。

如果預算許可，基於可能的回報，不妨考慮讓賓客搭私人包機的可能性（即公司政策允許一定數量的員工搭乘同一航班），並且讓活動參與者搭乘高級航空公司，提供奢華款待以減輕飛航壓力。私人包機在未來會逐漸成為會議與獎勵活動的商務選項之一，它同時可以作為提升活動質感的預算考量之一。當然，如果錢不是問題的話，某些航空公司，例如：新加坡航空還在空中巴士A380機種上提供個人奢華套房服務，該服務主打私人臥室、辦公室、電影院跟用餐區，這對於獎勵活動中的頂尖員工及其家人來說，可稱得上是一生一次的頂級體驗，也是極佳的誘因。

第二節　陸運

陸運可以是中規中矩、有趣或天馬行空。有很多好玩的東西可以讓你納入活動中的陸運部分，並且打造出令人難忘的回憶。舉例來說，相較於以豪華禮車把人送到高級活動場合的傳統方式，經典車款、敞篷車或異國風情的豪華禮車都可以嘗試看看。若是想作特殊安排，可以跟當地的特殊車俱樂部聯絡一下，瞧瞧有什麼可以安排。馬車、雪橇、人力車、

貢多拉小船、遊艇、直升機、馬匹、駱駝、大象、浮架獨木舟（outrigger canoe）、熱氣球、吉普車與全地形多功能越野車（all-terrain vehicle）在全世界都有成功使用過的前例。本節主要針對豪華禮車與大客車進行說明，其他的陸上交通安排則端看活動規劃者能否妥善的結合當地特色。

　　陸上的交通安排最主要是結合當地特色。例如：針對比較不傳統的交通方式如自行車、騎馬或熱氣球等，讓賓客們能充分體驗該地區最典型的交通方式是一項很好的選擇。在此之前請先確定好有準備適當的保險或是有已簽名的免責聲明，務必要瞭解相關的要求。此外在考慮運輸的時程安排時，請將天氣或意外等因素考量進去。例如：道路可能會因為嚴重的暴風雨而封閉，或因雨導致車輛故障等影響到交通的因素，思考一下當這些「萬一」發生時，要如何應變，以及能否負擔相關的支出。

陸上的交通安排最主要是結合當地特色，是交通運輸安排中最有趣與最五花八門的活動元素。

一、豪華禮車的安排

　　豪華禮車的安排最常在結婚典禮或是特殊紀念餐會上見到。先確認豪華禮車適合活動或符合客戶的要求，因為某些人有可能會對豪華禮車適應不良，記得要瞭解你的客戶及其需求。在租來好幾輛豪華禮車前，可以考慮一下他們所帶來的視覺效果，以及豪華禮車可以提供哪些額外服務？要在車上準備飲料、點心、雜誌或新聞嗎？細節一定要多多注意。雖然飲料可以提供酒精類，但這並非一定要如此不可，使用當地的特產反而是個好主意。像紐西蘭可是有相當著名的瓶裝水（斐濟水）；加勒比海地區則是有許許多多的水果飲料；夏威夷有新鮮又天然的鳳梨汁；點心也是同樣的道理。這些創意都是活動過程中最好的點綴。

　　其次，瞭解一下豪華禮車的格局。在舒適的前提下，一次最多可以容納多少人？裡頭有多少座位？某些車款有配備可以拉下來的椅子，以便提供更多座位，這點在短程時不妨參考一下，但長程的話可能就不太適合。還有其他更好的安排嗎？根據賓客人數和預算，可以考慮租兩台較小型的豪華禮車而非一台大車，以確保每個人都能夠獲得舒適的乘車品質。若是車輛故障的話該怎麼辦呢？公司有備用車輛嗎？一定要記得選用有提供備用車輛的合作方案，並且瞭解一下公司對於突發狀況的反應有多快。

　　在跟轎車出租公司簽約時，要知道參與者一共會搭乘幾部車前來，以及這些車輛是一般大轎車、加長型轎車或超加長型轎車，如此才能夠確定要怎麼規劃空間，同時必須為這些車輛預留停車位，以確保車流順暢。如果豪華禮車是活動當中的主要成分，就必須在決定最終會場前，於場勘時把這點納入考量。車子可以停在哪？會需要路邊停車許可嗎？能容納多少車輛呢？這些都是必須考量進去的因素。

　　每間出租公司能提供的轎車規格與司機等級都不一樣。記得要做點功課。如果可能的話，可以直接參觀一下該公司的運作狀況，並且比較一下車種與車況。瞭解一下各公司的差異及專業程度為何。假如需要的是非常有經驗的駕駛，那就打聽一下，每一次要用人時都問問看能不能配

合。豪華禮車交貨時一定要完美無瑕疵、加滿油，並在前十五分鐘抵達預定地點。活動當晚，手頭上一定要有每個駕駛的手機號碼。

　　在預約所需的轎車數量時，必須瞭解車子在你的活動之前是否還有其他的行程。至於合約部分，須要注意的部分就是萬一出現了航班或地面交通、通關或行李遺失……等的遲延狀況，導致原定抵達時間或機場接送時間受影響的話，會有什麼後果。這個時候必須知道預約的轎車在活動的行程之後是否還有其他行程要跑。準備好一套應變方案，以應付活動延長結束的可能性，並且是否需要在活動的開始與結束部分規劃一下緩衝時間。活動前後所產生的這些成本費用，都必須考量進活動規劃中。

二、大客車的安排

　　大客車有各式各樣的尺寸與大小。可以租用的範圍從一般標準巴士到裡頭設有沙發、娛樂設備，以及車體上沒有任何公司標誌的款式……等皆有。安排大客車的首要步驟是確定活動的需求為何。就長程拉車而

大客車是最常見的陸上交通安排，在租車時務必要瞭解費用中包括了哪些項目，以控制活動的成本預算。

言，可能就必須先確認車上是否配備有電視或DVD設備，旅途中就可以拿來放點企業廣告、音樂節目或單純的看幾部電影。

設想一下你總共要載送多少人，也思考一下賓客們要移動多長時間。另外，雙層巴士、公車與輕軌電車這些都是可以用租的。就長程來說，經典款的大客車坐起來會比校車舒服，但公車與雙層巴士作為從停車場到會場間的接駁工具，不失為一個有趣的點子。

一定要確認一下大客車的停車地點在哪裡、可以容納多少人數以及如何計費，然後記得把這些成本加到預算裡。接下來要確認是否有要處理的障礙，像是天花板高度之類，或是因為入口處有物體阻礙，所以必須移到側門的入口？大客車抵達活動現場時應該要維持良好狀態，以及至少要在活動前半小時加滿油，進行全面檢查，確保一切運作正常。

在租車時，務必要瞭解費用中包括了哪些項目，例如：原地往返費。「原地往返費」的意思是從大客車離開租車公司車庫的那一刻起就開始計價，然後直到車輛返回公司車庫為止，全程費用負責。換句話說，「原地往返」的費用是要另外加到預算中。要非常清楚地確認是否要讓巴士在一定時間內隨時待命，還是說只要讓巴士出現在兩趟單程運送的流程裡即可。如同豪華禮車的注意事項，要知道巴士在活動前後會出現在哪裡。如果擔心行程安排太緊湊或時間緩衝不足的問題，就要特別規劃額外的備用時間，尤其是活動有可能會超過預定結束與離場時間的話。

大客車當然也會故障。出租公司遇到這種狀況時，能夠多快地派遣備用車輛前來呢？活動規劃者一定要有應變方案。萬一發生這種狀況，身上最好攜帶足夠的現金、信用卡或計程車抵用券？跟飯店或會場方面簽署協議，把計程車費用的帳單直接從主要帳戶中扣除也是個不錯的點子。記得留下巴士調度主管或巴士駕駛的手機號碼，並且確定如果出現緊急或延誤狀況時，他們可以聯絡到負責的人。

第三節　交通運輸的其他考量要素

　　活動規劃往往是多層次的，並且會用到兩個以上的地點。對每一項活動基本元素而言，在何時與何地提供交通運輸是規劃的重點，花點時間研究活動的運輸需求，以便能夠於何時、何地如何與各種運輸方式結合，把賓客從一個地點送到另一處，並且把這些點合併為活動體驗的一部分，而非只是單純的把人從甲地搬到乙地。以下是活動規劃者需要考量到的其他交通要素：

1. 還有哪些其他的運輸選項：不只要研究看看傳統的、方便的運輸方式，也要考慮到所有可能想到的創意方法，並配合當地特色。例如：活動是一場位於沙漠的早餐野餐會時，可以在日出的時候安排騎馬（不騎的就改搭吉普車）前往，這會是一個有趣的體驗，回程的時候則改搭高級吉普車，讓賓客們能夠充分享受舒適與放鬆的感受。

2. 有哪些路線可供選擇：這是選擇觀光路線與最快路線的時刻。例如：讓剛抵達熱帶的團體在前往渡假村的途中體驗一下島嶼風情。

3. 如何提升移動體驗：研究一下可以提高運輸質感的東西（涼爽衣、食物、飲料、娛樂節目⋯⋯等），這些可以讓旅程升級、培養氣氛並且打造對於接下來活動的期盼。就機場方面來說，思考一下所有能夠減壓與省去排隊時間的可能方法。

4. 對於每一趟旅程，為了讓個人及團體在抵達與出發更為便利，有什麼一定要做的事。

5. 評估所有的活動運輸需求。

6. 判斷何處適合傳統的運輸方式，何處適合創新的運輸方式。

7. 決定每一趟運輸所需要的車輛數目。

8. 思考有什麼方式可以把運輸升格成活動體驗的一部分，以及盡可能的舒適、方便與無壓力，以便醞釀活動情緒。

9. 選擇最適合前往目的地與回程的路線——觀光的或最快速的。

10. 瞭解所有的花費。舉例來說，原地往返要付費嗎？其他交通運輸的費用有多少？

11. 想辦法讓團體的啟程與下車能夠更便利。

【案例介紹與課後練習】

請以〈老闆!! 來串生活〉案例為例，以客庄、慢城小鎮打造在地特色小鎮創意遊，依遊程主題：「美食餐桌」、「小鎮散步憩一下」、「戶外生態之旅」、「在地私房景點」規劃特色路線與行程。試想一下，在自行前往與租借車輛……等方式之外，有沒有可能利用到臺灣現有的觀光資源，像是鐵公路大眾運輸工具，例如：臺灣觀巴、臺灣好行、藍色公路、郵輪跳島、鐵道旅遊……等，你會如何規劃你的交通路線，為你的活動打造適合的交通工具。

■老闆!! 來串生活

【主旨與目的】

最不負責任，卻最誠懇的生活遊樂園 feat. 面對太平洋的老闆們

「老闆！！來串生活」是本年度全臺最不負責任，但絕對是最誠懇的活動。我們試圖在人們「不知為何」的忙碌中殺出一條血路，希望透過一趟不一樣的旅行，跟大家一起發掘、尋找生活忙碌的意義與各種「美好」的可能。

我們幫大家找來N位站在太平洋最前線，風格迥異卻都帶著態度認真生活，值得你來認識的「老闆」，用各自的故事一起打造一座生活遊樂園。由老闆們親自操刀策劃一系列的活動，保證你可以在這裡遇見各種「不同」卻都「美好」的生活方式；而能不能把這些「美好」帶回自己的生活中，就端看參與其中的你願不願意拼盡全力去感受花蓮豐濱、臺東長濱位於臺11線中段，散落距離城市最遙遠的鄉鎮，不管從花蓮或臺東出發，都要一個多小時車程，最近的玉里火車

站座落於海岸山脈另一端，只能透過穿山越嶺的玉長公路線（串連花蓮玉里與臺東長濱）連接。交通雖不那麼方便，讓花東海岸線看似「遠得要命的王國」，但這裡空氣清新、水質純淨，山海之間，一層層梯田依地勢攀升，綠色穗浪隨風搖曳。這裡的人們樂天隨性、崇尚自然、尊重傳統，以慢生活的閑適醞釀出獨特氣質，不管是留下來的、返鄉的、愛上這塊土地而移居的，都是無拘無束來串生活的生活美學家。

【條件設計】

一、日期：2019年7月6日（週六）至2019年7月14日（週日）。

二、活動地點／時間：由十七位花蓮豐濱、臺東長濱風格各異的老闆帶來為期九天的二十七場無限可能的有趣活動。

三、活動內容：

表A　「老闆！！來串生活」活動內容一覽表

活動內容	活動項目	活動場次與時間	網址
上班族療癒必選			
生活「纖」識	植物採集 杯墊編織 下午茶	7月9日（二）、7月11日（四） 10:30-13:30（3小時） 臺東縣長濱鄉長光134-1號（巫弩客工作室）	https://drop-inourlife.weebly.com/299832796312300323401230135672.html

活動內容	活動項目	活動場次與時間	網址
乏味的有趣	藝術家分享 木刻食器 下午茶	7月9日（二）、7月12日（五） 13:30-14:30（2.5小時） 花蓮縣豐濱鄉大港口部落（當 漂流木遇見陶工作室）	https://drop-inourlife.weebly. com/20047216193034 02637736259.html
睡一覺，剛好	睡前故事 部落特調 美景午覺	7月9日（二）、7月11日（四） 15:30-16:30（1小時） 花蓮縣豐濱鄉靜浦村3鄰140號 （靜浦社區發展協會）	https://drop-inourlife.weebly.co m/3056119968352586529221 08322909.html
小暑在緩慢，慢食的樂夜	緩慢經典山 海慢食晚宴 飲食文化導 覽 港口部落古 謠傳唱	7月10日（三）、7月12日（五） 13:30-14:30（2.5小時） 花蓮縣豐濱鄉港口村石梯灣123 號（石梯坪休憩區內第三棟， 緩慢・石梯坪）	https://drop-inourlife.weebly.co m/2356726257223123223324 93065292249303913530 3402 713822812.html
親子出遊首選			
沙啦ㄇㄚˋ在貓公	貓公部落文 化導覽 輪傘草編織 體驗 品嚐糯米釀 、生醃鮮豬 肉 手作童玩	7月6日（六）、7月7日（日）、 7月14日（日） 13:00-16:30（3.5小時） 花蓮縣豐濱鄉民族街82巷（貓 公部落聚會所）	https://drop-inourlife.weebly.co m/2780121862125511257022 31235987208446537419 9683 62151996836215.html
是在「潮」什麼？！	手作奶酪體 驗 潮間帶導覽 潮間帶採集 體驗 特色下午茶	7月7日（日） 14:00-17:00（3小時） 花蓮縣豐濱鄉石梯坪遊憩區 （石梯坪潮間帶）	https://drop-inourlife.weebly.co m/2615922312123002852612 3012016040636653116 5281. html

| 狂野菜市場 | 認識野菜
逛市場
活力早午餐 | 7月12日（五）
08:00-11:00（3小時）
臺東縣長濱鄉長濱路2-5號
（7-ELEVEN 長濱門市） | https://drop-inourlife.weebly.com/2937837326337562406622580.html |
| 迷你鐵三小 | 單車漫遊
划膠筏
漫步長虹橋
下午茶 | 7月8日（一）、7月10日（三）、
7月12日（五）
14:00-17:00（3小時）
花蓮縣豐濱鄉靜浦村（靜浦部落） | https://drop-inourlife.weebly.com/3685520320379411997723567.html |

知性青年不選不行			
Kaka的山刀	單車部落探險 部落實境解謎遊戲體驗 獵人體驗	7月6日（六）、7月14日（日） 10:00-14:00（4小時） 花蓮縣豐濱鄉靜浦村（靜浦部落）	https://drop-inourlife.weebly.com/29983279631230032340123013 5672.html
浪幸福來・日出音樂會	日出 部落歌謠 稻香早餐	7月7日（日） 04:30-06:30（2小時） 臺東縣長濱鄉長濱村長光192號 （浪幸福來民宿）	https://drop-inourlife.weebly.com/28010241843111920358-260852098638899271382637 1.html
濱夏派對	晚餐、調酒 、微醺美食 派對遊戲 青年夜遊	7月6日（六）、7月9日（二）、 7月13日（六） 19:00-22:00（3小時） 臺東縣長濱鄉121號（循嚐餐酒館）	https://drop-inourlife.weebly.com/28657227992796623565.html

回味	天梯水圳探險 部落秘製料理 音樂分享	7月6日（六）、7月7日（日）、7月12日（五） 16:00-19:00（3小時） 臺東縣長濱鄉21-3號（谷泥悠露營區，見第263頁）	https://drop-inourlife.weebly.com/29983279631230032340 1230135672.html
1號文化百匯大飯廳	飲食文化微型展 超澎湃部落buffet 卡拉ok無限唱	7月13日（六） 18:30-20:30（2小時） 花蓮縣豐濱鄉靜浦村靜浦8-1號（新太平洋1號店）	https://drop-inourlife.weebly.com/13439925991212703033421295228233915124307.html

四、費　　用：視參與的活動場次而定，一百五十至一千元不等

五、集合地點：花蓮縣豐濱鄉靜浦村靜浦8-1號（新太平洋1號店）

六、報名方式：現場報名、網路報名或以電話報名後劃撥報名費用

　　劃撥帳號：（略）

七、參加對象：國小一至六年級學童

八、名額：視參與的活動場次而定，一至四十人不等

主辦單位：雅比斯國際創意策略股份有限公司／新太平洋1號店

協辦單位：（略）

資料來源：整理自雅比斯國際創意策略股份有限公司／新太平洋1號店。

■課後練習與討論

1.在你所規劃的活動中，請問你會如何安排場地的動線？你會設定為幾日遊？除了案例所提供的景點，在設計遊程時你是否會為時間、地點、成本……等因素，而另外安插其他活動內容，例如：吳神父腳底按摩、金剛大道（通往太平洋的山海美徑）、八仙洞（巨大洞穴中的史前文化遺址）、永福野店（安排一下手工炒海鹽，因為若是不曾做過怎麼會懂？）、長濱觀景臺（巨大鯨魚造型的編織休憩所）……；或石梯坪、親不知海上古道、新社梯田、豐濱天空步道……等。

2.假設你希望由賓客們自行前往，你會不會為你的賓客提供如何前往「首要場地」的交通路線圖？你會如何選擇最適合前往目的地與回程的路線？場地與場地之間

你會如何安排？

3. 如上，關於各場地之間的交通動線你會如何與你的供應商（可愛的老闆們）洽談，如何讓賓客們的啟程與下車能夠更便利？場地與場地間的接待人員你會如何安排？

4. 假設在活動預算許可的條件下，你會規劃露營活動嗎？你如何挑選露營地點進行活動行程的規劃，並與租賃方聯繫，例如：浪花蟹露營區、真柄禾-多露營區、谷泥悠露營區，請瞭解所有的花費，例如：帳篷租賃費？其他交通運輸的費用又有多少？

5. 如果你想要把交通運輸升格成活動體驗的一部分，讓你的活動變得更有趣、方便與無壓力，你會選擇哪一個在地特色的交通工具？或思考有什麼方式可以提升賓客們的移動體驗。

（檢索自臺東真柄谷泥悠Kuniyu 露營區，2021）

10 餐飲安排與規劃

本章綱要
1. 餐飲供應的考量
2. 餐食的安排與規劃
3. 餐飲服務人員的安排

本章重點
1. 瞭解計畫性餐飲規劃之重要性
2. 瞭解餐飲供應的考量因素有哪些
3. 認識何謂食物擔保份額及其重要性
4. 瞭解菜單規劃的重要性,及早、中晚餐常見的菜單選項
5. 認識招待會、晚宴等會議餐飲活動的安排

課後練習與討論

餐飲可作為活動的主題與焦點，像是品酒、美食餐桌計畫、美食主題派對或在地私房料理，也可以搭配具創意的吸睛噱頭，例如：使人食指大動的可食用桌上裝飾、炒熱氣氛的互動式道具，以及難以忘懷的甜蜜伴手禮。舉例來說，想像一下紅色桌布與擺著蜜糖蘋果的大圓盤，上頭灑滿M&M或足球巧克力、小熊軟糖……等，以營造節慶氣氛般的感受，這樣既取悅了孩子，也取悅了把孩子當寶貝的大人。或者，蘋果可以沾滿色澤如濃縮咖啡、彷彿熱戀般甜蜜四溢的焦糖，然後淋上牛奶與白巧克力，擺在深棕色的桌布上作為秋天時節活動的裝飾品。你會發現到，在一場派對中使用像這種看起來會讓人垂涎三尺的餐飲取代一般的花束時，裝飾品就會變成使人飢腸轆轆的藝術傑作。不妨在每位賓客的座位上置放玻璃紙袋，讓他們把甜蜜的回憶帶回家，作為活動的紀念。

食物、飲品及其供應方式可以等同空間的安排，在如何達成公司與活動目的的策略性規劃中扮演著重要角色。藉由計畫性地設置飲食區，可達到吸引人潮前往某處空間並且有所互動的效果。為了能夠獲得符合公司與活動目標、預想中的賓客良好反應，無論是飲食的種類、設置的時間與地點，以及供應方式都必須被視為是達成上述任務的工具之一。思考一下

別具特殊風味與傳統的私房料理特別適合年味十足的節慶氣氛。

各種不同的飲食種類和你採取的供應方式，會對活動帶來怎樣的影響。

　　千萬別害怕嘗試新玩意，像是來個格蘭利威「品嚐會」（例如：格蘭利威威士忌、法國單一純麥十二年威士忌、美國單一純麥十二年威士忌、二十一年格蘭利威），或是為人熟知的紅酒品茗會……等，利用能讓賓客們交談與分享意見的方式，而非只是單一的品酒活動。善加運用創意，讓活動成為兼具娛樂、啟發與教育等特色的活動，不僅能為活動增加色彩，更能夠將人們聚在一起成為兼具互動交流的社交活動。

第一節　餐飲供應的考量

　　無論是什麼樣的活動類型，大部分的飯店、餐廳和外燴業者都很樂意在預算許可內玩些創意料理。例如：一道在賓客們享用完後仍舊是話題中心的別具特色的飯後甜點，像是把客製化訊息隱藏在內的籤餅蛋糕，或是把冰淇淋作成各式各樣的水果形狀的冰淇淋水果……等，而這道甜點能讓許多人隔天指名要再吃一次，就是成功的創意料理。這些創意料理實際上並沒花到什麼錢，卻創造了廣大的效益。

一、預算的評估與餐飲安排

　　進行預算的評估以設計菜單作餐飲的安排。例如：設計菜單時要考慮活動的餐飲預算有多少，以及賓客們的飲食習慣、用餐時間……等，接下來是尋找適合的餐廳或外燴廠商，在選菜時，還必須考慮與活動的既定目標和目的是否相符。

　　研究一下要供應哪些種類的食物，記得把素食列入項目中。在賓客們的登記表格上留下一欄詢問是否有特殊的餐點需求或對某些食物過敏，以規劃菜單。此外必須事先瞭解有多少人是吃素的，以及有多少人會對海鮮、花生等食材過敏。針對特殊需求可以另外安排一份特別菜單因應。

如果規劃的是冷熱開胃菜由侍者四處供應的站立式招待會，記得將食物都製作成一口大小和方便拿取的份量，不要有骨頭和滴滴答答的醬汁。必須要考量到賓客們是只需用一張餐巾紙就可以把食物抓起來吃，還是需要提供盤子？會場方面有足夠的盤子來盛裝這麼多道菜嗎？盤子的清潔是否會供不應求？同樣的道理也可應用在特調飲品與杯子上。會場方面有足夠的杯子，或是需要動用預算自行補足？務必要記得提出這些問題，並且需要得到滿意的答案。如果把紅酒當作活動的特色之一來打廣告，卻在活動前一天不幸發現會場方面沒有提供足夠的紅酒杯的話，這會讓活動遭受損失，也會對專案預算造成重大衝擊。

另外，將員工的小費也列為預算中的可能支出項目。有些場地都會根據總帳單的數字進行一定比例的計算來作為小費。該比例會隨著場地而有所不同，所以每跟一個新的合作商合作時都要詢問一次。有些還會在小費上加課所謂的政府稅。這點看似不太重要，但小錢總是會慢慢累加的。如果遇到這種情況，記得列入預算考量中。

同時可別誤將食物跟飲料的附加稅合而為一，這兩種的價碼並不同。若你會自備這些東西進會場的話，注意一下是否會有「開瓶費」這筆項目，場地的清潔費也得衡量進去，尤其是自備酒水進場時，這筆費用會是多出來的費用。舉例來說，在某個募款活動上，某個釀酒的贊助商或許會直接把產品捐贈出來義賣，那麼開瓶費就會出現了。另外，如果規劃的是半開放式酒吧，而又希望開瓶費有所限制的話，就可以請飲品負責人員在該項花費到達預算半數時提醒你，以決定是否要暫緩這項服務。

二、餐飲品質的掌握

選擇餐飲的供應廠商時，除了預算和菜色變化外，更需要注意餐飲品質與食安的保障問題。此外，遇有特殊餐飲需求時，需與負責餐飲的餐廳或廠商溝通，確保餐飲內容、供餐品質和食品安全。吃的安心與安全是最重要的項目，對於餐飲品質與食品安全的掌握切勿輕忽。

三、餐飲數量的確認

在一開始時必須事先告知餐飲業者要準備多少份晚餐。正如大家都知道的，所謂食物擔保份額同時也是商務陷阱之一。如果擔保了一百份的晚餐，結果卻只有五十人前來用餐的話，還是必須支付一百份的錢。建議可以把原本的擔保份額打個九折左右，然後跟餐飲業者談談，重要的是，一定要在最後一刻確定擔保份額的數量。

負責餐飲的廠商，通常會要求在活動前四十八小時給予確定的食物擔保份額、預估需求數量，通常的預估慣例是在3%至5%之間，例如：二百人會準備二百一十份，記得不要忘記加上主桌及工作人員的餐飲數量。除了確認有哪些人會被列為賓客，並計算餐飲擔保份額，活動的工作人員、舞台佈置與照明人員、娛樂表演人員、攝影師與媒體人士⋯⋯等，是否要計算在內，如果需要，計算一下這些人是否都會被歸類為受邀賓客，還是需要另行安排規劃，若是由活動規劃者負責提供飲食，記得把這筆費用加到活動預算中。

四、用餐流程設計與安排

以會議餐飲為例，從會議的茶點、午餐、招待酒會一直到晚宴，每個活動的餐飲安排都須滿足貴賓的各類需求，達到賓主盡歡的目的。此外是否有迎賓表演節目？通常表演節目會安排在上主菜之前，這些都需考慮到用餐流程的動線和宴會流程的安排。

用另外一種方式來解釋就是，如果舉辦的是一場關於酒類的特別活動，採用的場地還是戶外大型活動的場地時，首要步驟就是要找來足夠的酒保，還得準備夠多的酒。酒用完了可是會讓主辦單位很尷尬的。第二個步驟是要審慎思考吧台的位置要設在哪裡，以避免大排長龍與堵塞的情況出現。第三個步驟是活動中是否包含展演活動，也就是說是否另外還得安排舞台佈置與照明人員、娛樂表演人員、攝影師⋯⋯等工作人員，以及是

否有邀請媒體人士。這些如果都規劃好了，還得思考以下這些問題，諸如酒的收費方式是以杯計價，還是固定時間內喝到飽？設置吧台或活動時間如果需要延長的話需要取得特別許可嗎？開始供應酒精飲料時，該區域需要改為封閉狀態嗎？如果是由主辦單位負責買單時，需要限制提供的飲料種類，例如：排除一口酒（shooter）或名貴的白蘭地和紅酒嗎？這個問題會牽涉到活動預算，因為賓客們碰到一口酒很容易就會醉了，尤其是有拼酒大賽的時候，然後酒吧區的帳單數字很快就會節節攀升，尤其是稀有名酒、冰酒與香檳都所費不貲，得想想這對預算會造成什麼影響？如果會提供，可以告訴酒保跟侍者遇到這類名酒問題的處理模式，例如：可以跟賓客們說要喝沒問題，但是請自費。

食物的供應也好、吧台服務也好，都要記得在現場清場完畢前不要讓員工開始拆卸作業。時間需要有點彈性，當活動正熱烈時，賓客們會希望不要那麼快就宣告散場，而客戶也可能會決定讓活動持續久一點。所以要查一下超時費用的資訊，因為有可能會決定要延長活動時間，問一問這筆費用會怎麼計算？同時也讓全體人員都要有可能會加班的心理準備。

此外，提早到的人該如何處理？如果有人在活動開始前一個半小時就在門外等著進場，這時該怎麼辦？酒保、侍者、食物與音樂都準備就緒了嗎？誰有權能對現場人員發號施令呢？確認所有員工在活動開始前就已處於待命狀態，這是非常非常重要的，因為除非得到活動規劃人員的允許，不然員工可能會猶豫要不要打開門。

第二節　餐食的安排與規劃

在開始研究菜色前，記得先評估一下這部分的預算。從固定成本（也就是沒有殺價空間的項目）開始，像是舉辦酒類促銷這類活動，不論會不會用到會場設施，場地租金、酒保費用與場地清潔費這些就是了。至於菜單，在預算許可的範圍內則可以天馬行空的發揮創意。飲料也是，為了不超支，可以從一整座吧台改成只提供幾種紅酒與啤酒。瞭解固定成本能幫

助你決定在飲食上能花多少錢，並且在何種項目上去爭取更優惠的折扣。

　　如果場地提供方能夠從飲食部分獲得額外收益，通常就不太會去計較場地費用。但如果在佈置上超過預定所需的時間，影響到所租場地在這段期間內無法營業的話，他們可能就會索取場地費，作為這部分的補償。這些數字是可以協商的，但必須先知道會在餐飲上花費多少並告知場地提供方，才能讓對方據此進行適當的損益評估。尤其是招待會或晚宴等活動，務必要根據飲食的類型來規劃場地需求並佈置空間。例如：採用的是飲食區或是由侍者分送，還是兩者皆有？會有娛樂節目或桌椅零星散布於場地四處嗎？

　　規劃菜單時的另一項基本原則就是不要把食材用完，不過實際上的情況並沒有字面上那麼簡單。供應什麼餐以及提供的時機是必須加以考量的，如果端出的是一套開胃小菜式的滿漢自助全席，就必須考慮到賓客何時才會蒞臨。一來，冷掉的餐食吃起來既不美味也失了禮儀；二來，一次把所有菜色全上完，還會有東西留給晚到的客人嗎？如果打算平均一個人提供四道小菜，但考慮到賓客們可能會在沒吃午餐的情況下，下班後直接趕過來，這份量或許就不太足夠。這些饑腸轆轆的客人有可能一下子就把準備的食物一掃而空。同樣的道理也可應用在招待會上。現場可能會有兩組不同的團體，甲團體可能有招待會前的活動，而乙團體只是按照時間前來出席招待會。若是甲團體遲到、乙團體準時，一旦把食物全端出來，最後可能只有剩菜剩飯可以留給甲團體的人了。把時間與份量規劃好，分階段上菜是好的選擇。讓某個活動規劃成員負責通知你甲團體何時抵達，以便重新補貨，確保迎接甲團體的是一桌色香味俱全的美食。

　　開始規劃菜單時，記得要把季節、國家、當地風味餐和賓客們的嚐鮮意願也列入考量。並不是每個人都樂意來一盤響尾蛇、炸蚱蜢，甚至是鴨仔蛋的。例如：在摩洛哥某道當地美味是用鴿子做成的，不少東方或西方遊客的接受度就不是那麼大。賓客們會很感謝你讓他們知道正在吃的到底是兔子、山羊，還是其他一般餐宴上不常出現的怪東西。例如：青蛙腿看起來或許跟雞肉幾乎沒太大差別，吃起來也差不多，但還是讓侍者徵詢賓

客們的同意後再上菜。有些人樂意接受，有些人則不樂意，尊重賓客自由
選擇的權利。

飲食方面的選擇固然重要，然而空間規劃、呈現方式、服務提供與
清理也是不可輕忽的。例如：賓客們對於把活蝦在眼前煮熟（用啤酒烹調
的醉蝦）的反應會如何呢？他們會很愉悅的享用這道當地美食，還是不會
呢？針對那些在國外舉辦的活動，準備一場將所有在地料理都集合起來的
迎賓自助晚宴會是個嚐鮮的好方法。讓員工向賓客們解釋每道菜的由來與
準備過程，或是在菜盤前放個介紹卡也是不錯的點子。務必記得餐點要有
開胃菜、沙拉、主菜與創意甜點——當你想要來點「有趣」的元素時。此
外也必須注意廚房的位置，以及食物是如何送至現場的。

整體而言，食物的外觀看起來如何呢？每道菜都能彼此互補，組成
一幅讓人食指大動的佳餚全覽嗎？菜餚看起來色澤鮮豔欲滴嗎？菜餚送
上台時的樣貌又是如何呢？會讓人忍不住想吃嗎？各種食物的選擇搭配良

主菜口味太重的話，開胃菜與湯品可以安排清淡點的。

好嗎？是否有花時間確認菜單內容，以及確保不會有菜餚口味太重或份量不夠嗎？假如所準備的主菜口味太重的話，那麼開胃菜、沙拉與甜點最好就選用清淡點的。食物口味太重、太豐盛或份量太多都可能會讓出席的賓客們吃太撐，以至於想睡覺或沒精神。所以中午的餐點份量最好的設計是能夠使賓客們剛剛好能補足活力並重返活動，樂於繼續接下來的行程即可。基於這個理由，在午餐上提供含酒精飲料就不會是個好主意，建議用冰茶、檸檬紅茶、無酒精飲料、果汁與開水之類的取而代之。

一、早餐

　　就會議、大會、研討會或獎勵活動來說，早餐的選項是很多的，可以安排自助早餐吧，讓賓客們在自行取用之餘也能坐在一起共進美食，增加互動的機會。可能的話，設置一個以上的自助吧台，以免所有人同一時間都在排隊。為了讓隊伍不要排太長，把一些比較次要的項目，譬如果汁、麥片、水果、甜點與咖啡移到另一個獨立的飲食區。

　　在安排自助吧時，不管是早餐、午餐還是晚餐，都盡量規劃成可以雙邊取用、菜色對稱排列的模式，這樣就有兩條動線了。此外也要確定有足夠的餐具給每個人使用。務必要注意那些可能會造成堵塞的區域。某些渡假村會提供烤土司機給賓客使用，但通常一次烤不了幾片，還常常會當機。其中一項解決方案就是直接拿一籃烤好的土司放在桌上任人取用。此外當安排的行程是身處在熱帶氣候區時，要確保食物是保持在適當的溫度下，不會擺得太久，並且有安排電風扇或其他可以把小蟲與鳥趕走的裝置。

　　一般來說，飯店會提供各種不同價位的自助餐菜色提供選擇，要看清楚這些密密麻麻的小字。設置自助餐的最低費用是多少呢？飯店所提供的自助餐菜色，經常都是以最低五十人的份額開始計價的，若是你的人數不足，還會多收一筆額外費用。這種費用有可能會出現在專門幫客人煎歐姆蛋、薄烤餅與鬆餅，或是切火腿的廚師部分。人數比較少的時候，場地

當午餐或晚餐是一盤盤固定菜色的時候，早餐的選擇就建議採用自助餐菜色，一來菜色可以很豐富，二來重視養生的菜色安排可以提升活動滿意度，因為早餐的目的不僅是為了餵飽賓客，也關係著活動目標。（日暉國際渡假村提供）

方面所提供的自助餐菜色可能也會比較少，或者不妨考慮一下入座早餐，每人一盤配好的食物。總而言之都要避免選擇太少的情況發生，盡量讓早餐有各種菜色，尤其當午餐或晚餐是一盤盤固定菜色的時候，選擇就更少了。要記得，規劃早餐的目的不僅是為了餵飽賓客，也關係著你的活動目標，菜色應盡量豐富。

賓客們愈來愈重視養生，這點也是必須考慮的因素之一。因此在一般常見的蛋、培根、香腸與火腿……等菜色之外，還要提供優格、新鮮水果、果汁、麥片、花草茶與無咖啡因咖啡。當可以選擇時，許多人都會用牛奶而非奶油球加進咖啡裡。把這兩項都提供給賓客們，並且注意一下餐飲的新趨勢（人們近來會開始要求喝豆漿了）。此外也要確定牛奶與奶油球是新鮮的。只要可以的話，把牛奶與奶油球盛放在托盤而非塑膠容器中，這樣看起來要美觀多了。

世界上有某些地區可以將早餐自助吧打造成一個有趣的互動式活動，像是來一場迎向日出的騎馬之旅（例如：美國亞歷桑納州），搭配一輛外燴用的四輪馬車來充作早餐自助吧。不想騎馬的賓客們可以搭乘吉普車。記得把花費加入預算，同時也要安排流動廁所。另外一種早餐選項則是安排賓客們在飯店內的餐廳用膳，除了可以直接從菜單上點菜之外，還能把帳直接記在賓客的客房裡。大部分的飯店都會在其主要餐廳內提供整套的早餐自助吧，費用通常跟自行安排的差不多，有時反而更低。

　　在規劃活動時，千萬別忘記在所選擇要做的任何事情背後，都有心理因素的成分在，而且這些因素還會直接影響到每一次供應賓客特定餐點時的整體氛圍。就拿咖啡這種小事來說，如果賓客們的生理時鐘還處於繁忙的都市步調，而想將其舒緩成較為放鬆的當地節奏的話，不妨在每張餐桌上擺放一整壺而非一杯的咖啡。如此一來賓客們便能好好地放鬆，讓自己好好享用，並逐漸調整成悠閒的步調。否則他們可能會因為送餐速度太慢而感到不悅，接著浪費了一個好的開始。一壺新鮮的柳橙汁、保溫瓶裝的熱咖啡與一籃剛出爐的點心，讓他們能夠在陽台一邊悠閒地看著報紙一

在餐桌上擺放一杯咖啡再加上剛出爐的點心，可以讓賓客們好好放鬆，讓自己享受難得的悠閒步調。

邊享用。這讓他們在下樓前往餐廳用餐，以及整座城市甦醒之前，能有個愜意的開始。

要瞭解客戶。舉例來說，想跟證券經理人來一場舒適的早餐接觸，那麼《華爾街日報》就是必備物品。可以跟餐廳接洽，為賓客們安排專屬用餐區域，並安排人員在入口處接待引座，以免他們在一旁枯等。如果他們必須在特定時間離開的話，也要事先告知餐廳，讓對方能據此作相關規劃。如果賓客們能夠充分使用客房服務的話，同樣要事先告知飯店經理，以便他們能作相應的準備。有許多方法能避免客房服務人員因為同一時間如潮水般湧來的訂單而弄得焦頭爛額。不少飯店都有可以事先填寫的早餐卡，也可以為你的團體設計一份。

通常自助餐的項目相當昂貴，當客戶撥給你的預算可以讓賓客們毫無顧忌的大快朵頤時，可以將這筆支出假定為跟自助餐的費用一樣，同時也能畫出一道緩衝空間。有些賓客可能只會喝點果汁、咖啡，拿點麥片。此時記得與場地談妥當天的餐點內容及最低擔保份額。根據航班的時間，若是早班機的話則不妨在前往機場前安排簡易的大陸式早餐，如果航班會提供早餐的話更是建議如此。

活動尾聲時，在把客房帳單交付給賓客前，先和會計一同檢查一下所有被核可的費用，諸如飯店早餐之類都已分開計算，沒有出現在賓客的客房帳單裡。被核可的費用應該會直接計入總帳戶之中，而如迷你吧台、紀念品……等這些跟主辦單位無關的雜費，則留給賓客們支付。有哪些項目由主辦單位負責，而有哪些費用、餐點、活動是賓客們要自行負擔的，這些全都要在發給賓客們的行程表中明白地列舉出來。某些公司會以費用全包作為訴求，但千萬別全然相信這種噱頭，決定前務必嚴謹查核，以免活動預算爆增。

如果需要在飯店過夜，最後一個需要考慮的事情，就是比較一下一般客房費用跟有提供門房之樓層的客房費用。全世界的高級飯店與渡假村都有後者的服務，包括私人入住手續、設施升級與特別服務，如大陸式早餐、下午茶與晚餐的餐前開胃菜。針對這點而進行費用比較是相當值得

的。舉例來說，某個團體入住了位於美國洛杉磯，有門房服務的飯店客房樓層，因為是將整個樓層都包下來，活動規劃者安排了特別的活動，他們舉辦了一場睡衣披薩派對。當晚賓客們穿著飯店的睡袍在私人交誼廳現身，度過了一晚放鬆、吃披薩，完美的相聚之夜。

二、午餐

對於在飯店或渡假村安排的午餐，可以改成盤餐、自助餐、戶外BBQ，或是可以帶回房間或直接就地食用的便當。如果早餐已經是自助餐了，那麼午餐便不妨改成盤餐，或將顧客帶到戶外，讓賓客們有別種體驗。

除了空間規劃跟天氣因素之外，食物準備也是相當重要的一環。要多注意「色」這個部分，這可是讓活動成功中的一項無法量化的要素。舉例來說，在提供開胃菜時吸引視線最有效的方法，就是每一個托盤裡都只放一種食物。這會產生一種充足且豐盛的觀感。相較於一隻孤單的蝦子跟其他有的沒的混在同一個托盤裡，只呈現並強調蝦子美味感的托盤顯然要突出得多了。再加上搭配的新鮮生菜、鮮花或其他與活動主題相關的托盤，對吸引視線是相當有幫助的。因此在規劃菜單時，記得要花點時間研究這部分的平衡度，內容至少要包括：肉類、家禽、魚類、奶製品與素食。此外也要記得不是所有素食者都是奶蛋素，所以也把這些賓客的需求納入考量中。

當賓客們漸次抵達時，炒熱氣氛的菜餚就可以登場啦。除了風味飲料和娛樂節目之外，能夠激起人氣或討論的食物，如：生蠔吧、壽司吧，甚至是加州風自助吧……等更好。如此一來，食物就變成娛樂節目的一部分了。記得安排專業人員為賓客們介紹菜色與準備過程，鼓勵他們來點不一樣的食物，像是當地特產之類。你的目標在於讓被引領進活動的賓客們能夠放鬆、打成一片並且感到歡樂。

(一)專人服務或自助餐

就午餐的部分，選擇一份大家都能吃的套餐會比較省事。如果提供的是以魚為主的開胃菜或湯品，午餐的主菜就別再重複了，可以改用雞肉或比較清淡的義大利麵。如果時間有點緊湊的話，餐桌可以預先上菜，讓沙拉或開胃菜等著讓人吃下肚。侍者們也需要知道當賓客要求酒類飲料時該如何處理。會提供這類飲品嗎？如果會的話，是主辦單位買單還是使用者付費呢？

此外，Buffet自助餐是各種活動常見的一種用餐形式，自助餐檯擺放的動線和間距是最主要的學問，多數會採用島形自助餐的擺放模式，用來避免取餐時間過長，加快用餐速度。

(二)戶外BBQ

如果正在考慮要舉辦戶外BBQ或其他類似活動的話，要記得預定一間房間作為因應壞天氣的備案。「這個時節從沒下過雨」一點都不可信。不管訂不訂房，活動當天都要做個決定，有備案的話，至少還能逃過一劫。其他要注意的事項包括：白天戶外活動的遮陽處，需要準備哪些物品，以及有何可用的防護措施？如果飯店方面有常設性的BBQ區域，也離客房不遠的話，場勘時記得仔細觀察一下，這些房間會充滿燒烤的濃煙嗎？如果是的話，就訂遠一點的房間吧。

(三)招待會

會議餐飲活動大致可分為：早餐、午餐、正式晚宴、開幕招待會、雞尾酒會、茶點……等。招待會常見於會議餐飲中，通常會安排在會議晚餐前，時間可以進行一個小時到兩個半小時左右，且常以「雞尾酒會」方式行之。餐的形式大致分為：桌餐、Buffet自助餐、中式圓桌餐，而茶點則分為：輕食、西式小點、港式茶點、點心甜點……等。至於是否有迎賓表演節目則須考慮用餐流程的動線和宴會流程的安排，通常表演節目會安排在上主菜之前。

　　一般來說，招待會都是在晚宴前一個小時開始舉辦，如果只有舉辦雞尾酒會，而晚餐是由賓客們自行負責的話，那麼招待會就可以拉長到兩個半小時，開胃菜的份量通常也會多給一點。如同前述，開胃菜的準備同樣可以多注意「色」這個部分。通常對於午後的開胃菜會安排八到十道菜左右（指開胃菜的種類，而不是每人的平均份額）。每份食物的大小最好控制在一口左右，精緻而小巧，不用刀叉即可食用。如果端出來的開胃菜會搭配醬汁的話，那就把醬汁獨立擺放，讓賓客自行決定要沾多少；其實在正式場合上，醬汁是能免則免。除了開胃菜之外，也能安排一些供賓客們自行取用，或是由侍者協助供應的東西。原則上是隨時補貨，以及各飲食區都要準備合適的餐具與餐巾。

　　假如所供應的冷熱開胃菜有著「不易消化」的特點，那麼其他菜色、甜點與咖啡則不妨作些相應的調整。當你用招待會來取代晚宴時，法式土司的份量就要少一點，但每人平均份數要增加，也要提供咖啡與甜點。甜點部分的原則比照開胃菜，大小適中，方便拿取，可以用叉子輕易分開，同時也可以安排幾個受過特別訓練的員工，在招待會尾聲時表演現泡咖啡，作為賓客們的餘興節目。而如果招待會後會接著進行晚宴的話，開胃菜份量大約是每個人可安排六至八道。活動沒有安排晚宴的話，招待會的時間就可以拉長，而賓客們便直接用開胃菜塞滿肚子。如此一來，平均一個人就會吃到十八至三十份左右，當然這要看開胃菜的份量與種類而定。

　　有思考過賓客們會如何處理用過的玻璃杯、餐盤與餐巾嗎？有安排足夠的人手進行殘渣或碎片等清潔作業嗎？有在場地各處準備專用桌（高腳桌或小圓桌均可）讓賓客們可以擺放用過的餐具嗎？基本上平均每個人會用到至少三份餐巾、玻璃杯與餐盤。就站立式的招待會而言，高品質的餐巾會比較合適。預算許可的話，就把公司標誌印上去，以提升活動質感。不管是站立式的招待會或自助餐，選用的盤子都要盡量採用邊緣有高起的設計款。這樣可以確保食物不會滑走。根據經驗法則，座位數目大約是賓客人數的三分之一，但如果其中老人家比例很高的話，那麼就要再

增加些座位。

在策劃招待會時，對音樂部分的細心留意是很重要的。音樂是那種軟調的背景音樂，方便賓客們可以隨意談話而不受影響；另一方面，娛樂節目的音量則要剛剛好讓大家都能聽見。

當要選擇舉辦招待會的場地時，花點時間比較一下所有可能的選項，飲食部分亦同。選擇傳統的宴會廳不容易出錯，但如果有機會能夠改在面海平台上欣賞落日，不好好利用就太可惜了。至於多功能房間則可以作為天氣備案。千萬別錯過任何一個可以讓場景變得美侖美奐的機會。例如：某間渡假村有著完美的庭院，不但附設戶外火爐，還有源源不絕、在夜裡閃閃發亮的美麗噴泉，此時只要再加個古典吉他手，再加上一些精緻的花飾，在植物上妝點些星星燈，就可以用少少的錢打造出大大的氣氛，而不用另外弄一些多餘的裝潢。

如果正在準備晚間戶外活動的佈置時，記得要在晚上去作場勘。有些地點白天看起來有可能無懈可擊，但還是建議利用跟活動舉辦的同一時段進行觀察，如此一來在場地運用上的活動預想才不會出現誤差。如果有安排娛樂節目，場地的特性如會導致音響效果不足（例如：狹長的場地），就不會是一個好的選項。但如果企劃一場更有效率和戲劇效果的方式將會很不錯。例如：安排小提琴手、薩克斯風手或古典吉他手邊走邊演奏來迎接賓客，或是在入口處擺一台全白小型鋼琴（這相當具有吸睛效果），讓穿著全白燕尾服的鋼琴家現場彈奏，這樣每位入場的賓客都能欣賞到其演出。侍者們則手捧裝有香檳或法式土司的銀色托盤來迎接賓客，並告知會場內的吧台與滿漢全席都已準備好。這樣的做法可以讓每位賓客在進到會場前便充分享受到了娛樂節目的效果。

無論是什麼活動，廁所都是重點。如果招待會的區塊是餐廳特別規劃來專門舉辦的話，那你就要意識到廁所區很可能也在那邊。這樣一來會對佈置造成什麼影響呢？會有不速之客為了找廁所而跑進活動中嗎？如果有間三層樓高的餐廳，但只有一、三樓有設置廁所，當三樓被拿來辦活動時，可以請餐廳經理把其他散客安排到二樓用餐，並且員工在樓梯間站

崗，引導他們前往一樓上廁所。當然，立個牌子也是可行的做法。

　　在選擇招待會的場址時，空間的安排是重要的考量因素。另一個要考量的點還是天氣。若地點是位於熱帶或是時序是春末夏初的話，不妨在戶外舉辦招待會和晚宴，讓落日時的微風吹去一天的炎熱與疲累。但如果舉辦活動的時間點被公認為是一年當中最熱、最黏膩、最潮濕，或恰逢燠熱難當時，則建議你把活動搬回到室內。

三、晚餐

　　晚餐的部分有許多選擇。可以是站立式或入座式的自助餐、專人送餐、正式的、有主題的、有趣的或隨興的。在規劃晚餐的餐食安排時，選項是無窮無盡的。就像所有活動一樣，每一次把人們聚在一起時，都要試圖設計出能達成目標的工作方式。

　　對於活動所設定的目標，能協助決定要安排什麼樣的餐點或節目內容。如果要藉由自助晚宴來達成目的的話，有許多面向是在規劃菜單時所必須注意的。例如：料理最適合的溫度為何？供應自助餐的電源能持續多久？避免讓食物因為擺放過久而出現表面結塊、變色，甚至乾掉⋯⋯等情況。食物與健康安全也是要留意的部分。瞭解一下食物會擺多久。除非一直保持在冷藏狀態，否則不要讓像是有美乃滋佐料的菜色一直擺放著。此外也要注意晚餐的料理不要跟之前上過的開

晚餐的安排有許多種選擇，有正式的、有主題的、有趣的或隨興的⋯⋯；傳統式的專人送餐常見於婚宴活動，不僅可安排頂級菜色，豐富而奢豪，也可安排表演活動，佈置出感性、動人又趣味的場景。（日暉國際渡假村提供）

胃菜太過近似。試著讓菜單多點變化，如果能營造出奢華豐富的意象會更好，以一大盤新鮮、豪華、浸在高檔巧克力醬裡頭的草莓來說好了，就千萬不要只是單純的浸巧克力醬，而是要變成不停溢出的巧克力噴泉（一種用於製作巧克力火鍋的器具，加熱的底盆使巧克力一直保持在融化狀態）。當你租用像是巧克力噴泉這種道具時，記得要把人員的操作訓練費用也加到預算中。這種能引發討論的東西花不了幾個錢，但是造成的效益會比許多傳統又中規中矩的方式要大很多（而且實際上可能還更省錢）。挑一個讓賓客們會印象深刻的項目，出色不見得需要花大錢。

　　規劃的如果是入座式自助晚餐有兩種處理方式：開放式跟預定座位制。前者讓賓客們可以自由選擇自己的晚餐夥伴，並坐在自己喜歡的地方；後者則是會分配特定的位置。當採取後者時，必須要規劃一張座位表，以及想出一種能夠簡單明瞭讓賓客們知道自己位置在哪裡的辦法，例如：張貼座位表、在賓客的通行證上註記餐桌號碼，或是在報到時告知均可。此外必須考慮賓客如何取得食物，是要讓賓客們在空檔時去排隊取餐，還是以桌為單位規劃取菜次序。不管選的是哪一種，都可以派專人將沙拉或開胃菜先送上桌，讓賓客們至少在等待時有個東西可以先墊墊胃。自助餐所需要的桌子數量會根據空間安排而有不同要求。

　　不管選的是哪一種，都要確定現場有熟悉空間安排的員工，協助引導賓客入座。為了減少人潮堵塞和找不到位置的困擾，不妨製作指引標誌並張貼在宴會廳外頭，以告知賓客們怎麼走會最快抵達座位。

　　桌子上的號碼標示除了要清晰可見，也可以想想要如何突顯號碼。會場方面會有號碼牌相關的物品嗎？但不是每個地方都會提供。如果對方有的話，那就借個樣本看看，確保與活動所需的相符。不管怎樣，都要讓號碼牌在賓客陸續就座時清楚可見，別被裝上的擺飾擋住了。衡量一下當賓客們全部就座完畢時，號碼牌需要撤走嗎？此外還要決定的是賓客們到了指定桌後是隨便挑個位置坐，還是連座位都有指定呢？如果是後者的話，那就要在每個位置上一張張地貼上座位卡。當活動的其中一項目標是要把重要人物聚在一起時，就要用上面那個方法，不能讓他們亂坐。但也

要有心理準備，賓客們會自己移動座位卡，跑去找他們想要坐在一起的人。通常公司資深的高層人士都喜歡這樣做。

如果有規劃座位表的話，一定要設一個最終修改時間點。一改再改只會導致出錯跟困擾。但是，「彈性」可以說是規劃活動的關鍵，其中就包括了活動前一刻變動的應變能力。當這些變動會影響到活動的成功時，請務必要謹慎以對，盡力排除障礙。把賓客們安置在角落，而把原訂的座位安排都打亂了，然後直到最後一刻才來補救的這種失誤是不能被原諒的，這只反映出整個企劃團隊的無能與徒增負面印象。

在規劃桌椅位置與座位安排時，每張桌子的人數（不管是八人還是十人一桌）都會對整體預算有所影響。例如：讓十人座的桌子只坐了八人，賓客們當然會比較舒適，但你就要多準備桌子或是桌布、裝飾布（一種以特定角度鋪在桌布上的布料，通常用來凸顯顏色或是能讓桌布的顏色透出來的裝飾品）、立卡跟服務生……等。每一項都會增加活動的預算，因此要記得把他們計算進去。在預算跟空間條件許可下，可以試著讓賓客們坐得舒服些，不要人擠人。

在活動規劃的初始階段時，試著把空間當作一個整體，進行活動預想。想想牆面、地毯、椅子、桌布、裝飾布、餐巾、玻璃杯具、餐盤、刀叉……等的顏色為何？如果以黑白作為主題的色彩，就別用飯店提供的印有飯店標誌的深藍色玻璃杯；菜單設計要符合整體設計嗎？預想一下要如何融合所有的顏色，房間的色調可是會影響到其他裝飾品的。還有，所選定的菜色能夠為這些事物錦上添花嗎？能夠為整體呈現出來的畫面加分嗎？當然，只要預算許可，就可以不受場地的色調所限制。

如果活動要與外燴業者合作的話，記得向場地方面詢問有無推薦的廠商，有些場地會提供一張指定的合作清單。拿到相關資料後，跟企劃團隊說供應商作業時需在現場值班，因此瞭解一下哪些是要負責的工作。記得要跟外燴業者一起去場勘，外燴業者對於空間安排、容量、火爐跟冰箱等部分感到滿意嗎？鍋具、上菜盤跟現場設備的尺寸相容嗎？需要準備額外的設備嗎？對方的電力需求為何呢？會需要備用發電機嗎？外燴業者會

用到烹飪或食材準備用的帳篷嗎？如果是的話，那麼就有相關許可的問題了。取得酒類販售許可了嗎？或是有申請的必要嗎？需要幫外燴業者租借桌椅或其他器具嗎？對方會提供什麼，而你又會提供什麼？

要確定收到的要求都是書面形式，而且其中包括：菜單、數量、價格、所有相關稅金與小費、運費、有多少人員會在現場待命、合約上的工時是多少、詳細工作內容為何……等細節。外燴業者員工的負責項目是什麼呢？他們會協助食材準備、像服務生與打雜一樣的行動、傳遞食物、補充自助餐桌的器具、清理桌子與其他包括餐盤在內的餐具嗎？瞭解一下外燴業者抵達的時間，以及準備的食材為何。他們會先做好初步準備，在現場作最後處理，還是全部都在現場進行呢？就對方的停車與裝卸貨所需的器材部分，需要做哪些特別安排呢？人員的穿著打扮也要瞭解一下，還有對方的經驗豐富嗎？

四、迎賓招待會

會議餐飲中的正式晚宴可以區分如下幾種：開幕酒會、歡迎接待酒會、大會晚宴、當地特殊的文化主題餐宴、大型迎賓餐會、執委會餐會……等。在會議晚宴前，常見以「雞尾酒會」的方式來舉辦「迎賓招待會」，會中以搭配甜品的形式，作為正式晚宴的引子，讓與會者與貴賓間能透過這樣的場合，互相介紹、認識、交流，達成社交互動的休閒體驗。

迎賓招待會可以採取全供應吧台，供應整場活動的全天候飲品，可以只有紅酒跟啤酒，也可以另外提供特色飲品……等。在全供應吧台的部分，看是要根據實際消費量計價，還是談個喝到飽價碼都行。如果是前者的話，就是以杯計價；如果是後者，則是根據每小時費用乘上出席人數進行計算。會場計價的時間單位可能是一小時、三小時或更多。喝到飽的好處是事先就知道要付多少錢，但實際消費計價就很難預估了。根據經驗法則，每個人在一小時內平均會喝二至三杯，但實際情況會依團體成員而

異。此外，還必須瞭解賓客，例如：他們過去的飲酒史？他們喜歡參加派對嗎？喜歡美酒嗎？瞭解這些通常可以幫助決定什麼樣的酒類與是否要有其他飲品的供應。

若是以喝到飽的方式付費，除非選擇的是豪華版，否則可能就會受限於只有一般常見的品牌。提供的品牌隨會場與地點而異。雖然高檔貨通常不會提供，但賓客們仍有可能會要求酒保來一杯，這時候就要看你怎麼應對。還有，如果不是喝到飽的話，是一經開瓶就計費，還是根據實際送出去的杯數呢？安排好員工，隨時準備簽單設停損點。如果擔心會超過預定花費上限的話，就要求員工在數字上超過一半時告知。接著就是決定要不要暫緩供應了。另外也要確定主辦單位有沒有讓活動延長加碼的打算，最好能安排足夠的酒類存量，以免喝到沒貨。隨時都要讓吧台留有比實際需要更多的存貨。曾經有某場募款活動一下就把食物跟飲料都用罄，為此賠上了聲譽。想想看你打算塑造的形象，以及你的行動可能對此會產生何種影響。

理想上規劃吧台以每四十至五十人一座，每位酒保不要負責超過四十人。根據現場的空間規劃，有時需要設置雙吧台（兩座吧台併排），或是在各處設置吧台。遍地開花的好處是有助於減輕人潮堵塞與大排長龍。利用將吧台安置在遠離報到處或登記台的位置，也能有效的把人吸引進會場。廚房區跟侍者會頻繁出入的門口也要注意，不要讓吧台的位置妨礙到作業。

酒保可安排幫忙補貨，以及準備很耗時間的特調飲品如：螺絲起子、冰凍戴克蕾（Frozen Daiquiri）或瑪格莉特，記得要找經驗老到又專業的酒保，建議至少要有半年以上的經驗。還需考慮員工的服裝儀容為何呢？酒保何時要就位，以及何時開始提供服務？排定的休息時間為何？工作如何相互接替？同時也要事先跟相關人員商量要如何招待早到的賓客和其他所有需要顧及到的特殊事項。

吧台區域最好不要有雜物在場，明火最好離賓客經常走動的擁擠區域愈遠愈好。此外也要瞭解一下活動所使用的吧台類型為何，不論吧台前

後都讓他看起來優雅又專業。要將賓客們可能會看到的景象銘記在心，並且研究一下要如何提升質感，並確定已經張羅好一切必備物品：玻璃杯具、裝飾品、飲品、烈酒、搖杯器、餐巾、桌子與其他相關器具，並且在人員抵達前便準備妥當。關於服裝規定、應對禮節、休息時間安排跟小費……等方面也要跟對方討論，像是可以根據活動的實際需求選擇杯款，例如：紅酒與白酒杯、馬丁尼杯、白蘭地杯與香檳杯……等。如果活動的規劃是上甜點時一併附杯子的話，這部分的數量就要跟吧台用的分開計算，也就是要另外預訂。以每個人至少會用到三個杯子與三張雞尾酒餐巾為基準來進行總量計算。

要注意關於飲酒方面的限制與規定。會有未成年人來參加活動嗎？要如何注意他們有沒有偷喝酒呢？如果這方面有所疑慮的話，有個簡單好用的方式提供參考，就是利用在手上蓋章、戴手環或特別顏色的通行證之類來識別。如此便能在不違反相關法律的規範下為未成年人提供服務了。

對於那些變成對自己和他人具有危險性的賓客，像是喝醉或開始鬧事的傢伙。可以聘僱非值勤警察來當保全，記得要安排兩個人（千萬不要只派一個人）把喝醉的人扛回他房間或送回家。保全公司可能會受到一些法令的限制，因此事先跟對方討論一下這方面的事項吧。重要的不只是瞭解舉辦會議之所在地的法律跟習俗，就連你可能會使用到的附屬戶外場地也需要瞭解一下。這類場地相關的法規可能跟一般會場不太一樣；有時候連管轄機關也不相同。尤其是在國外辦活動時，務必要注意當地的法律與習俗。

記得吧台所使用的材料都是品質優良的。在飲品部分，一定要準備無酒精飲料，此外若是有提供特調飲品的話，除了酒精類也要有無酒精類飲品，例如：新鮮現榨的果汁、檸檬與萊姆酒、裝飾菜以及香料……等，以免讓不喝酒的賓客覺得自己被排擠了。預算許可的話可選用高品質的餐巾，還能夠在上頭印上客製化的標誌，並盡量避免使用塑膠餐具。當晚宴上會提供紅酒時，倒酒的方式也必須討論。開完瓶的紅酒是直接留在桌上，讓賓客們自行取用，還是由侍者負責把酒倒滿呢？後者的話，提

醒侍者倒酒只要大概三分之一至半滿即可，不要超過，留點空間讓酒呼吸。細心與挑剔在活動的小細節中相當有用。再一次提醒，若選用的是開放式吧台，一定要讓員工向你隨時更新酒類的消費情況，並且監控供酒的速度。讓員工向你回報已喝完多少瓶酒，這時你就可以決定要如何據此調整供應方式。

如何處理賓客們對於葡萄酒以外的飲料或酒類之需求的應對方式也是要事先討論好的。而在計算每個人平均的酒類消耗總量時，記得把晚間活動結束後的剩餘時間也納入考量。若有規劃吸煙區，記得別讓他妨礙了整體目標，也要評估這會對整體活動氛圍造成何種程度的影響。

在活動結束，吧台也打烊了後，記得在檢核並簽完整場餐飲安排的帳單後，留一份影本在身上，一旦會場方面遺失了所有費用的相關紀錄爭議就會出現，此時便能立即提出證據證明。一定要趁著印象還很鮮明時，在帳單上把某些特別項目標記出來，例如：其中有一瓶香檳是用來慶祝某人的生日之類的事……等。因為事後通常根本記不起來做這件事的目的，以及是誰同意的。清楚的筆記有助於事後的對帳。若會場方面在活動結束後將最終的帳單寄來，這時你便能與原本的影本相互比對，並且找出任何項目上的變動，完善對帳的動作。

不管是哪一種活動企劃，對於活動規劃者來說，培育團隊精神很重要，團隊努力合作的成果就是一種成功。團隊成員不但可以妥善規劃好賓客們的餐食安排，還會學習到了對於其他成員努力的尊重與感激。每一場活動成功的共同關鍵因素之一，就是每個人都能凝聚為一組團隊進行作業。

第三節　餐飲服務人員的安排

讓所有相關人員，像是供應商、志工、內部人員等都知道活動何時開演，以及對他們的要求為何（服裝規定、應對禮節、行為舉止）。他們不但對你的活動能否成功扮演了相當重要的角色，而且他們本身就是其中

一員。工作人員需要被鼓勵、尊重及細心的對待，讓他們擁有跟你相同的鬥志，齊心舉辦一場成功的活動。

資訊與溝通是讓活動過程中不會出現意外的關鍵所在。員工們愈能夠意識到你的需求，他們就能愈完美地達成任務。當你在召開行前會時，重要之處在於不只是跟關鍵人士會面，也要邀請其他的幕後人員與會。

如果你的活動是在飯店舉辦，門房領班必須知道賓客何時抵達？名單上是否有升級客戶？有多少成員？這些資訊都能協助飯店領班及其人員克盡職守，並發揮最大效能處理賓客們落地之後的需求，以及盡可能迅速地將其行李送至客房。這會影響到飯店人員在處理行李方面的效率與人手問題。

客房經理必須知道賓客何時抵達飯店？房卡袋裡除了房卡外是否還要附上迷你酒吧使用卡或快遞結帳表格，是否有房間升級或像是無障礙房（緊鄰電梯，專供身障人士或有心臟病史等最好不要走太多路的賓客居住）等特殊房間需求，以及是否有電腦或傳真機等器材的需求。是否有貴賓入住及要如何應對。

客房清潔部門同樣也需要知道賓客何時抵達，以便安排充足人手將房間迅速整理一番。他們也需要知道是否會使用休息套房作為團體更衣之用，讓他們得以將額外的毛巾與浴廁設施打理好。此外還要確定是否需要安排人手進行房間狀態檢核。至於負責迷你吧台的人員則需要瞭解到是否有任何特別需求，像是只要放可樂跟果汁之類。

所有的事項都要登記在工作表中，以及準備提供給飯店的抵達與出發名單中，但記得每個相關部門都要推派專人出席行前會，一同檢視以確保彼此都有接收到訊息，並且就你的行程規劃聽取對方所提出的意見。注意細節的原則不僅適用於會議、大會、研討會與獎勵活動、募款活動、婚禮與其他休閒活動亦然。成功就藏在細節中，這句話千真萬確。有效的溝通是關鍵，資訊共享則是最重要的，找出你不知道的部分更是關鍵至極。

【課後練習與討論】

　　在前面幾章討論過交通、場地、時間與時程這幾項重點後，餐食的安排更是與前面幾項有著密不可分的關係，都與成本預算習習相關，以下的案例是交通部觀光局暨國立高雄餐旅大學在2019年舉辦的「十萬青年獎百萬」的創意遊程競賽，以「小鎮漫遊年」為主題，聯合縣市政府推出「臺灣四十經典／客庄／慢城小鎮」（見**表A**），帶動小鎮深度旅遊，創造地方經濟，利用提高國內外旅客再訪率及消費力，將臺灣獨樹一幟的小鎮景色與溫暖質樸的人情味推上國際。請以三至五人為一組，規劃一日遊、二日遊或三日遊（擇一）等形式，針對附表一的小鎮名單，設計臺灣「B級美食的餐桌計畫」，原則上「不用高級食材，採親民的在地B級美食路線」，為吃貨們尋找旅遊時的寶藏，讓賓客們用味蕾探索每個鄉鎮的迷人之處。

表A　2019小鎮漫遊年經典／客庄／慢城小鎮名單

編號	類別	縣市	鄉鎮區
1	經典小鎮	基隆市	基隆中正區
2	經典小鎮	臺北市	北投區
3	經典小鎮	臺北市	大同區大稻埕
4	經典小鎮	新北市	瑞芳區
5	經典小鎮	新北市	坪林區
6	經典小鎮	桃園市	大溪區
7	客庄小鎮	桃園市	龍潭區
8	經典小鎮	新竹縣	關西鎮
9	客庄小鎮	新竹縣	竹東鎮
10	客庄小鎮	新竹縣	北埔鄉
11	經典小鎮	新竹市	舊城區（竹塹城）
12	經典小鎮	苗栗縣	苑裡鎮

編號	類別	縣市	鄉鎮區
13	經典小鎮	苗栗縣	公館鄉
14	客庄小鎮+國際漫城	苗栗縣	南庄鄉
15	客庄小鎮	苗栗縣	大湖鄉
16	客庄小鎮+國際漫城	苗栗縣	三義鄉
17	經典小鎮	宜蘭縣	頭城鎮
18	經典小鎮	宜蘭縣	宜蘭市
19	經典小鎮	臺中市	新社區
20	客庄小鎮	臺中市	東勢區
21	經典小鎮	彰化縣	鹿港鎮
22	經典小鎮	彰化縣	田尾鄉
23	經典小鎮	南投縣	集集鎮
24	經典小鎮	雲林縣	北港鎮
25	經典小鎮	嘉義縣	梅山鄉
26	客庄小鎮+國際漫城	嘉義縣	大林鄉
27	經典小鎮	嘉義市	東區
28	經典小鎮	臺南市	鹽水區
29	經典小鎮	臺南市	後壁區
30	經典小鎮	高雄市	美濃區
31	經典小鎮	屏東縣	東港鎮
32	經典小鎮	屏東縣	恆春鎮
33	客庄小鎮	屏東縣	竹田鄉
34	經典小鎮	花蓮縣	鳳林鎮
35	經典小鎮	花蓮縣	瑞穗鄉
36	經典小鎮	臺東縣	成功鎮
37	客庄小鎮	臺東縣	池上鄉
38	經典小鎮	澎湖縣	湖西鄉
39	經典小鎮	金門縣	烈嶼鄉

編號	類別	縣市	鄉鎮區
40	經典小鎮	連江縣	北竿鄉
參考網站	2019臺灣小鎮漫遊年		
	https://feversocial.com/2019town/Home-6459		

■練習與討論

1.在你所規劃的活動中，你會設定為幾日遊？假設往返車資由賓客們自行吸收，若加上各場地之間的交通動線費用、景點或活動場地費用之估算，請問你所規劃的成本預算會如何？收費額度你會訂在哪個區間？請製作一個費用估算表。

2.承上題，你會如何安排場地的動線？場地與場地之間你會如何安排？你會結合當地的觀光資源，將小鎮觀光資源與公共運輸資源加以應用性嗎？

3.承上題，在規劃好「行」與「活動場地」的預算，瞭解所有的花費後，你如何安排你的餐食計畫？你會如何與你的供應商（可愛的B級美食餐桌的老闆們）洽談，如何凸顯小鎮亮點與創意性又能合乎你的預算，讓賓客們在享用在地美食之餘，對臺灣在地化的飲食留下深刻的印象？

4.承上題，你會如何安排你的早、中、晚餐？如果你設定的是二或三日遊，你會安排宵夜或晚宴嗎？為什麼？你會如何安排？

5.如果你想要把享受特色食材升格成活動體驗的一部分，讓你的活動變得更有趣、美味與無壓力，你會選擇哪一個在地特色的餐桌作為你的活動重點？提升賓客們的美食文化活動體驗。

Chapter 11 休閒表演活動安排與規劃

本章綱要

1.休閒表演活動的空間需求考量
2.其他特殊需求的考量
3.人員、供應商以及表演工作許可

本章重點

1.瞭解休閒表演活動的空間需求考量
2.探討活動舞台展演、視聽燈光照明的空間需求
3.瞭解攝影師與錄影師和新聞媒體（平面、電視或網絡平台）露出間的關連性
4.認識活動風險評估的重要性
5.認識特效在活動中的功用

課後練習與討論

　　精心策劃的創意活動可以說是活動本身的目標，也是客戶所投入之時間、金錢與心力的回報保證，此外還能夠符合並超越客戶的期待。這種活動需要的是能夠掌握活動設計的精髓，以及對於每一項基本元素中之細節的注意，是一種從顧客們的滿意與安全出發，確保顧客、供應商甚至是你的公司都能免於出錯的精心規劃。本章的目的在於當想讓所規劃的活動體驗進入到另一種層次，例如：舉辦表演活動、舞台、視聽燈光秀……等，該如何傳遞所想表達的內容與如何呈現的技巧，以打造出符合休閒組織、活動規劃者與客戶的共同目標，提升整體的活動體驗。

　　休閒活動在規劃時主要的焦點都在場地，或是打算舉辦活動的空間問題上，尤其是一旦有休閒表演活動方面的規劃時更要留意與供應商之間的配合，例如：裝潢、娛樂、燈光、餐飲、花藝……等的移入、佈置、彩排、拆卸與搬出的時程安排及物流需求。舉例而言，假如打算架個大型舞台並策劃影音表演的話，那麼視聽公司和舞台佈置公司可能就需要相鄰的空間來進行移入與佈置，建議找出該空間從一開始進行作業時的開放與關閉時間。例如：當所選擇的活動是舉辦一場娛樂節目，像是文化或是純娛樂性質之類的展演，此時的表演團隊可能會要求活動會場具備廣大的儲藏空間用以存放各種道具，或是附有水與鏡子的更衣室、天花板上要求配備特殊照明，以及鋪設特殊地板的預備措施……等。

　　有些乍看之下能夠完美配合的事項，在對所有需求進行一番審視之後，往往都會變得不合適。好好研究一下期望清單，例如：場地是否太過狹小，或是人們過於擁擠、太熱與不舒服……等，在確認會場是否有空檔之前，先瞭解活動的所有需求是基本功課，確認哪些部分可以妥協，哪些不行，讓活動充滿著強健的活力。本章將針對表演活動、舞台展演、視聽燈光照明的空間需求，以及供應商與表演工作許可等方面的考量進行敘述。

第一節　休閒表演活動的空間需求考量

　　休閒組織與活動規劃者在發想企劃案時，應對場地及其空間有所研

究，除了必須知道來自於客戶、供應商、顧客方面對於空間及場地的所有可能需求外，也需對各式活動場地有一定的認識，例如：所需求的活動場地是否有空檔，該場地在所規劃的活動類型之下能容納多少的來客數，企劃案是單純的娛樂活動還是有展演性質的娛樂活動……等，這些都是必須加以評估的要項。以下是在企劃活動時對於活動空間的總體需求考慮：

1.地板上、牆面上、天花板、後門……等部分有什麼東西。

2.門的寬度、天花板的高度。

3.視線如何。

4.是否有可能會用到隔板牆，如果有的話，工作人員要如何操作以及要用多少時間進行開啟。

5.隔音設備與空間傳聲效果如何。

6.空間容量大小如何。

7.供應商於活動當日的空間需求，以及在移入、佈置、彩排、拆卸與移出時的空間需求。

8.會場使用條款、消防法規與保險需求如何。

除了以上的主要考量因素外，以下提供各個面向的思考供活動規劃者參詳在內：

1.該場地有鋪設地毯嗎？所企劃的活動需要鋪地毯嗎？還是說有其他的選項可供選擇？

2.會設置舞池嗎？所考慮的場地設有常設性的舞池嗎？而這個舞池需要付租金嗎？如果打算設置一個舞池的話，他的規模要多大？需要能夠容納多少人數？佈置與拆卸舞池，支出要付出多少？

3.詢問一下會場管理單位，地板載重為多少，能承載車輛之類的重物嗎？因為在搭建舞池上的舞台可能就會遇到這方面的問題。因此必須瞭解一下是否有這種值得注意的區域。還有宴會廳的門寬足夠讓大型物品，像是車輛等進出嗎？並找出最適合移動大型物件的時段是何時，以避免干擾到舞台、視聽與照明的佈置作業。

4. 瞭解與空間規劃相關的消防安全法規嗎？例如：消防逃生門在哪裡？有沒有被管線或帷幕等物體遮蔽住，清楚可見嗎？如果消防逃生門不是那麼清楚，就必須設置明顯的指示標誌。此外，必須確認符合所有與消防安全法規相關的規定，以避免所有潛在的風險。

5. 會考慮使用特效嗎？例如：室內煙火、雷射、乾冰、空氣牆或其他特效部分，這些特效有任何的限制法規嗎？所有預定要使用的物品都符合消防與安全法規嗎？需要取得什麼許可？例如：有什麼物品是一定要能防火的，而需要取得什麼樣的保險。

6. 有時候可能會把活動分別在二個區域舉辦，如果這個區域是相鄰的，就必須設置隔板牆，同時也要考慮到隔板牆是手動的還是自動的？誰負責這個操作，是員工、還是場地方面的人員？隔板牆的開與關需要多少時間？

7. 關於電源插座、彩排時間、音效檢查、化妝室、用餐與休息空間……等方面，表演者會有什麼樣的需求？

8. 場地要如何佈置？例如：食物方面是以自助形式、飲食區，還是分盤送上的方式提供？需要安排座位嗎？活動是在單一空間還是在好幾個場地同時舉行？需要預留吸煙區嗎……等。

9. 會場方面是否還有其他活動在同一時間舉行？如果有需要考慮下列因素，例如：他們預定何時開始、何時結束？他們的活動有可能對你的活動造成噪音、堵塞……等的干擾嗎？這些活動會在哪裡舉辦？他們的移入與拆卸有可能會在活動進行中開始嗎？還得考慮活動動線是否會因此被堵塞。

一、表演活動的安排

　　活動規劃者在決定或接辦表演活動時，務必要審慎地規劃所需的基本元素，並瞭解消費者。除了要設定活動準則以做出良好的判斷外，還要設定好活動類型，例如：要舉辦的是哪一種活動？是社交的、有藝術氣

息的、企業的，還是綜合型，觀眾的年齡範圍設定在哪裡，該選定什麼樣的活動主持人、演員、音樂家與表演者們……等，這些都是需要加以考量的。如果活動是在國外舉辦，那就需要研究一下當地有什麼可以娛樂顧客的特別節目。以下是幾個在活動開場或結束時能派上用場的建議：雜技、大型電動機台、肚皮舞、現場肖像速寫、古典吉他演奏、舞團、跳舞指導、甜點製作（鬆餅或可麗餅）、現場DJ、原住民音樂與舞蹈、小提琴演奏、吞火表演、民謠演唱、占卜師、測字、薩克斯風演奏、特製吧台、特製咖啡製作、方塊舞、弦樂四重奏、現場捏壽司，以及虛擬現實遊戲……等，這一長串的清單還可繼續延伸，就看你想帶給顧客們什麼樣的感受。

　　在選擇娛樂節目表演者時，重要的職責就是做好功課。這個表演團

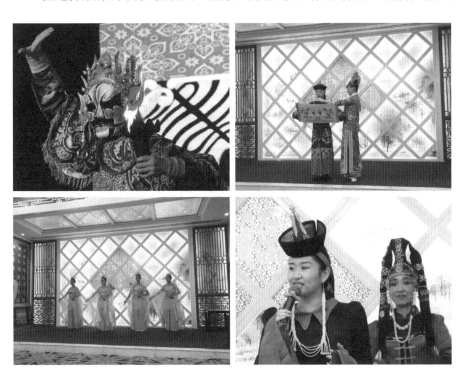

接辦表演活動時應先設定好是社交型、具藝術氣息或節慶之類的活動類型，以順利進行舞台、燈光、音效、攝影……等作業。

體的風評可靠嗎？查查資料，確定對方真的是專業的，並細讀合約，檢查附款中是否藏有其他條款。如果希望有安可表演的話，把相關預算納入並在合約中載明。合約的文字一定要具體明確。

在確定表演節目後，不只要瞭解節目內容，更要瞭解表演者的每一項舉動。有些優秀表演者會有他個人的風格與要求，這一點是需要注意的。其次是活動的細節跟演出流程都需要事先準備好，並記載舞台上會出現的事情，包括：主持人、音控、照明，以及轉播螢幕的內容……等，這些內容需要以分鐘為單位來描述舞台上的行動，將之記錄在活動筆記中。隨著時代的轉變，休閒表演活動也日趨多元和複雜，因此有愈來愈多的人會轉向與表演專家合作，來協助他們完成這項挑戰。

休閒活動的規劃者都希望能讓顧客從踏入會場的那一刻起，便成為活動的一部分，讓參與者的休閒活動體驗印象深刻，因此會找來專業的活動主持人努力地炒熱並維持氣氛，也有的會設計讓顧客們親自體驗「怎麼做」的娛樂活動，例如：莎莎舞、國標舞、木雕，甚至是裝飾品DIY，讓顧客們可以設計並製作自己的桌面裝飾品，甚至帶回家。跟專業的表演公司合作會是個理想的做法。他們瞭解市場上最新流行的事物，更重要的是能放心的把表演節目交給他們，用專業的方式呈現給觀眾。下列是安排表演節目的休閒活動時需要考量到的因素：

1. 表演何時上場？在合約中，一定要明白的寫下表演者應在何時整裝完畢準備登場，記得要求音樂或表演至少要在客人入場前十五分鐘就開始執行。

2. 需要時間進行彩排嗎？如果安排了彩排，記得考慮到彩排時場地是否有別的事項正在進行。例如：視聽人員在進行聲音檢測時會不會跟樂團彩排撞在一起，或是有雞尾酒會正在接待區進行，那麼就得考慮一下有無調整彩排時程的必要。

3. 活動何時結束？當節目欲罷不能時，加碼演出的機會就有可能產生，需要評估一下這個可能性有多大？也就是說會想要表演者加班演出嗎？如果會就需要評估一下預留的緩衝時間。

4.當表演者自帶器材或設備時，得先瞭解一下對方的器材現在是怎樣的情況，如果是很名貴的，想一想需要注意些什麼，例如：需要為這個器材額外投保嗎？這個時候瞭解一下演出者有哪些保險就會變得必須，當然還得考量一下是否要為表演者投保等的問題。

5.器材何時抵達，要做怎麼樣的安排？佈置需要多久時間？會場方面會提供人手協助佈置嗎？器材設置跟聲音檢測需要多少時間？這些都必須在事前與表演單位約個時間進行場勘。

6.器材在卸載與佈置方面是否有特殊需求？需要租用到器材時，費用怎麼算？如果舞台、照明、視聽與表演節目等部分的移入、佈置、彩排、活動當天及拆卸的作業過於龐大與複雜的話，相關費用有可能會跟著水漲船高。這就是為什麼要事先研究好相關器材，並且把費用納入預算中的原因，例如：當要搬一台鋼琴進來時，就得考慮一下他能不能塞進電梯，還有他會不會超重，此外還得確保鋼琴在移入時不受損傷，還有調音師方面的問題應事先與表演單位討論一下。記得找出所有表演器材的需求，以盡可能讓移入過程順利。

7.考量一下細步的小問題，以避免雙方乃至於場地方的不舒服。例如：舞台、布景或表演者的服裝會有置入性行銷的問題存在嗎？還有對表演者的服裝有所要求嗎？需要為表演者準備更衣室嗎？需要多少房間？房間要多大？是否有任何的特殊設備需求？需要安排表演者的休息時間嗎？這些都是必須考量在內的。

8.當需要為表演者準備餐食時，需要將這筆費用加到預算中嗎？此外，該如何安排他們的用餐時間與空間？建議在準備餐食時問一下對方是否有特殊的需求，例如：是否需要準備素食，或是否需要避免如花生等的食物過敏源。

9.在與表演者討論表演曲目時，要注意有什麼歌是不能讓樂團演奏的，從中挑選出理想中的演奏清單。要記得你的立場是：你是客戶，對方是供應商。

10.有哪些與表演節目相關的額外支出是需要加到預算中的？例如：

音樂使用費與版權、電力、彩排、超時、安可、餐點、額外投保金額，以及包括附款在內與演出者簽訂的合約……等。此外，在這些額外支出裡有可能產生餐點、器材運送（運費）、更衣室、器材租賃、移入與佈置支出、彩排費用及其他類似項目的費用也是需要考量進去的。

11.萬一遇到緊急情況時，要怎麼跟表演者或其經理人與經紀公司聯絡呢？必須知道你要聯絡哪些人、去哪裡找人，以及怎樣找人最有效率。這些都要記錄在活動工作清單裡的必要項目中。

12.當有賓客提出特別的需求時該怎麼處理？

最後，在你對表演節目活動安排考量好所有的因素後，別忘了預演一次，測試一下現場演出的狀況，以掌握好表演品質，修正疏漏，以避免正式演出時大打折扣。

二、舞台、視聽與燈光照明設備的安排

在開始尋找理想的活動地點前，要做的就是思考所需要的空間大小與場地的所有需求。舉例來說，如果要設置一個舞池的話，規模要多大？能夠容納多少人？所有賓客會一起下去跳舞，還是一次只設定差不多一半的人數？建議舞池中每人所占面積至少要〇‧三平方公尺，而樂團的每個成員含配備則建議一‧八平方公尺，因為後者移動的影響範圍比單純跳舞要來得大；也就是說需要因應空間規劃預計邀請的賓客人數，反之亦然。或是想要規劃一場一千人左右的活動，考慮可以供一千人入座享用晚宴，並設有背投式螢幕（可以營造簡潔又專業的觀感）的宴會廳，那就會需要更多的空間。螢幕後方至少要有五‧五至八米的空間架設投影設備，這就意味著你會少掉大約二百五十個座位的賓客數。在這種情況下，必須思考一下是否要放棄這個企劃案，或是減少受邀的賓客人數，不然就是改找更大的場地。

如前所述，在表演活動中，諸如食物、飲料和娛樂設備等的空間需

表演節目的安排牽涉到很多準備工作，當戶外活動場地選定後，燈光與音效的架設尤其重要，若活動預算許可，建議還是以增強活動體驗為規劃目標。

求應將之預設進去；在舞台排演中，舞台、視聽與燈光照明設備同樣也需考量進去。空間的需求不僅關係到受邀賓客人數的多寡，同時也影響著舞台、視聽與燈光照明設備的安排。在活動企劃案中，有設想到視聽公司在場地前排的佈置問題嗎？會用到隔音室、翻譯室、舞台或舞池嗎？上述這些東西都會占去不少座位空間

　　空間的佈置同時也會影響賓客的感觀與舒適度的心理活動。舉例來說，讓可以容納十人的桌子坐八人（十二人座坐十人）多點呼吸空間，會比為了省點錢或多貪點座位數，而把桌子塞滿、擠滿，讓大家人擠人要好得多。此外，也不要讓桌與桌的距離靠太近，但也不要在浩瀚的空間中只放幾張桌子，那會讓會場顯得毫無生氣。要做的是讓人們很舒適地填滿會場，讓場地充滿活力與生氣。

　　對於活動場地的選擇，建議寧可選擇空間大的也不要選太小的，因為裝潢、照明與特效會壓縮空間的大小。唯一能對照明效果造成限制的就

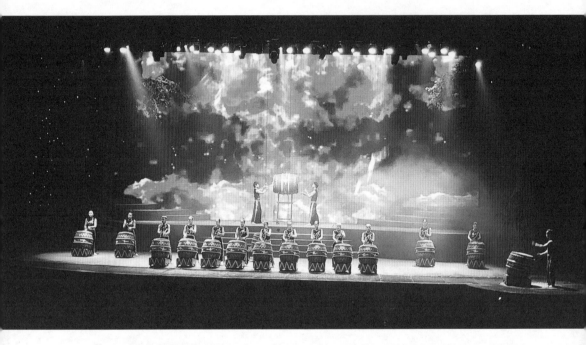

裝潢、照明與特效會加強舞台氛圍,也可以利用特製的光束投射燈創造出想要的戲劇效果,增強活動體驗。

是預算。當預算充裕時,建議可以將錢花在增強活動體驗上。照明可以很有效地創造出氛圍,或是在活動過程中變換活動氛圍;在表演舞台上,照明也可以用來增加戲劇效果。例如:策略性地安排低度照明,或是利用看似專業外觀的電池蠟燭、明火蠟燭,以及配有各種色彩膠片的水底燈與鏡面球也是物美價廉的視覺效果道具,這些都是用極少的花費打造良好的視覺效果,以增強活動體驗的照明運用。

也可以安排一個雷射秀作為活動結尾,把燈光投射到桌子上,讓整個會場沉浸在不斷變換的顏色中,藉由特製的光束投射燈映照出你所想要傳達的訊息,或是把活動訊息和企業名稱投射到牆上或是舞池中,利用靜態的方式呈現或是繞著會場轉圈圈;或是在天花板上懸掛些微布料,用來裝飾會場,然後打上閃爍的微光,營造出星空的特殊照明效果……等。

照明的安排有太多具有創意的點子都是活動規劃者可以去發掘並運

用的。例如：可以藉由移動光束投射燈，創造出創新的視覺效果。光束投射燈是個不貴、有趣且能創造戲劇效果的照明相關道具。是一種以金屬或玻璃上裁切出剪影圖案，然後放在固定光源（聚光燈）前，將影像投射至任何表面（可以是牆面、舞池、天花板或帷幕）。可以將之用在靜態的標誌上（保持固定不動），而這並不會造成什麼花費；或是將之運用在動態的固定照明上（繞著場地轉圈圈），這種做法當然就貴得多了，又或是投射在通往宴會廳的走道上，不管是做為引導或是公司的形象強化，這種做法都很常見。當然，效果是令人擊節讚嘆，卻又不會花到什麼錢。

　　照明可以在不增加大量花費的情況下增添奢華感，也能在整晚的活動中隨時變換以改變場地的氣氛，甚至還能在夜晚的活動中營造出從白天到黑夜的感受。假如你的企劃案中需要舞團用的舞台、特殊照明與視聽設備的話，務必要記得讓這些項目的技術總監在簽約前一同參與會場的選擇與討論。因為，房間高度、梁柱位置、燭台、卸貨區通道、電梯大小……等，都會影響到預算。只要能夠事先獲得相關資訊，舞台、照明與視聽供應商都能提供省錢與創新選項的方案。

　　在活動規劃案中要考慮的不只是空間需求，還有時間需求。在開始行動之前，思考一下舞台、視聽與照明在移入、佈置、音效檢測、彩排與拆卸部分會需要用到多少時間，以及要如何跟裝潢、餐飲，與其他供應商的移入、佈置、拆卸和移出……等，這些都需要進行協調。另外，還要思考一下何種空間與活動基本元素是相關且必要的，例如：更衣室、休息室、儲藏空間……等。

　　一如我們在本篇所一直強調的，有太多的時間需求是必須考慮到的，時間與時程的規劃務必要掌握好，有太多的細節需要去安排。此外，場勘是必要的，有時一個噪音干擾都有可能導致活動毀損，要確保不會有其他音樂、演說或噪音干擾了你的活動；或是有任何的動線被堵塞；天花板高度、梁柱或懸吊式燭台這些東西是否對視線造成影響，一旦受到影響，他們可以拉高或移除嗎？而這些改動需要多少花費；場地的燈光照明是否符合預期……等，都是場勘時需要注意的事項，尤其是消防逃生門的問題。

消防逃生門必須保持暢通，不能有雜物堵塞或上鎖，或是警報系統不良等問題。公安事件頻傳的今日，消防逃生門是不能被擋住的，尤其是指示標誌必須明顯可見，不要有任何阻礙影響到逃生門的開啟。

只要在場勘中有發現到任何影響到活動的因素，記得加入你的合約附件之中，簽訂合約之前先審視一下整體圖像，並找出作業時是否會有時間與空間其中之一不足的情況。以表演活動的空間規劃為例，在選擇場地的空間需求考量上，諸如：電視螢幕或大螢幕可以懸吊起來，以便不管距離多遠的人都能看見舞台上的演出嗎？燈光可以吊起來嗎？投影機可以吊在天花板上嗎？天花板上有供懸掛的位置嗎？場地的燈光照明管線安排如何……等，這些都是在選擇場地時需要考慮到的事項。

重點是一定要以詳細的平面圖作為規劃基礎，請場地方面根據需求提供一份佈置圖。如果沒有平面圖的話，那就把場地的原始藍圖拿去複製並縮小到可以使用的尺寸。最後要注意到活動人員的工資問題，這在預算方面會有最低限度的負擔要求，加班部分也要留意。例如：會有哪些事情動用到假日或週日，加班費是一般工資的一‧五倍或是有其他規定，這些支出項目都是必須納入成本考量中。

綜上所述，以下整理出舞台、視聽與燈光照明設備在空間需求考量上要注意到的事項：

1. 設置舞台前得評估它需要占多大的空間，以及是要設置一個或一個以上的舞台，因為這會影響到所能容納的桌子與賓客數量。

2. 舞台會表演什麼節目？要容納多少人？也就是說，舞台需要多高、多大。例如：音樂家所安排的位置，是置放在舞台中央，還是在某一側；舞台的高度對賓客來說是否有視覺上的困擾？如果有，是否有可能會加高座位……等，都是活動規劃者需要考量到的。

3. 所選擇的場地，會場方面是否有常設性的舞台，對方會不會提供舞台的平面配置圖，有包括後台區域嗎？是否有現成的更衣室、載卸貨區、通道寬度……等；這些是否與舞台的需求吻合都是需要瞭解的。

4. 如果想要營造出戲劇般的舞台效果，會場方面願意讓你使用特效

嗎？如果會場方面願意配合，就必須將這些支出估算出來並加入預算中。

5. 需要在舞台上放置裝飾物嗎？例如：道具、花草之類。

6. 如果安排的是視聽表演的話，會用到背投式或前景式放映嗎？預計要用到多少螢幕？場地有足夠的空間（深度與高度）可以使用背投式放映嗎？一般舞台都會設有帷幕，對於帷幕有規劃要用較為精緻或複雜的佈置嗎？會用什麼來當作背景？會直接拿現成的牆來充當背景使用嗎？所有相關的物品都需要被考慮到，以便你能精確地規劃預算。

7. 承上。瞭解一下所配合的視聽公司的需求。例如：視聽公司會要求用到前排空間進行佈置嗎？像是電子提詞機或是實況攝影機之類的設備；需要多久的彩排時間，以及何時要進行彩排，以確定彩排時間。

8. 舞台與視聽設備的移入與佈置部分會需要多少時間，佈置的複雜度如何，是否有特殊佈置或器具的要求，拆卸與搬出需要多少時間，這些作業所需要的時間是必須要知道的，以便瞭解這些活動基本元素之間的連動性，方便規劃你的活動時程表（初始活動日程表需要以供應商的時間需求作為基礎）。要注意的是，如果同時跟兩家供應商共事，其一負責舞台，其一負責視聽的話，那麼就必須讓雙方都注意到各自的時程安排以避免發生衝突。理想狀況是找一個全包製作公司。

9. 在理想狀況下，只會有一個全權負責舞台、視聽與照明的供應商，但如果場地方面的燈光照明設備不符合需求的話，就需要和所有廠商一起協商照明的移入、佈置與拆卸需要的時間，並決定哪些需求要放在第一位，以及在進行下一階段前有哪些事項是要先完成的，以及找出來有哪些事情是能夠同時進行的。

10. 舞台、視聽與照明等各方面都有其特定需求，關於照明的移入、佈置及彩排方面是否有任何的特殊要求也是必須考量到的，例如：吊車的安排、是否有重疊的工作區域……等，一如舞台與視

聽的部分，要和供應商一同處理這些問題。最後的步驟是確認已
和相關的供應商一一檢視，讓所有事項都能各安其位。

11. 和場地方面一樣，當你跟舞台佈置、照明設備、視聽與裝潢公司
合作時，都必須將每間供應商需要的活動流程設想一遍。舉例來
說，照明人員可能會要求把桌子先擺放好，以便讓他們測試聚
焦效果，然而舞台人員可能會希望直到佈置完成前都先把桌子移
走、淨空場地，這些作業都必須進行充分的溝通與協調，做好最
後的定位。當然，最好的情形是這些細節在發生時就已經有了腹
案，也做了決定。

12. 對於每一筆舞台、視聽或照明方面的支出更動，都要確認修正過
的書面估價單已經通過對方審核並獲得同意。切記必須去瞭解有
哪些額外費用是要加到預算中的，還有場地清理是否需要額外付
費⋯⋯等。

第二節　其他特殊需求的考量

　　無論是企業、婚慶或是個人的晚宴活動，活動的主題及節目的設定
與安排對於主辦方來說是相當重要的項目。企劃是靠人的大腦不斷發想
出來的，企劃團隊在策劃活動時必須要學會創新，在新鮮事物出現的基礎
上融合目前在網絡，或實際生活中被大眾接受且廣受歡迎的事物，在晚宴
的活動策劃中加以呈現。以2017年的國際獅子會的沙畫公益演出活動為
例，該活動規劃在單純的沙畫表演中加入了精彩的書畫舞表演，活動元
素融入了傳統文化主題，配上傳統琴瑟樂音，吸引住了現場佳賓們的眼
球，廣獲好評，是一場成功的活動展演。

　　不論你所要規劃的活動類型是什麼，一個加入諸多元素的活動企劃
案，不論簡單或複雜，都可以讓活動增色，活化活動的氣氛與節奏，有時
就連現場中的花卉點綴都可讓活動增色不少。本節略述活動企劃中所需的
常見元素，個別介紹這些特殊需求可以如何加以安排運用。

一、裝潢

　　裝潢一詞包括了場地所有的家具與裝飾佈置，有時就連顏色都會是考量的重點，至於要採用何種元素則會與活動的主題及節目息息相關。一開始你必須在所選定的場地四處看看。地毯、牆面、椅子、餐盤、銀器、玻璃器皿……等，這些都在考量之內，例如：必須考量顏色、款式是否全部都相互搭配？是否需要做點什麼讓活動場地感覺起來更特別？你想要營造出五顏六色的效果，還是擔心太繁複的顏色會使活動主題淹沒？更重要的一點是必須考量活動的裝潢預算能營造出什麼樣的活動效果。

　　花在裝潢上的錢必須嚴加控管。建議把預算集中起來投注在某個部分，會比廣泛鋪陳效果要來得好。例如：可以善用各式的布製品，像是黑色桌布、特大號的黑色圓點樣式裝飾布、黑椅套……這些場地本身就有提供的物件，然後把錢集中在激化活動效果的物件上，像是紅色玻璃盤、黑腳紅酒杯、鑲紅邊的黑色餐巾或者再加上黑白圓點，以及一束新鮮盛開的紅色鬱金香；也可以運用顏色元素來活化現場的氛圍，例如：全白桌布、瓷器、銀具、水晶與令人驚豔的裝上桌飾品。想要打造什麼樣的外觀、感受與氛圍全在設計構想中，像是前述所提及的沙畫表演就讓所有事物都顯得那麼優雅又充滿傳統元素，讓活動參與者印象深刻。

　　若場地沒有你需要的物件則可以採租用方式。任何物件都可以租用，從衣架、衣帽架到精緻餐具與銀製燭台皆可。除了桌子、椅子跟椅套外，桌布、裝飾布、餐巾、高腳吧台椅、宴會桌、報到桌、半月形桌、蛇形桌……等，這些全部都能用租的。也可以租用各式各樣的桌椅來玩混搭，從正式優雅到隨興都是選項。不用受限於會場提供的整套桌椅，就算決定用現成的，還是能藉由椅套等輔助來個大變身，只要確認所選用的桌子堅固且大小合用即可。至於聚合板所組成的小桌則建議儘量不要採用，因為這種桌子如果沒有黏緊，重物一壓就有可能會垮下來。

　　餐具的配件或玻璃製品的裝飾有時也可以列在裝潢項目下，就看活動主題要如何呈現而定。餐具配件的租用則相當廣泛，內容從設計師款

到公司BBQ活動用的都有。你可以租到展示盤、晚宴盤、沙拉盤、刀叉用小碟、平盤、鑲邊盤、湯碗、湯杯與杯碟、中型咖啡杯與杯碟、小型咖啡杯與杯碟……等，從鑲金、包銀到塑膠皆有，每一件都有其適用的場合。至於刀叉組就更是族繁不及備載了，晚宴刀、魚刀、奶油刀、晚宴叉、魚叉、沙拉與甜點叉、甜點匙、湯匙、茶匙、小型咖啡杯匙……等，應有盡有。

玻璃製品的出租種類也相當繁多，從精緻水晶到一般常見的玻璃杯，透明或上色的都有，還能夠租到任何想得到的形狀，例如：馬丁尼杯、紅酒杯、白蘭地窄口杯、利口酒杯、香檳碟、香檳杯、雪莉杯、一口酒杯、比爾森啤酒杯、玻璃啤酒杯與高腳水杯……等，各種尺寸皆有。玻璃杯可以拿來裝飲料、甜點，或是盛朵花擺在座位前當裝飾，裝飾的用法可以多樣而具創意。

上述的項目都能夠以同一主題串連起來，讓每個項目都成為整體畫面的一部分。將這些東西準備好需要多少時間，租賃費用是否包括安裝、佈置，或者出租公司只會單純把貨運到現場就走人，這些都是需要事先瞭解的要點，因為裝潢是需要花時間的。如果需要額外的協助，那麼就更需要精細估算出時程，例如：需要的物件該如何寄送、何時會到、誰負責卸貨、誰負責佈置、誰負責收拾、誰負責清潔，以及誰負責重新包裝好並寄回去。此外對於出租公司的作業流程、會場人員提供的協助等也要詳列清楚。確認貨單跟合約上關於誰要負責派人進行移入、佈置與拆卸等作業有明確的記載。也要確認所有特殊需求如項目、價格、時程等都有標記出來，並獲得供應商的書面確認（也就是所謂的「回簽」）。也要考量一下對方的執照跟保險，更重要的是確定由誰負責物品損壞的賠償責任。

要談好各個項目的租賃費、運費與保險費。有時候用買的會比用租的還便宜，事先比價才不會吃虧。還要考量到一個問題，就是活動結束後這些東西怎麼辦？可以問問看飯店或會場有沒有接手的意願。記得跟租賃公司約個時間檢視一下對方的商品品質，這個時候建議吹毛求疵，確認物件有無明顯的缺陷，重點是東西交到你手上時必須是完好如初的。

二、裝飾品

　　客製化的菜單、座位卡、桌次卡、節目單與標示牌，除了可以將之加到裝潢的預算中，也可以放在裝飾品的預算中。餐桌裝飾品的等級可以簡單廉價，也可以精緻奢華。例如：燭光後陳列的是一排蘭花或異國風情的熱帶花朵，或是只有一朵嬌艷的玫瑰。裝飾品可以美麗、可以有想像力、可以互動、可以有趣，內容包羅萬象。可以選擇單一色調和／或單一品種的花朵，讓裝飾品呈現出令人驚艷的視覺效果，也可以在長寬上作些變動更能豐富其意象。如果選用的是五彩繽紛的花束，不只是外觀，連整體散發出來的香味都要納入考量，花朵盛開的時間能持續多久，需要特殊照料嗎？還要考量一下花需要多久時間才會呈現出全開的美麗景象，此外還要留意到貴賓桌上的擺飾總是要更精緻高雅些。當然，保存與運送是考量的重點。以上這些都是需要考量到的因素。

　　當決定選用花卉作為裝飾品時，除了上列的諸多因素外，還要確認對方有在書面合約中載明送貨品項、何時運送、運送方式和所有運送及佈置的相關費用。針對裝飾品作決定時有兩件事是你必須要記得的：首先，要確定賓客們的視線不會被遮蔽，也就是說不能有礙原本的目的；第二，要有賓客們會順手帶回家的心理準備，如果裝飾品是租來的，那就可能會暴增一筆不在預期內的開支。

　　有些裝飾品是與室內用火有關（也就是室內煙火），這些東西通常伴隨危險性，需要特別留意。任何跟火或煙火扯上關係的東西都需要特別注意。務必要瞭解其風險，以及需要安排並取得何種保險、許可與安全防護措施。不管室內煙火何時施放，都要確定有請該領域的專業人員在場監控，並且向他們請教要如何才能讓賓客們大開眼界。此外也要詳閱會場方面對於這部分的規範，有的會場甚至連蠟燭都不允許使用。

三、特效

除了與火相關的桌上裝飾品外，煙火也可以做特效。例如：當甜點進場時在工作門邊施放室內煙火、在蛋糕上插著特製的煙火蠟燭，或是以搭配主辦單位標誌的室內煙火秀作為活動的盛大閉幕都是可以考慮的。特效能在活動中營造非常棒的效果。想像一下走進宴會廳時，現場不但被改造成一座森林，還瀰漫著松樹的香味，或是進到一間被改造成滑冰場，還不停在飄「雪」的場地中……。

特效的範圍可以遍及所有感官——視覺、聽覺、嗅覺、味覺與觸覺。可以讓會場各個角度都有聲音傳來（環繞音效），而非只有舞台區域有聲響；可以讓空間瀰漫某種氣味；可以用雷射秀、煙火或機械式照明點亮會場，甚至來一套掃描式的色彩特效；可以藉由快速擺動的光束炒熱氣氛，或是用淺色光線在地板上緩慢行進；或是加入煙霧（乾冰），讓氣氛更有助益。客製化的圖像或標誌可以投射到牆面或地板上。網路直播是個不錯的選項，像是利用5G連接技術，打造「智慧特效」，提供賓客身歷其境並改善其休閒活動體驗。例如：虛擬一個羅馬士兵向你展示羅馬浴場周圍，並在你的手機上以前所未有的360度移動，或是製造水噴泉與假山庭院。

當然，也可以創造噴泉（真的會噴水的那種）、水影（可以投影的水牆、瀑布與其他裝置）與透過光纖呈現出的光束（藉由程式設定，在整場活動期間不斷改變光的顏色，牆面與天花板也能如法炮製）……實景與虛擬交錯的效果，這些都非常具戲劇效果，也有各種規格的出租道具。這部分最重要的問題是這些東西要花多少時間佈置，以及供應商是否有什麼特別需求。

特效可能非常複雜，基本功課就是要瞭解到佈置需要花多少時間，以及所有相關的費用，包括：工資與電費……等。此外，需要編列一筆預算負責活動期間內的消防工作，也就是說有可能必須取得某些許可。消防局跟會場方面都需要審核同意後才可付諸實行，他們也會建議該進行哪

些事項，讓活動能順利推動。據此他們可能會需要你提供詳細的樓層平面圖、活動行程表和節目流程。總而言之，必須檢查並確定特效裝置符合甚至超越相關的安全法令規範，並注意是否還有其他需要注意的安全規範，以及需不需要使用防火材質。以嚴謹的態度去找出哪裡可能有問題，並解決問題。

四、攝影師與錄影師

　　活動攝影與活動影片是賓客們的回憶紀錄，對於客戶或自身而言也是行銷最好的機會。影片可以是該企業的獎勵訊息、精選的相片集、活動企劃公司創意的見證，無論是作為活動的後續，或是提供媒體報導增加亮點、置於自家網站或將之放到YouTube上，都可以有吸引更多可能的生意、打造品牌意識、為公司創造良好的形象等益處。當尋覓攝影師或錄影師以捕捉活動現場的點點滴滴時，要確定已經從公司與主辦公司雙方的法務部門方面瞭解到為了進行這項作業需要從賓客那邊取得何種許可，讓他們同意其肖像出現在影片、網站、平面媒體或是以其他方式散布傳遞。此外也要跟攝影師與錄影師就版權方面進行協商，若是製作的影片裡面有配樂的話，如何避免版權問題與如何合法使用同樣是要做的功課之一。下面是重要事項的提醒：

1. 尋求最適合活動風格的攝影師，以便能完整體現所想表達的意境。例如：需要的是傳統攝影師（定點姿勢照相），還是記者類型的攝影師（捕捉會場內的動態情況）。
2. 審慎思考需要幾名攝影師。例如：可能會需要一名攝影師專門在中央區域拍攝或從特定角度照相，然後另一位則是負責記錄活動中的一舉一動。
3. 評估尋求專業錄影師為活動製作影片的可行性（用來作為相片的補充或是替代）。

4.打聽攝影師與錄影師的風評。

5.瞭解需求為何,一旦沒有安排足夠的攝影師,或是把他們放錯位置的話,就可能會錯失拍下珍貴鏡頭的機會。

6.別讓攝影師不停的轉來轉去,或是讓攝影師被綁在某一角落,無法適時拍攝到活動的精彩畫面,導致千載難逢的宣傳良機擦身而過的情形產生。

　　儘管媒體本身就會有攝影記者,但安排自己的人馬總是比較放心。可能會需要某些特定角度的照片,但對媒體來說卻不是他所需要的,這種情形可以說是常態性的。建議去瞭解媒體的焦點,並告訴己方的攝影師,以保證能拍到某些特定照片,將其發送給媒體。除此之外,還可以將照片放在自己的專屬頁面,或是放在主辦單位的相簿專區,各自藉由這場活動經營自己的「好友群」,當再有相關活動推出時,這些好友群都會收到活動資訊。建立一個全客製化的活動網站也是不錯的方式,此外也可以為活動量身訂做一部廣告及宣傳影片,EDM的製作發送也是可以採用的,下面是一些可能要考量到的事項:

1.攝影師何時抵達與待多久。

2.採用的是黑白印刷、彩色,還是兩者皆有。

3.哪裡可以使用到這些拍攝的照片,以及要用何種方式呈現最佳效果。

4.無論是自然照相、定點姿勢照相還是錄製影片,都要清楚為了取得賓客們同意入鏡,並將其肖像使用與張貼、印刷或展示於任何地方而需要採用的法律措施有哪些。

5.所需要的照片數量與尺寸為何,這關係到搭配客製化邊框或置於客製相本裡頭作為活動紀錄。

6.相片是要直拍還是橫拍,需要在特定地點拍攝嗎?會場裡有適合拍照的地點嗎?在進行場勘時,就可以想想看哪個區域就照相效果而言是不錯的選擇。

7.瞭解攝影師與錄影師是如何計費,如果是以小時為單位,價碼如

何？有最低聘僱時數嗎？或是可以論次計費，這些費用中是否將底片、印樣、負片、相片包括進去，黑白與彩色底片的費用又各是多少，沖洗相片要多少錢⋯⋯等，這些都是要考量進去。此外，確認你收到的是書面報價單，以及每個花費都已列成項目。

8.設定好工作所需的時間，並與攝影師溝通能多快把印樣或相片交付。

9.評估一下是否有任何需要加到預算中的額外費用，包括像是快遞、餐點、輕食、器材運輸費用與停車之類，若攝影師要參與場勘的話，會產生額外的花費嗎？

10.攝影師或錄影師有沒有可能會提出特別需求，例如：場地、燈光及其他需要注意的地方。

11.如果承辦的是場很高調的活動，對於所邀請的藝人或政商名流你需要與攝影師或錄影師進行事先溝通嗎？

12.需要拍攝特定的團體照嗎？

13.攝影師會把照片發給媒體嗎？這裡指的是誰擁有把相片發送給媒體的最終決定權。

14.複印跟寄送的費用需不需要加到預算中？

五、其他

假設已經選好場址、決定飲食，也跟會場方面一同作業，與舞台、照明與視聽部分的工作人員確認空間規劃、排好時程的物流也順利進行中。這時可以想想活動的最終結尾是否要有一個小小的驚喜，以伴手禮作為一場活動的最終結尾向來都是很不錯的方法，它不需要花太多錢，但一定要有紀念價值。

第三節　人員、供應商以及表演工作許可

花點時間對活動的所有面向進行預想。去想像它感覺起來如何？看

起來如何？在心中徹底走過一次活動流程，從賓客蒞臨到離去為止，要如何才能做到最好。對於合約則要審慎爬梳，確定所有開銷都列進預算當中。務必細讀條款與限制，檢查看看每項是否都已完成，例如：有取得全部所需的許可嗎？務必要進行確認，如果可以的話，找另外一個人重新檢視合約與開銷會是不錯的做法。在成本與創意方面已經過適當的研究與發展，那麼到了執行階段就會比較輕鬆且不易出錯。要避免在沒有完成前置作業卻簽約的情形產生，這對於原本預定的計畫會造成不可預期的重大影響，不管是在財政或執行上皆是。本節要探討的是另一個需要考量的因素，就是取得表演節目、供應商以及活動規劃人員本身前往國外執行或參與活動的相關許可的注意事項。

對於活動規劃人員來說，要經辦的不只是活動舉辦國的文件，還有跟著一同落地、由供應商派出的專家或提供服務的人員，以便讓活動能按部就班進行，不會因突如其來的情況致使其受到嚴重影響的諸多細節，此外還要對風險進行評估。因此要注意到每一個類別的法律需求與相關文件就顯得相形重要，尤其當舉辦的是跨國的休閒活動時。

一、法律需求與相關文件

在另一個國家工作時，務必要百分之百遵從當地的一切相關法規，並對法律需求的相關文件有所瞭解，這是必做的功課。就法律事項而言，不管是何種層級的供應商與企劃人員都要負起的責任，就是要熟悉該國海關各種不同層面的管制與規範。舉例來說，可能會出席一場研討會，並在沒有工作許可的情況下發表一場演說或是監督整場活動的進行，而這跟佈置並執行整場活動是不同的事情。

有許多經常到國外進行作業的公司會在當地設有辦事處，這些技術公司可以順利在當地聘僱一組供應商團隊及活動佈置者，以落實整體活動展望。如果是在一般情況下到另一個國家進行作業，需要的可能只是簽證與許可。若是所承辦的活動有一位「監督者」時，那麼情況將會有所

不同。這位監督者只是在客戶的委託下前來確定活動的「概況與品牌行銷」是否順利，針對這些監督性的活動，所需要的不只是合適的文件，就連想要把相關的物品帶入該國，也要符合與該物品相關的規範與管制。舉例來說，可能會設定原物運返，暫時把產品運過來參加展覽，這時的證明文件就必須十足詳盡，通關過程也會相當繁複。因為原本可能只需要簡單地列出所有你所運送的物品來源國即可，但如果裝潢公司向零售商、或是透過代理商從海外購買某些產品的話，產品的資訊取得就會是一個挑戰，像紡織品跟羽毛類（官方會懷疑這些羽毛是否取自危險物種、能不能防火、製造國……等事項）就很容易出問題，這類物品必須提供非常詳盡的資訊，例如：檢疫報告……等。這個時候找到一個好的報關代理商就相當重要了。

　　與隨時更新資訊的知名報關代理商建立好關係，將能省下無數的時間。為了讓貨品的國際往來能夠安穩順利，一定要確定貨品都有完整的往返資料聲明。如果有物品會在活動中被賓客「拿走」的話，記得要修改相關文件，因為資料不符的話，在回程時會產生麻煩。此外，企劃人員也要確定供應商的人員能夠同樣自由進出各國。

　　一定要坦白說明實際要做的事情，並且出示跟客戶一同簽名的合約、跟當地共同供應商簽下的合約，以及人力來源……等細節。當這些文件都能全部如實遞交時，審核過程會順利許多。在紙上作業花的時間愈多，成效就會愈好。務必確定組織內重要人士的護照仍在有效期限內，以及取得在其他城市準備共事夥伴的詳細資料。某些企劃人員會選擇本國籍、長期搭配的裝潢公司，以便在國外作業時能確保合作默契與品質。這樣的好處在於已經對對方的專業知之甚詳，活動企劃人員便能專心於活動整體圖像的規劃，放心將其他部分交給合作夥伴。重要的是要跟有在國外作業經驗的專家合作，才能避免不必要的問題。在不熟悉的地域作業，壓力可想而知，跟有國外作業經驗的專家合作可以增加安全感。

　　關於「表演者」則不妨透過專業的經紀公司代為尋找，委託一間有海外作業經驗的優秀公司，省時又省力。例如：娛樂經紀公司能確保節目所

需的相關事項都能如期甚至事先完成，企劃人員無須冒著自行找來的表演者或演講者因為沒有辦妥活動所在國所需的相關法律文件，致活動出現開天窗的風險。而且經紀公司也能提供資訊，讓企劃人員瞭解其他因為法律與旅遊條款所可能帶來、需要事先納入預算的龐大費用，他們可以讓企劃人員及其客戶對於接下來的事情有所準備、知道有什麼事會發生。時間同樣也要納入考量，某些工作許可的公文可能要花上二、三個月以上的時間往返。除了上述事項，還需注意是否有其他需要列入預算的額外開支。

二、活動的風險評估

風險評估在活動設計中一直占有非常重要的地位，而且並不僅限於某個部分或部分場域。風險評估與活動責任可說是包羅萬象，從地點、天氣考量、財政議題到實際的活動內容，每一項均必須審慎地估算，保護措施所需的開銷也應納入整體計畫中，完成活動的風險評估後才可以進行下一階段的簽約。

有些主要的風險評估項目是一定要納入考量的，否則活動有可能會因此辦不成，包括：

1. 參與人數減少。人數不足會使活動的成本居高不下，致毫無利潤可言，使活動胎死腹中。
2. 壞天氣。壞天氣往往會使活動延期或參與人數減少，像是颱風、豪大雨……等。
3. 活動主持人、主要表演者或主講者……等未現身。
4. 公司發生緊急事件，或其他活動的時程安排出現差錯。
5. 不可抗力因素導致。例如：2019年底的新冠肺炎、2002年的SARS……等。

物流或場地方面的風險評估則包括了：

1. 必備的許可證。

2.電話、瓦斯、電源與水管……等。

3.可供使用的浴廁設備。

4.如果周遭有私人住宅的話，音樂音量大小與噪音管制法規。

5.疏散準備、急救程序……等安全措施。

6.場地的合約問題，以及有效期限內的使用執照與證明，像是酒類販售執照、保險證明……等，這些影本都要隨身攜帶。

7.受限於會場指定的供應商。

8.其他同一時間舉辦的當地活動或節慶，這些可能會導致交通堵塞、服務品質降低與工資上漲。

　　有許多減少或消除活動風險的方法，讓你的客戶、你的公司、活動參與者和供應商能夠放心，其範圍從找出物流問題解決方案、確保合約有經過適當修改，足以保障所有相關人員，到選定合適的活動保險……等。活動規劃人員應注意的合約條款內容包括數量與人員減少、取消與不可抗力因素……等，也可以購買任何活動取消的保險。此外要試著將違約導致的罰款金額協調成存款，轉為日後合理的一段期間內其他商務行為的訂金之用。

　　企劃人員也應該要檢視會場的安全規劃並要求對方提供「場地核心」的導覽。記得向對方要一份緊急應變手冊，或是詢問他們如何應付人員衝突或糾紛，或是不幸出現傷亡狀況時的應變手冊。合約、責任與職責應該是相輔相成的，也就是合作應以相互補償條款、兩邊都要提出保險證明及相互終止條款為協商目標。合約一定要讓法務專員檢視並同意合約內容，並指出何種情況會動用到免責條款，例如：活動中有體能活動之內容……等。除了購買活動取消保險外，還要瞭解到是否還能在附款中增加保險證明等事項，這點能夠補償宣傳與執行活動部分的取消費。要求供應商與會場提供他們的保險單據，包括供應商特定保險，如工傷賠償項目、車輛險或器材損失、傷害險……等。

　　降低並減輕客戶、顧客、休閒組織與活動企劃公司及其員工，以

及供應商的活動風險是非常重要的。如果忽略了它，付出的代價絕對不小，這代價可不僅限於財務方面，對於活動中所造成的傷亡才令人觸目驚心。休閒組織與活動規劃者、活動企劃公司與其企劃人員的責任在於：盡到一切防止危害出現的努力，並確定保險理賠範圍正確無誤。即便是規劃用於全民運動精神培訓的路跑競賽活動，競賽路徑上的安全評估與安全措施的建置也必不可少。諸如：對參與者們的身心評估、參與者們是否都簽下了免責條款、相關需求與保險是否一切就緒、壞天氣備案也準備好了，其他所有的物流與法律相關問題均無疑義，也責由經驗豐富的人員負責監督活動進行，救護車也在現場待命以防萬一……等，這些都是關鍵要項。也就是說，每一項活動基本元素的風險都必須經過審慎地評估，而活動企劃公司與其客戶的法務部門則必須參與其中，並經過審慎評估核可後，這套活動企劃方案才可放行。

　　活動風險評估的進行時機在於企劃與簽約前的階段，如此一來才能夠在獲得充分資訊後做出決策、修改合約內容，並且把所有保險、許可取得、物流解決方案的開銷列進預期的預算中。活動風險評估可以說是成功執行活動及預算管理的核心部分，也是今日休閒活動規劃者所需必備的能力。

【課後練習與討論】

　　假設你與你的企劃團隊正擬企劃「親子仲夏樂活營」的活動，請試以2019年「淡水漁人碼頭仲夏繽紛樂活動」這項標案進行創意遊程設計，該活動的主題及目的是以盛夏童樂趣為主軸，打造漁人碼頭暑假親子樂園活動品牌形象，帶動漁港觀光商機，希望結合漁人碼頭夕陽、海景，及港區各商家的特色與資源，建立親子樂活，冀望藉由提升漁人碼頭觀光新印象，打造健康城市的形象。請以五至七人為一組，根據下列設定參與課後練習與討論：

1.活動地點：淡水漁人碼頭（新北市淡水區觀海路199號）
2.預算金額：新臺幣一百五十萬元
3.活動期間：7月15日至8月31日止
4.活動設定與要求：
　(1)親子繽紛樂活動（109年7月15日至109年8月31日）：須至少舉
　　辦一場活動啟動記者會，並設計親子遊樂設施，可採用非固定式
　　機械遊樂設施，惟須注意器材設置的經營維護與管理。
　(2)七夕情人節活動（109年8月25日)
　(3)假日農漁市集活動（如何帶動漁港觀光商機）

■練習與討論
1.你如何規劃標案中所提供的淡水第二漁港（漁人碼頭）的場地及其
　空間，根據場地特色，你會設定單純的娛樂活動還是有展演性質的
　娛樂活動，亦或是二者皆有，那麼你會如何配置場地及其動線規
　劃，為空間增加人潮及擴大效益。在「親子仲夏樂活營」為期一個
　半月的時間裡，活動記者會、暑假親子樂園活動、七夕情人節活動
　或漁港觀光新市鎮活動，你如何為這些活動項目加入豐富創意，帶
　動漁港觀光，激活活動效益、創造營收。換言之，請試著製作「親
　子仲夏樂活營──打造漁人碼頭觀光新市鎮」的完整活動企劃案，

活動企劃書中須提出規劃方向、內容、時程及做法（可參考第六章撰寫活動企劃書）。

2.承上題，活動是以盛夏童樂趣為主軸，你會如何規劃活動場地？你如何利用舞台背板與現場活動場域等之美術設計與佈置，來打造出符合仲夏繽紛樂活動的主題氛圍？你如何佈置導引遊客順暢進出活動場地的動線？你會如何設置各式指引牌？你會規劃相關活動的文宣品嗎？（諸如海報、DM、邀請卡……等，是郵寄、派報或是專人送達）

3.對於活動記者會或七夕情人節活動，活動地點如何選擇，你如何佈置舞台、視聽與燈光照明設備？由於活動涉及晚間時段，你的夜間照明計畫如何？你會請攝影師與錄影師嗎？你會如何包裝你的議題設計，會場佈置、攝影記錄、媒體邀約與接待、新聞露出彙整等事宜如何規劃？關於「記者會」，主持人如何設定，是名人、藝人還是直接由市府派任？你如何進行你的宣傳規劃，新聞稿、宣傳稿等如何披露，請提出媒體名稱（平面、電視或網路平台）、露出時間等細節規劃，還有你會利用網路、廣播媒體、公車車體及捷運輕軌燈箱進行廣告推廣嗎？

4.為充實及豐富活動場地遊樂設施，你打算設置非固定式機械遊樂設施，你會設置大型、小型非固定式機械遊樂設施各幾項（座）？這些相關配置及規劃的硬體設置除須符合相關法規之規定外，由於營運地點之設施皆為臨時性設施，設施的移入、裝置、營運期間的維護整修與活動結束後的卸出，以及場地清潔維護管理等該如何安排？

5.請試著設計風險評估計劃書，並預設你會如何解決並安排他，並以2019年底所爆發的武漢肺炎為例，探討萬金石馬拉松、追火車路跑賽因為疫情而停辦後的處理方式。例如：退費、延期、部分退費……等的後續處理方案。

Chapter

12 財務預算規劃

本章綱要
1.經費與目標
2.初步成本評估
3.預算監控

本章重點
1.瞭解活動中首要或次要目標的重要性,以量身打造 最合適的活動企劃案
2.學習分辨出哪一種類型的活動能幫助你產生最大效 益並帶來最好的結果
3.瞭解經費與目標將如何決定你的活動範疇
4.認識初步的成本評估
5.瞭解預算監控的重要性

課後練習與討論

　　設計與企劃一場活動就像拍一部短片，不論這個休閒活動有多特別，他就像現場演出的舞台秀，一旦活動開始，就沒有喊「卡」的餘地，只能盡己所能的規劃、籌備，然後做好對於意外事件的應變，因為你沒有辦法預測客戶與供應商會有什麼樣的互動跟回應。謹慎並細膩的處理與規劃活動流程，對於活動預算更是如此。用於會議、企業活動、產品發表會、休閒或獎勵等特別活動的預算範圍，可自數十萬起跳，也可上至幾百或上千萬元，就今日來說，政府單位花費數百萬元招標一場在地的休閒遊憩活動是很常見的。一場活動企劃如果沒有在活動當天與最後的協調會議出現意外，且對活動目標有了超越預期的效益，那麼就可被視為是場成功的活動。

　　在開始規劃活動之前，首先需要確定的是為何要辦這場活動，重要的是要如何創造最大效益。這與活動目標習習相關，至於活動規劃者的目標就是在每一場活動中都要能夠同時兼顧首要或次要目標。瞭解為何要舉辦這場活動，協助設計組織或客戶的目標——有形的（當天）與無形的（長期）回報皆然——，以便能夠選擇正確的活動類型，達成這些目標。拿商務會議來當個例子，一間公司可以在大會中擔任參展者、出席者或是活動贊助商；由公司發言人代表出席研討會或主持惜別晚會，並為那些精挑細選的會議出席者準備一間接待室或一場晚間的活動。這些活動中的每一個場景都會為投入時間、金錢與心力的公司帶來不同的回報，但重要的是要分辨出哪一種類型的活動能在達成公司目標的過程中，產生最大效益並帶來最好的結果。以下是可茲利用的各種活動類型：

1. 董事會、商務會議或募款晚會……等。
2. 客戶感恩活動、尾牙、謝師宴……等。
3. 研討會、大會、產品發表會、企業展或貿易展……等。
4. 身心挑戰或學習型的客製化活動課程。
5. 管理階層度假進修、員工旅遊……等。
6. 獎勵旅遊、獎賞計畫……等特殊活動。

　　一旦設定好活動目標，也確定達成目標最合適的活動類型時，你就能策略性地設計一場針對這些目標量身打造的活動。下一個步驟就是要建立活動範疇，而金錢與目標恰好決定了活動範疇。

第一節　經費與目標

　　為了設計一個能夠獲得成效，並足以回收舉辦時所耗費之金錢、時間與心力的活動是必須經過縝密的規劃，才能符合顧客們的預期及公司的期盼。活動製作的目的是希望能讓顧客雲集，並且全力支持該活動背後所欲傳遞之首要、次要目標與訊息。活動目標可能是有形的，也可能是無形的，它可以在活動前、活動中與活動結束後達成。活動目的必須是對主辦單位、參與者而言是有價值的，亦能夠從工作成效擴展至個人成效，反之亦然。

一、有多少經費可以運用

　　首先要瞭解的事情就是確定這場活動有多少預算可以運用。有多少經費決定了活動的範疇與規模。就算是最小的活動也需要有嚴謹的財務計畫。先確定好有多少資金可以運用是很重要的，如此才能選擇合適的活動類型，讓活動不會超出預算。做預期花費的粗略評估是個不錯的做法，因為在活動提案通過之前，往往都需要通過高層的預算審核這一關。可以藉由活動展望所需的內容清單做一個初步的預算評估。預算評估可以知道哪些事可以做，而哪些不行。舉例來說，假設某家公司打算辦一場在某特定地點舉辦的八天七夜獎勵旅遊活動，這時可以馬上評估飛機票是不是會占去預算的絕大部分。如果是，基於活動預算限制，可以考慮把時間改成四天三夜以求符合預算。如果對方認為八天七夜是不能改的，那麼就必須在其他地方做出讓步。或許可以選擇離公司近一點的地方，或是想辦法準備更多資金，例如：向企業或供應商爭取某些活動項目的贊助。想獲取額外

資金，可以考慮看看其他同業或是公司的供應商。要注意的是，不能瞞著原本的供應商和另一間供應商結盟，或是冒險跨越商業倫理的紅線。當然，對方也有可能會尋找其他能增加活動預算的方法，或是尋找有創意與符合效益的與另一間公司合作的解決方案，並設計一場傑出、能夠結合每間公司特色的活動，而這些都是你必須考量進去的風險與機會。

二、活動預算層面的推估

為了籌辦一場符合客戶目標與期望的活動，必須先瞭解有多少錢可以花，如此才能決定哪些事物對他們而言是最重要的。在活動目標確立後要進行的就是對活動進行預想，這是所有活動設計的起點。可以把活動展望繪製成圖表，以便開始安排活動所需的支出。據此可從現有預算中往回推估，以瞭解預算是否有彈性的運用空間，或是據此找出其他有待發掘的活動需求。

例如：某間公司的人資部門準備以十五萬元的預算舉辦一場

尾牙是閩南與臺灣的民間習俗。以農曆2月2日祭拜土地神為起點開始「作牙」，稱為「頭牙」；12月16日則稱為「尾牙」。現今則為企業老闆為犒賞員工所舉辦的活動，除了年終獎金、特別獎金或紅利之發放外，餐廳的選擇、表演節目的安排及與會人員的穿搭也是活動規劃的重點所在。（圖為鴻禧的尾牙活動）

二百五十人的尾牙餐會。根據被告知的內容，預算包含了餐食、飲料（紅酒、啤酒……等）、娛樂節目（含尾牙抽獎）和一個小伴手禮。他們預計辦一場慰勞員工辛勞的餐會，但實際的預算最多只能平均花六百元在一個人身上，其中光是抽獎的禮品或獎金就有可能超出總預算。那麼就要去想一想有什麼創意的替代方案，運用現有設備去設計一套在預算範圍內，有裝潢、娛樂節目（放影片或現場表演）、菜單、開放式吧台與含稅金和服務費的整體方案，並且還能保有最重要的活動元素。例如：珍貴而不貴的小禮物，這不但不會超出預算，也能讓抽到的人覺得特別、實用與新奇。這個時候活動預想的動作就相形重要了，活動設計的原則我們在前面的諸多章節均有概述，簡單來說就是將活動的基本元素（elements）、活動的必備項目（essentials）、場址與風格（environment）、氛圍（atmosphere）與參與者的感受（emotion）預想進去，當然你必須考量的是整體面貌的概要。

接下來對為了預算之目的而設計的活動預想進行簡要的說明。

(一)活動的基本元素

活動的基本元素泛指組成活動的所有部分。設計每一場活動的第一步，就是要從全局著手。活動預想必須在決定活動日期，甚至開始尋覓場地之前就要進行。置身局外並採取全觀視角去看待活動所需的硬性成本與空間要求是很重要的。最好的方式就是把所有事物都表列出來，並將重心放在活動的當週。

活動概要表能夠提供對於預算、活動時間安排、物流與流程方面相當有價值的切入角度，而每一項元素都會影響最後的抉擇。圖表是很實用的活動規劃工具，會隨著活動的進展而演變，同時也是活動基本元素建立的根據。當隨著流程進行而想予以修改時，請務必記得要用鉛筆，不然就用電腦的試算表去建構圖表。可以多印幾張，以便排列初始的活動基本元素，用各種不同的方式進行配置，去找出活動的最佳組合，活動工作表會引導你去思考活動基本元素的內容與預算決策。同時，對於每次的調整都

必須註明修改的時間點，以掌握最新、最精確的資料。

在規劃活動時務必記得：每一個基本元素都會影響到下一個。一定要考量到時間安排、物流與流程等關係到實際活動、活動當天以及活動後之影響的基本元素，這些元素都會緊咬著活動預算。例如：

1.交通。

2.住宿。

3.物品運送。

表12-1 活動日程概要表

日期	時間*	工作細節（節略）**
週一	14：00	賓客抵達機場，團體報到，入境安排、行李安排。 載運賓客的專用車輛安排，司機的聯絡……等。
	15：00	集合出發前往首發地點。 ⋮
	17：00	出發前往用餐的注意事項（例如：與餐廳方面進行確認……等）。
	18：00	抵達用餐地點。 安排桌數與座位、確認餐點、確認素食或有特殊飲食需求者、隨行人員用餐安排……等。
	19：30	出發前往飯店。
	20：30	抵達飯店。 辦理賓客入住手續及注意事項。
	21：00	休息、自由活動或為賓客另外安排晚上活動……等。 再次確認隔天的行程與早上的餐點安排……等。
週二	06：00	早餐安排。 聯絡賓客出行車輛與司機……等。 控管大客車轉運或定點停車……等交通事項。
	08：00	集合出發前往第二日的首發目的地。
	⋮	⋮

註：*時間係以每日為一流程的帳目方式進行安排。

 **工作細節儘量詳盡，若使用口袋型日曆則建議使用鉛筆，而使用電子設備者則可使用試算表去建構圖表，並以有顏色的字體標註聯絡人或可變動及不確定事項。

4.除了活動所需物品、人事、維安、許可、保險……等支出之外，
　還有會場進一步的佈置，包括：場地費、工資、設備租賃、員工餐
　點……等。

5.預演的場地：包括：場地費、工資、設備租賃、員工餐點……等。

6.活動當天的基本元素：除了活動所需物品與人事的支出之外，還包
　括：場地費、工資、設備租賃、員工餐點……等。

7.會場裝置的拆卸與移除：除了活動所需物品、人事、維安、許可、
　保險……等支出之外，還包括：場地費、工資、設備租賃、員工餐
　點……等。

　　拿起鉛筆開始安排活動基本元素的時程表，在一開始準備一張活動
概要表（見**表12-1**），並且隨著活動進展進行修正，以避開危機時刻與
任何不希望發生的意外。花點時間預先計畫，便可以輕鬆地處理任何一個
出現在活動中的變化。重要的不僅是現場實際的時間掌控與物流，也是看
待活動的嚴謹性，及如何安排前後一週的概要。記得準備一本口袋型日
曆，以便隨時確定任何一個可能在預定的活動日期前後的重要時點，例
如：國定假日、宗教節日或長假……等，因為這些都有可能影響廠商的供
貨與賓客的出席數。

(二)活動的必備項目

　　活動的「必備項目」指的是活動項目中沒有妥協餘地的事項，是一
開始就必備的預算，且由以下考量所決定：

1.活動的硬性成本：指飛機票、飯店住宿費、場地需求費（移入、佈
　置、拆卸與搬出，就像供應商所需的儲藏空間、彩排空間、現場特
　定用途的空間……等，這些與活動時主要的會議或工作區是有所區
　隔的）、會議或工作空間需求、餐點需求、活動需求……等，以
　及所有相關稅金、服務費、許可、保險、聯絡費用、人員與管理
　費……等，就算這些支出事項可以協商和議價，但不論最終的活動

表12-2　活動設計「必備項目」初始預算推估一覽表

成本選項	必備項目初始預算的反思與預想推估
活動日期	1.何時能看到活動出現與我能親眼目睹活動進行嗎？ 2.有多少時間從事活動企劃？ 3.希望活動在這個禮拜的哪一天舉辦？ 4.想要在一天當中的哪個時段舉辦活動？ 5.所選擇的季節、月份、日期或時間會影響到出席率嗎？
活動參與	1.賓客們： 　(1)會有重要貴賓出現在活動中嗎？（這可能意味著要增加總統套房、豪華禮車……等花費，以及與之相關的「必備項目」預算內容） 　(2)預計會有多少賓客會出席活動？ 　(3)會要求出席者攜伴嗎？ 　(4)會設定賓客年齡層嗎？或者賓客的年齡層為何？ 　(5)小孩也能參與活動嗎？ 　(6)賓客會有特殊要求嗎？譬如無障礙設施。 　(7)出席的賓客會來自其他鎮、其他縣市或國外嗎？ 　(8)會需要接待外地來的賓客，並且在活動前、中、後招待他們嗎？ 2.邀請：我對邀請方式已經有特別的想法，或者還未定案？
活動與流程	1.活動要在哪裡舉辦？要在室內還是戶外舉辦？ 2.要辦一場正式、像節慶般的活動，還是舉辦非正式的活動？ 3.活動中有哪些事物是超級重要、一定要有的？例如：希望參加活動的人穿著怎樣的服裝……等。 4.是否瞭解活動的流程？ 5.是否瞭解活動從開始到結束所要花費的時間？ 6.活動地點與賓客居住的地方相對位置為何？
活動場地需求	1.場地要如何規劃？ 2.會以站立為主，並備有零星座位的活動嗎？ 3.是全程對號入座的活動嗎？ 4.如果有含晚餐的話，座位是隨便坐還是有座位表呢？ 5.食物是以自助餐的方式自取，還是已分盤盛好？ 6.場地會有吧台嗎？或者飲料由服務生送上？ 7.需要舞台供演講者、音樂家、DJ或娛樂節目使用嗎？ 8.有舞會嗎？ 9.有任何需要被納入場地規模考量的視聽器材嗎？例如：背投式投影螢幕、電漿螢幕……等。

（續）表12-2　活動設計「必備項目」初始預算推估一覽表

成本選項	必備項目初始預算的反思與預想推估
活動場地佈置	1.活動裝潢：當賓客抵達時，預期他們從入場的那一刻直到入座之間 　　會看到什麼？以及當活動進行中時，會有什麼東西改變嗎？ 2.活動音樂、燈光： 　(1)想要讓賓客在入場與活動進行中聽到什麼類型的音樂？（這有助 　　　於決定場地需求，例如：是否有需要協調樂團進駐……等） 　(2)燈光會投射出哪種氛圍？ 　(3)想要會場傳遞出什麼氣氛？ 　(4)活動舞台要如何打燈？ 3.攝影： 　(1)活動會有專業拍照、錄影或網路直播嗎？ 　(2)誰會負責活動拍照、錄影或進行網路直播？ 　(3)我希望在活動相片中看到怎樣的背景？ 4.活動視聽設備： 　(1)會安排演說嗎？ 　(2)會用到講台或麥克風嗎？ 　(3)有任何視聽器材方面的需求嗎？
活動抵達	1.是否瞭解賓客以什麼方式抵達？ 2.會自行前來或者須請司機接送？ 3.會搭豪華禮車或是採用其他的交通方式？
活動飲食	1.會提供哪一種飲料？ 2.有設置吧台嗎？是免費吧台還是自費吧台？ 3.活動會提供哪一類食物？
活動離場	離場時有任何特別的典禮，或是有盛大的閉幕會嗎？
活動前與活動後	需要考量哪些關於移入、佈置、彩排、當日進行、拆卸與移出等階段前後的花費及空間需求？

　　設計與內容為何，都必須被包含進活動的成本裡面。

2.對參與者而言，什麼是有意義的？需要花費多少？

3.哪些事物能讓活動對賓客而言是值得紀念的？

4.哪些事物能夠使得想傳遞給參與者的訊息起作用？

　　表12-2中的問題除了幫助思考活動的必備項目有哪些之外，還能對於活動預算層面進行推估，協助打造活動展望、確定何種項目對你的客戶

而言是最重要的，以及透過必要的預算考量之反思來指引規劃方向，表中一些看似不重要的項目有可能會迅速增加數百，甚至數千美元的額外支出，如果在活動設計的初始階段沒有考量到這點的話，活動成本將如同滾雪球一樣愈滾愈大。在推估活動預算前記得和客戶之間進行充分討論，活動的必備項目將引領你進入決策制定，以及協助確定對客戶來說什麼是最重要的，以及如何配合其活動預算。

一旦完成基於「必備項目」的初始預算，那麼就可以做出關鍵的決策，設計出一個更能讓賓主盡歡的活動。就算沒有做到這點，還是可以辦一場規規矩矩的活動，根據有助於達成活動目標的基本活動要素為主軸設計而成，其中包括預算來源，或是懂得尋找用於「必備項目」的成本選項，使成本在必要的情況下與預算相符，例如：在適合的情況下尋找贊助商。

此外，某些活動的「必備項目」並非建立在實質的經費上，可以把它視為是情緒貨幣（emotional currency），無須大筆支出，卻能夠輕易觸動參與者的心弦。在開始進行活動預想時，辨明活動的「必備項目」是很重要的。記得思考每一項根據經濟與情緒貨幣而來的決策，活動的「必備項目」可說是活動設計的核心，可以編列一張活動基本元素的清單，並在預算許可下另行編製一張提升活動質感的項目清單，運用好情緒貨幣。

(三)活動場址與風格

最初的活動展望以及活動最終的狀況，可能與一開始的想像天差地遠，原因與活動受限於企劃人員的想像力及預算的限制有關。傳統的活動場址包括：私人會館（租賃或自有）、飯店、會議中心、博物館、藝廊、私人遊艇或島嶼、酒廠……等，現在則有各式各樣的選擇，例如：主題樂園、水族館、綜合娛樂城、劇院、中央公園（如Central Park）舞台、各式休閒俱樂部、高爾夫球場、游泳池畔或湖畔、包場的餐廳、拍電影的攝影棚、改裝後的穀倉、有大片林地的宅院、遊艇、農莊渡假村、鄉村市集、雜貨店、山頂、森林、體育場、棒球場，以及私人包廂或空間、不對

外開放的餐廳與夜店……等。無論是傳統的或獨特的，選擇性多元又多樣，所以在選擇活動場景時不妨考慮下列這些關鍵重點：

1. 地點（本地、其他縣市、國外）：賓客清單決定了活動地點的考量。例如：鎖定的客群大多住在哪裡，以及哪一種交通方式與住宿選擇會被納進你的成本分析中？

2. 日期：國定例假日、宗教節日或其他特別日的活動（例如：運動比賽或選舉之類）會影響到賓客的出席率及其他成本嗎？

3. 季節：在場址選擇中季節因素往往占有一席之地。同樣的場址在不同的季節會產生不同的物流配置與預算考量。

4. 活動預定日的評估：活動當日的時程是個重要因素。例如：所規劃的活動是唯一在該場地舉辦活動的團體，還是有好幾個等著排隊？或隔壁的場地所舉辦的活動會有所衝擊與干擾？場勘後不管是好的方面還是壞的方面，都得仔細想想該如何因應。

5. 選擇室內場地還是室外場地：室內還是室外的場地各有不同的評估，如果把活動規劃為室外而不準備雨天備案的話，就等於是置活動於危險中。對於室外的場地必有壞天氣的應變方案，以及因為壞天氣所可能增加的額外成本。例如：場地維護費、遇雨延遲的時間成本，或因土地變濕所產生的工時成本……等，當然還得評估一下風險成本。

6. 活動會不會選擇在眾多地點舉行：如果活動會用到兩種不同的場地，那麼就必須考慮到兩個場地之間的往返時間，以及賓客們是否能夠輕易地來回，以及要如何安排抵達事宜。

7. 額外支出的預算考量：並不是每一個場址都有著相同的使用條件與限制，必須將有可能產生的額外支出衡量進去。例如：為活動特地準備場地或房間等所需付出的額外租金。

除了符合活動目標的場地選擇，活動風格的塑造也是企劃案的重

點,同樣也會受限於預算,這時情緒貨幣的運用就是最佳工具。活動風格指的是想要呈現的氛圍或整體印象。風格可以是混搭,也可以是創造新的感受,也可以是莊重氣派或低調典雅,假設選擇的活動風格或主題是「浪漫」,那麼就可以用幾百、幾千或幾萬元辦一場超級浪漫的活動。風格更是個人化的,而且風格絕對不是錢的問題,可以是:傳統的、古典的、現代的、鄉村的、文化的、浪漫的、趣味的、溫馨的、戶外的、主題的、季節的、假日的、運動的……等。

掌握好情緒貨幣的運用,活動風格會讓其自身成為一種媒介,傳遞環繞在活動周遭的情感。像是上述的浪漫風格,會引起溫柔、柔和、親密……等全部與愛情有關的感受,如果再加上以趣味為主題的活動,描繪著嬉戲的特質,就可以散發出輕鬆愉快的暖意,這種暖意是由體貼與些許的歡慶所構成。像這樣花點心思在活動風格上,以及想呈現的感受上,就能夠讓活動出色而極具魅力。對於一個活動規劃者來說,掌握活動目標之精神風格也是塑造活動形象的關鍵之一。

第二節　初步成本評估

一般來說所考量過的各種項目,都能從供應商那邊得到一紙書面估算。這些數字在初步預算通過以及得到活動需求的清晰資訊後便會固定下來。以「2019淡水漁人碼頭仲夏繽紛樂活動」邀標書為例,其預算金額為新臺幣二百五十萬元整,活動期間為期一個半月,在淡水漁人碼頭舉行。活動項目的要求有:(1)活動啟動記者會一場;(2)遊樂設施器材至少有五種,種類應新穎、有亮點,且遊樂設施需免費提供民眾使用;(3)七夕情人節活動一場;(4)於國定例假日辦理假日農漁市集活動。以上這些是活動的基本需求(元素),活動規劃則至少應包含下列必備項目:

1.增加活動豐富度之創意項目。

2.硬體設備:

(1)非固定式機械遊樂設施:為充實及豐富活動場地遊樂設施,廠

商應提供大型非固定式機械遊樂設施五項（座）以上。

(2)活動期間所必要之燈光、音響（廣場上需可清楚聆聽）、會場照明設備及提供表演所須之樂器。

(3)周邊創意營造：廠商可依場地特色，自提可為本空間增加人潮及效益之規劃或活動，惟相關配置及規劃需提出硬體設置及動線規劃，並符合相關法規之規定。

(4)廠商於履約期間所設置於營運地點之設施皆應為臨時性設施，對於營運期間自行設置之各項臨時設施應負責維護整修。營運期間臨時設置之各項設施如有毀損者，廠商應於四小時內完成修復，係為園區既有設施者，廠商應於一小時內通報機關。

(5)天氣應變機制：廠商需於服務建議書提出展演期間如遇天氣不佳時之應變機制（如因天氣不佳展演停止舉辦時，延後演出之

遊樂型活動中常見採用非固定式機械遊樂設施，不管是固定式或非固定式，安全性是這類型遊樂設施的重點考量，除了設置成本不菲之外，各項設施的維護整修也是筆不小的費用。（右邊的二個遊樂設施檢索自Abic愛貝克旅遊網，是2019年活動舉辦時亮相的非固定設施之二）

表12-3　空白預算規劃書

項次	項目	單位	數量	單價（元）	複價（元）	內容概述
1	主題活動一：親子繽紛樂	式	1			活動啟動記者會1場。
1-1	啟動記者會	式	1			場地佈置、背板設計製作、主持人、表演、宣導品。
1-2	硬體設備租借	式	1			音響設備、帳篷、桌椅……等設備租備。
2	主題活動二：情人節	式	1			
2-1	情侶裝（衫）創意搭活動	式	1			1.報名機制建置及統計。 2.參賽獎金第一名10,000元、第二名8,000元、第三名5,000元，最佳人氣獎3,000元及獎狀。 3.頒獎典禮及走秀規劃及執行。 4.當日情侶衫彩繪活動。
2-2	硬體設備租借	式	1			頒獎典禮之音響設備、帳篷、桌椅……等設備租借。
3	遊樂設施租借	式	1			租用5種遊樂設施2個月（含機械技師2名）。
3-1	機械類遊樂設施租用	式	1			5種遊樂設施租用。
3-2	機械技師	人	2			負責機具維護及現場安全維護。
4	假日農漁市集	式	1			攤位招商及執行。
4-1	攤位招商	式	1			1.公告招商。 2.招商說明會。
4-2	硬體設備租借	式	1			1.帳篷桌椅租借。 2.攤位牌。 3.音響設備。
5	媒體行銷宣傳	式	1			
5-1	網紅直播	式	1			網紅現場直播宣傳。
5-2	網路暖身活動及獎品	式	1			FB粉絲頁行銷、臉書PO文、臉書打卡抽獎活動。
5-3	網路宣傳及關鍵字	式	1			網路行銷：網路宣傳及關鍵字、網站Banner廣告。
5-4	公車廣告	面	2			公車車體廣告。
5-5	公益燈箱廣告登片製作	則	2			公益燈箱廣告登片製作（捷運燈箱）。

（續）表12-3　空白預算規劃書

項次	項目	單位	數量	單價（元）	複價（元）	內容概述
6	文宣設計、製作	式	1			活動相關製作物設計，含邀請卡、證件、各式指示牌、製作及寄送郵資。
6-1	文宣設計	式	1			主視覺、文宣物品設計。
6-2	文宣物品製作	式	1			製作輸出、安裝及寄送郵資。
7	執行人力	式	1			遊戲設施操作工讀人力：平日150×3（人）×45（天）；假日1,000×5（人）×20（天）。
8	活動雜支	式	1			1.活動保險費。 2.活動規劃及專案執行人力（整場活動紀錄，含影片及照片）。 3.成果報告書。 4.環境清潔維護。 5.稅金。
	合計（含稅）					

資料來源：取自2019淡水漁人碼頭仲夏繽紛樂活動邀標書。

　　規劃），及另若遇中央氣象局發布海上、陸上颱風警報或超大豪雨特報，其警戒範圍包含新北地區時之相關設施撤離計畫。

　　根據上例初步的預算應該可以把下列主要成本包括進去：邀請函、飲料、花飾、交通、裝潢、場地租賃、音樂、彩排成本、娛樂、食物、喇叭、活動安排、維安、視聽器材、工資、燈光、電費、特效、舞台佈置、攝影、通訊費用、運費與手續費、禮物、印刷資料、人員配置、宣傳資料、保險、風險評估保護措施、稅金與服務費、活動企劃管理費等其他雜項，並製作如**表12-3**的預算規劃書。

　　打開Excel或其他會計軟體的試算表，製作一張詳細的希望清單，先無視成本的把所有可能用到的事項都列進去。在電腦上制定預算能夠讓你迅速瞭解現在的情況為何，以及對於接收到的成本資訊（如價格等）進行即時調整。當增加或移除不同的活動基本元素時，立刻就能明瞭預算會受到什麼樣

的影響。把那些絕對要被納入計畫的事項**加粗加黑**。剩下的項目則是非必要的，可以在已經完成初始預算後將之計入。例如：假如非固定式機械遊樂設施屬於「必備項目」，那麼攤位招商跟硬體設備租借則可以是不錯的活動配角，如果預算許可或是攤位招商跟硬體設備租借就公司形象而言被認為是重要的話，那麼就需要瞭解到這些支出是除了非固定式機械遊樂設施費用之外，也必須被納進初始預算的。如果連同那些沒有商量餘地的項目在內，初始預算評估若超過了原先的預期，就得慎重考慮是否應該要按照既定計畫進行，還是檢視有哪些部分是可以調整的。如果初始成本評估的確沒超過預期預算的話，接下來就可以開始加入那些非必要物品了。

第三節　預算監控

一、成本明細表

當開始計畫活動時，把事先規劃的預算放到之前提過的Excel裡的成本支出明細表，能夠清楚地看到包括哪些項目，以及已超支或不能超支的部分，協助進行其他選擇，以及該如何在預算範圍內運作以達不超支的目的。一旦安排好成本支出明細表，檢視達到目標預算的當前程度為何，你可能會決定採用低價位的簡易蠟燭作為裝飾（點火的或電池的則要視當地的消防法規而定），或不另外安排精緻的花飾，把錢省下來用在記者會或準備一些特別的情人節活動項目。休閒組織或活動規劃者的目標是要打造一場符合預算、具備正確活動元素而讓人難忘的活動。要確保有採取任何可能達成這個目標的步驟。千萬別等到活動結束時才發現已經花了超出預算近兩、三倍的錢。預算應該要和活動的進行步調一致，每一次當發現到有新的花費就必須做出調整或改變，預算必須隨時更新以保證不會有意外出現。

既然每一場活動都有新的不同內容，自然也就沒有一套固定的成本支出表格。當開始建構成本支出明細表時，要把活動從頭到尾處理一遍並

且建立大綱。記得要加進移入、設置、彩排、拆卸與搬出這些項目。然後回到表格並且填入花費。把所有的估算都用紙筆記錄下來。千萬不要用口頭交代。今日，員工來來去去已經是常態而非例外，人們今天在這裡，明天就有可能離開了。需要利用書面確認哪些項目被納入，哪些沒有，確定好的供應商也要寫下來。就算談到無關緊要的小額花費項目，仍要具體而明確的包含在帳單中，有些項目是否要另外扣稅也要記錄下來，精確計算出總額是否增加，特別是跟飲食有關的話。食物稅與酒稅同樣也是不同的。找出有哪些額外支出可能會加到最後的帳單上，並且確保有把課稅的費用編列到預算中。由於某些會場會收場地費，例如：情人節活動的場地，所以得評估所舉辦的活動會不會增加額外的場地費。

　　在上述這個案例中，由於成本計算之故，不妨向那些最近有參與過類似活動的人們洽詢，以便取得預算評估的建議。如果有可能規劃演出活動，使用費是必須付給藝術家的（作曲家、作家或出版者協會或詞曲創作人……等）。要確定負責處理演出需求的公司已將使用費等細節列入書面提案中。電腦試算軟體可以迅速、便捷地瞭解到，如果有二百五十到一千人左右的賓客會如何影響整體預算，也能輕鬆地增加或移除項目，並且看出這樣做會如何影響到決算。

　　當因為項目的增減而更動預算時，記得另存新檔。檔名要標上日期跟編號（例如：修正版1、修正版2）。必須隨時綜覽預算的情況，以便能夠對於要加入哪些項目做出明智的決定。當收到帳單時，在付款前務必要仔細檢查一次，要記得裡面所記載的項目都是經過同意的，並且沒有什麼可能的意外會產生。請據此調整你的成本明細表，每當收到一份帳單，就要確實的把總額記錄在支出明細上，並且與預估的金額做比較。例如：這些金額正確嗎？在最後的帳單上，有任何支出是原本沒有預料到的？特別要密切留意那些要付費，但卻沒有簽約與落款的項目。如果有項目誤算，要立刻判斷這會如何影響你的決算，以便能夠在活動進行前，在其他項目中調整預算作為補償，以免總額超出預算太多。

　　當從活動的創意企劃階段進入到實際運作時，原先打算要納入的項

目可能會有所變更，而如果沒有隨時更新支出明細的話，可能就會發現預算破表。藉由持續更新支出明細，在開始執行活動時，就能有餘裕去加入那些常常在最後一刻跑出來的額外支出，並且瞭解在什麼程度上你可以做出負責任的決策，像是可以在情人節活動後贈送個貼心小禮物給活動參與者，或是增加FB粉絲頁行銷、臉書PO文、臉書打卡的抽獎活動項目。

二、付款日程

簽約之前需要準備一張付款進度表，以便瞭解支付日是否有必要進行調整。如果因為要配合客戶的支票或現金周轉，而使付款有所變化的話，供應商和其他會場是可以協調一下的。

製作客戶與供應商的付款進度表是十分重要的。活動規劃者一定要在與其客戶簽訂付款契約時告知這點，並在合約中列出附有緩衝期的時程與總額。如果和供應商簽約之前，對於付款日程有任何顧慮，必要時必須要修改合約中相關的條款。

成本支出明細是建立付款日程的基礎。成本支出明細表可以用新的名稱儲存並複印。根據活動舉行日期以及供應商的付款要求，可能會需要配合各種不同的付款期限。跟各供應商一起把付款期限列進表格中（通常是要查明這些日期，而非配合供應商），並且確定對方會接受公司／客戶公司所開出的特定支票。某些企業客戶曾經要求活動企劃公司為他們的活動規劃財務，這是一件很冒險的事，建議可盡量避免。

一旦確定好最終的花費，也準備草擬合約後，接著就要開始根據這些資料製作付款進度表。付款進度表會因為加入的項目或預期賓客人數的改變而有所修正。在付下一次的款項前先據此調整總額。記得在建立付款進度表時，要把付給供應商的違約金也納入考量。活動在任何時候都有可能會取消，所以須確定有足夠的款項去支付這些違約金，管理費亦同。

三、經費核銷

　　對於每個活動規劃者而言，除了要瞭解整個活動的架構以及經費的分配外，還有一個務必要在事先就充分瞭解以及溝通的地方，就是每一筆費用支出時要如何進行核銷作業。如果委託的企業是將一筆的活動經費直接撥付，同時由公司內部自行辦理核銷的話，就必須以公司內部會計制度系統為主來辦理。如果對於每一筆支出都必須送交委辦單位（例如：政府公務部門或者是學校單位……等）辦理核銷，就務必要瞭解到該單位的核銷相關規定。

　　例如：在國內辦理公務部門的活動時，得標廠商或執行單位都必須準備一筆預備金或周轉金，因為活動的經費有可能分三期或四期撥付，每期支付的比例不一，有些需要當場或直接付款；因此執行單位需要詳細將每期撥付的款項和活動執行的時程進行比對，才能夠控制經費的執行。而有些又有可能會涉及到政府主計跨會計年度的問題；甚至於目前許多單位對於同樣的活動不希望每年都辦理招標作業，所以有所謂的執行考核機制或者是未來擴充預算的規劃。以2020年度因為疫情的影響衝擊到旅遊相關的產業，因此政府單位提出紓困方案，在這段期間委託許多民間的公協會團隊辦理增能進修的研習活動，執行單位就必須針對經費的大項：場地費、講師費、教材費、學員的補助費用等妥善溝通與規劃，因為類似的補助計畫通常需要辦理結束後才能夠向政府單位進行請款作業。

　　在經費編列細項也要充分瞭解相關的規定，主要包括以下幾點：

1.除了有統編的發票外，收據是否可以核銷，有無相關的規範。
2.目前廣泛使用的電子發票及載具是否可以核銷。
3.若活動中有獎金編列，是以領據簽領或是需要實際的實物支出核銷。
4.交通費用是否需要附單據或證明，在無法取得的情況下如何辦理。
5.餐食的費用編列若是以人核計，有無預算的上限。若以團餐核計則相關規定為何。

6.研習課程的講師費用是否有內外聘，或是依照講師級職的區分。除了講座費能否編列教材編撰費以及相關的材料費……等。

7.雜項支出的支用範圍。

8.管理費以及稅金占整體經費的百分比等。

【課後練習與討論】

　　根據第十一章的「課後練習與討論」及本章第二節的「2019淡水漁人碼頭仲夏繽紛樂活動」邀標書案例，設計一份你與你的企劃團隊的「活動預算規劃書」，並討論在你的預想中，你的首要目標與次要目標各為何，以及你為什麼如此設定。

參考書目

一、中文部分

Abic愛貝克旅遊網（2019）。2019仲夏繽紛樂活動@淡水漁人碼頭（巨型滑水道）（07/23～09/30），https://www.abic.com.tw/place/view/id/11380。

Neipoth（1983）。轉引修改自「休閒規劃領導者」，file:///C:/Users/user/Downloads/03%E7%AC%AC%E4%B8%89%E7%AB%A0%E4%BC%91%E9%96%92%E6%9C%8D%E5%8B%99%E8%A6%8F%E5%8A%83%E8%80%85.pdf。

PChome個人新聞台（2010）。「詹宏志看未來社會—美學部落、熟年力量、超級個人、中國因素」（轉引自《數位時代》，2005），http://mypaper.pchome.com.tw/wisereading/post/1321574657

Ting Yu Lai整理（2016）。 English Career第56期，臺灣全球化教育推廣協會。運動商機大 運動經濟正夯 臺灣跟上了沒？http://www.geat.org.tw/english-career/56/%E9%81%8B%E5%8B%95%E5%95%86%E6%A9%9F%E5%A4%A7-%E9%81%8B%E5%8B%95%E7%B6%93%E6%BF%9F%E6%AD%A3%E5%A4%AF-%E5%8F%B0%E7%81%A3%E8%B7%9F%E4%B8%8A%E4%BA%86%E6%B2%92%EF%BC%9F/。

中華民國體育學會教育部體適能網站，https://www.fitness.org.tw/。

中華康輔教育推廣協會（2011）。《五虎崗傳奇活動》。臺北：淡江大學學生事務處課外活動輔導組。

交通部觀光局（2019）。2019臺灣燈會手冊.PDF。

全國中等學校運動會訊（2005）。民國94年全國中等學校運動會訊，http://sport94.cyc.edu.tw/page3-4.html。引自吳松齡《休閒活動設計規劃》（2006，頁319）。

行政院公共工程委員會（2010）。《公共設施閒置空間之活化及防範策略方案》，https://www.pcc.gov.tw/DL.aspx?sitessn=297&nodeid=699&u=LzAwMS9VcGxvYWQvb2xkL2hvbWUvcGNjjYXAvdXBsb2FkL2ZpbGVzL291dGVyL0QyMDA4MDAwMDAyL%2BWFrOWFseioreaWveWkue9ruepuumWk%2BS5i%2Ba0u%2BWMluWPiumYsuevhOetlueVpeaWueahiC3lrprmoYgub2R0&n=5YWs5YWx6Kit5pa96ZaS572u56m66ZaT5LmL5rS75YyW5Y%2BK6Ziy56%2BE562W55Wl5pa55qGILeWumuahiC5vZHQ%3D&icon=.odt。

行政院全球資訊網（2019）。院會議案，〈2019年臺灣燈會準備情形〉，2019年臺灣燈會_懶人包.PDF。

西門紅樓（2020）。https://www.redhouse.taipei/Content/PublicContent. aspx?id=4250&subid=4315。

何文榮，黃君葆譯（1999）。《今日管理》（二版，Stephen P. Robbins著）。臺北：新陸書局。

吳松齡（2003）。《休閒產業經營管理》（一版）。臺北：揚智。

吳松齡（2006）。《休閒活動設計規劃》（一版）。臺北：揚智。

吳英偉、陳慧玲譯（2006），Stokowski, Patricia A. 著。《休閒社會學》（*Leisure in Society*）。臺北：五南。

李晶審譯（2000）。《休閒遊憩事業概論》。臺北：桂魯，頁5。

林晏州（1984）。《遊憩者選擇遊憩區行為之研究》，《都市與計畫》。臺北：中華民國都市計劃學會，卷10，頁33-49。

林淑芬（2002）。《女性保健志工人格特質、組織承諾與神馳經驗關係之探討：以彰化縣市為例》（未出版之碩士論文）。彰化：大葉大學休閒事業管理學系。

林煒迪（2001）。《高爾夫球友擊球動機及體驗之研究》（未出版之碩士論文）。嘉義：國立中正大學企業管理研究所。

屏東縣政府文化局（2005）。http://www.cultural.pthg.gov.tw/windbell/2005/main/main04_2.htm。引自吳松齡《休閒活動設計規劃》（2006，頁318）。

屏東縣觀光旅遊網（2019）。2019臺灣燈會屏東璀璨開幕，https://www.i-pingtung.com/post/2019%E5%8F%B0%E7%81%A3%E7%87%88%E6%9C%83%E5%B1%8F%E6%9D%B1%E7%92%80%E7%92%A8%E9%96%8B%E5%B9%95-%E6%B0%91%E7%9C%BE%E7%9B%9B%E8%AE%9A%E7%BE%8E%E7%BF%BB。

凌德麟（1998）。〈三十年來美國華僑休閒方式演變之探討〉，《休閒理論與遊憩行為》（中華民國造園學會、臺灣大學園藝系編）。臺北：田園城市。

馬振傑、蔡建明（2008）。《休閒與休閒產業》。湖北：武漢出版社。

馬惠娣（2001）。〈21世紀與休閒經濟、休閒產業、休閒文化〉，《自然辯證法研究》。17(1)，頁48-52。

高俊雄（2002）。《運動休閒事業管理》。臺北：志軒書局。

張志成、邱建智（2012）。《活動企劃36計：第一次辦活動就上手！》。臺北：

中華康輔教育推廣協會。

郭靜晃（2015）。《兒童遊戲與發展》（二版）。臺北：揚智，頁2-7。

郭靜晃（2017）。《心理學概論》（二版）。臺北：揚智。

陳麗華（1991）。《臺北大學女生休閒態度參與和狀況之研究》（未出版之碩士論文）。桃園：國立體育學院研究所碩士論文。

華泰展覽事業有限公司（2020），https://hocom.tw/web/Home/?key=1185365373&gclid=Cj0KCQiAkePyBRCEARIsAMy5ScstpMlJgGW4hFCYeRBNEtBr9I1gvnpfIFP7cadjUxHXShjsNU-tjnQaAkgiEALw_wcB。

雅比斯國際創意策略股份有限公司／新太平洋1號店，https://drop-inourlife.weebly.com/。

黃建嘉（2019）。〈2019 臺灣燈會籌劃與營運之經驗分享〉，《國土及公共治理季刊》。臺北：國家發展委員會，第七卷第三期，頁92-99。

楊原芳（2006）。「內在休閒動機與最適體驗的關係研究——以認真型休閒特性為中介變數」，《明新學報》。新竹：明新科技大學體育室，第32 期，頁65-76。

經濟部技術處（2019，2020）。智慧休閒，https://www.moea.gov.tw/Mns/doit/content/Content.aspx?menu_id=34632。

葉怡矜、吳崇旗、王偉琴、顏伽如、林禹良譯（2005），Godbey, G.著。《休閒遊憩概論：探索生命中的休閒》。臺北：品度。

榮泰生（1997）。《策略管理學》。臺北：華泰，第四版，頁408。

臺東真柄谷泥悠Kuniyu 露營區（2021）。https://www.facebook.com/Kuniyu.Camping/photos/3981032325281443。

蔡長啟（1991）。〈我國發展休閒活動的應有措施〉，《國民體育季刊》，22(4)，頁4-10。

鄭功賢（2020/05/23）。武漢肺炎重創全球觀光產業 Q1來臺旅客人次衰退57％，財訊‧政經時事‧財經動態，https://www.wealth.com.tw/home/articles/25719。

謝政諭（1990）。《休閒活動的理論與實務——民生主義的臺灣經驗》。臺北：幼獅文化。

顏妙桂等譯（2002）。《休閒活動規劃與管理》（一版）（Edginton等著）。臺北：美商麥格羅‧希爾。

觀光局行政資訊系統（2018）。年度施政重點，http://admin.taiwan.net.tw/public/public.aspx?no=122。

二、英文部分

Bennis, W. & Nanus, B. (1985). *Leaders: The Strategies for Taking Charge*. New York: Harper and Row.

Brent, J. R. (1975). On the derivation of leisure activity types- A perceptual mapping approach. *Journal of Leisure Research, 7*, pp. 128-140.

Brightbill, C. K. (1960). *The Challenge of Leisure*. Englewood Cliffs, New Jersey: Prentice-Hall.

CAMPSAVER(2020), https://www.campsaver.com/snow-peak-amenity-dome-tent.html?_iv_code=Z53-CGS-SP08-SDE-003RH&gclid=CjwKCAiA7t3yBRADEiwA4GFlI7jH6n00tfWQI3JqJGJs0pykZm87sj3e5pjmfZeo-aPE9Pj4SiKdCBoCf7kQAvD_BwE.

Danford, H. & Shirley, M. (1970). *Creative Leadership in Recreation* (2nd ed.). Allyn & Bacon Inc.

De Grazia, S. (1962). *Off Time, Work, and Leisure*. New York: Doubleday and Company.

Denzin, N. K. (1975). Play, games and interaction: The contexts of childhood socialization. *The Sociological Quarterly, 16*, pp. 458-478.

Donnelly, M., Vaske, J., & Graefe, A. (1986). Degree and range of recreation specialization: toward a typology of boating related activities. *Journal of Leisure Research, 18(2)*, pp. 81-95.

Donnelly, P, & Young, K. (1988). The construction and confirmation of identity in sport subcultures. *Sociology of Sport Journal, 5*, pp. 223-240.

Driver, B. L., Brown, P. L., & Peterson, C. L. (1991). *Benefits of Leisure*. State College, PA: Venture Publishing.

Dubin, R. (1956). Industrial workers words: A study in the central life interest of industrial workers. *Social Problem, 4*, pp. 131-142.

Dumazedier, J. (1974). *Sociology of Leisure*. Amsterdam: Elsevier.

Edginton, C. R., Hansen, C. J., & Edginton, S. R. (1992). *Leisure Programming: Concepts, Trends, and Professional Practice*. Dubuque, Lowa: WCB Brown & Benchmark.

Edginton, C. R., Hanson, C. J., Edginton, S. R., & Hudson, S. D. (2002). *Leisure Programming: A Service-centered and Benefits Approach* (3rd ed.). Allen.

Edginton, C. R., Jordan, D. J., Degraaf, D. G., & Edginton, S. R. (1995). *Leisure and Life*

Satisfaction: Foundational Perspectives. Madison, WI: Brown & Benchmark.

Farrell, P. & Lundegren, H. M. (1991). *The Process of Recreation Programming: Theory and Technique* (3rd Ed.). State College, PA: Venture Publishing, Inc.

Ford, M. E. (1992). *Motivation Humans*. Newbury Park, CA.: Sage.

Hunnicutt, B. (1990). Leisure and play in Plato's teaching and philosophy of learning. *Leisure Sciences, 12*, pp. 211-227.

Hutchison, R. & Fidel, K. (1984). Mexican-American Recreation Activities: A Reply to McMillen. *Journal of Leisure Research, 16(4)*.

Iwasaki, Y. & Mannell, R. C. (1999). Situational and personality influences on intrinsically motivated leisure behavior: Interaction effects and cognitive processes. *Leisure Sciences, 21*, pp. 287-306.

Jensen, C. R. (1977). *Leisure and Recreation: Introduction and Overview*. Pennsylvania: Lea & Febiger.

Kelly, J. R. (1990). *Leisure*. Englewood Cliffs, NJ: Prentice-Hall.

Kelly, J. R. (1996). *Leisure* (2th ed.). Boston: Allyn & Bacon.

Kotler, P. (1997). *Marketing Management: Analysis, Planning, Implementation, and Control*, (9th ed.). New Jersey: Prentice Hall.

Kraus, R. G.(1978). *Recreation and Leisure in Modern Society*. New York: Appleton-Century- Crofits.

Kraus, R. G. (1990). *Recreation and Leisure in Modern Society* (4th ed.). NY: Harper Collins.

Kraus, R. G. (1998). *Recreation and Leisure in Modern Society* (5th ed.). Burlington: Jones & Bartlett Pub.

Leonard, W. M. II. (1998). *A Sociology Perspective of Sport* (5th ed.). New York: Macmillan.

Maslow, A. H. (1943). A theory of human motivation. *Psychological Review 50(4)*, pp. 370-396. Retrieved from http://psychclassics.yorku.ca/Maslow/motivation.htm.

Murphy, J. (1974). *Concepts of Leisure: Philosophical Implications*. New Jersey: Prentice Hall.

Naisbitt, J. & Aburdene, P. (1990). *Megatrends 2000*. New York: Morrow.

Nash, J. B. (1960). *Philosophy of Recreation and Leisure*. Dubuque Lowa: Wm. C. Brown.

Neulinger (1981). *The Psychology of Leisure* (2nd. Ed.). Il: Charles C.Thomas.

Neumeyer, M. & Neumeyer, E. (1958). *Leisure and Recreation*. New York: Ronald Press.

Orthner, D. (1976). Patterns of leisure and marital interaction. *Journal of Leisure Research. 8*, pp. 98-111.

Parker, S. (1971). *The Future of Work and Leisure*. New York: Praeger.

Rossman, J. R. & Edginton, C. R. (1989). Managing leisure programs: Toward a theoretical model. *Society and Leisure, 12(1)*, pp. 157-170.

Rossman, J. R. & Schlatter, B. E. (2000). *Recreation Programming: Designing Leisure Experiences* (3rd ed.). Sagamore Pub Llc.

Rossman, R. J. (1995). *Recreation Programming: Designing Leisure Experiences* (2nd ed.). Champaign, IL: Sagamore Publishing Co. Inc.

Rossman, R. J. & Elwood, B. (2000). *Recreation Programming: Designing Leisure Experiences*. Champaign, Ill. Sagamore Publishing Inc.

Russell, R. V. (1982). *Planning Programs in Recreation*. MO: Mosby.

Safvenbom, R. & Samdahl, D. N. (1998). Involvement in and perception of the free-time context for adolescents in youth protection institutions. *Leisure Sciences, 17(3)*, pp. 207-226.

Samdahl, D. M. & Jeckubovich, N. J. (1997). A critique of leisure constraints: Comparative analyses and understandings. *Journal of Leisure Research, 29(4)*, pp. 430-452.

Stebbins, R. A. (1997). Casual leisure: A conceptual statement. *Leisure Studies, 16*, pp. 17-25.

Steiner, G. A. & Miner, J. B. (1982). *Management Policy and Strategy*, 2nd, p.16.

Steward, W. P. (1998). Leisure as multiphase experiences: Challenging tradition. *Journal of Leisure Research, 30*. pp. 391-400.

Susan, A. G. (1981). Leisure life-styles. *Regional Studies, 15(5)*, pp. 311-326.

Sylvester, C. D. (1985). Freedom, leisure, and therapeutic: A philosophical view. *Therapeutic Recreation Journal, 19(1)*, pp. 1-13.

Sylvester, C. D. (1987). The ethic of play, leisure, and recreation in twentieth century, 1980-1983. *Leisure Science, 9*, pp. 84-188.

Tilles, Seymour (1963). Evaluate corporate strategy. *Harvard Business Review, July-Aug*. Boston, Mass: Harvard Business School Publ. Corp.

Tillman, A. (1973). *The Program Book for Recreation Professionals*. Palo Alto, CA: Mayfield.

Torkildsen, G. (2005). *Leisure and Recreation Management* (5th edition). London: Routledge.

Weissinger, E. & Bandalos, D. L. (1995). Development, reliability and validity of a scale to measure intrinsic motivation in leisure. *Journal of Leisure Research, 27(4),* pp. 379-400.

休閒遊憩叢書

休閒活動規劃

著　　　者／楊明賢
出 版 者／揚智文化事業股份有限公司
發 行 人／葉忠賢
總 編 輯／馬琦涵
特約企編／范湘渝
登 記 證／局版北市業字第 1117 號
地　　　址／222　新北市深坑區北深路三段 258 號 8 樓
電　　　話／(02)8662-6826
傳　　　真／(02)2664-7633
E-mail ／service@ycrc.com.tw
I S B N ／978-986-298-366-9
初版一刷／2021 年 6 月
定　　　價／新臺幣 450 元

國家圖書館出版品預行編目（CIP）資料

休閒活動規劃／楊明賢著. -- 初版. -- 新北
市：揚智文化事業股份有限公司, 2021. 06
　面；　公分. --（休閒遊憩叢書）

ISBN　978-986-298-366-9(平裝)

1. 休閒活動

990　　　　　　　　　　　　　　　110006570

Notes

Notes